U0021753

曙光的輪廓

—— 20世紀初臺灣雕塑的發展

Contours of a Burgeoning Dawn:
The Development of Sculpture in Early 20th Century Taiwan

目次
Contents

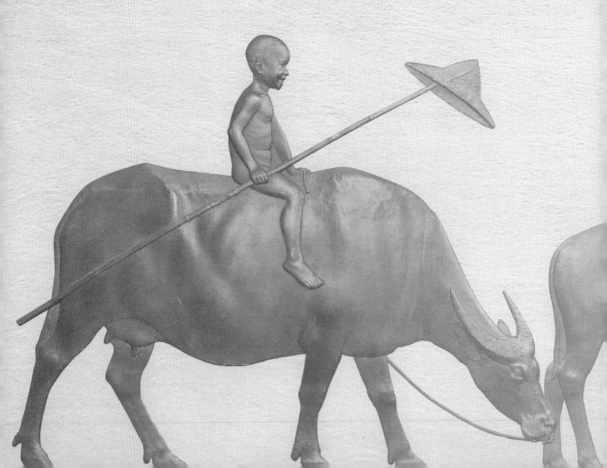

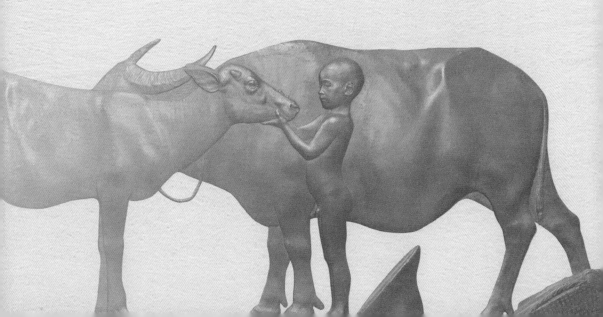

部長序

史哲 文化部部長

　　自2018年以來，文化部積極推動「重建臺灣藝術史計畫」，
展現了國家對於保存、傳承臺灣文化藝術的高度重視。此計畫橫
跨多元的領域，旨在構建出臺灣藝術史豐富而獨特的樣貌。有鑑
於此，文化部除了積極梳理各時期藝術發展的脈絡外，也長期致
力於關照不同面向的藝術系譜。

　　近年來，國內的臺灣藝術史研究逐漸累積出豐碩的成果，特
別是圍繞在20世紀初期美術發展的相關論述。其中「雕塑」方
面的研究，亦隨著作品的再現與重新關注，讓臺灣民眾對此領域
的發展有更多的認識。此次國立臺灣美術館出版《曙光的輪廓
──20世紀初臺灣雕塑的發展》專書，邀集國內外專研臺灣及東
亞雕塑史領域的學者，針對此時期臺灣雕塑史的多項議題進行探
討。透過不同視角的研究，進一步剖析出當時臺灣的整體文化與
社會環境對雕塑家創作的影響，以及雕塑藝術的發展在20世紀初
的臺灣藝術史中所具備的特質。

　　本書專文展現出跨國界的學術交流對拓展臺灣藝術史研究視
野的重要性，也突顯出對藝術家所處的社會情境之分析研究，對
建構完整的臺灣藝術史脈絡有其不可或缺的必要性。透過學者們
對此一時期雕塑領域的多元觀點，使我們得以更充分地理解藝術
作品背後的意義與價值，並將其置於整個臺灣文化形塑的體系當
中。本書的出版展現了「重建臺灣藝術史計畫」不僅關懷多面向
的藝術領域，也致力於深化對基礎史料的研究工作。期待本書能
促進民眾對於臺灣雕塑發展的深入理解，並對臺灣藝術史研究的
突破性思考與文化傳承立下重要的基石。

文化部　部長

館長序

陳貺怡 國立臺灣美術館館長

　　20世紀初期，臺灣雕塑藝術歷經了一個重要的發展階段。在這段期間，一些對雕塑藝術充滿熱情的臺灣青年如黃土水、蒲添生、陳夏雨等，在形塑臺灣雕塑藝術的發展中扮演著關鍵性的角色。他們探究臺灣多元且深刻的文化內涵，並在投入雕塑創作的同時，以敏銳的感知偵測到新時代的變動，將這座島嶼的豐富面貌凝聚於立體的藝術作品中。

　　為拓展此一時期臺灣雕塑史的學術視野，國美館於112年舉行「臺灣近現代雕塑的黎明」學術研討會，旨在深掘臺灣第一代雕塑藝術家之養成背景及藝術成就。與會的國內外學者們以此研討會之發表內容為基礎，將其延伸、擴充，撰寫成專文；國美館將這些研究成果編輯出版為專書《曙光的輪廓──20世紀初臺灣雕塑的發展》，以呈現近期臺灣雕塑藝術史之學術研究觀點。

　　這本專書共集結十篇論文，聚焦於20世紀初期臺灣雕塑藝術的發展。作者們分別從不同的面向，深入研析了有關臺灣雕塑藝術的重要議題，包括該時期臺灣雕塑風格與觀念之演變、藝術家的文化背景與成長歷程、跨文化的交流、蒐藏贊助的影響，以及保存修復的挑戰等。各篇專論所探討的主題與切入的視角各異，但彼此之間展現出密切的對話關係；因此，透過對各篇文章的相互參照，讀者們能更全面地理解臺灣雕塑藝術在不同層面上的發展歷程。

　　藉由匯集臺灣和日本的專家、學者之近期研究成果，這本專書的一項值得關注的焦點，在於其突顯出不同文化背景及地域所呈現的獨特觀點。學者們運用臺、日所典藏的史料與作品展開論述，展現了臺灣雕塑領域中多樣的研究方向及可能性。透過這本專書的出版，國美館期望吸引更多國內外的研究者投入臺灣雕塑藝術發展的史料梳理及研究工作，為臺灣雕塑藝術的學術研究及未來發展注入新動力。

國立臺灣美術館 館長　陳昭穎

導介
——光芒的匯聚與映照

郭懿萱 國立臺灣美術館研究發展組助理研究員

　　近年來，國內逐漸重視20世紀初期臺灣美術的作品與史料爬梳，許多研究或是展覽開始重新審視此時期的美術發展，並聚焦於社會、文化制度變遷下的「美術」概念在臺灣產生的過程與後續發展。此時期不僅是「美術」概念的形塑的重要時期，同時更有留學潮流的興起、美術團體與展覽的舉辦、異地文化的接觸等，使得臺灣的文化人強烈地意識到「新時代」的出現。而美術的相關活動，逐漸成為藝術家與知識分子們追尋文化主體性以及現代性的表徵，並創造出蘊含時代意義的作品。在這樣的文化脈絡下，研究者們亦逐漸將這段時期視為「臺灣美術」的曙光時刻。國立臺灣美術館在2023年舉辦「臺灣近現代雕塑的黎明」學術研討會，聚焦於雕塑藝術在這樣的潮流下所產生的各式樣貌與意義。而研討會的命名既反映出20世紀初期臺灣的藝術文化氛圍，亦呈現如今臺灣學界研究取向的一環。

　　本書主要收錄此學術研討會發表後，學者們持續增寫與修改而成的專文，並收錄一篇白適銘教授於2018年發表於《共再生的記憶——重建臺灣藝術史學術研討會論文集》的〈介面‧空間‧場域——臺灣近代雕塑及其研究課題之回顧〉文章，此文為近期少數回顧臺灣雕塑史論的專論，故此次論文集經作者增修後再次收錄。此十篇來自包含臺灣與日本的學者所撰寫的專文，分別以各自的專業探討此時期的雕塑發展，呈現對臺灣雕塑多元的切入視角與研究方法。然而在不同的問題意識中，作者們亦展現出部分共通的關懷焦點，包括臺灣與域外雕塑藝術的重層關係、雕塑家與留學生的交流網絡、社會與文化變遷下的風格形塑等。透過學者的研究，可以看見此時期的雕塑藝術，是「匯聚」政治、文化、媒材、制度、地緣關係等多項因素，所「映照」出來的繽紛樣貌。讀者亦可互相參照臺、日學界針對臺灣雕塑藝術史的近期

研究成果，藉此獲取更為宏觀的視野，思索臺灣雕塑藝術發展的脈絡。以下筆者將嘗試從各作者的研究觀點，簡述文章核心與說明本書編排的思路。

自19世紀末至20世紀初，臺灣雕塑藝術的發展除了在地雕塑系統的延續外，亦接受域外藝術的視覺文化的碰撞與衝擊。不同群體的藝術觀念激盪並影響各時代的藝術家創作。戰後，藝術史家們逐步建立臺灣雕塑史的脈絡，反映出雕塑這一門學科的定位與詮釋方式亦隨著不同的時代氛圍而有所變化。白適銘、廖新田所撰寫的兩篇研究文章，以大範圍的時間跨度，分別聚焦於雕塑史論的建構與「雕塑藝術」等名詞使用方式的演變。藉由藝術家與藝術史家的作品或言論，討論20世紀臺灣在地雕塑體系對境外意識形態及藝術風格的融會與消長。

白適銘的〈介面‧空間‧場域──臺灣近代雕塑及其研究課題之回顧〉一文透過自梳理戰後王白淵、謝里法等的論述開始，至近年各藝術史研究者的著作，說明臺灣雕塑史論在不同時期的研究方法與關懷重點為何。白適銘說明1950年代至1980年代，關於臺灣雕塑的論述較集中於藝術家本人經歷、作品風格與歷史環境的聯繫，是一種從「個人史」延伸至「國族史」的架構。將臺灣雕塑史擴展至專門學科化，並將藝術家進行歷史定位的書寫模式，需到1990年代隨著歷史學科的發展而開始出現。此時期不同的研究者分別從族群史、文化史、政治史的角度切入，且在時間分期上更為細膩，以十年或二十年進行時代風格的考察。白適銘提及臺灣雕塑史的研究在1990年代之後，開始兼容並蓄且思考與公共藝術的關係，反映出臺灣雕塑史的書寫，不斷展現其本身的學術自主性。同時，對於文化主題性的一再反思，也彰顯出歷史

的實用性與多元化世代的普世價值。

　　廖新田以〈「中國雕塑」、「現代雕塑」與「中國現代雕塑」——戰後臺灣雕塑觀念的重整（1950-1980）〉為題，爬梳1950年代至1980年代「雕塑」名詞的定位，與時代背景、文化意識的關係，進而討論臺灣雕塑觀念多樣共存的可能性。廖新田引用大量史料、旁徵博引，以表格與圖示清晰地整理出「臺灣雕塑」、「中國雕塑」、「現代雕塑」等名詞的出現與使用的時機，並說明使用者的美學思路與養成背景。廖新田指出，事實上文中所提出的藝術概念並無法做出絕對的區隔或是形成「派別」，但是彰顯出藝術史的發展往往是以「歷史重層」的形態出現，不斷交錯與組合，是動態而非靜態的，應以臺灣特殊的歷史與文化發展來了解戰後臺灣的雕塑及理念之演化。

　　在白適銘以及廖新田的文章中，皆以黃土水作為臺灣雕塑家的先驅，並視其為使用「臺灣雕塑」藝術名詞的濫觴。黃土水在臺灣藝術史上的重要性自然不言而喻。再者，隨著近年來黃土水作品重新受到大眾的重視與相關研究的日益累積，亦讓大眾有更多機會可以認識或再探黃土水作品的藝術價值。本書接下來藉由四篇專文，分別以他的生活層面、學習經歷、贊助網絡與作品修復等四種角度切入。從不同領域學者的專業，帶領讀者更為立體清晰地認識臺灣雕塑家——黃土水。

　　李欽賢的〈雙城記——黃土水的足跡〉，以黃土水短暫的生涯中，所居的兩座主要城市：臺北、東京為經，主要的創作作品為緯，交織與兩地相關的政治史、社會史與都市發展概況，講述黃土水的足跡樣貌。李欽賢分別聚焦於臺北城的艋舺、大稻埕、東

京的高砂寮、池袋等地點，試圖還原黃土水生活時的所見所聞，加以相關的圖像具體說明。這些圖像包含了同時代藝術家的寫生作品、照片，亦有作者本人過去的見證。在勾勒黃土水的主要事蹟之餘，更詳述所在之處的區域發展狀況，使得讀者在閱讀後，對黃土水一生的輪廓有更加鮮明的印象。

若說李欽賢梳理了黃土水生活的城市面貌，薛燕玲的〈臺灣近代雕塑的光芒──再探黃土水的時代與藝術生命〉則是深究於黃土水的學習歷程。薛燕玲使用史料與前人研究文獻，依序說明黃土水自學習以來臺灣、日本的教育環境轉變對於他的技法與思考的影響，最後激發黃土水創造出帶有臺灣文化自覺的作品。薛燕玲以〈甘露水〉、〈釋迦出山〉等作品為例，說明黃土水在經歷求學以及官展的歷練後，其創作的風格已跳脫傳統閩粵樣式及日本木雕造形，而是融會羅丹藝術中重視精神層面的意涵，開創出關照自身文化的表現。作者強調，這樣的轉變在臺灣雕塑發展史上是一個重要的關鍵和里程碑。

林振莖以〈生存之道──黃土水與美術贊助者〉為題，融會多方史料，聚焦於黃土水創作的道路上，所受到的各項有形與無形的贊助，企圖更為全面地瞭解黃土水研究在社會文化史上的意義。林振莖首先藉由黃土水、陳澄波、郭雪湖等人自述，說明日治時期藝術家的成就與其經濟狀況並非成正比，尤其雕塑家的處境較畫家更為艱難，生計的續存需仰賴於個人的名氣。接著以個別案例說明黃土水如何善用自身名氣，以及總督、皇室人脈資源拓展他的藝術事業，並分析黃土水所接受到的贊助形式。林振莖認為近年來以「社會贊助」的研究視角雖逐步受到重視，卻較忽略總督府協力者們對臺灣藝術家的支援。故試圖藉由黃土水的贊

助案例，說明不同政治立場與角色的贊助者對臺灣美術的貢獻亦
不容忽視。

　　除了以史料與作品風格分析黃土水的藝術價值外，張元鳳
的〈黃土水雕塑作品修護的原則與技法──「山本農相壽像石膏原
型」與「男嬰大理石雕像」修復計畫〉一文，從兩件不同媒材的
作品修復過程，逐步分析黃土水創作時運用的技法與材料。修復
師不僅需考量每種媒材的歷史上的運用狀況，並透過科學檢測分
析與不同溶劑的試驗，反覆尋找修復、清潔石膏原型與大理石作
品的最佳途徑。藉由兩件作品的案例，張元鳳強調，每次修復都
是修復師們秉持藝術家的精神，並在確保文物安全的方針下，結
合科技的精準度與藝術的涵養所達到的修復美學意境。

　　黃土水作為第一位前往日本留學，並致力學習於雕塑藝術的
臺灣人，其成就在當時已影響後續幾位有志於成為雕塑藝術家的
臺灣青年，如黃清埕、張昆麟、林坤明、陳夏雨等。眾所皆知，
日治時期的臺灣，「雕塑藝術」一門並未納入於學校教育體制
中。因此有志於此的青年多前往日本就學，並自主地依據個人意
志選擇進入美術學校或是私塾體系。本書邀請到四位日本學者，
詳述臺灣雕塑家們在前往異地學習的時代中，在當地所體驗到的
學習歷程以及藝術思潮為何。藉由這些介紹，使臺灣讀者對於當
時的日本社會面貌與藝術文化的發展有進一步的瞭解。

　　與張元鳳共同實行「黃土水男嬰大理石雕像修復案」的岡田
靖，透過〈從古物的學習與保存修復、到嶄新的雕刻表現〉一
文，說明日本政府從江戶時代到近代所推行的各項宗教、文化政
策，如何對日本的雕刻、雕塑藝術產生影響。藉由梳理這些歷史

發展，鋪陳出臺灣留學生在前往東京學習前，日本的雕塑概念發展至何種樣貌。岡田靖指出明治時期的「神佛分離令」所導致的廢佛毀釋運動，牽引出日本對於古文物保護的反思；同時開國之後引進的西方雕塑，使得傳統的佛雕技術與西方表現形式交織融會，逐步導向新的雕刻表現，東京美術學校的老師高村光雲等人亦在這樣的浪潮中受到影響。同時，也影響學校對於「修復」技術的重視與發展。而黃土水等臺灣留學生，便是在這樣的環境下進入東京美術學校就學。

延續岡田靖文章中所討論的時代脈絡，村上敬與熊澤弘分別以整個20世紀初期東京的文化趨勢與東京美術學校留學生的史料保存狀況，分別討論留學生所面臨的城市藝術氛圍，以及他們所留下的資料研究現狀。村上敬的〈留學雕塑家是在何種環境下學習？——20世紀初葉之東京文化趨勢〉中，聚焦於明治時代（1968-1911）末期到大正時代（1912-1926）初期，東京所並存的「柔性美學」與「剛硬美學」的氛圍。村上敬說明柔性美學產生的契機來自於機械文明的反動，並以當時藝術家們崇尚羅丹作品為例，歸納出強調生命力與動感的文藝潮流。與此同時，深受立體主義與機械文明影響的藝術家，亦創造出體現剛硬美學形象的作品。村上敬舉例說明，兩種美學的作品中其實皆具備著彼此的元素，並非對立狀態，而是互相滲透。另一方面，20世紀初期既是一個國際化的時代，也是一個注重民俗與地方色的時代。村上敬以美學的「傾向」與「反動」這種看似二元對立，實則並存的概念，提出重新審視黃土水〈甘露水〉以及大正時期留學雕塑家作品的想法，值得未來研究者們持續探討。

　　熊澤弘以〈東京美術學校之東亞留學生相關基礎研究諸相——以東京藝術大學收藏之美術作品及史料為中心〉為題，說明目前東京藝術大學保存文獻與藝術作品的機構沿革與現況，並介紹東亞留學生們畢業製作等作品與史料文獻的展出、出版紀錄。熊澤弘強調，這些作品與資料需要持續不斷地進行研究與翻印等基礎調查，才能有被「重新發現」的機會。而這樣的基礎調查，不僅是需要在學校內部進行，亦須仰賴國際網絡、組織以及各留學生母國的後續研究，才能補足因地域所造成的資訊不對等之隔閡，並使這些留學生的紀錄不至於被淡忘。

　　所謂交流，當然並非指單方面的輸出與接受。除了臺灣雕塑家前往日本學習技法之外，在19世紀末期，西方「sculpture」的概念進入東亞之際，便有部分日本雕塑家或因戰爭、或因公務來到臺灣，並留下作品在臺灣這片土地上。田中修二的〈日本近代雕塑家與臺灣——以新海竹太郎及渡邊長男為中心〉一文，主要以新海竹太郎與渡邊長男兩位因征臺之役（乙未戰爭）以及銅像委託案而與臺灣有所交集的雕塑家為主軸，說明臺灣的銅像設立與日本雕塑發展史如何產生連結。一方面田中修二想要進一步探討的是，所謂西方傳來的「雕刻（雕塑）」概念，是如何被東亞各地區所接受，並由此產生了全新的表現形式。另一方面，文中使用許多篇幅討論新海竹太郎與渡邊長男的成長背景，試圖讓讀者與後續研究者們持續思考東亞雕塑的近代性，應是融會著東亞的多元歷史與不同文化脈絡而形塑而成。這樣的觀點，亦呼應著本書各篇在討論臺灣、東亞雕塑的獨特性與雕塑家們生涯經歷時所採取的複合視角。期待讀者藉由類似多重的思維，持續探索臺灣雕塑史，或是臺灣美術史的複雜面貌。

　　最後，本書為確保學術品質的準確性，除了將四位日本學者的文章翻譯成中文外，亦附有日文原文稿，供讀者參照，並邀請目前任職於中央研究院歷史語言研究所，擔任博士後研究員的東亞雕塑史學者鈴木惠可女士審訂本書中文翻譯。同時在此，需特別註明的是，日文原文中，學者使用「彫刻」之漢字指稱「sculpture」一詞，此為日文普遍的使用習慣。在1894年，日本美術史家大村西崖（1868-1927）認為「彫刻」一詞只能表達「carving」的意義，故提倡使用「彫塑」之漢字指稱「sculpture」，以統稱雕刻與塑造兩種技法。致使明治後期的日本美術界多使用「彫塑」而非「彫刻」，並影響東亞文化圈的其他國家。但此詞彙並未普及至一般的日本社會當中，故戰前至戰後的日本社會仍普遍使用「彫刻」指稱「sculpture」。在中文語彙中，本書仍建議以「雕塑」指稱「sculpture」。因此本書在中譯時，除有特定名稱如：「東京美術學校雕刻科」、專書名稱或是指稱日本近世（16世紀後半至1868年）前的佛像木雕雕刻外，皆將「彫刻」譯為「雕塑」，請讀者留意或參照日文原文稿。

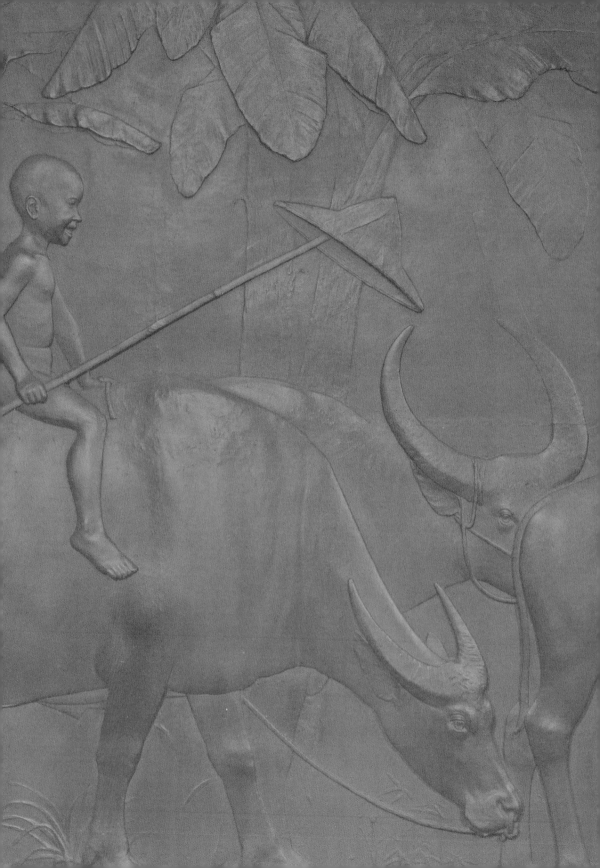

專文

介面‧空間‧場域
——臺灣近代雕塑及其研究課題之回顧

白適銘　國立臺灣師範大學美術系 教授
　　　　　國立臺灣師範大學美術館籌備處 主任

摘要

　　臺灣近代雕塑之濫觴，源自日治時期西方美術觀念之傳布，臺、府展雖未設置雕塑部門，不過，隨著黃土水、陳夏雨等人留學日本而開啟其端緒。當時，受到日本藝壇主流寫實主義及現代主義的雙重影響，臺灣戰前雕塑注重自然觀察，強調與土地、現實的連結。戰後，省展設立雕塑部門，加上美術院校雕塑教育的開展，雕塑人才輩出，臺灣雕塑進入全盛時代。

　　迄於戰後初期仍普遍以寫實風格居多，1950、1960年代之後，雕塑家逐漸轉向抽象簡約，對造形及空間進行多方探索，形塑深具現代感、前衛性的風貌。1970、1980年代，雕塑團體紛紛成立、留學生持續返國，共同帶動技術、材質、觀念等方面的實驗更新，除複合媒材廣為流行之外，裝置、環境及公共藝術等非傳統領域雕塑興起，成為當代化的重要標誌。

　　臺灣雕塑史研究晚至1990年才正式開始，初期以田野調查、人物傳記或作品介紹為主，偏向通史式的梳理。隨著解嚴時代的來臨，脫殖民或脫政治意識形態高漲，臺灣近代雕塑歷經模仿日本、面對西方到回歸自我等不同歷程，跳脫媒材、介面的限制，走向空間、場域的探討，進而思考臺灣主體性的建構問題，雕塑史研究自此進入後殖民、後解嚴論述之時期。

關鍵詞
黃土水、楊英風、現代雕塑、中國雕塑史、臺灣雕塑史、後殖民、公民性

一、臺灣雕塑史學之濫觴

通常我們在談臺灣美術史學史建構的問題時，一般都會同意王白淵的重要性，但是，在其代表著作〈臺灣美術運動史〉[1]中，是否特別討論到雕塑呢？其次，在西洋美術中，繪畫、雕塑、建築三足鼎立，然而，為什麼在臺灣，雕塑跟繪畫不平行，建築又像屬於工科人的範疇，同樣均未受到與繪畫等同的重視？這是在臺灣特殊歷史情境底下所造成的。關於這些問題，必須檢視這篇具有臺灣美術史學奠基意義的文章，看看裡面怎麼談雕塑的問題。

首先，是有關臺灣雕塑史學的濫觴，亦即王白淵如何開啟討論，或始自何時？例如，「到日本學美術者，有天才雕刻家黃土水。……其技巧的透澈、構圖的雄大、詩意的橫溢，真是不愧一代的名作，……」，或者「民國30年4月26日起五日間，臺陽美術協會在臺北市公會堂，舉行第7屆美術展覽會，本屆之重要事，為新設雕刻部，陳夏雨、蒲添生、日人鮫島臺器之三雕刻家均參加為會員……」等所見，主要是針對個人或活動而起，同時，雕塑是包覆在美術史框架底下而被討論，處在學科和非學科之間的模糊地帶，並且缺乏具體的「雕塑史觀」。

其所謂的新美術，就是跟傳統美術有所區隔的現代美術或純藝術，是在日治時代之後才出現的，該文講得非常清楚。但問題是，有關被視為新美術的雕塑方面的梳理，臺籍雕塑家其實總共才講了三位，就是黃土水是戰前，然後戰後是陳夏雨跟蒲添生兩位。為什麼他在談臺灣雕塑發展的時候，只舉出這三位？雖然當時雕塑家比較少，但也不盡如此，這個當然牽涉到他自己的史學架構、建立的手法及關注程度等問題。

根據該文可知，在提及黃土水的時候說：「黃氏的雕刻，有

1　王白淵，〈臺灣美術運動史〉，《臺灣文物》3卷4期（1955.03），頁16-64。

透澈的寫實主義與理想主義，其內容富於雄壯美，生平酷愛水牛及19世紀的法國大雕刻家羅丹」，討論技巧、構圖、詩意等等，比較像是風格層面的形容；論及陳夏雨說：「氏的雕刻，根據其正確的寫實主義，表現其種種內心的理想，在本省的雕塑界，只有他可以繼黃土水之遺志，……」，認為主要是從寫實主義跟理想主義而來的，涉及作品特色、表現意圖及歷史地位等；關於蒲添生則說：「其作品雖多，但可謂傑作者尚未多見，氏年輕力壯，當可矚望其將來」，僅酌表鼓勵而已，對作品等未多加討論。寫實主義跟理想主義，一直是我們在討論戰前到戰後初期的學院雕塑風格時，很重要的一個修辭、語彙上的慣常表現。

其次，他又引用《臺灣教育》〈回憶黃土水君〉一文說：「不得不痛感同君於本省藝術史上，實為一大光輝也」，黃土水畢竟是臺灣美術史上的最早先驅，以他為起點故不成問題。不過，此處所謂的「本省藝術史」，指的又是什麼呢？是中國還是臺灣，還是什麼？其實這是有一個相對曖昧的問題，那麼，黃土水到底代表是中國雕塑史的第一人？還是臺灣美術史的什麼什麼的第一人？雖然，我們通常會以這樣的方式去談他的先驅性，但王白淵並沒有很清楚去界定，本省藝術史是不是等於臺灣藝術史的問題，臺灣雕塑史這個命名的問題，其實是要等到解嚴之後才出現，反映日治或戰後時期，雕塑尚未被視為一門學科的事實，是否具備雕塑史的觀念，事實上是不清晰或者甚至是缺乏的。

另外，繼承王白淵之後，比較重要的戰後臺灣美術史的書寫就是謝里法，同樣有必要檢視他如何梳理雕塑的問題。其實，他的理論或寫作構思，跟王白淵非常接近，一樣都是採取美術運動史的角度，最主要是透過像畫會這樣的組織觀念，來架構整個美術發展的脈絡關係。認為美術運動，基本上是在畫會組織的消長過程中，帶動前進的力量。

在《日據時代臺灣美術運動史》**²**一書中，他提及日治時代的五十年間，臺灣產生了第一批洋畫家及東洋畫家，但唯獨沒有特別講到雕塑家這個名稱。只有在討論像黃土水的時候，才刻意地去提醒或標舉他如何如何、經歷何種歷程，他是透過在東京美校的學習，吸取西歐的寫實主義風格，然後表現臺灣的地方色彩、風俗民情，藉以掌握所謂民族造形、刻劃鄉土的輪廓。

同時又說：「黃土水對羅丹藝術觀的體現，並沒有澈底，理由是他怎麼也脫不掉鄉土的氣息，這種地域性的藝術情操始終區限著他，使他對純雕刻性的理念無法施展開來」，認為即便是第一位入選帝展的臺灣人，之所以無法成為國際性雕刻家的理由，在於受到地域性的限制所致，限制了他在藝術上的發展，無法發展出純粹的雕刻性理念。他這樣的說法是否公平或符合史實，是另外一回事，但是謝里法處理或面對的，比較像是他個人的評論，並非建構所謂的雕刻史、論述雕刻家的學術方法。

同樣的，在談陳夏雨跟蒲添生的時候，基本上還是從他們個人入選的經歷來討論，然後他說陳夏雨在雕刻方面沒有如預想中的成就，跟他生活的困苦有很大的關係，蒲添生的問題也是一樣，認為說他都是忙著在幫名人做胸像等等。雖然生活比陳來得好，但他的藝術成就還不能斷言，事實上可能是比較屬於或傾向負面的。然而，謝里法繼王白淵之後，重新書寫臺灣美術運動史的過程當中，對於雕塑的問題，或是他有沒有抱持著雕塑史就是建構雕塑發展脈絡的意識，來書寫或探討所謂的雕刻家？我個人覺得是比較沒有的。

或許，這是因為臺、府展沒有設立雕塑部門，導致臺灣雕塑比較無法獲得發展的一個最主要的原因，論述亦同。這個是我們在探討早期臺灣美術史書寫的過程中，如何梳理雕塑的部分，必須關注的問題。基本上跟寫繪畫是一樣的，就是以人（藝術家）

2 自1976年6月至1977年12月連載於《藝術家》雜誌，1978年由藝術家出版社集結出版。

為中心，然後探討他的風格、經歷，然後再做一些評論，這種史學書寫方式被架構起來，成為我們建構臺灣美術史的最早方法。另外像葉龍彥，很有趣的是，根據雕塑部門的審查「感想」，同樣再次梳理全省美展的一些內容，其實書寫的方法跟王白淵非常接近。有關於雕塑的部分，事實上是根據該類評審的一些感想綜合而成的。

在其言論中，不論是針對日本或西方的批評，同樣反映鮮明而濃厚的國族主義激進色彩，例如：「由於過去受日人的壓制和審查，對於美術是不能盡情發揮的」，或者「中國雕刻向較西洋早為發達，我們觀中國美術史，遠在唐朝，已由後來興盛的佛教藝術傳入，乃漸漸失去純粹之美術性」、「而西洋方面的雕刻，雖進步較慢，但是他們追求自然的意欲很強烈，按部就班地達到今日完美的藝術」等等，字裡行間，透過「先進的」中國、「進步較慢」的西洋等比對方法，鼓吹透過塑造民族性以恢復舊有榮光。[3]

值得注意的是，該文還特別提出所謂「中國雕刻」或雕刻的「再中國化」，牽涉到佛教雕刻的問題。亦即，他認為中國雕刻之所以不進步，是因為受到宗教強烈的牽制，所以無法達到類似西方現代雕刻那樣「完美」（純粹或進步）的情況，必須排除佛教之影響，回到盛唐時期反映現實的風格，藉以復興「中國獨有的藝術」，亦即所謂的「民族性」。在「從這些審查感想，可知本省的洋畫水準最高，表現最佳，雕刻則有待努力」這樣的評論觀點中，可以知道，為何葉龍彥會認為雕刻是省展部門中最弱的理由。

上述，有關日治時代到戰後雕塑史書寫的問題，雖然尚未具備明確的美術史學科概念或學理根據，基本上一開始是從雕塑家的個人風格著手，或者是去關聯他們的歷史脈絡、文化淵源，反

葉龍彥，〈戰後初期的 **3** 「臺灣省全省美術展覽會」(1946-1955)〉，《臺北文獻》126期（1998.12），頁129。

映的是一種史學建構的「企圖」，而非實質。故而，臺灣美術史
或臺灣雕塑史的早期建構，並非源自學科或學術，而是從探討藝
術家個人或如何彰顯民族特性的角度而起，亦是當時撰述者要積
極面對及選擇的。換句話說，亦即透過雕刻家生平經歷的梳理、
對作品風格的探討，再往上進行歷史脈絡的聯繫，形成從「個人
史」擴大到「國族史」這樣的一種以人為中心的史觀及架構。

二、研究方法之初步建構

解嚴前夕，臺灣社會已出現對一黨專政、極權統治的極度不
滿，出國人數漸增，對於世界、國際現況的整體理解，亦遠較戰
後初期以來更為深入、具體。1980年代，盱衡國際局勢藉以檢視
中國文化的欠缺，已成為「在地化」現象的重要指標，在雕塑方
面，藉由西方美術史知識的傳播，開始推行獨立學科概念，並進
行史學（理論）建構的倡議。例如，蓋瑞忠即說：

> 在中國藝術史裡，雕塑藝術家似乎從未企圖建立起理論體
> 系，進而推展雕塑活動成為一門獨立的藝術，使與繪畫、
> 書法、建築等並駕齊驅。……在長期的文化傳統和線條藝
> 術所薰陶下的東方中國雕塑界，……表現在雕塑藝術作品
> 上的風格，如非全盤西化，即係模仿東方的日本，……。[4]

可以知道，夾雜在西、日、中文化狹縫中的臺灣戰後美術，
雖然仍和國族思想糾纏不清，不過，卻反映其在與外部少量的接
觸過程中，促使中國雕塑史的研究遠較中國大陸更早起步，蓋氏
所謂「中國雕塑史綱的完成」，更可理解為雕塑「知識化」、「學
科化」及「國際化」需求檯面化的一種里程碑。

上述說法，同時彰顯一種屬於跨文化式的學術眼光，透過東

4　蓋瑞忠，〈談現代雕
塑〉，《教師之友》21卷
9-10期（1980.11），頁
13-14。

西、中日關係的比較框架，討論臺灣或中國雕塑界何去何從的問題。他清楚表示，當時的雕塑作品不是過度西化就是模仿日本，特別對朱銘、楊英風、陳夏雨及陳英傑做了個案探討；還提出說，藝術史和其他任何的歷史一樣，有賴於「一個專斷的選擇原則」來進行「條理性」的連貫，中國雕塑史綱的完成就是要朝這樣的目標去建立等等。不只在介紹雕刻家、學習背景或得獎經歷，而是企圖透過與中國古代雕塑的聯繫，完成一部具「條理性」連貫意義的雕塑史，因此直接引用西方現代雕塑研究者的「簡史」書寫方法，來架構自身的史綱。

此外，蕭瓊瑞在1990年代已經很關心雕塑研究的重要性，其所謂臺灣雕塑史的開端，黃土水之後，就是陳英傑。當然陳的成名同樣來自於入選帝展的過程，但問題是，他覺得陳英傑最重要的代表性或意義，在於「跳脫先輩固守的寫實風格之制約，開拓出具有現代造形意味的作品，且影響及於年輕一代雕塑家」，故而認為陳是「臺灣現代雕塑的先驅者」。[5]

尤其重要的是，對於藝術家進行歷史定位的聯繫，之前的討論比較侷限於描述的、感想的、傳記式的或非學術性的鋪陳，缺乏從宏觀的歷史框架來界定藝術家本身的位置。可以見到，蕭瓊瑞即便是在對個別雕塑家進行討論，卻已經從一個比較清晰的美術史脈絡來進行定位。得以受到美術史重要定位的藝術家，絕非只是一味延續前人風格、具有品質或超越他人的傑出藝術家而已，必須具備上述所謂「開拓性」、「影響力」及「先驅性」。這樣的觀點，為尚處渾沌階段的臺灣／中國雕塑史，無疑提供了更為客觀的標準，可以說是促使雕塑研究、雕塑史建構走出國族主義，進入現代學科視野的先聲。

不過，透過雕塑家個人的介紹、評析或歷史串聯，藉以建構一個國家、地區或民族等比較龐大的歷史概念，亦即從「個人

5 蕭瓊瑞，〈臺灣現代雕塑的先驅者——陳英傑的生命圓融〉，《臺南文化》46 期（1998.12），頁217-240。

史」到「國族史」的演變，雖然範圍有別，卻同樣是基於以人為中心的概念而起，亦可謂在戰後歷史學發展的數十年間，逐漸摸索形成的。尤其，蕭瓊瑞不只較王白淵和謝里法持續討論更多雕塑家，更向戰後現代雕塑的領域邁進，突顯如何形成美術史變革的重要性，藉以進行歷史定位，展現更為寬廣、平衡及建立學術準據的書寫態度。

同時指出陳英傑大大跨出一步，成為足以作為臺灣戰後第一代雕塑家的代表，「大約在1976年以前，陳英傑的風格已經完全確立」**6**，從「先驅」（開拓性、革命性）到「代表」（典範性、標誌性），代表以人物為主的臺灣雕塑史，已歷經草創、摸索、定型到完成現代化建構的不同階段，意義至為重大。逐漸地在透過個人史的梳理過程中，建立個人史觀，並進而進入時代史觀的範疇。

另外，江如海的研究中，也呼應了蕭瓊瑞一文的觀點，同時開始使用「臺灣現代雕塑」這樣的用語。**7** 這個用語的出現，和現代水墨、現代繪畫、現代版畫類似，目的在於突顯與傳統雕塑之間的差異，並賦予其特殊的時代意義。在風格問題的討論上，江文以蒲添生、陳夏雨的作品為中心，認為二人「在不脫離具象形體所能表現的空間與造形的技法觀念上，專注於雕塑本身表現問題的探討」；同時，透過「由寫實邁向抽象雕塑風格的轉換過程」、「強調以精神內涵為主的創作觀念」等總結，賦予戰後初期「現代雕塑」明確的歷史位置，反映強烈的史觀建構意圖。**8**

所謂「雕塑本身表現問題」，亦即在空間及造形等方面，進行技法及觀念的純粹探討，可以說是戰後雕塑現代化最重要的出發點；同時，此種追求純粹性的創作觀，更透過抽象化、幾何化的過程強調藝術家個人的「精神內涵」，實為一大轉變。其中，楊英風扮演了極其重要的角色。另一方面，基於戰後以復興中華

6 蕭瓊瑞，〈臺灣現代雕塑的先驅者——陳英傑的生命圓融〉，頁 217-240。

7 江如海，〈陳夏雨、楊英風與戰後臺灣現代雕塑的起源〉，《現代美術學報》7期(2004.05)，頁 98-99。

8 江如海，〈陳夏雨、楊英風與戰後臺灣現代雕塑的起源〉，頁 98-99。

文化為目標文化政策之影響,認為楊英風是少數開始形塑「現代中國雕塑」的雕塑家之一,刻意和西方現代雕塑進行區別,是一位「成功地建立具有鮮明中國特色的作家」,反映戰後現代美術發展中無可避免的國族思想。值得注意的是,所謂「臺灣雕塑家」或「臺灣雕塑史」的這個名稱,此時經常與中國並稱,暫時處於並存又獨立之間的游移狀態。

三、「臺灣雕塑史」的命名與系譜

　　鄭水萍在整理臺灣戰後雕塑發展的時代變遷時,曾歸納時至1990年代初期,臺灣雕塑史觀建構過程的具體結果,發現相關研究嚴重不足的情況,並嘗試提出補救建言。他說:

> 臺灣整體藝術史正在建構中,其中雕塑史料部分的整理,
> 是比較弱的一環。目前仍停留在圖像資料的檔案建立與個
> 別藝術家的研究階段。……由於臺灣學界有關雕塑研究的
> 文字原本不多,「臺灣雕塑」研究的論著更是趨近於零。[9]

　　文中一方面明言指出,研究成果「趨近於零」的狀態令人驚訝,突顯雕塑史在美術史範疇中仍位處邊緣、遭受忽視的處境。另一方面,他更直陳研究方法的闕如,僅停留在圖像資料建檔及個別藝術家的討論之上,缺乏史料整理,故難以提出整體性的史觀。

　　在這篇以建構「臺灣雕塑史」自身歷史脈絡為前提的研究中,鄭水萍為彌補先前缺漏,認為必須仰賴田野調查、圖錄資料以及部分非學術性相關文獻,進而歸納出「臺灣雕塑家的系譜」。據其結果,此系譜可分為:(一)先住民雕塑傳統系(南島系)、(二)閩南移民民俗雕塑傳統性(民俗系)、(三)日本

鄭水萍,〈戰後雕塑的破與立(上)〉,《雄獅美術》273 期(1993. 11),頁22。 9

帝國主義殖民時期留日系（留日系）、（四）戰後大陸來臺雕塑家系（大陸系）、（五）大戰後留歐美諸系、（六）戰後學院系（以國立藝專雕塑科為主，人數最多）以及（七）素人雕塑系等類。

此種分類手法，在於透過個人（亦即雕塑家）或族群的角度，藉由時間性的順序進行串聯，追溯源流，形成前後連貫的客觀歷史脈絡，在破與立的反覆交錯中，形塑此部歷史的基本書寫框架。他特別將上述系譜戲稱為「清單」，可謂建構臺灣雕塑「全」史的重要基礎。此種以個人或族群角度所建構的史觀或書寫脈絡，符合其所謂全史或通史的撰史企圖，呈現此一階段走出國族主義框限的積極意義，同時亦是一種「命名」的結果。

鄭水萍建議補充田野調查、圖錄資料及相關文獻的方法學，的確足以完成一部較為宏觀的歷史藍圖。同時，經由源起（發生學）、風格變遷，藉以確認臺灣百年雕塑發展演化規則的概念，在結果上，與王白淵等人所謂運動史的概念，實不謀而合，宛若此起彼落的浪潮般，推進著時代的進步。值得注意的是，此種撰史方法，企圖扭轉過往個人史「由下而上」的不足，形成藉以「貫通上下」的系譜脈絡，上述七大類雕塑系譜，包含南島系、民俗系、留日系、大陸系、歐美系、學院系及素人系，並非人類學式的系譜，而是在不同時空下建構的不同群屬系譜，具有逐漸朝向「族群史」視角的撰寫傾向。

在「個人史」或「族群史」的觀點之外，王慶臺另外觀察到學院雕塑體制延續日治時期或西方等架構上的遲滯不前，「並未進一步對雕塑在比較文化差異上提出研究，甚至語法因時空不同的發微也付之闕如」，同時，質疑世界上任何區域文化是否得以進行橫向（空間）移植，臺灣雕塑的發展必須進行「文化史」式的重新審視，尤其更應關注文化移植過程中的橫向差異，而非垂直影響。[10]

10 王慶臺，〈臺灣雕塑歷史的過往〉，《臺灣美術》31 期（1996.01），頁 54-60。

　　蕭瓊瑞在同年（1998）稍早的另一篇文章中，和鄭水萍上文近似，展現跨越時代或族群框架的雄心，以所謂「世紀檢驗」的角度（亦即以百年為段落檢視歷史），連結人（雕塑家）、機構、事件、政治背景及作品分析等複合方式，探討臺灣雕塑歷經日據、戰後兩階段的發展實況。此種從政權轉移過程或權力關係演變的角度，界定不同階段所具備的時代意義，較接近「政治史」或「朝代史」的手法。尤其是提及政治因素或權力機構對雕塑發展的實際影響時，即說：「臺灣戰後的雕塑發展，基本上受於政治環境的制約，公共空間的占有，原是權力延伸最有力的表徵」，反映政治因素的考量在此種撰史方法中的重要位置。[11]

　　雖然，該文朝向以政治變遷、政治影響力作為主軸來架構或詮釋歷史，不過，卻不代表在於迎合任何一方的統治者，反而是透過個人評論的方式來彰顯獨立不阿的史家意識（「史識」）。例如，在討論省展這種由少數評審掌控的權力機構，一方面說：「仍是戰後培養人才最重要的場所」，另一方面，則說：「不過，由於評審的人數有限，固定的風格走向，較難激發多元的思考與表現」，雖對其發揮的功能表示肯定，又同時能指出欠缺所在。另外，對缺乏時代訴求及特色因而飽受批評的省展雕塑作品，亦能以「不能說臺灣『展覽型』的雕塑藝術，毫無風格、手法、主題、材質上的創新或探索」等溫和堅定的口吻為其平反，反映其站在客觀的角度「檢驗」歷史得失的書寫特點。[12]

　　以日據、戰後（國民政府遷臺）二階段為時間架構進行歷史書寫的方式，在日後的雕塑史論述中，雖有逐漸被接受的趨勢，然而，在進入1990年代之後卻產生了另外一種變化，亦即出現更為細密的時間分期，例如十年、二十年或幾〇年代。此種縮短時間的雕塑史分期研究，成為百年史之後較為特出的梳理方式，其優點，尤其能將原本不易掌握、難以定焦或過度簡化的演變軌跡

11 蕭瓊瑞，〈世紀黎明——臺灣雕塑藝術的世紀檢驗〉，《藝術家》282期（1998.11），頁 524-528。

12 蕭瓊瑞，〈世紀黎明——臺灣雕塑藝術的世紀檢驗〉，頁 524-528。

論述問題，交代得更為清晰、具體而詳實。同時，也體現雕塑因應時代產生變化的速度逐漸加劇的現象，以及問題複雜化、普遍化的整體趨勢。

例如，呂清夫即以「十年來」這樣有史以來最為短暫的時間分期，從雕塑公園的開始興起，到雕塑藝廊、雕塑展、雕塑創作營、雕塑大賽、國際化或國際交流、獎助條例等等，鉅細靡遺地對雕塑界與公部門及社會大眾之間的關係，透過社會需要何種「景觀雕塑」（或「公共藝術」）的問題進行了「總體檢」，真正跳脫過往討論方式及內容上的侷限。[13]

李美蓉的論文中，不僅繼承上述有關政治史的書寫方法，同時在時間分割上，巧妙結合日據、戰後二段分法以及以十年為單位的分期方法。例如，她分別認為日據時代雕塑家「創造具象裸體像、民間風情、人物肖像」、政府遷臺後多見「寫實中具有理想化政治人物雕像」、1960年代的雕塑轉向「有機抽象」、1980年代出現「幾何抽象與極限藝術」、解嚴後「新添了批判性、觀念性」等等，進行了彷若階梯般的層次分析，可以視為一篇以風格演變為撰述基礎、目的的學術著作。[14] 類似的斷代分期法，亦見於林明賢有關戰後雕塑的系列著作中，或單以「戰後」作為檢視對象，或單選某一年代進行考察。[15]

接著，許惠敏另以「解嚴」作為時間分界，探討其後「二十年來」臺灣雕塑的轉變歷程，即為此種新風氣的一種反映。該文，一方面認為解嚴讓雕塑家真正脫離政治束縛，回歸美術自身的現代化，同時亦是「臺灣雕塑史」漸受重視的開始。關於後者的問題有諸多抒發，例如，作者以更為清楚的角度回顧、評析過往研究的歷史，重新探討「臺灣雕塑史」觀念如何形構的過程，甚為重要。[16]

在此種研究前提下，作者特別對鄭水萍上述研究予以關注，

13 呂清夫，〈十年來臺灣現代雕塑之走向——一個雕塑公園熱的年代〉，《炎黃藝術》50期（1993.10），頁17-29。

14 李美蓉，〈臺灣雕塑藝術現象淺論〉，《美育》114期（2000.03），頁64-71。

15 林明賢，〈戰後臺灣雕塑的發展〉，《臺灣美術》91期（2013.01），頁52-75；林明賢，〈從形塑到造形——六〇年代臺灣雕塑的演變〉，《臺灣美術》105期（2016.07），頁4-27。

16 許惠敏，〈雕形塑意——二十年來臺灣雕塑研究〉，《臺灣美術》59期（2005.01），頁30-36。

不僅給予甚大肯定，更認為：「這是一篇描述戰前到戰後，脈絡清楚且完整的臺灣雕塑史，從文章中，讀者可以清楚了解影響臺灣雕塑解構與重構的種種社會因素」，建立最為「清晰而且完整」的歷史脈絡，並回應鄭文中有關破與立的討論架構。最後，更說：「臺灣雕塑史，是近二十年最多人企圖建構的研究內容，研究的時代多以日治時期的黃土水為起點，分各個時期介紹具有代表性的藝術家」，歸納眾學說之間的共通點，對時間起點、方法學或不同時期作品特色進行歸納，堪稱一部簡易的臺灣雕塑「史學史」。[17]

透過命名，亦及運用可能的史學方法，確立何謂「臺灣雕塑史」的學術定位，不論其立足點何在，卻從而引發系譜學式的探討興趣及分期需要，進而成為1990年代之後，促使雕塑史終於走出美術史附庸地位的重要起步。尤其是，有更多的學者，例如鄭水萍，企圖以更積極的態度、更明確的目標、更系統化的史學觀念，談論臺灣雕塑史的發展脈絡問題，進行一種學理性、自主性的「解構與重構」。從上述討論所見，此時的臺灣雕塑史研究，已經完全朝向「非單一史觀」的前進狀態，亦即在多元視角的梳理下，形塑出兼具宏觀及微觀的歷史視野，顯示一種兼容並蓄的繁榮景象。

四、「史用」之必要——實踐史學的公民性

雖然，臺灣雕塑史的建構歷程得之相當不易，從無到有，或從有到獨立，甚而藉由脈絡化及學理化的過程成為一門亞學科，反映戰後到解嚴期間的演變、成長軌跡。一如許惠敏文中刻意提及解嚴或1990年代之後的改變說：「公共藝術可說是近十年很熱門的討論主題」[18]，隨著外部環境的急遽變遷，雕塑似乎已無法安

許惠敏，〈雕形塑意 **17** ——二十年來臺灣雕塑研究〉，頁 30-36。

許惠敏，〈雕形塑意 **18** ——二十年來臺灣雕塑研究〉，頁 30-36。

然地存在於學院、競賽等體制之中，「景觀雕塑」（或「公共藝術」）的出現，為此種問題揭開序幕。同時，臺灣雕塑史的研究將如何因應？進入何種重新建構的狀態？顯得至關重要。

當雕塑開始與所謂的「景觀」或「公共藝術」產生連結時，雕塑不能僅存於競賽、學院等象牙塔之中，應該進入社會、走向大眾的提問，即成為必然。然而，符合社會大眾期待的雕塑，應該具備何種具有公共性的形式要素與溝通能力，或如何面對各種外部空間，已成為其中的核心問題。從上述對臺灣近代雕塑發展歷史的回顧可知，設立於公共空間的雕塑作品多為政治人物或歷史聞人，表達純粹藝術概念的作品，僅見於比賽之中。關於偉人形象占據各種公共空間的現象，蕭瓊瑞認為只不過是「標示著一種威權的延伸與心靈的掌控」而已，致使一般人無法察知雕塑藝術的本質。[19]

延續上述「世紀回顧」（「百年史」）的時間分段手法（1998），書寫於隔年（1999）的以上文章，提出一種更為細密的分期總結看法。排除前文日據、戰後之二段分法（亦即「政治史」或「朝代史」的概念），本文中特別將臺灣近代雕塑發展分為：（一）日治時期、（二）戰後初期、（三）現代主義時期、（四）鄉土運動時期、（五）解嚴後多元並呈的戰後第二波西潮時期等五個段落，透過代表性雕塑家及該當作品風格的兩相對照（「個人史」及「風格史」），對各期的發展進行重點內容概括。此種分法，基本上與其處理臺灣美術史分期的方法一致。

呂清夫在前引文中，曾詳細地對雕塑界、公部門及社會大眾之間的關係進行討論，目的在於反省社會需要何種「景觀雕塑」或「公共藝術」，並進而對雕塑如何面對群眾的問題提出批評，引發雕塑如何成為一種社會實踐的思考，將雕塑研究從純粹的史學分析，帶向社會學或公共關係的領域。蕭瓊瑞上文的題目，特

19 蕭瓊瑞，〈走向群眾的臺灣雕塑藝術〉，《鄉城生活雜誌》60期（1999.01），頁 11-13。

別標舉「走向群眾」這樣的關鍵字，呼應了此種時代趨勢，目的在於藉由更為細膩的歷史分期，突顯解嚴之後外部環境的巨大轉變，如何促使藝術家「從狹小的展場中走出來，走向人群，走向公共空間」、破除威權對空間的掌控等問題。

對於分期概念的解構與重構，林明賢在連續幾篇戰後雕塑史的研究中，亦曾嘗試以「階段」的角度細分其間發展梗概，提出「戰後三階段」的說法：（一）戰後初期／日治時期之轉接、（二）1950年代以後／歐美現代思潮之影響、（三）1980年代以後／解嚴後的多元顯現，分別可以對應蕭瓊瑞上文之第（二）、（三）、（五）期，階段分期的基礎或重點在於創變，而非守成，故而為何並未列入蕭文中的第（四）期，理由應可不辯自明。上述研究，不論其調整分期的概念或立場如何，事實上更有利於吾人以不同的角度、方式，重新認知臺灣雕塑百年發展的各種階段及細節。

在不斷的解構與重構之間，臺灣近代雕塑史以多元並陳的視角，不斷展現一種學術自主化、對文化進行具主體性關照的詮釋手法等特徵。在此種建構歷史的過程中，隨著材料、架構、方法、史觀等的逐漸成形，一部經過單篇文章多年連載後彙整而成的書籍，於焉出版。蕭瓊瑞在《臺灣近代雕塑史》[20] 的序文中說：

> 臺灣近百年的近代雕塑史，先是殖民、後是戒嚴，接著是法令的束縛，如何在重重的侷限中，為未來的臺灣雕塑發展，開發出一條更寬廣的道路？

延續其對「百年史」時間分段手法的習慣及興趣，本書仍然以此種時間架構，梳理所謂的「近代」雕塑歷史。然而，值得注意的是，上述文句中出現的三個主要時間節點——「殖民」、「戒嚴」、「未來」，分別代表著（一）日治、（二）戰後國民黨統

蕭瓊瑞，《臺灣近代雕 **20** 塑史》（臺北：藝術家，2017）。

治，以及（三）解嚴之後等三個階段，較上文五期分段更為簡潔。

　　此外，本文有關臺灣百年雕塑史發展之諸種提問：例如，是否已然走出「重重的侷限」？如何「開發出一條更寬廣的道路」？創作者的歷史應如何「不被遺忘」？都可說是，此部首見的臺灣雕塑史專著最為關心之課題。不論如何，對於百年來已然「走出各自成就」的創作者的生命及作品，作者認為必當「成為未來歷史的重要養分」，反映一種強調「借鑑歷史」、「古為今用」重要性的想法。同時，該書更以數量高達三十的龐大篇章，彰顯豐富而具包容性的結構、主題及內容，藉以建構具有總結性意義的「全史」概念。

　　透過以上研究可知，臺灣近代雕塑，歷經模仿日本、面對西方到回歸自我等不同發展歷程，雕塑家跳脫媒材、介面的限制，走向空間、場域的探討，進而思考文化主體性的建構等問題，顯示臺灣雕塑史研究自此進入後殖民、後解嚴論述之嶄新階段。不論論述之觀點或分期之方法孰優孰劣，身處當今民主化、多元化及全球化時代的我們，應如何重新看待、甚至不斷重構自身美術史、雕塑史的問題，已然不再侷限於個人，而須對社會、大眾或世界不斷開放，反映必要的公民性、普世價值。同時，該書另透過類似自省或呼籲讀者的雙向提問，彰顯一種在史學、史材、史識之外，提倡「史用」──以史為用──的實踐性想法，藉此為臺灣雕塑史的書寫開拓更為寬廣、更有未來的道路。

參考資料

中文專書

- 蕭瓊瑞,《臺灣近代雕塑史》,臺北:藝術家,2017。
- 謝里法,《日據時代臺灣美術運動史》,臺北:藝術家,1978。

中文期刊

- 王白淵,〈臺灣美術運動史〉,《臺灣文物》3.4(1955.03),頁 16-64。
- 王慶臺,〈臺灣雕塑歷史的過往〉,《臺灣美術》31(1996.01),頁 54-60。
- 江如海,〈陳夏雨、楊英風與戰後臺灣現代雕塑的起源〉,《現代美術學報》7(2004.05),頁 98-99。
- 呂清夫,〈十年來臺灣現代雕塑之走向──一個雕塑公園熱的年代〉,《炎黃藝術》50(1993.10),頁 17-29。
- 李美蓉,〈臺灣雕塑藝術現象淺論〉,《美育》114(2000.03),頁 64-71。
- 林明賢,〈從形塑到造形──六〇年代臺灣雕塑的演變〉,《臺灣美術》105(2016.07),頁 4-27。
- 林明賢,〈戰後臺灣雕塑的發展〉,《臺灣美術》91(2013.01),頁 52-75。
- 許惠敏,〈雕形塑意──二十年來臺灣雕塑研究〉,《臺灣美術》59(2005.01),頁 30-36。
- 葉龍彥,〈戰後初期的「臺灣省全省美術展覽會」(1946-1955)〉,《臺北文獻》126(1998.12),頁 129。
- 蓋瑞忠,〈談現代雕塑〉,《教師之友》21.9-10(1980.11),頁 13-14。
- 鄭水萍,〈戰後雕塑的破與立(上)〉,《雄獅美術》273(1993.11),頁 22。
- 蕭瓊瑞,〈世紀黎明──臺灣雕塑藝術的世紀檢驗〉,《藝術家》282(1998.11),頁 524-528。
- 蕭瓊瑞,〈走向群眾的臺灣雕塑藝術〉,《鄉城生活雜誌》60(1999.01),頁 11-13。
- 蕭瓊瑞,〈臺灣現代雕塑的先驅者──陳英傑的生命圓融〉,《臺南文化》46(1998.12),頁 217-240。

「中國雕塑」、「現代雕塑」與「中國現代雕塑」
——戰後臺灣雕塑觀念的重整（1950-1980）

廖新田　國立臺灣藝術大學藝術管理與文化政策研究所教授

摘要

　　日本殖民臺灣時期，雕塑青年是眾多藝術新世代中的極少數：黃土水（1895-1930）、黃清呈（1912-1943）、蒲添生（1912-1996）、陳夏雨（1917-2000）等人，其中兩位在二次大戰後仍然持續在臺灣發揮影響力。戰後臺灣雕塑藝術是否有類似這樣的重整情形？觀察「中國雕塑」、「現代雕塑」、「臺灣雕塑」這三個名詞潛藏著觀念倡議，符應文化政治壓力與國際化潮流。施翠峰、王白淵和蒲添生以「臺灣雕塑」名之，張隆延、謝愛之、游祥池介紹西方雕塑時使用「現／當代雕塑／刻」，夏鼎、楊英風、姚夢谷等人則使用「中國雕塑」一詞，這三者暗示著文化政治的差異性。戰後的臺灣雕塑發展，從日本的寫實風格出發為臺灣雕塑奠基，歷經中國、現代雕塑的觀念衝擊，以「歷史重層」的形態構成一條融合傳統、現代與本土的雕塑方向——中國現代雕塑、本土現代雕塑。和臺灣繪畫一樣，反映著大時代下社會與文化的變遷，多元、豐富而韌性。

關鍵詞

臺灣雕塑、中國雕塑、現代雕塑、中國現代雕塑、命名

It's what we aim to do.（它是我們設定要做的）

Our name is our virtue.（我們的名字是我們的美德）

—Jason Mraz, 2008, "I'm Yours," *We Sing. We Dance. We Steal Things.*

一、藝術的命名與再命名

日前報載，部分英國博物館欲將物化用詞「木乃伊」（mummy）改為「木乃伊化遺體」（mummified remains）或「被木乃伊化的人」（mummified person）。改名雖微但足道（相對於「微不足道」），顯示人性的關懷面。事實上，這項調整稱謂的作為已在兩年前就開始，為的是精確表達與更尊重文物的原先脈絡。[1] 文化與藝術上，**命名**（naming）是一件不可輕忽的事，就像為新生兒或新物件取名，總是有期待或祝願的情愫捲入其中，甚至來自文化與傳統的影響，絕不是單純的分類、編號或貼貼標籤而已。此外，更名（re-naming）則意味著態度的轉變，是文化意義的再創造與再詮釋，可謂茲事體大。這也呼應了中國儒家孔子所言「必也正名乎」。他解釋：「名不正，則言不順；言不順，則事不成；事不成，則禮樂不興；禮樂不興，則刑罰不中；刑罰不中，則民無所措手足。」（《論語》〈子路〉篇）現代文化研究學者咸認，深層結構上，命名甚至是有文化政治（cultural politics）的意涵，涉及權力與位階、名與實的關係。[2] 對後殖民主義（post-colonialism）研究而言，命名和書寫是一體兩面的。殖民者視殖民地為一片空白，因此統治者認定為被殖民文化及歷史下定義與書寫乃是天經地義的事，所謂統治正當性（legitimacy）由此而生。因此，反殖民與去殖民的作為必然牽涉到重新命名的過程，有時更激進地稱之為「正名」（correction）——糾正，把錯的改

* 感謝臺北藝術大學黎志文教授、屏東大學方建明老師、蒲添生雕塑紀念館館長蒲浩志、劉柏村教授、龔詩文副教授、臺灣美術研究前輩李欽賢協助提供資料、建議與諮詢。

1 Issy Ronald, "Don't say 'mummy': Why museums are rebranding ancient Egyptian remains" (2023.1.24), *CNN*, webstite:〈https://edition.cnn.com/style/article/mummies-museums-name-change-intl-scli-scn/index.html〉(accessed on 2023.1.25)。

2 Jordan Glenn; Chris Weedon, *Cultural Politics: Class, Gender, Race, and the Postmodern World* (Oxford: Blackwell Publishers, 1995).

對、把偏斜的改回正軌，例如世界各地原住民的正名運動。更名（或正名）有時極為敏感，臺灣的國際政治處境就是經典的例子之一。除卻敏感的政治議題，廣義來說，再命名（即更名）是對情境與對象的再書寫與再界定。當知識背景改變、歷史不斷演進，重新描述是理所當然的情形，但也挑戰了原先的權力平衡狀態。不管從文化政治、殖民抵抗、為了更文明進步的理由或因時間演進而重新界定，命名及再命名暗示著主、客體關係的強烈改變，認知與意義也同時跟著調動了。

從法國學者傅柯（Michel Foucault, 1926-1984）的「知識考古學」顯示，語詞與觀念是隨時間的演進而堆疊或減失，換言之，歷史中的知識是斷裂的、主觀武斷的，新的語詞、觀念加入原先的知識系統，背後有權力競逐消長的機制，是一動態現象。[3] 社會的觀念語詞不會一下子備齊，而是逐步累積，有的是自創，有的來自交流後的借用或轉用，其先後順序也是重要的，類似DNA的排列組合，影響了文化體的結構與外觀。以此檢視詞語的變化有助於了解「知識／權力」的內部結構與運作。對筆者而言，臺灣美術研究也值得從這個角度嘗試，甚具方法論上的意義，特別是論述演繹與文化政治學考察。本文的思考架構與內容編織，不容否認也有著「傅柯情境」，在散裂而帶點武斷的資料篩選中企圖編纂戰後臺灣雕塑觀念的軌跡與軸線。

由於臺灣歷史轉折頗為複雜多變，臺灣美術發展也有類似上述命名與再命名的問題。讓我再次簡述「正統國畫論爭」的經典案例來說明此現象的嚴肅性或嚴重性。二次大戰後日本投降並放棄臺灣，統治權由中華民國接管（中國國民黨為當時的執政黨）。1946年，全省美展延續臺、府展形式開辦。因為繪畫類參展類項只有國畫、西洋畫，臺籍東洋畫家自然而然只有表面相似但內質不同的國畫類可參加，因此被傳統及現代水墨創作者譏

[3] Michel Foucault; translated from the French by A.M. Sheridan Smith, *The Archaeology of Knowledge: and the Discourse on Language* (New York: Vintage Books, 2010).

評為「偽傳統」（非純粹中國繪畫）、政治不正確（日本奴化心態），引發了「本省」籍與「外省」籍畫家的不滿與並進行文化認同辯論。幾經調動（如國畫第一、二部，取消或合併），這項論辯持續了三十幾年之久，直到1983年第37屆全省美展國畫第二部（實則為東洋畫）改為以材質命名，即「膠彩畫」，紛爭始暫告平息。但是，這個權宜之計還是沒有取得文化認同上的最終共識，因為國畫還是位居最高的文化位階，意指「中國的」（Chinese）畫也是「國家的」（national）畫，兼擁文化主流與國家認同的優位，而「水墨畫」還是一般稱呼，並非官展正式名稱。這樣的分析理路（亦即方法論考察），有助於我們了解藝術社會的形構與藝術自身的意涵演繹，進一步可對藝術發展有結構性的理解。總體來看，「正統國畫論爭」核心議題之一就是「命名」：在臺灣，「東洋畫」到底是「日本畫」還是「中國畫」？必須依賴論述來釐清，除了族群認同，甚至北宗、南宗分派都被用來作為辯論者的支持證據。例如，曾經就讀東京美術學校的王白淵（1902-1965）主張東洋畫屬中國繪畫的北宗風格，走精細路線。邏輯自此形成，一種論述的合理化：北宗、南宗是中國繪畫的區域與風格分類，都是中國繪畫發展的一部分，東洋畫又是歸屬北宗，所以東洋畫就是中國繪畫云云。[4] 由這個藝術觀念上的爭議可以推知，再命名也具有文化版塊再挪移的意義與作用。總之，臺灣美術發展中各項名稱的取、用並不單純，有其複雜的文化差異因素，多元紛呈但也是衝突的來源。

　　另外，我個人的經驗，一個隱而不察的命名現象是辭庫書（thesaurus, lexicon）。就像一般字典（dictionary），藝術辭書是作為表達與溝通的「概念工具箱」，其成形需要一段頗長的時間醞釀，一旦水到渠成，藝術的討論則會進入另一個更系統化、結構化的階段。如果從臺灣的史前文化算起，臺灣美術有數

4　以上分析，參見筆者〈臺灣戰後初期「正統國畫論爭」中的命名邏輯及文化認同想像(1946-1959)：微觀的文化政治學探析〉，刊於：廖新田，《藝術的張力：臺灣美術與文化政治學》（臺北：典藏，2010），頁61-109。

千年到數萬年的歷史。清朝時期的臺灣書畫（分別有文人沈光文1652年來臺，書家呂世宜1838年攜書碑客席或水墨畫家謝琯樵1850年客居竹塹潛園），則約有三、四百年的歷史；其中近現代美術則毫無疑問約從日本殖民臺灣後的1920年代起算，也有超過一世紀的歷程。當藝術發展超過百年，相關的美術論述與資料累積到一定質量，在討論與研究上，共同被認可的美術語詞（作為藝術溝通的單位）就有其迫切需求。千禧年後，臺灣美術詞條開始被關注。2004年臺師大人文教育研究中心出版的《臺灣文化辭典》出現六十九個。2008年《臺灣大百科全書》線上專業版約有一百三十多條相關詞條（《臺灣大百科全書網路精選版》有二十三個美術詞條）。2020年，臺灣美術始有第一本專門美術辭典《臺灣美術史辭典1.0》（由國立歷史博物館出版，筆者為當時館長，負責計畫的策動）。這本辭典算是到目前為止規模最大的臺灣美術辭條書寫成果，兩百個詞條涵蓋了藝術家、機構、觀念與事件。[5] 我在序裡面以「想像的文化共同體」與「傳統的發明」來闡明出版美術辭書的意義，其實也隱含著命名與再命名的意圖：編碼（coding）與再編碼（re-coding）的過程中讓臺灣美術的概念意義更為明確，但又呈現藝術史的辯證性與能動性。[6]

　　由上討論可見，命名與再命名在戰後臺灣美術發展上扮演著頗為關鍵的作用，只是吾人習而不察而已。依此問題意識邏輯來考察戰後臺灣美術發展，或可有其蛛絲馬跡可循，包括臺灣的雕塑藝術。若觀察「臺灣雕塑」、「中國雕塑」、「現代雕塑」、「中國現代雕塑」四個用詞的崛起，戰後臺灣的雕塑潛藏著一波觀念的重整，以符應外在文化政治壓力與國際化潮流的召喚，並進行文化重整與調節。雖然不如東洋畫與國畫的區辨那麼明顯，但仍有蛛絲馬跡可循。施翠峰、王白淵和蒲添生更早分別於1954年、1955年和1965年以「臺灣雕塑」名之，張隆延、謝愛之、游祥池

5　其中雕塑詞條有八條：丘雲、陳英傑、陳夏雨、黃土水、黃清埕（呈）、楊英風、蒲添生、紅色雕塑事件。

6　廖新田等撰，賴貞儀、陳曼華主編，《臺灣美術史辭典1.0》（臺北：國立歷史博物館，2010）。

在1959年、1962年、1969年介紹西方雕塑時使用「現／當代雕塑／刻」，楊英風、姚夢谷則分別於1961年、1966年使用「中國雕塑」一詞，這三者暗示著文化政治的差異性，也呈現了文化政治的「寧靜」競合。三個詞分別有不同的指涉但有時又交互參照、混雜運用成楊英風的「中國現代雕塑」以及「中西合璧」的熊秉明。如何解讀這些用詞之異同？在藝術上是否有另「類」（類別）意義？本文將從此一問題意識出發，藉由數位人文資料輔助，以釐清其觀念發展，進一步探析其潛藏的意涵，或可有助於深化臺灣雕塑觀念的理解，以及豐富臺灣藝術史的細節。不過，要強調本文並非是臺灣雕塑史或黃土水雕術藝術的專門研究，因為這兩項主題的規模與深度非筆者與本文所能及，相信有更專注的研究者與論著能勝任此重任。[7] 本文只探索戰後三十年臺灣的雕塑發展中名詞的論述變遷，從中探觸背後的藝術指涉與意涵，僅是臺灣雕塑思想生態分布的試探性討論。

二、「臺灣雕塑」的回顧

　　黃土水1922年於《東洋》（*The Orient*）雜誌三月號發表〈出生於臺灣〉，內容慷慨激昂，讓後人感受到臺灣藝術家創作的熱情，以及象徵一個「臺灣崛起的寓言」。[8] 文章題目不只是一般的創作自述，而是以「他者」臺灣來對照日本（作為殖民統治者）與西洋（作為現代藝術的本源）雕塑藝術，從本文角度來說，是「臺灣雕塑」一詞的濫觴。[9] 〈出生於臺灣〉有恨鐵不成鋼的慨歎，其中小標題「我們美麗的島嶼」顯示他的文化認同，接下來「幼稚的藝術」抨擊當時在他眼中臺灣藝術水平低落，如廟宇裡的人像比例幼稚與色彩低俗，最後期待「藝術上的『福爾摩沙時代』」。（圖1、2）1923年，《植民》雜誌「行啟記念臺灣

7　請參閱：藝術家出版社編輯製作，蕭瓊瑞策展，《向大師致敬：臺灣前輩雕塑11家大展》（臺北：藝術家，2015）；蕭瓊瑞，《臺灣近代雕塑史》（臺北：藝術家，2017）。

8　羊文漪，〈黃土水『甘露水』大理石雕作為二戰前一則有關臺灣崛起的寓言：觀摩、互文視角的一個閱讀〉，《書畫藝術學刊》14期（2013.07），頁88。

9　黃土水，〈出生於臺灣〉，《風景心境：臺灣近代美術文獻導讀（上）》（臺北：雄獅美術，2001），頁126-130。

◀圖1　▼圖2

1922年，黃土水於《東洋》（*The Orient*）雜誌三月號發表〈出生於臺灣〉。展於國美館「臺灣土‧自由水：黃土水藝術生命的復活」展覽，2023.3.25-2023.7.9。圖片來源：黃舒屏編，《臺灣土‧自由水：黃土水藝術生命的復活》（臺中：國立臺灣美術館，2023），頁519。

10 黃土水,〈過渡期にある臺灣美術──新時代の現出も近からん〉（過渡期的臺灣美術──新時代的出現也即將到來），《植民》（The Colonial Review）2巻4號（1923.04），頁74-75。

11 黃土水,〈臺灣的藝術係中國文化的延長與模仿──黃土水痛嘆〉,《風景心境：臺灣近代美術文獻導讀》（上）（臺北：雄獅美術，2001），頁131-132。

12 根據中文版維基百科：「李梅樹把部分祖師廟建築中的雕塑交給雕塑科師生創作，例如：前殿內壁銅浮雕，中殿八尊銅像（風調雨順及張黃蘇李四大護法），參與學生有黃源龍、方建明等人⋯⋯」筆者約於1981年參加屏東師範專科學校雕塑社，當時社團指導教師為方建明，國立藝專第二屆雕塑科。維基百科,〈李梅樹〉,《維基百科》,網址：〈https://zh.m.wikipedia.org/zh-tw/%E6%9D%8E%E6%A2%85%E6%A8%B9〉（2023.1.29 瀏覽）。

13 施翠峰,〈臺灣雕塑界概觀〉,《聯合報》（1954.4.13），版6「聯合副刊藝文天地」。

號」也同時刊登另一篇內容類似的文章，除鼓勵臺灣青年奮進與臺灣文化向上提升，題目強調臺灣美術必須從傳統過渡到現代，更直指議題核心。[10]（圖3、4）同年，另一篇訪問〈臺灣的藝術係中國文化的延長與模仿──黃土水痛嘆〉，文中談到他的「臺灣雕塑觀」：「臺灣卻幾乎看不到什麼（藝術），有的只是延續或模仿支那文化的罷了！」而追隨的目標當然是日本藝術與文化。[11] 這裡可以推知黃土水的雕塑美學判準或要求。

戰後，臺灣雕塑創作持續一段「小而美」的發展。幾個重要的時代斷點值得注意：1946年的全省美展設雕塑類（1941年，臺陽美展增設雕塑部，陳夏雨、蒲添生和鮫島臺器為創始會員；而1927年開始的臺、府展直到1943年合計十六屆，仍然維持東洋畫與西洋畫，並未設立雕塑部門）。1949年起，受日本雕塑家朝倉文夫教導的蒲添生開設臺灣省教育廳委託辦理之暑期雕塑講習班長達十三年；換言之，臺灣雕塑人才的養成從民間開始，日本人像雕塑觀念乃進入臺灣社會並廣加應用。1962年已成立美術科雕塑組，何明績（1921-2002）、丘雲（1912-2009）為時任教師，開始學院系統的人才培育。1967年國立臺灣藝術專科學校設立雕塑科。首任主任為李梅樹（1902-1983），結合三峽祖師廟重建工程進行建教合作。[12] 中國雕塑學會、五行雕塑小集分別於1971年、1975年成立。

1964年7月邀請李梅樹到藝專任教並創立雕塑科的施翠峰（1925-2018）於1954年於《聯合報》發表〈臺灣雕塑界概觀〉[13]，可算是戰後最先討論臺灣雕塑發展的專文之一。（圖5）他以頗為批判的態度概述臺灣雕塑藝術發展遲滯，除不受重視之外，停留於寫實而缺乏「新的意識和新的造形形態」、與世界潮流脫節等等是主要原因，因此疾呼找出問題癥結並思改善之道。隔天第二篇，他又以「臺灣藝壇奇才」介紹黃土水，短文開宗明義：「在

◀圖3　▼圖4
1923 年，黃土水於《植民》（*The Colonial Review*）2 卷
4 月號發表〈過渡期にある臺灣美術──新時代の現出
も近からん〉（過渡期的臺灣美術──新時代的出現也
即將到來）。展於國美館「臺灣土·自由水：黃土水藝術
生命的復活」展覽，2023.3.25-2023.7.9。圖片來源：顏
娟英、蔡家丘總策劃，《臺灣美術兩百年》（上）（臺北：
春山出版），頁 150-151。

臺灣雕塑史上永久值得大書特書的是黃土水先生。他是在這荒涼的雕塑（畫）壇上所開的一朵綺麗的奇葩，可惜曇花一現，其藝術生活僅十幾年，即與世長辭。」文中簡述其學習歷程之外，並詳細介紹兩件作品〈釋迦出山〉、〈水牛群像〉的來龍去脈，更提及現在國美館典藏的〈甘露水〉：

> 前臺灣教育會（地址為現在省參議會）曾購買他的一裸女像，據說現在被放置在該會倉庫裏，無法重見天日，實在可惜。[14]

這段話證明這件作品在1954年之前還在現在的二二八國家紀念館內，一般咸認，該作於省參議會址改為美國新聞處辦公機構時佚失，直到1979年才開始出現討論〈甘露水〉的迷蹤，最後落腳在臺中張醫師處。[15] 這期間作品的流向，目前僅有一些推測（如遺棄、遷移、搬走等……），事實尚待進一步釐清。[16] 接著第三篇，施翠峰在〈臺灣雕塑家群像〉一文中簡要地介紹數位創作者，如陳夏雨及胞弟陳英傑、蒲添生、楊英風和楊景天昆仲、林忠孝、陳枝芳、王水河、蔡寬，應是當時作為一位藝術評論者的親身見證。「臺灣雕塑」一詞的使用，對施翠峰而言毫無違和之感。這位直言的批評家曾經嚴厲期待著：「難道臺灣雕塑家們除了雕塑肖像以外找不到其他創作的motif嗎？」[17]

1952年，《臺北文物》首發1卷1期刊載連曉青〈天才雕塑家——黃土水〉（圖6），應是戰後最先介紹黃土水的文章。作者對黃土水的評價和當今的看法一致：「不但為本省出身的藝術家（不論雕刻或繪畫）開闢了一條新的路徑，還為臺灣揚眉吐氣。」[18] 1955年，該刊登載東京美術學校校友王白淵（1902-1965）的〈臺灣美術運動史〉（圖7、8），是一篇規模宏大的文論，可以說史無前例地以歷史的視野來回顧日本殖民時期臺灣美術發展概

14 施翠峰，〈臺灣藝壇奇才黃土水〉，《聯合報》（1954.4.14），版6「聯合副刊藝文天地」。

15 謝里法，〈臺灣近代雕刻的先驅者黃土水〉，《雄獅美術》98期（1979.04），頁25。

16 維基百科，〈甘露水〉，《維基百科》，網址：〈https://zh.m.wikipedia.org/zh-tw/%E7%94%98%E9%9C%B2%E6%B0%B4#%E8%BF%BD%E5%B0%8B%E9%81%8E%E7%A8%8B〉（2023.1.29瀏覽）。

17 施翠峰，〈我對全省美展的淺見〉，《聯合報》（1956.12.8），版6「聯合副刊」。

18 連曉青，〈天才雕塑家——黃土水〉，《臺北文物》1卷1期（1952.12），頁66。

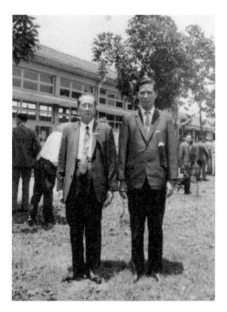

▲圖 5
約 1960-1970 年代，施翠峰（右）與李梅樹合影。圖片來源：施慧美提供。

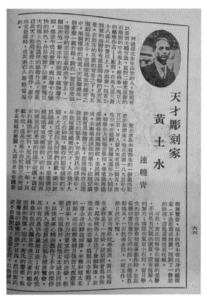

▲圖 6
1952 年，連曉青於《臺北文物》1 卷 1 期發表〈天才雕塑家——黃土水〉一文。

◀圖 7　▼圖 8
1955 年，王白淵於《臺北文物》3 卷 4 期發表〈臺灣美術運動史〉。

況。該文以「美術界的先驅者──王悅之與天才雕塑家黃土水」開宗明義，同樣給予崇高的評價。王白淵給予黃土水崇高的評價：「技巧的透澈，構圖的偉大，詩意的橫溢」；他轉引《臺灣教育》〈回憶黃土水君〉（1931年）：「於本省藝術史上，實為一大光輝也。」[19] 由此可見，王白淵也是以臺灣美術的架構來看待黃土水以及陳夏雨、蒲添生、陳春德、楊英風等人的雕塑創作。[20]

前面施翠峰以「臺灣雕塑」之名介紹黃土水等人之後的十一年，文章中的當事人蒲添生也以相同的名詞於1965年為臺灣光復廿年發表〈簡介臺灣雕塑界〉感言，介紹黃土水之外也說明他在日本學習雕塑、臺陽美展率先成立雕塑類的歷程。（圖9）特別是戰後他受到臺北市長（兼省教育會理事長）游彌堅之邀創辦雕塑講習會培養人才。當時學習風氣頗為熱烈，他寫道：

> 參加的學員，是國民學校美術教師，從那時候到現在連綿不斷，已有十二、三年的歷史，每年來報名參加的人數，差不多有一百人左右，他們在美展上都有很好的表現，現在雕塑人才，有很多都是從這機會產生出來的，所以游先生創辦雕塑講習會，對於雕塑的興起，其貢獻是不可磨滅的。[21]

雕塑講習會以人像為主要學習課題，於1949年開始至1962年。蒲添生寫這篇短文時研習會已結束三年，算是回顧。

1979年4月，謝里法以「臺灣近代雕刻先驅者」稱謂黃土水，可以說是「臺灣雕塑」框架的延伸或應用。[22]「雕刻」是減，「雕塑」基本上是添加，但兩者常混用，並沒有嚴格的界分，謝里法稱黃土水是以「雕刻先驅」，但我們都知道這位天才青年的創作手法是刻、塑並用──〈甘露水〉是雕，〈水牛群像〉是塑，現代雕塑更傾向後者。「臺灣雕塑（刻）」的名稱標定在

19 該引文亦出現於《臺北文物》1 卷 1 期，參閱連曉青，〈天才雕塑家──黃土水〉，頁 66。

20 王白淵，〈臺灣美術運動史〉，《臺北文物》3 卷 4 期（1955.03），頁 16-64。

21 蒲添生，〈簡介臺灣雕塑界〉，《聯合報》（1965.10.25），版 11。另，關於蒲添生的作品分析，可參考：廖新田，〈緣與運──蒲添生的《妻子》塑像〉，《塑×溯：蒲添生110雕塑紀念展》（臺北：國父紀念館，2021），頁 8-18。

22 謝里法，〈臺灣近代雕刻的先驅者黃土水〉，頁 25。該文後來收錄於：謝里法，《臺灣出土人物誌》（臺北：前衛出版社，1988），頁 15-55。

▲圖 9
1965 年 10 月 25 日，蒲添生於《聯合報》發表〈簡介臺灣雕塑界〉。

◀圖 10
1960 年，夏鼎於《幼獅月刊》11 卷 3 期發表〈中國雕塑的延展〉。

23 關於書寫架構的探討，
參見拙文〈「尋常」與
「例外」：臺灣美術史書
寫架構的因素探討〉，
刊於：廖新田，《臺灣
美術新思路：框架、批
評、美學》（臺北：藝術
家，2017），頁20-47。

24 〈楊英風今講　中國之
雕塑〉，《聯合報》(1966.
11.28)，版8。

25 傳楊惠之（生卒不詳，
唐開元時期，西元713-
741）著有《塑訣》一
書，惜今已佚失。江
蘇保聖寺羅漢塑像為
其真跡，東京美術學
校的大村西崖(1868-
1927)教授藉由中研
院院士顏頡剛(1893-
1980)《記楊惠之塑
像》文章而於1926
年發表《吳郡奇蹟塑
壁殘影》引起中國社
會注意。1929年中研
院院長蔡元培等前往
該寺調查並組成「唐
塑羅漢保存會」。林語
堂轉述張大千敦煌經
驗也提到「三絕」：顏
真卿書法，吳道子惠
畫，楊惠之造像。林
語堂，〈記大千話敦
煌〉，《聯合報》(1965.
5.24)，版7。

26 1969年「水墨與水彩
可否融為一體？」座談
會中姚夢谷認為：「中
國的水墨畫，在素材
技巧上與水彩無大區
別，加上淡彩的水彩
畫，即是中國的水彩
畫，不必將水彩、水墨
強為分疆。」〈水墨與
水彩畫 原是同型藝術
各以墨色色彩作為主
調〉，《聯合報》(1969.
8.19)，版9。

沒有比較之下看似理所當然，但是，當戰後臺灣出現了「中國雕塑（刻）」一詞的時候，其差異就不得不引人側目了。[23]

三、「中國雕塑」正源

上一節提到1965年蒲添生以「臺灣雕塑」簡介在臺灣的雕塑發展，並例舉一些臺籍創作者。「臺灣」一詞可以推知是一種在地的指涉，當然也是王、施、蒲三人的成長經歷所得出的觀察，兩人都是日本殖民主義下的「南國」藝術青年。就筆者資料所及，「中國雕塑」一詞首見於1960年夏鼎刊登於《幼獅月刊》的〈中國雕塑的延展〉。（圖10）該文和其他中國雕塑論述一樣不提早就在日治時期發展的臺灣雕塑，甚至以在臺雕塑家「鳳毛麟角」來形容，顯然對臺灣雕塑現狀的了解不如施翠峰等人。不過對楊英風融合中西的精神大加推崇。這篇文論可以說是「中國雕塑」與「中國現代雕塑」的過渡，值得關注。楊英風1961年發表過〈中國雕塑的演變〉一文（《中國手工業》36期〔1961〕，頁5-6）。1966年他應中華民國書學會與國軍文藝活動中心之邀演講「中國雕塑之衍進」。根據報導，該活動目的是「響應中華文化復興運動」[24]。考量政權的轉換與當時國家所推動的種種「再中國化」運動（如去日本化的心理運動、文化清潔運動、軍中文藝以及總結性的中華文化復興運動等），「中國雕塑」的「中國」則相對有更複雜的文化與國族的指涉，並且是「國字化」運動的一環（如國語、國劇、國幣、國畫等）。但是，我要把楊英風歸類為「綜合派」，因為他是現代雕塑與中國雕塑合融的推動者——「中國（華）現代雕塑」/「現代中國雕塑」，將在下一節說明與討論。

推動「中國雕塑在臺灣」論述者當推姚夢谷。1966年，他發表〈中國的雕刻藝術〉（《聯合報》〔1966.12.3〕版16「聯合

周刊」）則是有更細部的鋪陳。中國各式立體創作在文中無所不包，史前骨器、玉牙雕、銅器、陶釉器、石器、竹木雕、雕漆、泥塑、佛雕、銅鑄、畫像磚……可謂通史式論述。嚴格說來，該文並非現代雕塑界定下的陳述，作者也有自知，論及唐代雕塑家楊惠之的佛像，和西方雕塑比較，簡單一句完結：「足可媲美歐西雕塑而有餘」。[25] 雖然邏輯上和現代雕塑觀念有些差距，算是將中國雕刻和臺灣藝術社群銜接的論點，不僅是純粹介紹中國雕塑。姚夢谷在臺灣建構中國雕刻（塑）史的企圖是明顯的，接下來發表的〈南朝的雕塑〉（《聯合報》〔1970.8.26〕版9「聯合副刊」）、〈再談門石窟〉（《聯合報》〔1970.10.27〕版9「聯合副刊」）等可為呼應。這位「忠心」於臺灣推動中國文化的藝術大老自然也是中國「中心」論者，曾經將水墨畫稱作「中國水彩畫」。[26] 冠以「中國」無疑是為了突顯中國文化的優位性。作為國立歷史博物館創館「四金剛」或「四根柱子」的他（另三位是三任館長何浩天、包遵彭、王宇清）曾在該館演講「中國雕塑的延拓」，就「我國」雕塑發展史與歐洲雕塑藝術之異同作系統分析。「我國」當然就是中華民國，臺灣的雕塑發展在國家框架的變更後和中國雕刻整合，臺灣雕塑史一下子向前推進數千年，躍昇為雕塑藝術古文明大國。連同1968年何明績發表〈談中國的雕塑藝術〉（《中國手工業》116期/117期〔1968〕，頁4-5/1-2），[27] 可謂第一波的「中國雕塑」論述。

除了姚夢谷，1976年藝專吳樹人出版《中國雕塑藝術概要》，[28] 在自序中強調：

> 重建我中華民族在雕塑藝術領域中的信心，及至清除崇洋心理，來充實民族自信心的心理建設，促進中華民族文化復興。

顯然有雕塑藝術之外的目的：文化認同重塑。1979年嘉義師

[27] 何明績曾就讀國立杭州藝專，雕塑主修。1951年，他在臺灣省立師範學院美術系（今師大美術系）教授雕塑，後協助創立藝專美術科雕塑組及籌備國立藝術學院（今臺北藝術大學）。1980年獲第5屆國家文藝獎。2004年高美館舉辦「匠心靈手──何明績回顧展」。

[28] 吳樹人著《中國雕塑藝術概要》，自序署：「民國六十四年九月吳樹人序於國立臺灣藝專雕塑科」（曾任該科主任），乃根據《藝術學報》15/18期（1974/1975）論文增修而成。吳樹人，吉林省人，1958年留學西班牙，1969年回臺。1980年國立藝專與舊金山州立大學聯合舉辦「藝術教育工作研討會」，他發表演講「中國雕塑藝術的意識型態」。不過，「意識型態」一詞並非現今使用的文化政治概念：ideology，而是意識與形態的簡稱，應該是 idea, form。請見諸於1980年《藝術學報》27期〈中國雕塑藝術的意識與形態〉，文章結論：「中國雕塑藝術在意識方面的趨向，將不再是一味模仿古人，而忽略了現代及未來境界的內容，應該更有其現代感及未來感的作品。在形態方面的趨向，就造形技巧與處理方面而言，將會最具有彈性變化……」。

29 蓋瑞忠，山東人，專長工藝，著有《中國工藝史導論》等書。他以幽默的「蓋公允」筆名於《教師之友》發表〈放著河水不洗船──被忽略的中國雕塑〉，題目指出中國雕塑未被重視。

30 1959年楊英風與顧獻樑籌組「中國現代藝術中心」，後可能因政治因素而停止。劉國松於公私場合曾多次回憶提及，筆者在場聽聞但並未有正式紀錄。《聯合報》有一則詭異的報導佐證：「『中國現代藝術中心』原訂3月25日在歷史博物館召開成立大會，後因臨時事故，延期至3月29日舉行，因未及通知，各會員仍準時到會，臨時改在植物園草坪座談，商討正式成立事宜，並作聯誼活動。」《聯合報》〔1960.3.26〕，版3。3月30日另則報導：「中國現代藝術中心，廿九日在臺北舉行成立大會，會中曾通過會章和九項提案，並推舉楊英風、郭豫倫、龐曾瀛、陳道明、吳興藩、黃歌川、何肇衢、尚文彬、劉國松、路義雄、席德進、路杰等十二人為臨時負責人。」之後，活動訊息甚少見諸報章。政治因素左右當時藝術，由此可窺。

31 《楊英風藝術教育基金會》，網址：〈https://www.yuyuyang.com.tw/yuyuyang_record.php〉〔2023.2.13瀏覽〕。

專蓋瑞忠於學報發表〈中國雕塑史綱〉（《嘉義師專學報》9期/10期〔1979/1980〕，頁289-375/241-295），[29] 都是在臺灣建構中國雕塑論述的實跡（也是實績），基調和姚夢谷相似，是通史式、百科全書式的編寫。（圖11、12）

1969年，中華雕塑籌備會成立，楊英風、楊景天、方延杰、姚夢谷、顧獻樑、于還素、李錫奇、李文漢、王廣滇、陳登瑞、趙二呆、姚慶章為籌備委員。這群被號稱「研究現代雕塑的藝術家」其實並不全然現代但也部分顯示新派思維，之後並無相關活動可考，[30] 楊英風藝術教育基金會網站年表亦無此項紀錄（只有「與楊景天、吳明修等成立『呦呦藝苑』，結合雕塑與建築，推動生活藝術化運動」）[31]。另外，中國雕塑學會於1971年正式經內政部同意成立，根據資料，由時任國立歷史博物館館長（第二任）王宇清（1912-2009）及政工幹校美術組主任劉獅（1910-1997）共同主導，當選理事十七人，包括：劉獅、闕明德、陳一帆、丘雲、魏立之、李文漢、祝祥、吳昊、李錫奇、文霽、李亮一、楊平猷，監事五人：方延杰、鄭茂正、游忠雄、林文德、郭清治。該會並列出條件徵求會員：國內外大專雕塑科系畢業、對雕塑藝術及理論有研究而為雕塑界知名者、雕塑作品曾參加全國或國際美展者。

中國雕塑學會理事長劉獅，祖籍江蘇，九叔為劉海粟。他就讀上海美專，畢業後赴日進修西畫和雕塑，學成歸國回母校服務，任職西畫、雕塑系主任。1949年至臺灣創建政工幹校藝術系，培育軍方文宣人才並積極參與軍中文藝，擔任中國文協文藝評論委會、中國美術學會（1951年成立）幹部。根據他的學生熊德銓（陸軍中將退役）回憶，劉獅1956年離職後在中和成立雕塑工作室，完成諸多名人像如國父、蔣中正、孔子、于右任、詹天佑、慈航法師、鄭介民、劉大中等。[32] 在臺灣，他、蒲添生、丘

◀圖 11
吳樹人著《中國雕塑藝術概要》之封面（臺北：五洲出版社，1976）。

▼圖 12
蓋瑞忠於《嘉義師專學報》9、10 期發表〈中國雕塑史綱〉。

雲等都是寫實人物雕塑的主要推動者。

　　姚夢谷似乎也在提醒臺灣雕塑歷史的本源在更久的中國，不是近代日本。1983年，國立歷史博物館展出轟動的「南北朝隋唐石雕展」，何懷碩直指中國雕塑在臺灣的正統性，更清晰點出中國雕塑美學與文化民族性因素的重要——「數典追祖」：

> 我們對民族雕刻藝術長久以來十分漠視，固然因為客觀上缺欠雕刻原作，但是西化教育既久，只知維納斯，不知觀音菩薩；國內雕刻難以有拓展民族新風格的可能。我們在觀念上不重視，在實踐上沒有熱切的追求，實在應該回頭猛省。[33]

　　文中也提到楊惠之作為中國雕塑的優良傳統，和前面姚夢谷的論述態度一致。「數典**追**祖」似乎是強烈暗示：莫數典**忘**祖。何懷碩所用「追祖」正好點出姚夢谷、吳樹人探討中國雕塑發展史在戰後臺灣的動機或意義——再命名。在追尋與捨棄之間，「中國」雕塑之於臺灣雕塑發展是關鍵的，當然這也形成文化認同壓力與召喚，一種知識權力的重新配置。

　　「中國雕塑」一詞的提出其實比「臺灣雕塑」名實上的出現時間稍晚一些，也無實際發展淵源可循，能據以呼應的層面也不多，從上面的論述可推知來自文化政治與民族情緒居多，但另一方面也為臺灣的雕塑發展增添更多的「東方」元素之啟發。

四、「現代雕塑」引介

　　戰後早期出現西方現代雕塑者見諸於1959年張隆延（1909-2009）介紹亨利·摩爾（Henry Spencer Moore, 1898-1986）的一篇短文（時任藝專校長）。[34]（圖13）余光中（1928-2017）也於

32 熊德銓，〈難忘師恩～懷念那一段跟著劉獅教授玩泥巴的日子〉（2022.7.1），《雪泥鴻爪》，網址：〈https://classic-blog.udn.com/mobile/cty43115/175483358〉（2023.2.11瀏覽）。

33 何懷碩，〈淨化與圓融 數典追祖談古代雕刻〉，《聯合報》（1983.3.31），版8。

34 疊翁，〈當代雕塑名手——亨利·摩爾〉，《文星》4卷5期23號（1959.09），頁29。「疊翁」為張隆延之筆名。

◀圖 13
1959年，疊翁（張隆延之筆名）於《文星》23號發表〈當代雕塑名手──亨利・摩爾〉。

1961年譯介傑克梅第（Alberto Giacometti, 1901-1966）。[35] 1962年一則外電藝文報導「西德」（兩德統一於1900年）雕塑大師海利格（Bernhard Heiliger, 1915-1995）的作品，焦點不是藝術家的成就或創作意義的介紹，而是讓人困惑的現代風格：

> 記者往專訪海利格教授，但見他那高大的製作室裡，琳瑯滿目地陳列著大大小小、橫的、直的、斜的、坐的、站的與畸形怪狀，無以名狀的雕塑品，其中有用青銅的，也有用石膏的。記者首先問道：「請教海教授，這些大作是什麼意思？是些什麼呢？」[36]

　　散文作家琦君（本名潘希珍）〈閒居偶拾〉中描述將枯枝敗葉堆疊成「現代雕塑」，靈感得自藝術家友人把「破銅爛鐵，顛

余光中，〈雕塑家賈可 **35** 美蒂〉，《文星》8卷4期46號（1961.08），頁23-24。

宣誠譯，〈五大洲 西 **36** 德現代雕塑大師海利格的傑作〉，《聯合報》（1962.8.9），版6。

三倒四的一擺，據他說這就是現代雕塑。凡是立體的，『鼓裡包幾』的廢料，擺在桌上，掛在牆上，都成了雕塑。」[37] 其中形容文字頗有嘲諷的意味，還特別加上引號。這些不尋常的描述，現在讀來讓人忍俊不禁，部分反映了當時臺灣社會對現代雕塑解讀上的矛頓，既期待又怕受傷害。

事實上，謝愛之也於1962年介紹熊秉明（1922-2022）的「抽象雕塑」，顯示現代雕塑的概念在當時臺灣社會並非完全空白，只是有落差，有待推廣與被認識。誠如該作者所言：「最近某畫會預展時，我曾重提到熊秉明在法國從事抽象雕塑的成就，盼望自由中國畫家也從事抽象雕塑。」[38] 1964年「中國現代繪畫雕塑展」於巴黎展出，熊秉明的牛作品被描述為「表現出強烈的鄉土氣息」。[39] 但是，熊秉明雖然在法國學習雕塑，卻是藉由西方來重新思考中國文化，毋寧在「中國現代雕塑」的範疇討論較為合適，本文將在下一節和楊英風一併討論。

介紹西方現代雕塑的特色不同於寫實，1963年何政廣則藉由倫敦泰特美術館的阿爾普（Jean Arp, 1886-1966）大展介紹顯示其差異：

> 他的抽象雕刻，形體極端的單純化，多為表現抽象感覺的人體。最近的作品都以女性的身體作題材，表現女性曲線圓形變化的微妙感覺，在其中求取均衡與合諧的美術形式。[40]

單純、抽象、形式表現是現代雕塑的特徵，和寫實雕塑風格在視覺上有極大差異。同年，劉國松介紹英國女雕塑家黑普瓦絲（Barbara Hepworth, 1903-1975），引用一位倫敦大學藝術教授的話來說明現代雕塑之特質不在於外表描繪：「對過去時代雕塑藝術的理解，祇是指通過永恆而獨屬於雕塑自身的藝術性

37 琦君，〈閒居偶拾〉，《聯合報》(1979.9.29)，版 8「聯合副刊」。

38 謝愛之，〈我所知道的熊秉明〉(上)，《聯合報》(1962.7.3)，版 8「新藝」。

39 劉榮黔，〈巴黎舉行中國現代繪畫雕塑展〉，《聯合報》(1964.4.1)，版 8「新藝」。

40 何政廣，〈影響現代雕塑趨勢的阿爾普——倫敦舉行阿爾普的回顧展〉，《聯合報》(1963.2.16)，版 6「新藝」。

▲圖14
何恆雄（左一，藝專第2屆雕塑科）嘗試現代雕塑是受到楊英風的影響。圖片來源：方建明提供。

藝專校園雕塑施作
(何恆雄設計)民59.3月)

質而言。」[41] 現代雕塑專注於發展自身的視、觸覺語彙，和具象雕塑追求的寫實目標不同。莊喆於1967年亦曾撰寫過〈現代雕塑〉。[42] 接著，相當完整地發表現代雕塑論述的是游祥池（1925-1995），由同窗施翠峰引薦他在藝專教授雕塑與素描，後擔任美工科主任。[43] 1969年游祥池在該校《藝術學報》發表長文〈現代雕刻之特性〉，以七種現代雕刻的「性格」概括之：新構造、繪畫交流、新材料、光照效果、運動、二重影像、傳統復活，並附二十幾位西方現代雕塑家的作品。他強調現代雕刻表現創新，其分析觀點相當具廣度與深度。[44]

筆者電訪藝專雕塑科第2屆畢業生（1971年）方建明，他表示，就他記憶所及，1962年美術科成立雕塑組，何恆雄（首屆）、[45]（圖14）許和義（第2屆）嘗試現代雕塑是受到楊英風的影響。[46] 楊英風1962年曾短暫擔任藝專美術科兼任副教授，後旅居羅馬三年，1967年歸國後於銘傳商專、文化大學藝術學院、淡江文理學院等校任教。但當時楊英風的現代雕塑其實已發展出東西融合的雕塑觀。第1屆的楊元太（楊國雄）回憶：

藝專三年不但在寫實工作打下深厚的根基，對現代雕塑理念也投下心血去探索、研究，我懷著滿腔的熱忱，不敢鬆懈，希望透過各種資料去體會，以感受現代雕塑的精神，

41 劉國松，〈英國首席女雕塑家 海薄娟絲〉（下），《聯合報》（1963.8.13），版8。

42 莊喆，〈現代雕塑〉，《幼獅文藝》26卷3期（1967.03），頁29-34。

43 李欽賢，《思古·通今·施翠峰》（臺中：國立臺灣美術館，2021），頁32。游祥池是李欽賢在藝專的導師。他表示，這一代的前輩，善用日文但中文還在上手，能發表文論讓人欽佩（2023.3.28電訪）。

44 游祥池，〈現代雕刻之特性〉，《藝術學報》4期（1969.03），頁90-114。

45 第22屆全省美展（1966），何恆雄以〈滿足〉獲得雕塑類第一名，背景介紹「師事楊英風」，證實此說法。《聯合報》，〈全省美展 今天揭幕〉，（1966.12.25），「聯合副刊」。何恆雄曾以甘蔗、貝殼做成裝置藝術參加1970年的「七〇超級大展」。

46 筆者電訪方見明老師2023.3.5。

這種鍥而不捨的耕耘使我獲益匪淺，也創作了不少今仍令我驚奇的作品。[47]

也由此可見，藝專雕塑組雖甫組成，卻是臺灣寫實與現代雕塑的出發地。

1975年「五行雕塑小集」成立，成員楊英風、李再鈐、郭清治、邱煥堂、陳庭詩、朱銘，可謂現代雕塑團體，蕭瓊瑞認為此團體是指標：

> 「現代雕塑」在臺灣真正形成一股巨大的風潮，仍是要俟1975年，由楊英風主導成立「五行雕塑小集」並推出首展之後的事。……「五行雕塑小集」是採取一種相對廣義的「雕塑」定義，因此涵蓋的類型，既有後來被歸納為「陶藝」類的作品，也有一些比較屬於工業設計或景觀造形的設計等；這樣的組合與呈現，確實提供給當時的觀眾，對所謂「現代雕塑」的面貌，一個較為嶄新而開闊的認識。[48]

以李再鈐為例，早在手工藝推廣中心任職的1960年代，就「從現代設計直接進入現代雕塑研究」。[49] 他曾於1971年「中西雕刻風格的比較」。他自述受到現代主義的影響甚深，純粹造形與構成乃成為他創作的元素：

> 構成主義對我的創作影響很深。現代科技的發達，我認為藝術家可由此尋找出新的美的啟發，幾何形象的平衡、對稱和節奏感，很自然的被大眾所接受。
>
> 抽象造形和幾何圖案所呈現的現代意念，卻是全球性的，它能完整的表達永恆宇宙的法則。例如，方塊、圓圈、直

[47] 楊元太，〈我的陶藝我的路〉，《四十如如四時如常：楊元太個展》（嘉義：嘉義縣文化觀光局，2021），頁113。

[48] 蕭瓊瑞，〈典雅/轉化/通變──臺灣近代雕塑前期簡史〉，藝術家出版社編，《向大師致敬：臺灣前輩雕塑11家大展》（蕭瓊瑞策展），頁27。

[49] 劉永仁，《低限·無限·李再鈐》（臺中：國立臺灣美術館，2018），頁45。

線……，所予人感官上的感受，中外皆然，每個人都能知覺它所要表達的意境。[50]

從現代社會與現代人的立場出發，發展「現代雕塑」創作觀念，和上述的「中國雕塑」觀念之形成背景不同，來自西方現代性的擴散與接受。根據王建柱的描述，吾人更能掌握李再鈐的現代雕塑觀：

> 李再鈐的繪畫根基很厚實，他之所以投入現代雕塑世界有兩種淵源。早在四十年代後期，他透過文獻典籍對我國傳統佛教雕塑發生狂熱的仰慕。這份心嚮往之的激情，使他萌發與筆者合寫「中國雕塑史」的計劃。……其次、是民國五十年代初期，他兩度赴歐美訪問，特別是雅典與羅馬之行，西方傳統與現代雕塑給予他強烈的震撼。……明顯的，中國與西方傳統雕塑的震撼，使李再鈐的研究領域有了重心；更重要的，西方現代雕塑的衝擊，更為李再鈐的創作天地開了新境。[51]

1985年臺北市立美術館舉辦中華民國現代雕塑特展，並於《臺北市立美術館館刊》發行「現代雕塑專輯」，李再鈐以〈雕塑的現代感〉發表長文，細數西方雕塑發展，其實也是現代藝術發展的一環。[52]（圖15-16）他認為現代藝術是無國界的表達形式，「如果有人硬要加上一件破舊的民族主義罩袍，那就像中文電腦和電鍋煮飯一樣，自己用而已。」也由此可見，臺灣的現代雕塑在他看來是國際現代性藝術的一環。如果比對同一專輯中楊英風〈中西雕塑觀念的差異〉強調文化根源的深耕，顯然兩人的美學主張與態度是相當不同的（這也說明為何本文將後者移列下一節討論的原因）。[53]

50　兩段引言分別出自於：陳小凌〈保留燒焊的痕跡　感受生命的躍動！李再鈐明起在版畫家雕塑展〉，《民生報》（1981.9.5），版10；莞兒〈結構藝術的神秘世界〉，《民生報》（1981.9.7），版9。

51　王建柱〈現代雕塑的激盪──兼及李再鈐的金屬雕塑〉，《雄獅美術》127期（1981.09），頁162。關於李本人的現代雕塑論述，可參考：李再鈐〈歷史的昭告與現代的啟示──談雕塑與環境的過去和現在〉，《雄獅美術》134期（1982.04），頁73-79。

52　李再鈐〈雕塑的現代感〉，《臺北市立美術館館刊》6期（1985.04），頁9-19。

53　楊英風〈中西雕塑觀念的差異〉，《臺北市立美術館館刊》6期（1985.04），頁20-23。

1970年代後，臺灣的現代藝術報導開始出現較深入的論介。李長俊於《美術雜誌》評介里德（Herbert Read, 1893-1968）《現代雕塑簡史》，其中點出現代雕塑的特色是結構、變形等，不再是羅丹的傳統。[54] 該期雜誌還登載傑克梅第的藝術與創作思想，顯見西方現代雕塑的相關知識引介至臺灣並非罕見。李長俊於1982年譯就該書（《現代雕塑史》）。[55]（圖17）

臺灣關於現代雕塑的辯證及澄清仍然持續且越來越深入，美學教授劉文潭〈雕塑之道〉分析空間與觸覺的概念讓西洋雕術藝術獨立於平面繪畫。[56] 他以羅丹（Auguste Rodin, 1840-1917）和摩爾為西方傳統與現代雕塑之代表。他詳舉亨利·摩爾認定的五點現代雕塑特質：[57]

1. 忠實於煤材（truth to material）。
2. 三度向量之充分實現（full three-dimensional realization）。
3. 自然物象觀察（observation of natural objects）。
4. 慧見與表現（vision and expression）。
5. 活力與表現力（vitality and power of expression）。

劉文潭最後語重心長：「我們已經有了會刻石頭女人的雕塑家，也已經有了會刻石頭的雕塑家，但是，那些會去創造象徵女人的石頭的雕塑家到底在那裡？」重點在於表現、象徵而非如實刻畫，直指臺灣對現代雕塑需要更有深刻的認知。另外，杜若洲於同一時間以現代雕塑角度評介陳夏雨，認為他的人體作品掌握美與力兩元素，有著印象派的影響。杜若洲所謂的現代雕塑以羅丹為起點，認為「把再現人類形體的條件轉變，以忠實的實現他自己的經驗，因此使藝術更接近生命。」[58] 戰後臺灣關於現代雕塑的討論，羅丹風格是討論的課題也是主要判准（正如同「中國雕塑」會以楊惠之為典範）。如果從羅丹美

54　李長俊，〈新書評介現代雕塑簡史〉，《美術雜誌》16期（1972），頁2-3。

55　該書由大陸出版社出版，但1974年該出版社已有譯本，翻譯者不詳。

56　劉文潭，〈雕塑之道〉（上、下），《民生報》（1980.5.17-18），版7。

57　原文出自亨利·摩爾於1934年的"Statement for Unit One"，該文刊於Herbert Read 編輯 Unit One: The Modern Movement in English Architecture。Henry Moore, "Statement for Unit One," Tate, website：〈https://www.tate.org.uk/art/research-publications/henry-moore/henry-moore-statement-for-unit-one-r1175898〉(accessed on 2023.2.15).

58　杜若洲，〈動與靜：力與美──陳夏雨作品評介〉（上、下），《民生報》（1980.1.10-11），版7。

▲圖 15　▼圖 16
1985 年，《臺北市立美術館館刊》「雕塑專輯」刊登李再鈐的文章〈雕塑的現代感〉。

▲圖 17
李長俊翻譯的《現代雕塑史》一書封面。

學審視臺灣戰前戰後的雕塑發展，應該都是現代雕塑的脈絡。但是，抽象與純粹造形與否，則見仁見智，各有看法。例如，雕塑家黎志文教授就認為臺灣現代雕塑應該從黃土水開始，之後的人物雕塑也都是現代雕塑的範疇。[59] 劉柏村則認為陳夏雨有現代雕塑觀念的啟導作用。[60] 筆者以為，現代雕塑是臺灣雕塑轉型中關鍵的動力，但並非是全然接收，而是有掙扎與調適的過程。它扮演的角色是「必然」──必須要關注現代化趨勢，而「中國雕塑」比較傾向「應然」──身為當時的「中國人」應該認同當時的中國文化本源。

五、「中國現代雕塑」的調合觀

上節提及熊秉明的雕塑和臺灣雕塑的關係，本文將他的雕塑論述歸類為「中國現代雕塑」，呈現中西合併的創作與思維。1922年出生於中國南京的熊秉明於二十五歲以公費赴法，兩年後轉讀巴黎美術學校學習雕塑藝術。1962年，謝愛之〈我所知道的熊秉明〉報導他以抽象雕塑在法國獲獎的消息。但是，他的抽象是「意到筆不到」、「要求韻味」，反而比較接近東方美學，不是純西方造形。[61] 1972年，他發表《關於羅丹──日記擇抄》。[62] 1976年，同事旅法的賀釋真發表訪談長文〈跟熊秉明談雕刻〉，顯示他對東西方雕塑發展的強弱與長短有深入見解。他選擇以民族美學為依歸，但造形上則是現代的，畢竟創作環境是在歐洲。他說：

> 我塑中國人的時候，手指沿著額眼鼻頰唇……的探索，好像撫摸著祖國的丘壑平原，地形是熟悉的，似乎不會迷失。塑一個西方人，我總游移，高一步、低一步，走不穩……實在無法給我塑造的意欲。[63]

[59] 筆者口訪黎志文教授，2023.2.14 於新北市立鶯歌陶瓷博物館。他是藝專雕塑科第 4 屆 (1973 年畢)。

[60] 筆者電訪劉柏村教授，2023.3.19。

[61] 謝愛之，〈我所知道的熊秉明〉（下），《聯合報》(1962.7.4)，版 8「新藝」。

[62] 熊秉明，《關於羅丹──日記擇抄》（臺北：雄獅美術，1983）。

[63] 賀釋真，〈跟熊秉明談雕刻〉，《雄獅美術》61 期 (1976.03)，頁 26-50。

這是亞洲創作者面臨異域或現代性衝擊時，一種文化認同調適的回應。他強調，他的創作是東方式的簡潔意念，不是西方的抽象幾何：

> 我的雕刻越變越簡，近乎抽象的符號了，而我是不願意落到抽象的結構裡去的，我不願做一些純數字的結晶體。

1954年，熊秉明嘗試鐵雕，營造虛空空間，他形容為觀公孫大娘舞劍的氣勢：「罷如江海凝青光」（舞畢平靜，如同水面聚集的光芒耀人），更接近東方意境。筆者以為，焊**接**技法更接近於書法線條構造，是他對書法深刻體會的另一呈現，也是銜**接**東西文化的技法，一如現代水墨的拓印。[64] 亦是旅法雕塑家王克平以「東西合璧的智者」來形容熊秉明的藝術啟示。[65] 熊秉明的雕塑創作思想在臺灣留下不少論述痕跡。[66] 即便如此，筆者要特別聲明，熊秉明並沒有宣稱一種東西調和式的雕塑用詞，但在精神上是頗一致的。類似調合的現代雕塑概念出現於李英豪於1964年《中國一周》所發表的〈現代雕塑的本質〉，其中提及楊英風、曲本樂與張義的作品有著莊嚴而神祕的特質，題目雖為現代雕塑，符合本文「中國現代雕塑」的邏輯。[67]

戰後臺灣，中國和西方藝術融合的例子屢見不鮮，現代水墨、現代版畫、中國畫意攝影、中國水彩、現代陶藝、現代版畫等等都可以找到相當成功的案例。面臨現代化與西化的壓力下，「中學為體，西學為用」不但是清末民初的路線選擇，「體用之辯」也在臺灣發生，這也是亞洲普遍的文化現象。[68]「中國現代雕塑」的倡議者首推楊英風，1966年一篇報導〈楊英風談美術 反對建築復古 創造現代雕塑〉，開宗明義介紹是：「美術界傑出青年楊英風，立志創造中國現代化的雕塑風格。」[69] 即便有一篇

[64] 關於拓印於現代水墨的東西合璧探討，參閱：廖新田，〈拓印「東方」——戰後臺灣「中國現代畫運動」中的筆墨革命〉，《風土與流轉：臺灣美術的建構》（臺南：臺南市美術館，2019），頁219-257。

[65] 王克平，〈熊秉明啟示錄——東西合璧的智者〉，《雄獅美術》288期（1995.02），頁10-18。

[66] 如：熊秉明，〈回歸的塑造〉，《雄獅美術》202期（1987.12），頁30-37（同名專書出版於1988年）；楊武訓紀錄，〈罷如江海凝青光——與熊秉明談雕塑〉，《雄獅美術》300期（1996.02），頁98-101。

[67] 李英豪，〈現代雕塑的本質〉，《中國一周》726期（1964.03），頁7-10。

[68] 關於「體用」在臺灣藝術中的例子，筆者曾以郎靜山的集錦攝影為例，他運用西方的攝影機器展現中國風景美學，是中學為體、西學為用的經典案例。廖新田，〈氣韻之用：郎靜山攝影的集錦敘述與美學難題〉，《臺灣美術》103期（2016.01），頁4-23。

[69] 〈楊英風談美術 反對建築復古 創造現代雕塑〉，《聯合報》（1966.12.31），版13「聯合周刊」。

文章是〈未來的中國雕塑〉，[70] 還是在「未來」，並不是傳統的中國雕塑復原或復甦；他的另一篇〈走出自己的路──對現代雕塑的期待〉，則是主體性的反思，並非全盤接受西方現代雕塑。[71]

　　我們首先簡需要了解一下他的「雕塑之緣」，有助於吾人掌握其雕塑美學思想。十五歲（1940年）楊英風在北京日本中等學校求學時跟隨寒川典美學習雕塑；十九歲就讀東京美術學校建築科受教於雕塑家朝倉文夫（也是蒲添生的老師）及木構建築大師吉田五十八兩位教授。因身體及戰事未能完成學業。二十一歲他就讀北京輔仁大學美術系，震懾於大同雲岡石窟佛像之崇偉，對魏晉美學、佛教雕刻結緣；二十三歲就讀臺灣省立師範學院藝術系（現為臺師大美術系），曾以〈凝思〉入選第5屆全省美展雕塑部；二十六歲因經濟問題輟學並在《豐年》雜誌擔任美術編輯（十一年），作品入選第6屆全省美展及第14屆臺陽美展雕塑部。二十八歲與弟楊景天（原名楊英欽）於宜蘭市農會舉辦「英風景天雕塑展」。三十歲時完成宜蘭雷音寺念佛會與臺南湛然精舍〈阿彌陀佛立像〉及數尊佛像銅雕。1957年（三十一歲）以兩件雕塑參加巴西聖保羅國際雙年展。[72] 1959年〈哲人〉參加法國巴黎國際青年藝術展覽會，被該國《美術研究》雙月刊評價為「指導世界未來雕塑方向之大師」。隔年於國立歷史博物館首展「楊英風雕塑版畫展」。1962年獲中國文藝協會獎章雕塑獎。1965年就讀義大利國立羅馬藝術學院雕塑系，隔年就讀羅馬錢幣徽章雕刻學校，並獲得義大利第1屆藝術及文化奧林匹克大會雕塑銀牌獎。1970年完成中華民國館之前庭景觀鋼雕〈鳳凰來儀〉，被視為代表之作。該作之風格既不中國、也不現代或抽象，是調和式的「中國現代」或「現代中國」取向。

　　表面上，楊英風創作也可以被歸類中國雕塑，但是，他的中國雕塑觀念不是戰後文化政治遷變下的「政治正確」決定（去日

70　楊英風，〈未來的中國雕塑〉，《楊英風雷射景觀雕塑》（香港：香港藝術中心，1986），頁 6-7。後收錄於：蕭瓊瑞主編，《楊英風全集第 13 卷：文集I》（臺北：藝術家，2008），頁 204。楊英風，〈未來的中國雕塑〉，《楊英風藝術教育基金會》，網址：〈https://www.yuyuyang.com.tw/know_file_c.php?id=44〉（2023.2.19瀏覽）。

71　楊英風，〈走出自己的路──對現代雕塑的期待〉，收錄於：沈以正等編，《中華民國第二屆現代雕塑特展》（臺北：臺北市立美術館，1986）。

72　參加巴西聖保羅雙年展的銅雕〈仰之彌高〉登載 1956 年，但是史博館選送藝術家參展始於 1957 年，故調整為後者。另，經查該年作品清單，楊英風其實還有〈憧憬〉參展（另有陳夏雨〈裸女〉）。1959 年他以〈大地回春〉浮雕參展，1967 年又以銅雕〈浪〉、〈嬉〉、〈育〉、〈人間〉四件參加第9屆。

本化），反而是在日本留學時受到日本學者的影響！[73] 在諸多文論中，他多次申論中西文化差異與中西雕塑的特質，堅決提倡中學為本、西學為用的「景觀雕塑」路線。1967年5月6日，他在《中央日報》發表〈從西方藝術談中國現代藝術的新方向〉，從比較藝術掌握傳統與西方文化、從藝術教育扎根美學環境、以資料研究作為發展後盾、建議設置現代展示機構讓民眾能親身感受等等大方向出發，認為「要創造代表這個時代的造形」。[74]（圖18）楊英風的綜合性雕塑觀很早就發展出來。1968年初〈從東西方立體觀念的發展談現代建築的方向〉便強調：

> 雕塑最重要的該是研究造形美術。而且只有在雕塑中追求造形美術，才能直接影響到未來社會建設造形的需要。我們談創造屬於這一代的中華造形、更需靠著這批從事造形的藝術家了。有了新的造形才能產生建築，造園等方面的特性。[75]

▲圖18　1967年5月6日，楊英風於《中央日報》第6版「藝苑」發表〈從西方藝術談：中國現代藝術的新方向〉。

他說：「影響深及我整個創作生命。且驅使我與中國博大的文化生態，精深的生活美學結下不解之緣的，卻是在東京美術學校（今日東京藝大前身）建築系內就讀的那個階段。有幸承受日本木造建築大師吉田五十八先生的指導，因而啟發我對——魏晉到大唐時代，中國人之善於體觸自然，凝注其精髓於生活空間——此舉世卓越的文明成就，緣建築學範而有其體的領會，甚且是多了份當日同窗所沒有的——回歸母體，承傳有序卻又親炙無比的文化認同感！難抑的興奮，排和著迄今不熄的熱情，激越著我在中國文化的深淵與瀚海中沉潛，涵詠，以至於咀嚼，釀作在往後以景觀雕塑為創作主軸的藝術生涯。」參閱：楊英風，〈出乎中國生態美學觀的景觀雕塑創作歷程〉（1991），收錄於：蕭瓊瑞主編，《楊英風全集第13卷：文集I》（臺北：藝術家，2008），頁281。 [73]

楊英風，〈從西方藝術談：中國現代藝術的新方向〉，《中央日報》（1967.5.6），版6「藝苑」。 [74]

楊英風，〈從東西方立體觀念的發展談現代建築的方向〉，《東方雜誌》復刊1卷8期（1968.02），頁90-94、111。 [75]

早在1960年的夏鼎早已高度推崇楊英風的調和路徑為「傑出的第一人」：

> 他在這一個藝術思潮動盪的時代，超現實的與抽象的主義時刻在激動他的創作慾望，可是中國古雕塑那種較西洋塑形跨前一步的勇氣，以及在現時代仍然穩紮穩打的精神，他以其高度的智慧充分攝取了它，從容中道，變形取神，……惟有從他那些似殷商、非殷商、似雲崗非雲崗，似楊惠之非楊惠之的作品中，才能辨認出楊氏的真面目來。[76]

夏文的題目已顯露其態度（〈中國雕塑的延展〉），強調與時俱進的可能性，重點恐怕已從傳統雕塑移轉到「延展」二字：延伸與展望，接受也歡迎藝術因應時代與地域的發展。

1973年，一篇由筆名「陌塵」所撰寫的〈從西方現代雕塑到中國雕塑的展望〉和楊英風觀點一致，也是一些臺灣的藝術學者與創作者的共識：

> 于還素以為，現代雕刻的精神內涵，仍然是一種原本存於人性中，與人類起源相符合的哲學、神學性底共通思想；這種思想以「人」為依歸，沒有新舊之分。……藝評家袁德星（楚戈）說：「今日臺灣的雕刻是西方式，是希臘羅馬的。大家都以為雕刻西方才有，所以技法、觀察、衡量很自然偏向西方觀點，這是錯誤的。」……中國雕塑家如果只從西方觀點來作雕塑，終究無法超越前賢，另創風格的。……于還素、吳昊也一致表示，我們必須從中國及西方古代藝術……研究造形，探究人性與自然性，搜集所有「藝術的語言」，開拓真正富有民族特性的雕塑。此

76 夏鼎，〈中國雕塑的延展〉，《幼獅月刊》11卷3期（1960.03），頁29。

外，師大美術系闕明德亦說：「現代雕塑家必須認識自己的文明，從素描、傳統中迎向現代。」[77]

1975年「五行雕塑小集」成立，從成員來看（楊英風、郭清治、邱煥堂、陳庭詩、朱銘），是現代雕塑團體，其中也有「中國現代雕塑」的主倡者楊英風。[78] 眾所皆知，楊英風個人不但是傑出的雕塑創作家與理念倡議者，也培養出傑出的雕塑家朱銘（1968年拜師）——所開發的鄉土系列、太極系列以及人間系列有著傳統與現代的表現，以塊面、結構、簡化、材質探索來達到傳統與現代的融合。看來，楊英風的「中國現代雕塑」在得意門生朱銘的詮釋下又蛻變為「本土現代雕塑」，臺灣雕塑的另一階段發展。[79] 這樣的融合觀念也出現在雕塑家第二代蒲浩明，從父親蒲添生那邊學得扎實的寫實雕塑基礎，又從法國當代雕塑家馬丹（Henri Étienne-Martin, 1913-1995）瞭悟「傳統雕塑變為現代雕塑的助力」。此時，是臺灣雕塑、中國雕塑或現代雕塑的稱呼如今已無關宏旨，能「轉化」才是關鍵。[80]

直到1980年，臺灣仍然有中國現代雕塑風格的討論，顯示這是一個臺灣雕塑發展的風格主流，也是可以不斷開發與詮釋的領域。誠如任兆明對臺灣雕塑環境的期許：「寄望國內的雕塑家能做出屬於自己民族色彩的雕塑成品，其發展途徑應具有社會性、思想性與藝術性。」[81] 筆者認為，「中國現代雕塑」的提出將「現代雕塑」的外部壓力、「中國雕塑」的內部召喚予以調和，將劣勢轉換成優勢，也將困境轉為潛力，一如臺灣現代水墨。2022年筆者曾發表〈西風東漸——戰後臺灣美術「再東方化」的歷程〉，[82] 考察臺灣「東方」一詞的變遷，其意涵不是西化，而是「再東方化」——從新在現代文化潮流中尋找自己的文化定位、文化認同與文化主體性。

[77] 陌塵，〈從西方現代雕塑到中國雕塑的展望〉，《雄獅美術》32期（1973.10），頁46-50。

[78] 財團法人朱銘文教基金會，《「破」與「立」：五行雕塑小集》（臺北：財團法人朱銘文教基金會，2014）。

[79] 朱銘是臺灣1970年代鄉土運動的代表藝術家，他和鄉土美學有著複雜的關係，請參閱：廖新田，〈美學與差異：朱銘與一九七〇年代的鄉土主義〉，《當代文化視野中的朱銘》（臺北市：文建會，2005），頁25-48。

[80] 蒲浩明，〈我的雕塑觀〉，《雄獅美術》172期（1985.06），頁157-160。

[81] 任兆明，〈當前國內雕塑的創作環境〉，《臺北市立美術館館刊》6期（1985.04），頁26-27。

[82] 廖新田，〈西風東漸——戰後臺灣美術「再東方化」的歷程〉，《臺灣美術》122期（2022.07），頁4-25。

六、結論

　　各種美術名詞，雖然我們現在運用起來理所當然，其實潛藏著時空的因素。當我們揭開藝術命名與再命名之謎，一些塵封的故事將喚起過往的歷史記憶，而藝術史將因此而揭露特殊的藝術故事與意涵。在西洋藝術史中最耳熟能詳的「印象派」（Impressionism），從汙名到經典，其實是來自嘲諷的説法，暗含當時那種畫風並未被接受甚至遭到排斥，但創作者反向操作，成為歐洲藝術史上最重要的藝術風格之一。[83] 同樣的情形也見諸於「野獸派」（Fauvism）、「立體派」（Cubism）。[84] 當我們回顧這三個藝術名詞，藝術史的內容就如同「潘朵拉的盒子」（Pandora's box）被打開，有一定的「意義含金量」，尤其是意識型態、文化價值的差異與現代性。

　　容我再簡要綜結以上的探索觀察：黃土水、王白淵、蒲添生和施翠峰談「臺灣雕塑」，指涉臺灣雕塑家受日本寫實主義或印象主義雕塑的影響，是臺灣現代雕塑的重要基石。姚夢谷、吳樹人、蓋瑞忠與何懷碩等提出「中國雕塑」，介紹中國雕刻歷史並嫁接為臺灣未來發展的本源。前者四位都是受日本教育的本省籍藝術家，後者則是外省籍藝術家。這兩者的界分隱約有省籍的區隔，顯示臺灣雕塑發展歷程的認知多多少少也受到地域、族群，甚至是文化認同的影響。「現代雕塑」是顯示戰後西方現代藝術對臺灣的影響，特別是在非具象（抽象與結構）方面的創作，李再鈐創作思維是代表。一如亞洲藝術面對現代藝術的衝擊，存在著不適症後群及調適轉化的過程，但往後影響甚深。「中國現代雕塑」的主要提倡者是楊英風與熊秉明，兩人均以中國傳統文化為基礎，以現代藝術表現傳承內在東方精神，創造時代的造形語彙。楊英風更培養出朱銘的「本土現代雕塑」，以半抽象表現臺

83　Editors of Encyclopaedia Britanncia,"Impressionism," *Encyclopedia Britanncia*, website:〈https://www.britannica.com/art/Impressionism-art〉(accessed on 2023.2.22).

84　Editors of Encyclopaedia Britanncia, "Fauvism"; "Cubism," *Encyclopedia Britanncia*, website:〈https://www.britannica.com/art/Cubism#ref172970〉(accessed on 2023.2.22).

灣民間主題，或轉化傳統與現代的雕塑家二代蒲浩明。此一綜合性的雕塑觀，可謂較為全方位的臺灣雕塑論述，甚具代表性與未來性。這個例子啟示：藝術史的發展往往以「歷史重層」的形態向前發展，不斷地疊加交錯甚至組合，是動態的不是靜態或單線的。從模糊的雕塑到更為精確的雕塑分類是有意義的，可以讓我們更認識這些靜動態的複雜演變。2005年朱銘國際研討會，中國藝術史學者蘇立文（Michael Sullivan, 1916-2013）還是以「中國雕塑」歸類朱銘的雕塑，[85] 而本文則認為「本土現代雕塑」更合適界定他的創作，凸顯本文的動機、邏輯與發現。（圖19）

回顧1955年王白淵以黃土水的雕塑開啟臺灣美術（運動）史的第一章，不只是這位雕塑家的天才表現讓人讚嘆，也意味著臺灣的雕塑藝術是臺灣藝術的先鋒（avant-garde），無奈眾人皆認為此項藝術不受臺灣社會重視，發展不甚理想。這裡啟示著：臺灣藝術史若要更健全，實在需更加關注臺灣雕塑史。

走筆至此，雖然筆者刻意從命名的差異來分殊戰後臺灣雕塑的演繹，仍然無法有幾分篤定地認為「臺灣雕塑」、「中國雕塑」、「現代雕塑」與「中國現代雕塑」（以及「本土現代雕塑」）有藝術觀念上的絕對區隔，或我們所謂的「派別」，因為缺乏該有的條件：一群人持有某種美學主張並逐間擴散其影響力，或一群創作者發展出一定的風格足為辨識。更遑論每位雕塑家的創作軌跡是如此的殊異，藝術史的歸類有其方便性但也有概化的缺點，或許這就是「必要之小惡」吧？所幸我們可以有不斷再思考與再書寫藝術史的機會，例如：臺灣的現代雕塑（相對於西方現代雕塑）如何界定？總體而言，臺灣雕塑的定義為何？誠如筆者在開始所說，這是探測性的研究，從臺灣特殊的歷史與文化發展來了解戰後臺灣的雕塑及理念之演化。《臺灣人是中國人嗎？》（Is Taiwan Chinese?）和《成為「日本

85 麥克·蘇立文（Michael Sullivan），〈論中國雕塑藝術與朱銘的貢獻〉，《當代文化視野中的朱銘》（臺北：文建會，2005），頁155-158。

臺灣雕塑論述發展概表

●中國現代雕塑　　美術發展重要階段
●現代雕塑　　關鍵時事
●中國雕塑論述　　雕塑論述交集熱區
●臺灣雕塑

整理製表：廖新田

左側階段／時事：
創作開放
解除戒嚴
美術鄉土運動
退出聯合國
中華文化復興運動
正統國畫論爭
五月／東方／聖保羅雙年展
白色恐怖
美援時期
國民政府遷台
二二八事件
二次大戰結束

年表：

1985 《臺北市立美術館館刊》現代雕塑專輯
1983 何懷碩〈淨化與圖騰數典退祖談古代雕刻〉
1981 王建柱〈現代雕塑的淵源—兼及李再鈐的金屬雕塑〉
1980 劉文潭〈雕塑之道〉
1979 蕭瓊忠《中國雕塑史綱》·謝里法〈臺灣近代雕列先驅者黃土水〉

1976 吳樹人《中國雕塑概要》
1975 五行雕塑小集成立

1972 李長俊〈新書評介現代雕塑簡史〉
1971 中國雕塑學會成立
1969 游祥池〈現代雕刻之特性〉
1968 何明績〈談中國的雕塑藝術〉
1968 朱銘從楊英風學習現代雕塑·1976〈同心協力〉、發展太極系列、人間系列
1967 國立台灣藝術專科學校雕塑科成立
1966 姚夢谷《中國的雕列藝術》·1966 楊英風談美術反對建築復古創造現代雕塑
1965 蒲添生〈簡介臺灣彫塑界〉
1964 李英豪〈現代雕塑的本質〉
1963 何政廣〈五大洲 西德現代雕塑大師漫利格的傑作〉
1962 國立台灣藝術專科學校美術科雕塑組成立·1962 謝愛之〈我所知道的熊秉明〉
1961 楊英風〈中國雕塑的演變〉
1960 賈鼎〈中國雕塑的延展〉
1959 鬱翁〈張隆延〉〈當代雕塑名手亨利摩爾〉··余光中〈雕塑家畢可美蒂〉

1955 王白淵〈臺灣美術運動史〉
1954 施翠峰〈臺灣雕塑界概觀〉

1952 溫明青〈天才雕塑家—黃土水〉

1949 蒲添生開設台灣省教育廳委託辦理署期雕塑講習班

1946 全省美展設雕塑類

1941 台陽美展增設雕塑部

〈臺灣的藝術係中國文化的延長與模仿—黃土水續傳〉
1923 黃土水〈過渡期的臺灣美術—新時代的丑現也品將能到來〉·
1922 黃土水〈出生於台灣〉

◀圖19
臺灣雕塑論述發展概表。
圖片來源：作者整理製表，藝術家雜誌社製作。

人」》（Becoming "Japanese"）這兩本書副標題中的關鍵詞：「變遷」、「衝擊」（The Impact of Culture, Power, and Migration on **Changing** Identities），以及「形構」（Colonial Taiwan and the Politics of Identity **Formation**），共同的用詞則是文化認同。[86] 臺灣雕塑也同時是如此情境，如同1960年夏鼎〈中國雕塑的延展〉與1961年楊英風〈中國雕塑的演變〉，重心以偏移至延展與演變的概念，而主詞也因此而質變是「道通天地有形外，思入風雲變態中」[87]，「形外」才能通道，「變態」方可思辯。重視衝擊因素、掌握變異、分析形塑歷程，應該是臺灣美術研究方法的首要考量之一，這當然也包含雕塑藝術的探討在內。

參考資料

網路資料

· 〈甘露水〉，《維基百科》，網址：〈https://zh.m.wikipedia.org/zh-tw/%E7%94%98%E9%9C%B2%E6%B0%B4#%E8%BF%BD%E5%8B%8B%E9%81%8E%E7%A8%8B〉（2023.1.29 瀏覽）。

· 〈楊英風生平年表〉，《楊英風藝術教育基金會》，網址：〈https://www.yuyuyang.com.tw/yuyuyang_record.php〉（2023.2.13 瀏覽）。

· 楊英風，〈出乎中國生態美學觀的景觀雕塑創作歷程〉，《楊英風藝術教育基金會》，網址：〈https://www.yuyuyang.com.tw/know_file_c.php?id=69〉（2023.2.15 瀏覽）。

· 熊德銓，〈難忘師恩～懷念那一段跟著劉獅教授玩泥巴的日子〉（2022.7.1），《雪泥鴻爪》，網址：〈https://classic-blog.udn.com/mobile/cty43115/175483358〉（2023.2.11 瀏覽）。

· Issy Ronald, "Don't say 'mummy': Why museums are rebranding ancient Egyptian remains"（2023.1.24）CNN website：〈https://edition.cnn.com/style/article/mummies-museums-name-change-intl-scli-scn/index.html〉（accessed on 2023.1.25）。

報紙資料

· 〈水墨與水彩畫 原是同型藝術 各以墨色色彩作為主調〉，《聯合報》，1969.08.19，版 9。

[86] Melissa J. Brown, Is Taiwan Chinese? The Impact of Culture, Power, and Migration on Changing Identities (Oakland: University of California Press, 2004). 荊子馨(Leo Ching)著，鄭力軒譯，《成為「日本人」：殖民地臺灣與認同政治》(Becoming "Japanese"：Colonial Taiwan and the Politics of Identity Formation，臺北：麥田，2006)。

[87] 語出宋代程顥〈秋日偶成〉：「閒來無事不從容，睡覺東窗日已紅。萬物靜觀皆自得，四時佳興與人同。道通天地有形外，思入風雲變態中。富貴不淫貧賤樂，男兒到此是豪雄。」

· 〈全省美展 今天揭幕〉，《聯合報》，1966.12.25，「聯合副刊」。

· 〈姚夢谷演講〉，《民生報》，1979.09.23，版 7。

· 〈楊英風今講 中國之雕塑〉，《聯合報》，1966.11.28，版 8。

· 〈楊英風談美術 反對建築復古 創造現代雕塑〉，《聯合報》，1966.12.31，版 13「聯合周刊」。

· 〈雕塑學會 近日成立〉，《聯合報》，1971.03.03，版 5。

· 〈雕塑學會 籌備成立〉，《中央日報》，1969.04.21，版 6。

· 何政廣，〈影響現代雕塑趨勢的阿爾普——倫敦舉行阿爾普的回顧展〉，《聯合報》，1963.02.16，版 6「新藝」。

· 何懷碩，〈淨化與圓融 數典追祖談古代雕刻〉，《聯合報》，1983.03.31，版 8。

· 杜若洲，〈動與靜：力與美——陳夏雨作品評介〉（上、下），《民生報》，1980.01.10-11，版 7。

· 林語堂，〈記大千話敦煌〉，《聯合報》，1965.05.24，版 7。

· 姚夢谷，〈中國的雕刻藝術〉，《聯合報》，1966.12.03，版 16「聯合周刊」。

· 姚夢谷，〈再談門石窟〉，《聯合報》，1970.10.27，版 9「聯合副刊」。

· 姚夢谷，〈南朝的雕塑〉，《聯合報》，1970.08.26，版 9「聯合副刊」。

· 宣誠譯，〈五大洲 西德現代雕塑大師海利格的傑作〉，《聯合報》，1962.08.09，版 6。

· 施翠峰，〈我對全省美展的淺見〉，《聯合報》，1956.12.08，版 6「聯合副刊」。

· 施翠峰，〈臺灣雕塑界概觀〉，《聯合報》，1954.04.13，版 6「聯合副刊藝文天地」。

· 施翠峰，〈臺灣藝壇奇才黃土水〉，《聯合報》，1954.04.14，版 6「聯合副刊藝文天地」。

· 徐鼇潤，〈乞巧與玩偶〉，《聯合報》，1964.08.14，版 7「聯合副刊」。

· 莞兒，〈結構藝術的神秘世界〉，《民生報》，1981.09.07，版 9。

· 陳小凌，〈保留燒焊的痕跡 感受生命的躍動！李再鈐明起在版畫家雕塑展〉，《民生報》，1981.09.05，版 10。

· 琦君，〈閒居偶拾〉，《聯合報》，1979.09.29，版 8「聯合副刊」。

· 蒲添生，〈簡介臺灣雕塑界〉，《聯合報》，1965.10.25，版 11。

· 劉文潭，〈雕塑之道〉（上、下），《民生報》，1980.05.17-18，版 7。

· 劉國松，〈英國首席女雕塑家 海薄嬌絲〉（下），《聯合報》，1963.08.13，版 8。

· 劉榮黔，〈巴黎舉行中國現代繪畫雕塑展〉，《聯合報》，1964.04.01，版 8「新藝」。

· 謝愛之，〈我所知道的熊秉明〉（上），《聯合報》，1962.07.03，版 8「新藝」。

· 謝愛之，〈我所知道的熊秉明〉（下），《聯合報》，1962.07.04，版 8「新藝」。

中文專書

· 吳樹人，《中國雕塑藝術概要》，臺北：五洲出版社，1976。

· 李欽賢，《思古・通今・施翠峰》，臺中：國立臺灣美術館，2021。

· 荊子馨（Leo Ching）著，鄭力軒譯，《成為「日本人」：殖民地臺灣與認同政治》（Becoming "Japanese": Colonial Taiwan and the Politics of Identity Formation），臺北：麥田，2006。

· 財團法人朱銘文教基金會，《「破」與「立」：五行雕塑小集》，臺北：財團法人朱銘文教基金會，2014。

· 麥克・蘇立文（Michael Sullivan），〈論中國雕塑藝術與朱銘的貢獻〉，《當代文化視野中的朱銘》，臺北：文建會，2005，頁 155-158。

· 黃土水，〈出生於臺灣〉，《風景心境：臺灣近代美術文獻導讀（上）》，臺北：雄獅美術，2001，頁 126-130。

· 黃土水，〈過渡期にある臺灣美術──新時代の現出も近からん〉（過渡期的臺灣美術──新時代的出現也即將到來），《植民》（The Colonial Review）2.4（1923.04），頁 74-75。該文以〈過渡期的臺灣美術──新時代的出現也接近了〉刊於：顏娟英、蔡家丘總策劃，《臺灣美術兩百年》（下）附錄，臺北：春山出版，2022，頁 148-149。

· 黃土水，〈臺灣的藝術係中國文化的延長與模仿──黃土水痛嘆〉，《風景心境：臺灣近代美術文獻導讀（上）》，臺北：雄獅美術，2001，頁 131-132。

· 楊元太，〈我的陶藝　我的路〉，《四十如如　四時如常：楊元太個展》，嘉義：嘉義縣文化觀光局，2021，頁 113。

· 楊英風，〈出乎中國生態美學觀的景觀雕塑創作歷程〉（1991），收錄於：蕭瓊瑞主編，《楊英風全集第 13 卷：文集I》，臺北：藝術家，2008，頁 281。

· 楊英風，〈未來的中國雕塑〉，《楊英風雷射景觀雕塑》，香港：香港藝術中心，1986，頁 6-7。

· 楊英風，〈走出自己的路──對現代雕塑的期待〉，收錄於：沈以正等編，《中華民國第二屆現代雕塑特展》，臺北：臺北市立美術館，1986。後收錄於：蕭瓊瑞主編，《楊英風全集第 13 卷：文集I》，臺北：藝術家，2008，頁 205。

· 楊英風，〈從西方藝術談：中國現代藝術的新方向〉，《中央日報》，1967.05.06，版 6「藝苑」。後收錄於：蕭瓊瑞主編，《楊英風全集第 13 卷：文集I》，臺北：藝術家，2008，頁 34。

· 楊英風，〈從東西方立體觀念的發展談現代建築的方向〉，《東方雜誌》復刊 1.8（1968.02），頁 90-94、111。後收錄於：蕭瓊瑞主編，《楊英風全集第 13 卷：文集I》，臺北：藝術家，2008，頁 47。

· 廖新田，〈「尋常」與「例外」：臺灣美術史書寫架構的因素探討〉，《臺灣美術新思路：框架、批評、美學》，臺北：藝術家，2017，頁 20-47。

· 廖新田,〈以美育為基礎的藝術革新推動者——姚夢谷〉,《百年春風——臺灣近代書畫教育典範學術研討會論文集》,臺北:傅狷夫書畫學會,2021,頁223-232。
· 廖新田,〈拓印「東方」——戰後臺灣「中國現代畫運動」中的筆墨革命〉,《風土與流轉:臺灣美術的建構》,臺南:臺南市美術館,2019,頁219-257。
· 廖新田,〈美學與差異:朱銘與一九七〇年代的鄉土主義〉,《當代文化視野中的朱銘》,臺北:文建會,2005,頁25-48。
· 廖新田,〈臺灣戰後初期「正統國畫論爭」中的命名邏輯及文化認同想像(1946-1959):微觀的文化政治學探析〉,《藝術的張力:臺灣美術與文化政治學》,臺北:典藏,2010,頁61-109。
· 廖新田,〈緣與運——蒲添生的《妻子》塑像〉,《塑 × 溯:蒲添生110雕塑紀念展》,臺北:國父紀念館,2021,頁8-18。
· 廖新田等撰,賴貞儀、陳曼華主編,《臺灣美術史辭典1.0》,臺北:國立歷史博物館,2010。
· 熊秉明,《關於羅丹——日記擇抄》,臺北:雄獅美術,1983。
· 劉永仁,《低限·無限·李再鈐》,臺中:國立臺灣美術館,2018,頁45。
· 蕭瓊瑞,〈典雅／轉化／通變——臺灣近代雕塑前期簡史〉,藝術家出版社編,《向大師致敬:臺灣前輩雕塑11家大展》(蕭瓊瑞策展),臺北:藝術家,2015,頁27。
· 蕭瓊瑞,《臺灣近代雕塑史》,臺北:藝術家,2017。

中文期刊

· 王白淵,〈臺灣美術運動史〉,《臺北文物》3.4(1955.03),頁16-64。
· 王克平,〈熊秉明啟示錄——東西合璧的智者〉,《雄獅美術》288(1995.02),頁10-18。
· 王建柱,〈現代雕塑的激盪——兼及李再鈐的金屬雕塑〉,《雄獅美術》127(1981.09),頁162。
· 任兆明,〈當前國內雕塑的創作環境〉,《臺北市立美術館館刊》6(1985.04),頁26-27。
· 羊文漪,〈黃土水『甘露水』大理石雕作為二戰前一則有關臺灣崛起的寓言:觀摩、互文視角的一個閱讀〉,《書畫藝術學刊》14(2013.07),頁88。
· 何明績,〈談中國的雕塑藝術〉,《中國手工業》116/117(1968.06/1968.07),頁4-5/頁1-2。
· 余光中,〈雕塑家賈可美蒂〉,《文星》8.4(1961.08),頁23-24。
· 李再鈐,〈歷史的昭告與現代的啟示——談雕塑與環境的過去和現在〉,《雄獅美術》134(1982.04),頁73-79。
· 李再鈐,〈雕塑的現代感〉,《臺北市立美術館館刊》6(1985.04),頁9-19。
· 李長俊,〈新書評介現代雕塑簡史〉,《美術雜誌》16(1972),頁2-3。

· 李英豪，〈現代雕塑的本質〉，《中國一周》726（1964.03），頁 7-10。
· 姚夢谷，〈中國水彩畫述源〉，《國立歷史博物館館刊》8（1976.10），頁 13-22。
· 陌塵，〈從西方現代雕塑到中國雕塑的展望〉，《雄獅美術》32（1973.10），頁 46-50。
· 夏鼎，〈中國雕塑的延展〉，《幼獅月刊》11.3（1960.03），頁 28-29。
· 莊喆，〈現代雕塑〉，《幼獅文藝》26.3（1967.03），頁 29-34。
· 連曉青，〈天才雕塑家──黃土水〉，《臺北文物》1.1（1952.12），頁 66。
· 游祥池，〈現代雕刻之特性〉，《藝術學報》4（1969.03），頁 90-114。
· 賀釋真，〈跟熊秉明談雕刻〉，《雄獅美術》61（1976.03），頁 26-50。
· 楊武訓紀錄，〈罷如江海凝青光──與熊秉明談雕塑〉，《雄獅美術》300（1996.02），頁 98-101。
· 楊英風，〈中西雕塑觀念的差異〉，《臺北市立美術館館刊》6（1985.04），頁 20-23。
· 楊英風，〈中國雕塑的演變〉，《中國手工業》36（1960.10），頁 5-6。
· 廖新田，〈西風東漸──戰後臺灣美術「再東方化」的歷程〉，《臺灣美術》122（2022.07），頁 4-25。
· 廖新田，〈氣韻之用：郎靜山攝影的集錦敘述與美學難題〉，《臺灣美術》103（2016.01），頁 4-23。
· 熊秉明，〈回歸的塑造〉，《雄獅美術》202（1987.12），頁 30-37（同名專書出版於 1988 年）。
· 蒲浩明，〈我的雕塑觀〉，《雄獅美術》172（1985.06），頁 157-160。
· 蓋公允，〈放著河水不洗船──被忽略的中國雕塑〉，《教師之友》22.3/4（1981），頁 12-14。
· 蓋瑞忠，〈中國雕塑史綱〉，《嘉義師專學報》9/10（1979/1980），頁 289-375 頁 241-295。
· 謝里法，〈臺灣近代雕刻的先驅者黃土水〉，《雄獅美術》98（1979.04），頁 25。
· 疊翁，〈當代雕塑名手──亨利·摩爾〉，《文星》4.5（1959.09），頁 29。

英文專書

· Brown, Melissa J. *Is Taiwan Chinese? The Impact of Culture, Power, and Migration on Changing Identities.* Oakland: University of California Press, 2004.
· Foucault, Michel; translated from the French by A.M. Sheridan Smith. *The Archaeology of Knowledge: and the Discourse on Language.* New York: Vintage Books, 2010.
· Glenn, Jordan; Weedon, Chris. *Cultural Politics: Class, Gender, Race, and the Postmodern World.* Oxford: Blackwell Publishers, 1995.

雙城記
——黃土水的足跡

李欽賢 臺灣美術史學者

摘要

　　黃土水生於臺北，逝於東京，生命極為短促，沒有機會踏足其他城市。臺北是故鄉；東京是創作。留學中似乎沒有餘力去到遠地；返臺接案的雕像主人，也幾乎是臺北仕紳為主，最後竟臥倒東京的工作室。所以臺北與東京方是他成長、學藝與創作的主要場域。

關鍵詞
臺灣雕塑、黃土水、瞿真人廟、國語學校、高砂寮、張深切兄弟、龍泉酒廠、池袋工作室

一、日軍入臺北城之後誕生

東京有一棟附屬於明治神宮的西洋式建築「聖德紀念繪畫館」。明治神宮係追念明治天皇的一級神社，神社外苑的繪畫館展出表彰明治天皇一生功勳的畫作，全是超大畫幅的膠彩與油畫各四十件，其中有一幅〈臺灣鎮定〉（圖1），作者石川寅治（1875-1964）於1917年所繪的油畫巨作，那一年他榮登「文展」審查委員寶座。

石川寅治於同年8月10日來臺勘查實景，[1] 距他繪下主題背景的年分，業已相隔廿餘年，不過經在地人士的描述與親臨現場的想像，形構出他筆下日軍統帥入臺北城之場景。

臺北城是清末臺灣建省，首任巡撫劉銘傳所建，竣工僅僅十年《馬關條約》已簽署讓臺合約。劉銘傳也在北門城內新建巡撫衙門（相當省政府機構），而才剛抵臺的日軍首腦也決定活用巡撫衙門充作總督府廳舍，基於這個理由，日軍先遣部隊遂提前選定由北門城進入臺北，俾控制臺北城內與城外的治安。

石川寅治的〈臺灣鎮定〉，係鎖定1895年6月11日北白川宮能久親王（1847-1895）率高級幕僚，首次從臺北府城的北門進入臺北的武威行列，畫家很寫實地繪出未拆城牆前的城垛，以及鋪石板的馬路，兩旁店家及民眾均改懸日本國旗夾道觀望，坐騎第三人是北白川宮能久親王。

北白川宮是皇族宮家之一，當時的官銜是近衛師團司令，之前率領征臺軍於1895年5月29日下午2時，從臺灣東北部的澳底登陸，越過三貂嶺（現瑞芳區），攻佔基隆再指向臺北。登陸臺灣十四天之後，北白川宮正式以征服者姿態，率隊騎馬進入北門。

六月天臺灣已經入夏，畫中的日本軍官依然穿著冬季制服。係因大批兵員都是同年二月最寒冷的季節，乘船發派至旅順參

1 顏娟英，《臺灣近代美術大事年表》（臺北：雄獅美術，1988），1917年8月10日條。

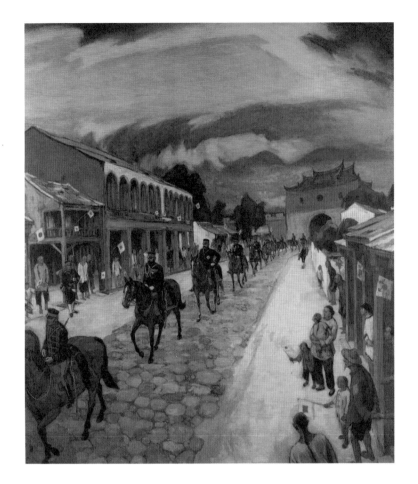

◀圖1
石川寅治,〈臺灣鎮定〉,
1917,油彩,300×270cm。
圖片來源:李欽賢,《臺灣
風景繪葉書》(新北:遠足
文化,2003),頁47。

戰,卻偏逢停戰協定正在談判,全員靜待船上,直到四月中旬
《馬關條約》成立,即直接受命原艦駛往臺灣。臨時重新編整
的「征臺軍」,全員著冬裝,[2] 於抵臺之後的大熱天中,攀山越嶺
接收臺灣新領地。石川寅治的創作是臺灣總督府獻納予聖德紀念
繪畫館的示意圖像,設定的日子是6月11日,廿二天之後,1895
年7月3日黃土水在艋舺祖師廟後街,某個尋常百姓民宅呱呱墜
地。

竹中信子,《植民地 2
臺灣の日本女性生活
史 1 明治篇》(東京:
田畑書店,1995 年初
版),頁 20。

二、艋舺公學校在祖師廟上課

　　黃土水出生的同一個月，臺北芝山岩山上的惠濟宮設置「國語傳習所」，是日本在臺展開新式教育之嚆矢。芝山岩學堂不久即改稱「國語學校」，並分別成立各地之國語傳習所。經過二、三年之後，傳習所紛紛升格為公學校。可是日本治臺初期，尚無建築技術人才抵達，所以雖有公學校之名，卻無實體校園，都暫時借用既有的廟宇廂房，充當公學校教室。

　　艋舺祖師廟曾在漳泉械鬥中遭燒毀，1867年重建的祖師廟，廟門原貌直到今天沒有什麼改變。至於黃土水出生於祖師廟後街，就是在今天臺北市貴陽街二段一帶。1905年以後實施臺北市區計畫，才拉直的貴陽街二段，必有過黃土水的童年腳印。

　　馬偕在臺灣傳教的歷程中，曾經慨嘆艋舺人排外、保守，傳統信仰執著，是一處艱困戰區，很難接受建蓋教堂的地方。結果馬偕費盡心力克服萬難，於1879年模仿佛寺寶塔的艋舺教會落成了！艋舺長老教會與艋舺祖師廟分據貴陽街二段兩頭，早已和平共存不再起爭端。咸信這幢教堂建築，黃土水一定見識過。

　　倒是黃土水後來定居東京的1923年，艋舺教堂改建為西式新教堂。倪蔣懷（1894-1943）有一幅水彩畫〈艋舺教堂〉（圖2），是1940年代左右的創作（無落款）。推測那段期間，倪蔣懷常到住在艋舺祖師廟附近的女兒家探望，外出就近寫生隨筆畫下艋舺教堂。倪蔣懷描繪艋舺教堂的忠實性，我可以證明，因為畫中的巷道是筆者就讀老松國校六年間的上學路，走到巷子盡頭，再跨過一條馬路（桂林路）即達學校。甚至這一帶正是黃土水誕生時的祖師廟後街，而且老松國校的前身，就是艋舺公學校。

　　1906年黃土水進艋舺公學校接受啟蒙教育。從祖師廟後街住

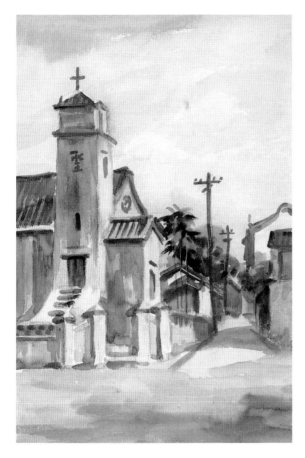

◀圖2
倪蔣懷,〈艋舺教堂〉,
約1940,水彩,49×32
cm。圖片來源:白雪
蘭總編,《倪蔣懷百年
紀念展》(基隆:基隆
文化中心,1995),頁
140。

家到祖師廟廂房上課,不消幾分鐘,所經過的廟旁街道傳統行業
櫛比鱗次,大抵都是古昔手藝的糊紙、燈籠、繡莊、刀具店、染
布坊等市井街坊。加上祖師廟裡的雕梁畫棟,在充滿民藝的氛圍
之中,黃土水心中藝術種子之萌芽,不也正在潛移默化了嗎?有
一幀老照片是1909年艋舺公學校師生合攝於祖師廟前的廟埕,可
是黃土水卻在1907年已轉學到大稻埕公學校。

三、大稻埕媽祖宮完成學業

　　黃土水在暫借艋舺祖師廟廂房為艋舺公學校的教室上課，只唸了一年，1906年11月父親黃能去世，年幼的黃土水隨母親移居大稻埕，投靠二哥黃順來。此際，大稻埕已奪艋舺為北臺灣首屈一指的繁華區。清末以還，大稻埕是茶葉外銷集散地，對外關係頻乃，不致使該區封閉，更是外來新思潮的進口門戶，所以大稻埕人文薈萃，近代建築的連棟店家，無不精雕細琢，巨賈富豪的獨棟洋樓亦氣派不凡，大稻埕頗似巴洛克建築的移植，可謂小而精巧的歐風小鎮。

　　二哥在大稻埕也繼承父親的木工行業，住瞿真人廟口，以修繕人力車營生養家，還供給黃土水讀書。這個瞿真人廟是一座小廟，原本是主祀巡撫劉銘傳帶來的河南地方神，廟是板橋林本源商號捐建的，坐落於臺北市的天水路上。劉銘傳去職之後香火不再興旺，事隔百年早已破陋傾圮，最後終於不敵1999年九二一大地震崩塌，直到2008年空地改建大樓時，建商基於敬神道義，特別闢出空間新建瞿真人廟（圖3），附屬在大樓一樓邊間。

　　遷居大稻埕之後，1907年黃土水轉入大稻埕公學校就讀二年級。大稻埕公學校也是借大稻埕媽祖宮為臨時校舍。只是當時的媽祖宮，係指臺北市都市計畫拓寬民生西路拆建前的舊媽祖宮，位於今西寧北路和民生西路交界處。

　　從瞿真人廟走去媽祖宮上學，一定會通過現在的迪化街，當年迪化街城隍廟這一帶稱南街，[3] 過了民生西路謂之中街，大稻埕舊媽祖宮即在南街與中街之間，靠近水門的一邊。

　　1933年倪蔣懷也畫過一幅水彩寫生的〈真人廟〉（圖4），果真是一座小廟，看起來好像在繪一幢古蹟。此正表示瞿真人廟格局與臺灣所有廟宇，顯然大異其趣。同時期陳植棋（1906-

◀圖 3
今新建瞿真人廟一景。圖片來源：李欽
賢攝影提供。

▼圖 4
倪蔣懷，〈真人廟〉，1933，水彩，33×
48.5cm。圖片來源：白雪蘭總編，《倪
蔣懷百年紀念展》，頁 127。

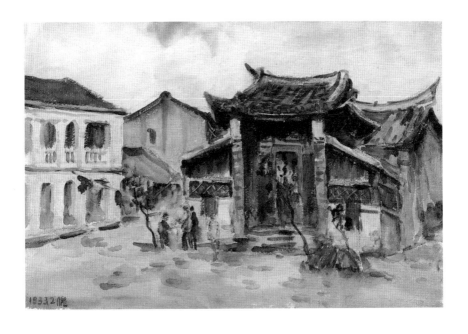

1931）亦留有油畫〈真人廟〉，乍看之下，還以為陳植棋在畫淡水老屋。

瞿真人廟還存在的年代，筆者也有過二度見證，1967年筆者在倪蔣懷所繪瞿真人廟畫作左側樓房的最左間，做過短期打工，工作性質是室內設計，那時候廟前有很多飲食攤。再來是1996年，倪蔣懷筆下的左側樓房已改建成公寓，筆者從靠馬路最邊間的樓梯，上樓去了解上一代膠彩畫家蔡雲巖（又名蔡永，1908-1977）的作品，此時的真人廟幾乎已被周圍違章建築淹沒了。

大稻埕公學校畢業之前，黃土水已成長為翩翩少年，他必感受到上學途中有錯落的小廟，有零星老店舖，有神像雕刻坊，也時有迎神賽會，更有精雕立面的建築，大稻埕的地標和盛會，宛如靜與動的立體造形。少年黃土水愛玩雕刀，愛刻木頭，也許是這樣耳濡目染而來的。

從艋舺到大稻埕，黃土水一直浸淫在商賈雲集，人文鼎盛之區，傳統的，他不放棄；新事物，他想吸收；在功課方面其所欲爭的，不單只是成績，應或對自己有出人頭地的期許。黃土水非出生書香門第，也無家產可繼，只因為走過時代交集的童年風土，豐富了善感少年的視野巡禮，這樣的機緣，賜予他一顆上進的心，他想越過艋舺與大稻埕的臺灣人圈子，再往城內一睹日本人的天地。黃土水成功了，他大稻埕公學校畢業後，很爭氣的是，這位寒門子弟終於考上城內的「總督府國語學校」。

四、「國語政策」下的最高學府

黃土水的時代，國語學校是臺灣最高學府。「總督府國語學校」之稱謂，是依照總督府首任學務部長伊澤修二（1851-1917）擬定的「國語政策」理念而來，並在臺北市南門新築校

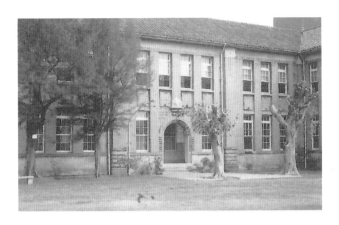

◀圖5
昔日南門校址（今臺北市立大學）
一景。圖片來源：《靜岡縣立美術
館紀要》7號（1989），頁68。

舍，南門校址就是今天「臺北市立大學」的前身（圖5）。伊澤修二啟動殖民地教育的方針，首先以日語普遍化為最重要，當局亦深諳殖民地學童的初等教育要澈底推廣，成立國語學校是欲培養本土師資，是以國語學校初創時，是臺灣最高階的學府。

國語政策係認定日本語若推行得成功，將加速臺民思考方式的日本化，同時廣設初等教育的公學校，期以提升臺灣近代化具備共同語言的人力資源。舉例來說，往後的鐵道、電力、製糖、農會、銀行、郵電等等工業化、產業化、商業化之勞動力和服務人員，從而打破了福佬、客家與原住民語言隔閡，共同為臺灣近代化發揮最高效率。

為了應付初等教育的師資，國語學校逐漸趨向師範教育之雛形。1902年國語學校設置師範部甲乙兩科，甲科是日籍生；乙科為臺籍生。日籍生讀師範部甲科做什麼？因為還有日本學童就讀各地的「小學校」，急需師資。[4]

當年臺灣人家境普遍貧窮，國語學校的公費制度，以及畢業後的教職保障，不啻為上進學生主要誘因，尤其在那麼早的年代，若能完成國語學校教育，實是清寒子弟鹹魚翻身的機會。

4 來臺的日本人大都是近代化產業的技術員和指導層，亦有各級學校教師以及各地公職人員，乃至商人等，均有子弟要受教育，故特設「小學校」提供就學。但因為日本學童不須從頭學日語，所以課程和臺灣人的「公學校」有別。

國語學校入學方式很公平，係不分貴賤，但憑本事應考，1909年倪蔣懷率先考上國語學校師範部乙科，1912年黃土水，及1913年陳澄波（1895-1947）亦先後考進國語學校同部同科。

1910年國語學校又新設「小學師範部」與「公學師範部」，前者對象仍是日籍學生；後者專收臺籍生。公學師範部改修業年限四年，因此1912年黃土水考取的是國語學校公學師範部，[5] 要到1915年才畢業。

從艋舺到大稻埕，黃土水住家附近有不少神像店舖，從小就喜歡駐足觀望雕刻師傅操刀雕造神像，況且黃土水的家庭也一直與木工或木雕有不解之緣。此外也有熟識店家的舅舅，經常帶他進雕刻工房觀摩。當時民間信仰供奉的神像，幾乎都是已出自本地雕刻師之手，黃土水所看到的雕刻技法，皆是福州系學徒制，入門拜師學藝，三年四個月後「出師」的雕匠。臺灣民間神像最主要雕刻的材料是木頭，尊像形姿只有坐或立，通常是連同衣冠一起雕造的。

國語學校公學師範部乙科的功課表上有「手工」課程，指導老師是梅村先生。黃土水國語學校的同學吳朝綸回憶道：「畢業考試完了之後，手工老師令每位同學做出一件工藝品，一般學生都以現成的籃子或其他手工藝品充數繳出，唯獨黃君卻用木頭雕了自己的左手繳件，因而獲得老師的佳評」。[6]

梅村先生知道黃土水繳出來的作業，與職業雕匠的形式手法有別，可以肯定他有與眾不同的獨特天分，黃土水的「戲作」居然大獲校方青睞，被認為值得推薦赴日深造。黃土水刻的並非一般四平八穩的臺灣坊間神像，甚至有一尊高難度的李鐵拐木雕，看得出來是提升民俗造形的嶄新雕法。

5　公學師範部又分甲乙二科，甲科入學資格需中學以上，修業一年三個月；乙科為公學校畢業即可，修業年限四年。

6　吳朝綸，〈巨匠黃土水其人其藝〉，《百代美育》15 期（1974.11），頁15。

五、東京臺灣留學生寄宿的高砂寮

臺灣總督府第二任總督桂太郎（1847-1913），1896年到職，四個月即離去的短命總督，其實他是志不在總督，反而急著想擠進中央政壇，果然1901年受命組閣，官拜首相。以臺灣總督作為跳板，一路升遷為總理大臣的歷任臺灣總督亦僅桂太郎一人而已。

桂太郎卸下總督一職後，發起組織民間團體「臺灣協會」，在協會名義下創辦「臺灣協會學校」，1901年新建校舍於小石川區茗荷谷，首任校長就是桂太郎。協會名稱和校名曾多次更改，但臺灣人仍以臺灣協會學校之舊稱比較習慣。

1908年楊肇嘉（1891-1976）留學日本，也暫時被安排住進臺灣協會的寄宿舍。[7] 楊肇嘉所住的宿舍是臺灣協會學校學生專用，但楊肇嘉的學籍是京華商業學校並非本校生，只住了一年就非搬出不可。

1918年臺灣協會學校升格改制為私立拓殖大學。取「拓殖」之名，表示創校宗旨未改，仍有培養殖民戰士之初衷，所以招收的學生概為日本人。

臺灣總督府有意為留學東京的臺灣學生覓地建造固定的住處，遂選定與臺灣協會學校相鄰的官有地，撥款買下小石川茗荷町三十二番、三十三番兩塊地目，建蓋講堂及雙層木造宿舍於1912年落成，並取名「高砂寮」。臺灣協會學校改制為拓殖大學之後，因校區擴大而納入拓殖大學校園內，唯高砂寮仍隸屬臺灣總督府與大學無關。[8]（圖6、7）

根據寮規是「特別為東京在留的臺灣學生而設，期望學生生活有規則，以質素勤勉完成留學目的」。然而，眾所周知的，1920年代前後東京的臺灣留學生關心臺灣政治，爭辯臺灣前途，

[7] 楊肇嘉，《楊肇嘉回憶錄1》（臺北：三民書局，1977四版），頁41。

[8] 早年追蹤黃土水最勤的陳昭明，1998年到拓殖大學尋訪高砂寮，寄給筆者一張手繪簡圖，高砂寮原座落在拓殖大學東門內，今已改建大樓。

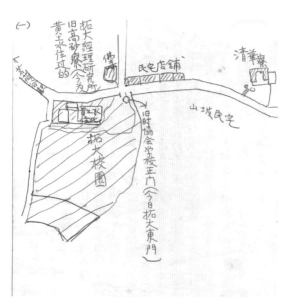

▲圖6
陳昭明查訪高砂寮時手繪的地圖。圖片來源：陳昭明寄給作者的信函。

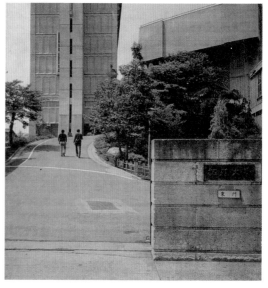

▲圖7
拓殖大學東門一景。圖片來源：李欽賢，《大地·牧歌·黃土水》（臺北：雄獅圖書，1996），頁52。

　　高砂寮講堂常有民族運動人士來演說，高砂寮竟然是臺灣文化啟蒙運動的發祥地。

　　1915年黃土水保送東京美術學校雕刻科木雕部選科，也住進高砂寮。黃土水於國語學校就學的五年間，每學期手工科都拿到高分，校方認為是可造之材，於是提報總督府可否免試進入東京美術學校就讀。經民政長官內田嘉吉（1886-1933）與東京美術學校信函往返交涉，最後由雕刻科木雕教授竹內久一（1857-1916），核准以木雕部選科生編入東京美術學校學籍。選科生最吃虧之處，就是畢業後沒有教師資格，其餘皆等同東京美術學校畢業生。

　　東京美術學校創校前，竹內久一正在奈良觀摩佛像雕刻，巧遇推動創立東京美校最熱心的岡倉天心（1862-1913），並向岡

倉推薦當今最厲害的佛雕師是高村光雲（1852-1934）。東京美術學校開學之後，岡倉天心立即禮聘兩位木雕家擔任教授。黃土水入學時高村光雲是雕刻科主任，遺憾的是當黃土水升上二年級，竹內久一卻去世了。

1920年黃土水自東京美術學校選科五年畢業，再進研究科修業二年，仍然住在高砂寮。可是高砂寮是夜歸，白天需要通學，高砂寮離學校還有一段距離，當年尚無地鐵，環狀山手線還未全通，黃土水的上下學路段是上野與小石川之間。1919年黃土水四年級，第一階段的山手線已開到大塚至上野，距高砂寮最近的車站是大塚驛，大塚驛前也有路面電車至上野廣小路。另外，1919年起東京市街巴士也開始營業，大塚亦有停靠站。

當年高砂寮附近仍有許多墓地，有陸軍兵器支廠，古寺和庭園等，最熱鬧的街區在大塚。

黃土水在高砂寮的人際關係，向來淡泊，當同寮的臺籍青年高談闊論故鄉之未來，黃土水卻默默地鎖定鄉土主題的創作，為臺灣發聲。不過高砂寮的室友中，有兩位看守黃土水藝術生命最關鍵的人物，首先來談張深切（1904-1965）。1920和1922年，張深切在東京讀書時兩度寄宿高砂寮。在他的自傳《里程碑——黑色的太陽》（1961年出版），提到「黃土水每天在高砂寮的空地一角落打石頭」。或許是作品尚未成形，看不出他在敲打什麼？但對後人研究黃土水，那一段記述很重要。

戰後翌年（1946）張深切與家族合影中，後排左二是五弟張鴻標（圖8），兩兄弟在大家都已經不知道黃土水是誰的年代，卻最了解黃土水的價值性，張深切的弟弟張鴻標醫師，正是為國家保護〈甘露水〉逾半世紀的神祕收藏家。

黃土水上東京美校第二年（1916），有一位就讀早稻田中學的黃聯登也寄宿高砂寮，與黃土水是室友。黃聯登是艋舺龍泉製

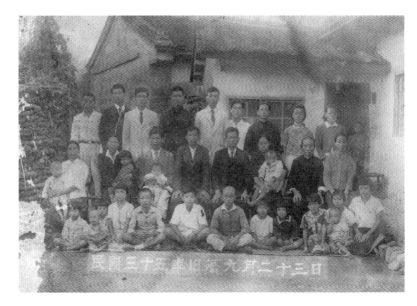

▶圖 8
張深切家族合影，後排
左二張鴻標醫師。圖片
來源：《張深切全集》（影
集）卷 12（新北：文經社，
1998），頁 181。

酒商會老闆黃金生的長男。適逢總督府發布「酒專賣令」，禁止
私人製酒，所以廠房空下來。黃土水畢業後的創作靈感，想到了
故鄉的水牛，因黃聯登引介，1923年黃土水返臺即住在艋舺的酒
廠，借來一頭水牛，開始研究水牛骨骼結構，展開往後水牛牧歌
的序曲。

六、艋舺龍泉製酒廠房研究水牛

　　大理石雕像〈甘露水〉出品1921年第2屆帝展前後，連續三
年間黃土水都有作品入選。此期間黃土水仍寄宿高砂寮，距高砂
寮最近的大塚驛，與池袋驛僅一站之隔，當時大塚比池袋繁榮，
因此黃土水到池袋石材店尋覓大理石材料至為方便。黃土水住在
高砂寮的歲月裡，環狀的東京山手線尚未全通，但上野至大塚、

龍泉製酒商會「舊酒」標貼 1911年

◀圖9
龍泉製酒商會的酒標。圖片來源：
李欽賢收藏提供。

池袋、新宿等站已先行通車。

　　1923年4月，黃土水已在東京美術學校完成七年的學業返臺，一方面與早有婚約的廖秋桂結婚，二方面是配合代表大正天皇的皇太子訪臺行程，[9]帶回總督府委托他製作的雕像呈獻皇太子，同時也受邀出席，4月26日皇太子離臺前夕，在總督官邸設宴招待官民八十人的酒會。

　　上一節曾經提起黃土水的高砂寮室友黃聯登，是艋舺富紳黃金生的長子，黃金生經營的龍泉製酒商會（圖9），因應「臺灣酒類專賣令」公布之後，釀酒廠房必會淨空，黃聯登後來前往中國發展，行前交代家人預先為黃土水騰出一間廠房，充當他的臨時工作室。

　　黃土水在臨時工作室至少要逗留一段時間，他借來一頭水牛，養了白鷺鷥，進行實際的觀察與寫生。筆者恰好認識酒廠老

9　1923年4月16日皇太子乘艦抵達基隆。當時大正天皇臥病，改由皇太子攝政，執行國務，所以訪問行程中臺灣總督府概以天皇的最高規格接待。皇太子即後來的昭和天皇。

闊黃金生二弟黃金水的女兒黃彩鳳女士（1908- ？），在她的回憶裡，猶記得工作中的黃土水和身旁真正的水牛與白鷺鷥。廠房正是前陣子蒸糯米飯的工廠，黃女士小時候常和一群玩伴，帶著砂糖去酒工廠，撈起一把糯米飯摻糖吃，可說是她童年快樂的回憶。所以1923年夏天，從敞開的門扉瞧見有人在做泥塑，至老來仍然印象深刻。

黃女士公學校畢業後考上臺北第三高女，晚陳進一年，多年後才知道那一位青年是黃土水，但以後也沒有再做任何追蹤。

黃土水研究水牛是基於藝術家創作新萌生的信念。自1915年進入東京美術學校踏上求藝之路以來，已有八個年頭看盡從文展更名帝展的所有雕科部陳列作品，絕大部分是頭像、胸像、裸像的人物題材，動物類較多的是狗和貓，作品水準雖然偶爾有新意，卻大都已陷入標準化、制式化，身為臺灣雕刻家要如何創出和日本人不一樣的造形，一直是他的企圖心，因而想到故鄉大地的水牛。水牛是臺灣農民不可或缺的夥伴，也常是牧童們的好朋友，其所構成的牧歌情調，正是臺灣田野獨有的特殊風景，要怎樣提升藝術性，再轉化為藝術品，就成為黃土水畢業後的創作課題。所以投入水牛與白鷺鷥的構圖思考，準備作品完成後，送往秋天的帝展。未料，回到東京竟發生關東大震災，非但1923年的帝展停辦，連同這件返臺創作的水牛雕塑也震壞了！

七、關東大震災之後定居池袋

關東大地震罹難者逾十萬人，主要河川的橋梁全毀，房屋倒塌無數，絕對是一場世紀大災難，所以災後日本政府定名為「關東大震災」。

1923年9月1日，近中午時分家家戶戶都在燒飯，準備午餐。

11點58分44秒關東地區（東京、橫濱至熱海一帶）發生7.9級強震，地震打翻爐灶，東京市釀成了大火災，延燒兩天。受災最慘烈的是已經搬走的陸軍被服廠空地的民眾，因為都帶著棉被來避難，卻在當天下午三次捲起旋風，吹來的火苗一旦飛上棉織品，立刻燎原頓成一片火海，三萬八千避難民反而逃不出去而活活燒死。

鐵道運輸最嚴重的是熱海附近面海的根府川車站，剛進站停下來的列車，因劇烈晃動脫軌，滑落斷崖掉入海中，僅卅人獲救。

大地震之後上野公園變成難民收容所，五十萬人上山，在這裡搭棚子度過一段時間。東京美術學校位於上野公園盡頭，一波一波的難民蜂擁而上，為此學校被迫停課兩個月，直到十一月才開學。當時在校的臺籍生有陳澄波、廖繼春（1902-1976）、王白淵（1902-1965）、顏水龍（1903-1997）等人就讀圖畫師範科和西洋畫科。

東京市已經呈現癱瘓狀態，東京人紛紛往西郊移住，東京的西邊郊外係指山手線北段電車可到的池袋、新宿等地區，新宿較早已有中央線從東京直達新宿，所以提前發展成新宿鬧區，池袋就開發得比較晚。

近年出版的小林祐一所著《山手線——驛と町の歷史探訪》[10]，書中提到「池袋驛開業後利用者極少，周邊盡是閒散的原野，至1915年仍是東京郊外驛站的氣氛」，足以想見池袋村原是荒郊野外之地。1918年立教大學在池袋設置校園，才漸漸有了街市的雛形，此段街區位於今池袋驛西口。

關東大震災之後，人口西移，遷居池袋一時蔚成風氣，池袋驛西口從而崛起，又有立教大學帶動文教之風，逐漸已不再是麥田和雜木林的東京郊外了！

黃土水已經成家，急需定居下來，池袋房價不高，又有發展

小林祐一，《山手線 **10**——驛と町の歷史探訪》（東京：交通新聞社，2016）。

的未來性，遂覓得池袋1091番地宅邸，作為住家兼工作室，專職雕刻家的新婚夫婦，生活終於安定下來，時序已進入1924年。

根據戰前古地圖明示的池袋三丁目（位於池袋驛西邊）的「1091」番地，是夾在巷弄之間的一塊地目（圖10），戰後改建為八千代銀行西池袋支店（圖11），可以見之住宅面積不小，工作室方能容下大型浮雕〈水牛群像〉（圖12）。

〈水牛群像〉完成於1930年，年底黃土水驟然離世。偏偏一1930年代起，一群無名年輕畫家、雕刻家、小說家紛紛到池袋賃居，多半聚集在巷弄的簡陋平房，並合租一間工作室進行創作，形成藝術村，仿巴黎蒙帕那斯（Montparnasse）之名，被媒體稱做「池袋蒙帕那斯」。豐島區立鄉土資料館有縮尺十分之一的模型展示，假若黃土水還在世，可能會與池袋蒙帕納斯的藝術家們有所交流吧！

八、臺北・東京雙城之交通動線

黃土水少年失怙，投靠在大稻埕瞿真人廟口從事人力車修繕的二哥，才得以順利完成公學校學業，再考上國語學校，繼而赴日本深造。

1924年6月黃土水已定居東京池袋，突然接獲電報得知二哥病篤，立刻束裝返臺探望，一個月後二哥不治，7月9日為二哥舉辦喪禮，總務長官賀來佐賀太郎也有弔電慰問。辦妥二哥後事之後，旋又進入艋舺龍泉製酒商會的淨空廠房，重新雕塑水牛，這是為去年在這裡雕塑的那件水牛作品，帶回東京後被大地震摔壞，特意再度趕工補做的。

二哥黃順來對黃土水可說是兄代父職，如今二哥離世，黃土水理當負起照顧姪兒的責任，所以曾先後將姪兒們帶往東京工作

▲圖 10
池袋古地圖，紅圈內即 1091 番地。圖片來源：梅田厚，
《戰前昭和東京散步》（人文社，2003），頁 132。

▲圖 11
八千代銀行商標一景，今已改名為綺羅星
銀行西池袋支店。圖片來源：李欽賢攝影
提供。

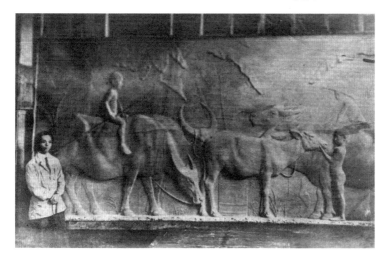

◀圖 12
黃土水立於〈水牛群
像〉浮雕前。圖片來
源：李欽賢，《大地·
牧歌·黃土水》，頁
97。

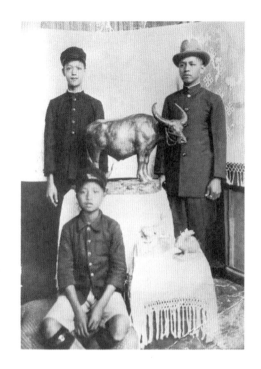

◀圖 13
守護水牛雕像的黃土水姪子們。
圖片來源：李欽賢，《大地‧牧歌‧黃土水》，頁 68。

▼圖 14
黃土水製作中的雕塑作品〈郊外〉。圖片來源：李欽賢，《大地‧牧歌‧黃土水》，頁 63。

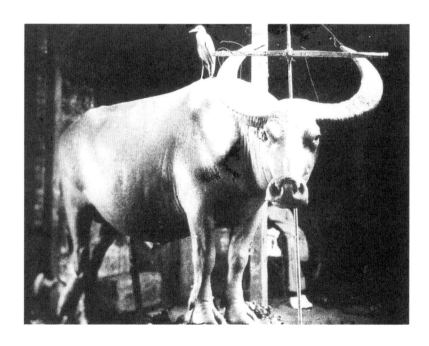

室擔任助手。

新作水牛雕像完成後的9月6日（1924年），黃土水偕同姪兒們及龍泉製酒商會大老闆黃金生的姪輩黃崇山等人，從基隆搭上貨輪明石丸，前往橫濱，再轉乘火車至東京。

明石丸是新加入臺日貨運航線的三千噸級老船，主要定點是高雄與橫濱，基隆會偶而寄港，後來專責載運砂糖和蓬萊米。選擇搭乘貨輪赴日，是因為同行者眾多，貨輪客艙便宜可節省交通費，而且護送新雕塑的水牛作品亦有人手，再來是貨輪停靠橫濱離東京較近，免去舟車勞頓，搬運雕像也比較安全（圖13）。結果這件重雕作品，終於以〈郊外〉（圖14）為題，入選1924年第5屆帝展。

黃土水首次赴日的1915年，也是從基隆出航直抵神戶。彼時是基隆築港首期工程中，僅有四座碼頭，也只能停泊三千噸級輪船。可是黃土水畢業之後頻頻往來臺灣與日本兩地，基隆第三期築港工程已經開始，西岸碼頭已建到仙洞，一萬噸級的大輪船可以進港。1924年投入首航的萬噸級蓬萊丸，是往後臺灣留日學生最常搭乘的一艘商船。

1927年黃土水的木雕大作〈釋迦出山〉安座於臺北龍山寺。11月於臺北新公園博物館（今二二八公園國立臺灣博物館）舉辦「黃土水個展」，月底作品移師基隆公會堂展出。

龍山寺的〈釋迦出山〉木雕，是艋舺仕紳臺北州協議會員魏清德募款集資，請黃土水雕刻佛像捐獻龍山寺。魏清德也是《臺灣日日新報》漢文版主筆，因黃土水是專業雕刻家，魏清德基於黃土水生計考量，亦請他按干支年雕塑十二生肖，從1927年的兔年起，至1931年的羊年，每一生肖動物都要提前一年完成，並由《臺灣日日新報》社代理廣告與訂製，然而羊年還沒到，黃土水卻先行告別人間。

　　所以那幾年黃土水經常往返東京・臺北之間的遠距離交通，有賴基隆與神戶間的定期航線，航行時間是四天三夜，基隆與神戶都是海運時代的國際港口，這兩個城市也是黃土水的臺北・東京雙城記以外最常踏上的土地，但似乎都是行色匆匆，不曾久留。基隆離臺北不遠，火車時刻表會銜接航班進港和出航的時間點，致為方便（圖15）。1907年起有一座首任臺灣總督〈樺山資紀銅像〉立於基隆驛前廣場，此後臺北、臺南等地的公園也陸續有英雄紀念碑式的銅像，但創作者概為日本雕刻家，就是沒有黃土水。

　　神戶驛（圖16）也有泊岸棧橋相通，只是神戶與東京間的鐵道，在黃土水生前丹那隧道（在熱海附近）尚未鑿通，須繞行御殿場的箱根山，車程將近十小時，確實是一趟長途跋涉的路程。

　　1929年5月黃土水返臺接單，八月底回到東京創作的半個月之後，東京・神戶間的東海道線開始行駛特急列車。黃土水為趕製剛卸任的川村竹治總督胸像，和張清港母堂及郭春秧坐像，加上〈水牛群像〉巨型浮雕尚在創作中，還有翌年的馬年生肖之訂單等，接案大塞車，忙到沒時間返鄉，當然更無福體驗新上路的東海道線特急列車。

　　黃土水去世當天，正在東京美術學校洋畫科二年級就讀的李梅樹（1902-1983），接到已畢業的臺籍校友張秋海通知，當晚就趕往池袋黃土水家，漏夜護送遺體至火葬場。李梅樹有一張小品鉛筆素描的落款上留有「1930、12、22　5時40分　黃土水君火葬中」字跡。推測這火葬場有可能是南池袋雜司谷基地（今稱靈園），火化之後李梅樹還將遺骨捧回池袋黃土水住所。

　　黃土水病逝已是1930年年尾，翌年（1931年）四月臺灣各界人士為他舉行追悼會。雖然黃土水已步上黃泉路，但東京・臺北雙城記仍在延續。大體在東京火化，追思會則在臺北舉行，追

▲圖 15

戰前的基隆驛一景。圖片來源：李欽賢，《臺灣美術地方發展史全集 1 基隆》（臺中：國立臺灣美術館，2004），頁 45。

▲圖 16

黃土水留日時期的神戶驛街景。圖片來源：原口隆行，《繪葉書に見る交通風俗史》（東京：JTB，2002），頁 52。

悼會場所是東門外曹洞宗臺北別院（今仁愛路青少年育樂中心，1901年建的石造鐘鼓樓已列為古蹟），當時到場的有日籍長官，致祭花圈者皆為社會名流。

　　此間臺北帝國大學總長幣原坦、前臺北師範學校校長志保田鉎吉、《臺灣日日新報》社長河村徹，以及礦業鉅子顏國年等人合力催生黃土水遺作展。

　　很快地追悼會後一個月，也就是5月9-10日兩天，「黃土水遺作」展假總督府舊廳舍（巡撫衙門布政使司）舉行，展出作品八十件。總督府舊廳舍於1936年改建為臺北公會堂（今中山堂），翌年黃土水夫人捐出〈水牛群像〉石膏原模，獻給公會堂，由臺北市役所永久收藏。這就是今天臺北中山堂典藏的黃土水〈水牛群像〉石膏原作，而且永遠公開陳列。

參考資料

中文專書

· 吳榮斌策劃，《張深切全集》第 12 卷，新北：文經社，1998。
· 李欽賢，《基隆美術史》，基隆：基隆市政府，2001。
· 李欽賢，《黃土水傳》，臺北：臺灣省文獻委員會，1996。
· 張蒼松，《典藏艋舺歲月》，臺北：時報文化，1997。
· 莊永明，《臺北老衛》，臺北：時報文化，1992。
· 陳宏文，《馬偕博士在臺灣》，臺北：主日學協會，1982。
· 劉文山，《臺灣宗教藝術》，臺北：雄獅圖書，1983。
· 戴寶村，《近代臺灣海運發展》，臺北：玉山社，2000。

日文專書

· 《聖德繪畫記念館壁畫》，東京：明治神宮外苑發行，平成 20 年（2008）。
· 小田部雄次，《天皇と宮家》，東京：中經出版，2014。
· 小林祐一，《山手線──驛と町の歷史探訪》，東京：交通新聞社，2016。
· 吉田千鶴子，《東京美術學校の歷史》，大阪：日本文教出版株式會社，1977。
· 吉村昭，《關東大震災》，東京：文藝春秋，2004。
· 米澤嘉圃、中田勇次郎，《原色日本の美術（28）：近代雕刻》，東京：小學館，1972。
· 黃昭堂，《臺灣總督府》，東京：株式會社教育社，1983。

臺灣近代雕塑的光芒
——再探黃土水的時代與藝術生命

薛燕玲　國立臺灣美術館研究員

摘要

　　黃土水（1895-1930）是臺灣首位赴日學院學習、被以西洋「雕刻家」稱之的第一人。[1] 出生的那一年1895年剛好是日本統治臺灣的第一年，於1915年進入東京美術學校求學，正值日本近代化潮流下與西洋美術交會力圖開創出在地藝術的時代，黃土水在當時的環境之下，吸取傳統木雕與西方雕塑的知識、觀念、技法，掌握各式媒材的雕刻，1920年開始更連續四次入選日本帝展，是臺灣近代美術史開路先鋒的代表人物。

　　黃土水在藝壇優異的表現，成為當時臺灣美術界唯一的代表，受到臺灣、日本各界的矚目，在其創作歷程中有許多後援贊助支持者，與他的創作脈絡有所關聯性，串連起日治時期臺灣政商名流的社會網絡。他透過傳統文化的滋養，在新式雕刻塑造中探索前進，他的生命與藝術歷程與臺灣、日本的美術近代化進程息息相關。受到高村光雲、羅丹藝術的影響，在其短暫的藝術歷程創作許多個性的作品，風格具有鮮明的風土特色與臺灣主體的意識，實踐從東方文脈出發受容西方藝術的體現。

關鍵詞

黃土水、日治臺灣雕刻、後援贊助者、東西方藝術交會

一、前言

　　日本在進入明治時代（1868-1912年）透過學習西方的制度去除過時的僵化制度與習性，政府由上而下的積極推動具有資本主義性質的全盤西化與近代化（Modernization）改革運動，實施君主立憲政體，學習歐美知識、技術、體制，進行工業化、發展西式教育，在經濟上並提倡「殖產興業」，攝取近代實用技術為導向，作為建立與西歐相同的近代國家體制和社會。日本領臺之時已經是明治28年，正是明治維新顛峰之期，透過對臺灣的殖民統治，同時是向南洋發展的基地，臺灣成為日本向西方國家展現現代治理的實驗場，包括基礎設施、人類學等學術調查、國民教育的推展、環境公共衛生、農業、交通、水利、金融，以及工業等各方面奠定相當程度的現代發展根基。在教育方面，日治之初臺灣總督府即採取以教育作為同化和開化臺灣人民的策略，亦即是以「現代化」取向的教育政策來改變臺灣社會，同時參考明治維新的經驗，開始在臺灣建立西式教育制度，但是在1919年「臺灣教育令」頒布、確立臺灣人的教育制度之前，因應臺人需要僅設置公學校、培養公學校師資的臺灣總督府國語學校、臺灣總督府醫學校及初級技術實業學校等，教育的體制與設施遠不及日本國內，但已經是臺灣西式教育的濫觴。

　　然而相對於傳統宗教信仰，在日本治臺初期因採取無方針、尊重既有風俗的政策，而因此仍蓬勃發展，寺廟的建造與祭拜神像的需求累增，吸引更多從地緣方便性的泉州、福州佛道神像雕刻匠師來臺定居開設店鋪，清道光年間至日治初期是發展高峰期，而後因推廣日本神道教，才使神像雕刻逐漸勢微。泉州系統主要分布在臺灣中部的鹿港，雕刻技法樣式繁複嚴謹，但隨著對神像雕刻需求的增加，加上福州雕刻的師徒制較泉州系開放，簡

1　經查文獻黃土水入選帝展後，首次以「雕刻家」稱呼黃土水「帝展に入選してから一躍本島美術界の寵兒として持てはやさるに至った青年彫刻家黃土水君」，《臺灣日日新報》（1920.10.23），版2。或是「新領土から起れる最初の藝術家にして将来を嘱目されている臺灣生まれの黃土水氏……」（在新領地崛起的第一個藝術家臺灣出生的黃土水氏），引自：〈黃土水氏の名譽　御下命により櫻木を以て　帝雉と華鹿を謹刻〉，《臺灣日日新報》（1922.11.1），版2。

2　石弘毅，〈臺灣「神像」雕刻的歷史意義〉，《歷史月刊》80期（1994.09），頁 38-45。

捷、易學便更符合市場的需求，逐漸成為神像主流。[2] 許多福州師選擇在艋舺、大稻埕創業，例如林起鳳由於技法高超，塑像莊嚴，在佛像雕刻界享有盛名，與廬山軒店主人陳祿官、表兄林邦銓被稱為的「三條龍」。[3] 由於艋舺、大稻埕是臺北開發甚早的區域，隨著漢人的移民開墾，宗教信仰也隨之興盛，在這一帶著名的寺廟就有建於1740年的龍山寺、於1790（乾隆55）年初建的艋舺清水祖師廟與艋舺青山宮（1856年遷於現址），以及大稻埕霞海城隍廟（1859年落成）、大稻埕媽祖宮（慈善宮，1864年初建）與法主真君廟（1878年初建）等。如此宗教信仰繁榮的環境條件，讓出生於艋舺、成長於大稻埕的黃土水，即有頻繁接觸臺灣民間佛像雕刻的機會，加之父兄從事人力車車座木工工作，以及其舅舅相命師職業的關係，常與當時在大稻埕開業的林起鳳接觸，[4] 而有機會在少年階段從其學習雕刻與泥塑的基本技巧。

　　黃土水在1911年自大稻埕公學校畢業後，考進國語學校公學師範部乙科。國語學校與醫學校是當時臺灣的最高學府，目的培養成為社會的菁英份子，國語學校旨在培育公學校教師，僅有少數人能進入求學，能畢業者更是稀少，依據吳文星指出，1899年至1918年公學校畢業生僅占1919年臺灣人總數的1.51%，而國語學校與醫學校畢業生則只占0.06%，[5] 可見能進入就讀且能畢業者是相當優秀。黃土水在國語學校期間逐漸嶄露美術方面的天分，　1915年畢業前夕製作木雕〈手〉得到手工科助教授梅村好造（1883-？）[6] 的佳評，續作〈觀音〉、〈布袋和尚〉作品，並且展示在學校成績品展覽室，受到民政長官內田嘉吉（1866-1933）的賞識，[7] 與「東洋協會」臺灣支部欲拔擢培育之人才。[8] 因而由國語學校隈本繁吉（1873-？）校長寫推薦信給東京美術學校（今東京藝術大學美術學部）正木直彥（1862-1940）校長，並提出〈仙人〉（李鐵拐）作為入學甄試的作品，這三件作品題

3　張崑振計畫主持，《靈泉禪寺佛殿、開山堂、三塔調查研究計畫》（臺北：國立臺北科技大學，2009），頁45。

4　鄭豐穗，〈臺灣木雕神像之研究〉（臺南：國立臺南大學臺灣文化研究所碩士論文，2008），頁21。

5　吳文星，《日據時期臺灣社會師範教育之研究》（臺北：國立臺灣師範大學，1983），頁102。

6　梅村好造在1913年來臺擔任國語學校助教授，原是福岡縣福岡師範學校教諭兼教導。參自：《國史館臺灣文獻館典藏管理系統》，網址：〈https://onlinearchives.th.gov.tw/index.php?act=Display/image/1412319wj=8stV#13J〉（2023.6.10瀏覽）。

7　〈黃土水氏彫刻品　期使生命永留臺灣　志保田校長及諸同志計畫　欲仰各界人士援助〉，《漢文臺灣日日新報》夕刊（1931.2.28），版4。

8　〈留學美術好成績〉，《臺灣日日新報》（1915.12.25），版6。

材都是臺灣民間信仰中常見的神佛。換言之，黃土水在踏上赴日求學之路之前，所接觸與表現的題材是民間信仰色彩濃厚的神像木雕。但前往經過維新洗禮且兼融東方美學精神而成立的東京美術學校就讀的黃土水，打開視野與胸襟，像海綿一樣盡情的吸收學習，追求近代西洋雕刻觀念與技術，雖然是透過日本的傳譯，但那已足以讓他體會是與在臺灣所接觸的傳統雕刻有相當的差異性，並且逐漸改變對傳統民間雕刻的看法。

他在東京美術學校雕刻科木雕部選科與研究科七年餘，且入選四次帝國美術展覽會（帝展）、東京平和博覽會「臺灣館」代表展示、兩次聖德太子奉讚美術展覽會入選等榮耀加身，此時以一位受到臺日各界矚目的新銳藝術家開闊的眼界回望臺灣傳統藝術，發表在1922年《東洋》的〈出生於臺灣〉，與1923年《植民》的〈過渡期的臺灣美術──新時代的出現在即〉的文章中，以及同年接受〈臺灣日日新報〉的訪問時，對於當時臺灣並未建立特色的藝術，「只是延續或模仿支那文化」，尚缺乏畫家或工藝美術家，以及一般人民的精神文明也尚未隨著物質文明的進步而提升的現象感到憂心，但同時也期許「年輕同鄉的朋友成為藝術家吧，創造永垂不朽的作品」、「本島年輕人覺醒，努力於臺灣文化的向上，削減頑固思想的話，想必臺灣新文化的興隆就在不久的將來」的反省與期待。[9] 那麼，黃土水如何突破求學的困境及當時日本雕刻界紛爭糾葛，從傳統佛像木雕的啟蒙蛻變走向西洋雕塑的實踐，作為代表當時臺灣自信的唯一雕刻家，在其短暫的藝術生命如何發光發熱引領臺灣近代美術開展？

二、學習之路──折衷式近代日本雕刻的影響

1902年臺灣總督府國語學校於師範部設立乙科，並且採用伊

9　記者採訪，〈臺灣の藝術は　支那文化の延長と模倣　と痛嘆する黃土水氏　帝展への出品「水牛」を製作中〉，《臺灣日日新報》（1923.7.17），版7；黃土水，〈臺灣に生れて〉，《東洋》民族研究號3月號（1922.03），頁186-187；〈過渡期にある臺灣美術──新時代の現出も近からん〉，《植民》2卷4號行啟記念臺灣號（1923.04），頁74-75。

澤修二「臺灣公學校設置之具體方案」其中加入「有用的學術」建言，設置「圖畫」教學課程，[10] 可視為臺灣學制教育史與「美術」基礎相關課程的開始。其中「圖畫」從第一學年至第四學年都有，而「手工」課程則是從第三學年至第四學年，黃土水1911-1915年在國語學校求學期間，指導圖畫課教師是高橋精一[11] 及手工課的梅村好造，石川欽一郎（1871-1945）是「囑託」以兼任方式在國語學校指導課外與水彩。圖畫課程內容安排有靜物描繪、臨畫與寫生，著重培養學生對實物與實景的觀察力與美感，一種具有科學性精神內涵的西洋教學方式展開，而從黃土水四學年的學業成績看來表現算是相當優秀。但由於日治時期臺灣的教育尚欠缺完備的制度及齊同日本人的公平機會，留學是補充臺灣高等教育不足的一種管道，也是接受現代新式教育的時代潮流趨勢。在美術相關的教育也非以培育專業美術人才為目的，被視為具有美術天分的黃土水要進一步專業的學習之路，也只有步上前進日本留學一途。

　　日本近代美術發展，[12] 從西方移植「美術」的概念與分野的成立是在明治時代，「美術」一詞出現是以富國為目的的產業振興相結合，在1872年為了號召參加隔年舉辦的維也納萬國博覽會頒布的行政命令，將展覽品分類名稱首次稱之，而「雕刻」一詞則是1876年的工部美術學校開設「雕刻學」，[13] 開始公開使用，詞彙也納入西洋「スカルプチャー」（sculpture，雕塑）的意涵，視為西歐文化移植引進西洋雕刻技術的象徵，和日本既有的神像、建築裝飾雕刻或紀念碑等有了不同的立體造形表現與概念。然而明治維新的變革，不僅是政治體制的改變，帶著革命性格也帶來社會價值觀極大的變化，這個轉換期產生整體性變貌的混亂。日本最早創設之美術教育機構的工部美術學校，一直以西歐美術為教育核心，然在此時期的「美術」是強調實用性

1897 年 5 月 22 日時任臺灣總督府學務部長的伊澤修二在「東京帝國教育會」發表演說，將算數、體操、圖畫等界定為「有用的學術」，提出臺灣學校教育課程增設「圖畫」課程的構想。參自：楊孟哲，《日治時期臺灣美術教育》（臺北：前衛出版社，1999），頁 43-44、48-49。 [10]

《臺灣日日新報》（1922.10.20），版 7。高橋精一畢業於東京高等師範學校，師承小山正太郎西洋畫，1906 年 12 月至 1917 年 2 月擔任國語學校助教授，教導圖畫，也擔任小學校及公學校教員檢定委員，對於蛇類頗有研究，曾出版《日本蛇類大觀》，春陽堂出版（昭和 5 年）。 [11]

本文參照佐藤道信的說法，指的是 1868 年明治維新開始至 1945 年第二次世界大戰結束。 [12]

佐藤道信，〈近代日本的「美術」與「美術史」〉，《現代美術學報》30 期「專題：東亞近代美術的開展與折射」（2015.12），頁 36-37。 [13]

及寫實主義的技術，正是日本美術傳統所欠缺的，但在1883年因西南戰爭導致政府財政惡化，又因費諾羅莎（Ernest Francisco Fenollosa, 1853-1908）與岡倉天心（1863-1913）提倡日本美術再評價引發國粹主義的背景下而廢校。而作為近代日本美術發展基地的東京美術學校（以下簡稱東美）則在1887年開始籌設，1889年開校招生，五年制的男子學校，開校之初的教學課程設立普通科（二年）與專修科（三年），專修科下設「繪畫科」、「雕刻科」、「圖案科」[14]三科。岡倉天心對於原是江戶佛像匠師的高村光雲（1852-1934）評價極高，一開始就聘請其擔任雕刻科教諭（1890.10教諭改稱為教授），與專精象牙雕的竹內久一（1857-1916），以及西洋風雕刻的藤田文藏（1861-1934），1890年逐次聘用石川光明（1852-1913）、山田鬼齋（1864-1901）、後藤貞行（1850-1903）教導木雕、牙雕、塑造，隔年聘用（囑託）醫學專長的森鷗外（1862-1922）教導美術解剖課程。

　　岡倉天心在就任校長之後也重視教員與學生的研究機會，接受校外物件製作的委託，例如皇居正門外的〈楠木正成像〉（1897）製作係由住友集團為慶祝別子銅山開礦紀念出資，由高村光雲等團隊執行，又如上野公園高村光雲製作的〈西鄉隆盛像〉（1898），以及竹內久一、岡崎雪聲（1854-1921）製作之〈博多日蓮上人〉（1904）等大型銅像，一方面募得資金也作為學校營運的「潤滑劑」，一方面也強力指導原是佛師、宮雕師、釜師出身的教員們運用傳統木雕技術開發巨大銅像的製作。[15]這也說明東京美術學校創校之初在岡倉天心主導下招聘各分野的「名工耆宿」發揮所長，但也並未一面倒向木雕，在教學課程與研究則是尊重傳統之外也導入西洋雕刻之東西並立的策略作為教育方針。[16]另一方面，雖然東京美術學校遲至1896（明治29）

14　1890年10月繼任為第二任校長的岡倉天心（1863-1913）在同年8月時已將圖案科改稱美術工藝科（含金工與漆工）。引自：吉田千鶴子，〈東京美術學校〉，《日本美術の発見　岡倉天心がめざしたもの》（東京：吉川弘文館，2011），頁118。

15　吉田千鶴子，〈東京美術学校〉，頁119。

16　〈彫刻科〉，《東京芸術大学百年史　東京美術学校篇》1巻5章2節「專門教育」（1987），頁439。〈東京芸術大学百年史　東京美術学校篇〉，《GACMA》，網址：〈https://gacma.geidai.ac.jp/y100/#vol1〉（2023.6.28瀏覽）。

年才開設西洋畫科，居於美術行政龍頭的岡倉天心讓人感覺他是擁護國粹主義者，但事實上其態度是以意識性提出循序漸進的戰略，保護日本傳統技藝未消失於高漲的「文明開化」西方近代化的潮流當中。[17] 同時也並非只是守舊的養成與保存傳統美術，而是依賴年輕世代開創新風格。[18]

　　黃土水順利在1915（大正4）年9月赴東京美術學校雕刻科木雕部選科求學，師事高村光雲。依據《東京美術學校一覽 從大正4年至5年》的〈概要〉，揭示「本校是培養從事美術及美術工藝之專門技術家及普通教育的圖畫教員，前者分科為日本畫、西洋畫、彫刻、圖案、……，預備科及本科各五年……」，[19] 因為隈本繁吉校長為黃土水入學的推薦函中提及「隨附履歷所載之黃土水君，乃敝人忝任校長之國語學校畢業生，該生在學中未經練習，即已精通木雕及塑造，具備特別技能。此外亦品行端正、學業優異，且身體健全，期能進入貴校選科就讀，發揮其天賦技能，可否允許其入學？」所謂「選科入學」的條件指的是在本科生不足時可允許選擇本科中的一科或數科實習（實技）學習，以「選科生」入學，其他條件包含：「一、年齡滿17歲未滿26歲品行善良身體健全之男子；二、所選實技通過考試者；三、高等小學畢業又中學校2年以上修了及同等學力者。修業年限為5年。」[20] 檢視黃土水的入學資格皆符合「選科生」入學規定，雖然是選科生，但並不影響其學習及畢業，依規定「選科生就所選科目和本科生同樣通過考試合格者授予證書」。[21]

　　同時可見1915年的雕刻科設有「塑造」、「木雕」、「牙雕」三科，學生可選擇其中一科專修，一至四學年「塑造科」實技課程以塑造為主，「木雕科」與「牙雕科」的實技課程除了木雕或牙雕學修之外，各學年也都有塑造課程；學科課程也設置解剖學、遠近法、東洋雕刻史與西洋雕刻史等。[22] 在〈沿革略〉中也記

17　神林恆道著，龔詩文譯，《東亞美學前史：重尋日本近代審美意識》（臺北：典藏藝術家庭，2007），頁34-36。

18　神林恆道著，龔詩文譯，《東亞美學前史：重尋日本近代審美意識》，頁40。

19　東京美術學校編，〈概要〉，《東京美術學校一覽 從大正4年至5年》（東京：國立國會圖書館，1916），頁3。《NDL DIGITAL COLLECTIONS》，網址：〈https://dl.ndl.go.jp/search/searchResult?featureCode=all&searchWord=%E6%9D%B1%E4%BA%AC%E7%BE%8E%E8%A1%93%E5%AD%A6%E6%A0%A1%E4%B8%80%E8%A6%A7&fulltext=1&viewRestricted=0〉（2023.6.28瀏覽）。

20　〈東京美術學校規則 選科生規程〉，《東京芸術大學百年史 東京美術學校篇》，頁59-60。

21　〈東京美術學校規則 選科生規程〉，《東京芸術大學百年史 東京美術學校篇》，頁60。

22　〈東京美術學校規則 選科生規程〉，《東京芸術大學百年史 東京美術學校篇》，頁34-35。

23 〈東京美術學校規則
學科規程〉,《東京芸
術大学百年史 東京
美術学校篇》,頁11。

24 大村西崖,東京美術
學校雕刻科第1屆畢
業生,1894(明治27)
年大村西崖發表「雕
塑論」,指出「如果說
彫塑是甚麼,即是將
實體具現化的造形術
總稱,通例稱之為彫
刻,仍有不相符合之
處,不如稱之為彫塑
得當」(《京都美術協
會雜誌》,1894.10.28)。
他認為當時日本美術
界將以木或石「削減
式」的「雕·刻」技法
(carving)與西洋以粘
土捏塑造形(modeling)
的「雕塑」二者併稱
為「雕刻」是與事實
不相符的,兩者在技
術有所差異,提倡應
另提出新的詞彙「雕
塑」。這也為東京美
術學校以木雕為中心
的路線帶來極大的變
化,於1899年設置
「塑造科」。參自:古
田亮,〈アカデミズム
の形成〉,《日本彫刻
の近代》(東京:淡交
社,2008),頁91。

25 〈解說塑造科新設〉,
《東京芸術大学百年
史 東京美術学校篇》
2卷1章,頁7。

26 〈大村西崖の活躍〉,
《東京芸術大学百年
史 東京美術学校篇》
2卷1章,頁81-83。

27 〈彫刻科〉,《東京芸
術大学百年史 東
京美術学校篇》,頁
439-445。

載「明治32年9月在彫刻中新設塑造科,與木彫科皆使用塑土寫生學習」。[23]「塑造科」的設置主要是與大村西崖(1868-1927)[24]、白井雨山(1864-1928)為中心的雕刻教育改革運動有關,當時日本雕刻界的現況是「其趨勢傾向寫實,模仿既有佛像模型,其彫法皆非寫實」,強調為使我界雕刻術進步與發達,寫生是必要的,且必須使用粘土寫生,如此完全的雕刻教育才可期。[25]大村西崖再度回到東京美術學校,擔任雕刻科囑託教員兼教務、庶務科主任時,排除以木雕為中心主義,大幅導入塑造,聘請長沼守敬(1857-1942)設置塑造科,是以寫生為基本的新的雕刻科教授方式。[26]自此東京美術學校雕刻科的教育方針除了日本傳統木雕、牙雕技術的傳承,原先在江戶時代屬於傳統職人特質的雕刻,在新的時代中融合西洋美術寫生的新貌,與多樣化的素材、樣式、技術、美學觀等有了新的雕塑構成展開。長沼守敬的〈老夫〉在1900年巴黎萬國博覽會得到金牌,更加速日本雕刻界從「雕」而「塑」的創作趨勢。時代潮流變革趨勢下,對於黃土水而言,是一個好的學習時機,得以從傳統木雕基礎出發,在東西方近代雕塑技藝交融的時代中展開其吸取新知的契機。

黃土水進入木雕部的求學階段,第一年從最基礎的各式小刀的使用方法、練習各式雕法與圖案線雕,以臨摹標本為主,標本圖案模樣之外還有花卉與翎毛;第二年臨摹標本練習半肉雕或透雕,並且開始實物題材寫生的圓雕學習;第三年進行人物、鳥獸、蟲類標本臨摹的半肉雕練習與提出新案,再循序漸進到魚、鳥類實物寫生圓雕;第四年提出自己的新案及畢業製作。人物雕刻是第三學年之後,先從舊作羅漢等佛像為基礎,再練習實體寫生;木雕課程中裸體模特兒以塑土寫生的練習推測是在明治31(1898)年以後。[27]這些木雕學習內容是高村光雲引用自己身為佛師時培育弟子的訓練方式,是從佛像雕刻中使用最為頻

繁的小刀的基本使用方法開始練習。黃土水在1920年12月接受
《臺灣教育》雜誌訪問時，談及入學時的辛苦：第一年的時候非
常苦惱，……無論如何研磨小刀都雕不了，感到煩惱。每天大家
回家之後，到天黑之前都在磨小刀，還被同學嘲笑「做這些事
*如果不是所謂天才擁有天分的人是無法成功的，沒有天分的話
早早歸去*」，但想只要努力就會有所成果，每天不停的努力，
漸漸駕輕就熟了。第二年後就也知道同學的實力，自己也就有
了自信。[28] 這些苦練的成績，從黃土水現存的學生習作手板〈牡
丹〉（1915）與〈山豬〉（1916）得以窺見其中的苦心。

　　高村光雲雖然在他的兒子高村光太郎（1883-1956）的眼中
是個喜好傳統的人，[29] 但在明治初年處於西歐傳來近代化洪流之
中政府「廢佛毀釋」政策的排擠下，傳統藝術不被重視、文化財
幾乎遭到毀滅性的破壞，許多佛像匠師為了生活，被迫放棄原來
的佛像木雕，製作符合歐美人品味的象牙雕刻，成為流行的貿易
出口工藝品。高村光雲則將此逆境化為轉機，積極尋求木雕的新
出路，受到西洋繪畫重視寫生的啟發，在新式表現技法融入西洋
雕塑的過程中，特別重視「實物寫生」，同時將當時稱之為「逼
真」的寫實主義美感運用到雕刻上。[30] 由於「接近實物的逼真」
表現，特別是有關禽類羽翼、動物毛、動態上栩栩如生充滿生氣
的作品，可見高村光雲對雕刻寫生研究的熱心。同時對於工部美
術學校教授西洋雕塑，得知粘土使用上「可自由自在地附著或削
減」、「叫做『石膏』的白色粉末用水溶解覆蓋後可取原型」等
等充滿好奇與憧憬。[31] 從這裡可窺見高村光雲並非只是固守日本
佛像的傳統木雕，而是積極吸取西洋美術、雕刻的優點，意圖開
創自己木雕寫實的新局面，這也使得他從一位擁有傳統技術的職
人轉型成為「雕刻家」。

　　高村光雲在明治雕刻史上具有崇高的地位，他的創作態度及

28 記者，〈本島出身の新進美術家と青年飛行家〉，《臺灣教育》223期（1920.12），頁48。

29 高村光太郎，〈回想錄〉，《高村光太郎全集》10卷（東京：筑摩書房，1995），頁18。

30 古田亮，〈「彫刻」の夜明け〉，《日本彫刻の近代》，頁42。

31 田中修二，《近代日本最初の彫刻家》（東京：吉川弘文館，1994），頁30。

其東方佛像雕刻融合西方寫實主義的近代雕刻發展過程，以及之後在東京美術學校雕刻科課程內容的規劃，給黃土水許多的學習引導，對其日後的創作產生深刻的影響，例如鹿、水牛、猴子、馬、山羊等動物的研究，都重視實物寫生，甚至為了追求對象物寫實的逼真性，也飼養水牛、白鷺鷥，與鳥獸共食寢藉以澈底觀察習性與生態，[32] 而對人體和動物的肌肉、骨骼架構與動態連結性的考究與表現都驗證黃土水扎實的解剖學學習。透過以上東京美術學校的學習已使黃土水從臺灣傳統佛像雕刻的基礎出發，開展西方雕塑技法新的實驗與表現。

三、東亞美術權威官展的試煉

　　明治30年代日本美術界繪畫與雕刻的團體紛紛成立，文部省為了統合美術團體及作為作品發表的場域，1907（明治40）年參考法國沙龍（官展）設置「文部省美術展覽會」（文展），是日本最初的大規模官設展覽，設立日本畫、西洋畫、雕刻三部，讓各流派藝術家在同一舞臺競逐發表。在雕刻方面，相較於明治前期導入西洋雕刻、職人寫實意識萌芽、「雕塑」概念成立、自然主義的表現確立的摸索時期，文展的開辦也促使雕刻表現因應展覽會場考慮作品形式、材質、主題等要件，迎來新局面。1919年文展改組為「帝國美術院展覽會」（帝展），容納元老和正活躍於藝壇的年輕輩藝術家，雕刻方面建畠大夢（1880-1942）、朝倉文夫（1883-1964）、北村西望（1884-1987）都在東京美術學校畢業前後就入選多屆文展，傑出的表現讓朝倉文夫三十四歲時，從第10回文展就被拔擢為最年輕的審查員，而北村與建畠也在第1回帝展時就被聘為審查員，他們被稱為自然寫實風格「官展學院派」的代表，在大正時期以降擴大影響官展體系的雕刻家。

32 〈難かしい動物の彫刻に　今年も精を出してゐる　本島出身の黃土水君〉，《臺灣日日新報》（1924.8.16），版5。

官展的權威性是藝術家躍登龍門的捷徑，一夕之間成為社會聞人，甚至可名利雙收，有志於美術之路的人莫不傾全力爭一席之地，黃土水赴日求學自是要實踐對藝術的理想，必然也想躬逢其盛參與作為實力的試金石。

黃土水在東京美術學校期間（1915-1922）居住在臺灣總督府為留學東京學生提供的宿舍「高砂寮」，在1914-1921年間擔任寮長的後藤朝太郎（1881-1945）對他照顧有加，原因是黃土水準備啟程赴東京美術學校求學時，適逢後藤造訪國語學校，在校長室見到黃土水，邀他一起搭乘「香港丸」前往東京，但後藤卻感染因蚊子媒介的風土病（瘧疾）高燒不退，黃土水一路悉心照料，後藤曾撰文憶及此事，並在黃土水入學東京美術學校一個月後拜訪正木校長，「因入學匆匆黃君以學生作品參加帝展（當時的文展），之後出品帝展第1回至第4回皆入選」。[33] 説明黃土水以初生之犢不畏虎之姿在1915年9月入學後一個月即刻參加10月的第9回文展徵件，可惜未獲得入選，但其對當時東亞最具權威的官展躍躍欲試的勇氣令後藤朝太郎印象深刻。而自1919年第1回帝展開始，就有黃土水向日本藝術舞臺挑戰的相關報導。同年10月21日《臺灣日日新報》報導，自春天準備，提出二件材質不一樣的作品參賽，一為以「嫦娥」意象半身美人懷抱月兔狀之〈秋妃〉，重達60貫（約合225公斤）大理石作品，另一件是與真人同高的木雕裸體婦人像〈慘身戚命〉。[34] 同篇也報導，是經過三次審查的競爭，在最後二十件的決選才落選，然其表現已受審查員肯定，媒體也開始留意這位來自臺灣的青年雕刻家。隔年黃土水再以〈兇蕃之首狩〉（群像）與以孩童吹笛天真無邪形象的〈蕃童〉（石膏）作品挑戰帝展第2回，二件皆是以臺灣原住民為題材，其中〈蕃童〉獲得入選，這是臺灣人第一次入選日本官辦展覽，在報紙的宣揚之下，黃土水一夕之間成為全島知名人物，代

33 後藤朝太郎，〈臺灣田舍の風物〉，《海外》7（1924.06），頁55。

34 〈臺灣學生與文展〉，《漢文臺灣日日新報》（1919.10.21），版5。

表著當時三百萬臺灣人的自信心，當然也被殖民政府長官視為執政培育人才的成果之一，自此成為總督府、政界、企業界、藝壇等各界關注的焦點。

　　1921、1922年黃土水再以〈甘露水〉（大理石）及〈擺姿勢的女人〉（石膏）接連入選帝展第3回、第4回，是以東方女性裸體為模特兒所呈現自然主義的寫實形式表現，回歸學院寫實風格強調人體結構、造形及材質的雕刻研究。同是東京美術學校雕刻科前輩的藤井浩祐（1882-1958）針對〈甘露水〉評論：「優美的寫生，但整體看起來堅實，這個必須作為技巧來思考。石頭這東西，優美與堅實是易於掌握的，但如何使用石頭是一般石雕家的問題」，[35] 對黃土水作品有肯定也點評出需再留意的問題。但黃土水在表現〈甘露水〉就思考與觀世音神聖性連結，採取雙眼微閉、頭部上仰，一種彷如佛像虔敬內觀的態勢；而〈擺姿勢的女人〉作品則如其名，模特兒扭動的身軀形成一個具張力又平衡的動勢。連續三回帝展的入選作品皆以人像題材作為研究表現，比較其他入選的作品，黃土水的寫實技巧與形式已將人體雕像表現相當的水準而受到矚目。接連的入選帝展，黃土水不僅創造如日中天的聲望，也奠定其代表臺灣雕刻界的地位。1922年春天3月由東京府在上野公園舉辦的「平和記念博覽會」，當時總督田健治郎（1855-1930，任期1919-1923）特別安排黃土水的〈甘露水〉與新作〈思い出女〉（追憶之女）展出，成為新興臺灣文化代表的象徵。[36] 1923年因關東大地震，帝展停辦一次，1924年黃土水再以具有臺灣精神的特色題材「水牛」之〈郊外〉（石膏）作品第四次蟬聯入選帝展。

　　綜觀黃土水參與帝展或平和博出品的作品媒材，可發現至遲在1919年開始，就已經掌握了以油土塑形寫生、石膏原型製作、大理石雕等西洋雕塑的媒材表現技術。塑土、石膏翻製這些技術

35　藤井浩祐，〈黃土水「甘露水」〉，原載於《中央美術》大正10年11月號，引自：《日展史6帝展編》，1982（昭和57）年，社團法人日展，頁578。

36　〈平和博評（十五）＝新興地〉，《東京朝日新聞》（1922.4.2），版4。

可從學校課程學習，但在大理石雕刻上就自己尋求校外當時在東京活動的義大利籍大理石雕刻家貝西（Ottilio Pesci，奧蒂利奧・貝西，1877-1959）觀摩學藝。貝西約在1916年5月至1923年移居日本，曾在1919年、1923年二度在東京三越百貨公司舉辦展覽會，同樣在1921、1922年以〈生命之泉〉、〈伊太利婦人〉入選第3回與第4回帝展，以及參加1922年平和博覽會，活躍於日本美術圈，並為大隈重信侯爵（1838-1922）、澀澤榮一男爵（1840-1931）等政治名家雕像或創作日本婦人像等，作品大多為大理石雕、銅像。[37] 依據黃土水在1920年入選帝展時接受《臺灣日日新報》記者採訪時，提及他至貝西工作室在對方未察覺之中觀摩幾次之後，就已經自製工具與抓到大理石雕的要領，甚至覺得比木雕更為容易。[38] 這顯示黃土水個人極強的領悟力與記憶力，在觀摩之後發揮自我研究的精神創作而成。此外，明治後期至大正時期從文展延續至帝展形成的雕刻媒材，就以木材、大理石、石膏、青銅為主，並已區分木、石雕與塑造等兩種造形，是日本木雕不斷地融合西洋雕刻展開的多元時期。黃土水在日學習短短幾年從學校課程及觀摩各家作品之中，接觸更多樣的媒材、形式、技術面向，脫離了年幼時期的佛像或手工藝的雕刻，傾向於以寫生為基礎西洋體系的人像或動物的自然主義表現為特徵，實踐追求新式雕刻的表現。

四、羅丹藝術的影響

日本雕刻界在文展以美術學院主義為核心之際，大抵學習了西洋雕刻古典寫實表現的風格，另一方面法國的奧古斯都・羅丹（Auguste Rodin, 1840-1917）藝術也在此時開始被廣泛性的介紹，對學院式風格造成撼動的衝擊。在記錄介紹羅丹之名最初的

37 弓野正武，〈二つの大隈胸像とその制作者ペッチ〉，《早稻田大学史記要》44（2013.02），頁221-224。

38 記者採訪，〈彫刻「蕃童」が帝展入選する迄黃土水君の奮闘と其苦心談（下）〉，《臺灣日日新報》(1920.10.19)，版7。

日本文書被指為是《一九〇〇年巴黎萬國博覽會，博覽會籌備事務局報告（下卷）》，由久米桂一郎執筆的〈法國現代美術〉報告當中提到，並評價羅丹為「他不違背稱為當代米開朗基羅的名聲，可知具有強大精到的力量」。[39] 但也有學者指出岡倉天心在東京美術學校1890年9月開始的「泰西美術史」講義更可能是第一位提到羅丹、印象派的日本人。[40] 自1910年以降羅丹藝術逐漸廣為日人所認識，《白樺》雜誌發揮了重要的作用，而後最著力引介推廣羅丹精神的莫過於荻原守衛（1879-1910）與高村光太郎。荻原守衛師事羅丹，1908年返回日本後傳達羅丹的藝術，並提出「內在生命感的表現」，強調內在的力量與生命。1910年高村光太郎在《昂》雜誌4月號發表〈綠色的太陽〉，其主張的根本思想是追求藝術表現的絕對自由。[41] 引發青年藝術家之間對羅丹的觀點，重視個性表現的問題、雕刻作為「由面、量（塊）、動勢、肌肉組成的空間構造」思考的共鳴。[42] 1914（大正3）年，岡倉天心逝世後隔年，為了承繼天心的精神，再興的日本美術院成立研究所，增設的雕刻部成為法國近代雕刻的新據點。

　　羅丹藝術潮流騷動世界與日本藝術界，對於黃土水在日期間正逢建立新的雕刻表現形式的時代，對其藝術之路的影響又是如何？1920年〈蕃童〉入選帝展後，在接受《臺灣日日新報》採訪時提到，「我在學中，常聽聞諸老師說，藝術不獨單寫事實，宜將個性發揮無憾，始有真價值。藝術之生命在此一點。我是臺灣人，應思考發表臺灣獨特之藝術。今春畢業後即歸鄉里，第一著想者，為欲描寫生蕃。……」。[43] 採訪文中就透露出當時黃土水所接觸到東京美術學校或雕刻界的諸位老師常提到的概念，藝術不單只是自然形態與物質的精確描寫再現，宜自由發揮個性與獨特性的藝術表現，才能顯現出藝術真正的價值。雖然無法確定是否出自於高村光雲的傳授，但可見荻原守衛、高村光太郎等所推

39 神林恆道著、龔詩文譯，《東亞美學前史：重尋日本近代審美意識》，頁180-181。

40 匠秀夫，〈日本とロダン──新資料、ロダン美術館所藏書簡を主として〉，《日本の近代美術と西洋》（東京：沖積社，1991），頁132-135。

41 神林恆道著、龔詩文譯，《東亞美學前史：重尋日本近代審美意識》，頁154。

42 毛利伊知郎，〈個の表現の成立〉，《日本彫刻の近代》，頁113。

43 〈帝展入選之黃土水君（上）〉，《漢文臺灣日日新報》（1920.10.18），版4。

動羅丹「重視個性表現」的藝術觀所掀起的浪潮，對於黃土水追求代表臺灣特色的藝術表現都有醍醐灌頂的影響。另外，黃土水在1923年5月9日《漢文臺灣日日新報》接受採訪時提到：

> ……方今雕刻界所流行崇拜之大家者，為比利時之「霧義易」[44]及法蘭西之盧丹（羅丹）兩氏。顧彼之成就，亦決非容易得來，亦決非徒倚恃天才而已。忍常人之所不能，而行常人所不能行也。臺灣刺戟（刺激）甚少，故雖以父母之邦，當再上京繼續研究，一息常存，此志不容稍暇。[45]

可見當時大家所崇拜的羅丹也是黃土水學習的對象，並期許自己「成就決非倚恃天才即可，而應比一般人更加努力，不容稍有鬆懈，繼續再到東京研究，以不負大家對他的期待」。約隔兩個多月，黃土水正為要參加帝展出品「水牛」作品努力製作當中，再度接受《臺灣日日新報》採訪時提到他的創作信念「……如你所見這樣有點羞愧地名為工作室的場所中將唯一的模特兒水牛當作朋友。實際上我盡可能避開人，獨自學習『ライフイズビューチ──』（Life is beauty）」。[46] 報導中陳述黃土水朝向藝術殿堂邁進，不畏簡陋的場所與水牛一起生活追求寫實創作的信念，呼應羅丹名言「生活從不缺少美，而是缺少發現美的眼睛」的精神。而這一句話也呼應荻原守衛曾寫過的一句名言「羅丹說『Life is beauty』（生命就是美）」。[47] 羅丹的雕刻是19世紀末與20世紀初的轉捩點，影響層面極廣，對於剛崛起於日本與臺灣雕刻界的黃土水而言，雖然其作品並未擺脫重視「實物寫生觀察」寫實主義的特徵，但是羅丹思想需表現「作品的內在生命與力量」，對於黃土水的啟發在創作上不只是追求視覺的真實性，而是有生命感的雕塑。這也就是黃土水表現在水牛、鹿等動物或是人像作品，

[44] 「霧義易」指的是比利時畫家和雕塑家康斯坦丁·莫尼耶（Constantin Meunier, 1831-1905），作品反映當時的工業、社會與政治發展的現實問題，在第二次世界大戰前和羅丹藝術一樣風行於日本。參自：〈Constantin Meunier〉，《Wikipedia》，網址：〈https://en.wikipedia.org/wiki/Constantin_Meunier〉（2023.7.31瀏覽）。

[45] 〈黃土水氏一席談〉，《漢文臺灣日日新報》（1923.5.9），版6。

[46] 《臺灣日日新報》（1923.7.17），版7。

[47] 荻原守衛，《雕刻真髓》（東京：精美堂，1911）。引自：鈴木惠可，〈羅丹狂熱在東亞〉，《覓南美》17期（2022.04），頁32。

在形貌之外，所賦予作品內涵的神韻、生命的能量張力，成為其獨特的藝術符號，是追求藝術創作自由表現的重要元素。

五、與北村西望、朝倉文夫之關係及帝展雕塑部暗鬥下的影響

　　黃土水在大學學業之後進入研究科繼續研習（1920.3-1922.3），同是東京美術學校的學長建畠大夢與朝倉文夫、北村西望三人在1920年2月及1921年5月分別成為同校的教授，到了第1回帝展他們也都成為雕刻部的審查委員，而在此時黃土水藝術也正值蓬勃生發之際，與他們結了不解之緣，甚至對其後續的發展也不無關係。1919年二科展新設雕刻部，朝倉文夫、小倉右一郎、內藤伸等組成「東臺雕塑會」，及其學生為中心成為官展的一大勢力，[48] 北村西望與建畠大夢也在1921年12月15日結成同樣是以雕刻研究為性質的「曠原社」作為反制。同一科三個教授分成兩派分別成立雕刻團體，自然在學生之間引起波瀾，同時在帝展審查兩派的摩擦也相當露骨，兩派的對立與其說是藝術上的主義主張之爭，事實上是比較接近勢力競爭。[49] 黃土水選擇與北村西望站在同一陣線，在北村西望與建畠大夢成立「曠原社」的「發會式記念寫真」可見到他站在第一排，其他出席者還包括池田勇八、北村正信、水谷鐵也等五十餘位，黃土水成為該社的社員。1922年12月，該社成立「曠原社研究所」，他也是其中成員，1923年5月發行《曠原》，7月舉辦兒童雕塑展覽會，卻因9月的關東大地震，這個短命的雕刻團體在12月的總會上決議解散，黃土水是出席12月5日最後會議二十一人中的其中一人。[50] 這是黃土水生平唯一參加過的藝術團體。

　　北村也特別疼愛這位優秀的學弟，祝賀其新居（府下池袋町

48 田中修二，〈発表の場の多様化──東臺彫塑会と曠原社など〉，《近代日本彫刻史》（東京：国書刊行会，2018），頁337。

49 〈制度改革期〉，《東京芸術大学百年史　東京美術学校篇》1章，頁88。

50 野城今日子，〈曠原社に関する資料の紹介〉，《屋外彫刻調査保存研究会会会報》7號（2021.09），網址：〈http://okucyoken.sakura.ne.jp/tswp/wp-content/uploads/2020/12/786bc22da397f7c00a8c44847c6ec796.pdf〉（2023.2.28瀏覽）。

1091）（圖1）落成贈予「勿自欺」的墨寶。（圖2）1967年北村回復黃土水侄子幸田好正[51]的信函中提及對黃土水「天才且優秀」的深刻印象。[52] 而與建畠大夢則有一件趣事。1927（昭和2）年京都畫壇最具影響力畫家竹內栖鳳（1864-1942）的弟子們想要贈送老師一座胸像，就委託曾在京都繪畫專門學校受教於栖鳳的建畠大夢塑像，建畠先是製作了青銅像，沒想到栖鳳討厭深色的青銅，想要白色大理石像，便委託「臺灣出身新進石雕家黃土水君」，以建畠的原型由黃土水做成栖鳳的大理石像。[53] 從上述可以了解，當時黃土水積極參與「曠原社」的活動，同時與他們的關係交好，在藝事上多有互動的情形。

反觀黃土水與朝倉文夫卻是疏離的關係，並且牽涉前述兩派雕刻勢力的競爭與當時雕刻界的紛爭。高村光雲自第1回帝展就未再參與審查作業，直到第6回才再回歸，這期間黃土水仍與恩師高村保持很好的關係，依據幸田好正給陳昭明的一封信提到，「我在大正14年至昭和2年（1925-1927）住在黃土水工作室，對要出品帝展的作品在完成之前都會用計程車載高村光雲老師到工作室指點的事情，至今記憶猶深。」[54] 但就在此時，帝展雕刻部的紛爭

51 幸田好正，原名黃清雲，為黃順來的兒子，在黃順來逝後，七至十歲時被黃土水帶往日本同住。

52 「黃土水君は東京美術学校出身で私が教授をしていた頃の学生であった　天才的で非常に好く出来た事を今も覚えている　仔牛、鹿、鳩、水牛群像の写真何れも好く出来ておるように思う　昭和四十二年5月　北村西望」。

53 〈色黑は嫌いと白化した栖鳳氏　社中から贈る謝恩胸像に大理石のおこのみ〉，《讀賣新聞》（1927.5.31），版7。

54 〈幸田好正致陳昭明信〉（影本），國立臺灣美術館謝里法捐贈特藏資料。陳昭明為戰後1970年代及早的黃土水研究者。

◀圖1　黃土水名片。圖片來源：黃隆正先生提供。

▼圖2　北村西望贈與黃土水墨寶。圖片來源：陳梅君女士提供。

55 〈帝展雕刻部の瓦解 七審查員連袂辭職 す〉，《東京日日新聞》 （1921.10.18），版7；〈暗 雲低迷の帝展　彫刻 部に突如波瀾　審查 員七氏の辭表提出〉， 《臺灣日日新報》 （1921.10.19），版7。 七名審查員是山朝崎 雲、北村四海、米原 雲海、北村西望、建 畠大夢、池田勇八、 西進二。

56 春山武松，〈帝展彫塑 部の爭ひを裁け〉，《 東京朝日新聞》（1925. 11.12）。引自：《日展 史7帝展編二》，1982 （昭和57）年，社團法 人日展，頁599。

57 《臺灣日日新報》（1921. 9.12），版5。

58 《東京朝日新聞》，（ 1922.1.29），版5；《東 京朝日新聞》，（1922. 2.21），版5。

59 〈平和博評（十五）＝ 新興地〉，版4；〈平 和博之初日〉，《漢文 臺灣日日新報》（1920. 3.13），版3。

60 落合忠直，〈帝展の雕 刻部の暗鬥に同情 す〉，《中央美術》（1925. 12）。引自：顏娟英、 鶴田武良，《風景心境 ——臺灣近代美術史 文獻導讀（上）（下）》， （臺北：雄獅圖書， 2001）頁441-444、496- 502。

也愈演愈烈，1921年10月第3回帝展雕刻部審查過程中，北村等七名審查員因不滿朝倉及內藤伸「無視同僚的霸道行為」，以「沒有能力擔任此一任務」向森鷗外院長提出辭呈，最後在幹事高村光雲、正木直彥校長等之協調才暫時平和風波。[55] 雖然提倡帝展國際化的黑田清輝（1866-1924）於1922年就任帝國美術院院長，但多年的黨派勢力之爭導致審查不公，甚至入選作品的攝影與製作繪葉書（明信片）資源等之問題更分裂雕刻界。[56]

1922年3月春天東京「平和博覽會」，第一會場設置有平和館、美術館、教育館、學藝館、演藝館等特殊場館，「臺灣館」等外國殖民館設在第二會場，展出各種代表臺灣特色產物。[57] 而在雕刻界東臺雕塑會與曠原社二派之爭的戲碼也延伸至平和博繼續上演，曠原社幹部池田勇八（1886-1963）、建畠大夢、北村西望、長谷川榮作（1890-1944）在會員大會討論決定辭拒平和博審查員，而包括黃土水在內的數十名會員也採取不出品的共識，以作為抗議只見東臺雕塑會獨占的情形。[58] 但是黃土水的〈甘露水〉與〈追憶之女〉卻在平和博開辦後在「臺灣館」展出，[59] 這或許是臺灣總督府的特別安排，成為「領臺以來二十餘年在新興的臺灣藝術終於誕生黃土水作品」的文化代表。

然而1925年一篇落合忠直〈同情帝展雕刻部的暗鬥〉文章，就直指出雕刻界的生態與雕刻家的窘境。他認為：「暗鬥發生的原因有幾個，其中最根本原因是雕刻家一律都貧窮，與畫家的收入有如雲、泥般的巨大差異；雕刻作品因是立體作品且富象徵意味很難被理解，需求度不高，難以純粹藝術家餬口；省吃儉用的把錢存起來，集中四個月的時間製作參展帝展的作品，好像就為了帝展而活，但如不參加、入選帝展的話，也不會有訂購契約，更無法生活；因此不管高興與否都得伺候審查員，做出委屈盲從

的事情；這也使得審查員中若有人膨脹自己權力，造成蠻橫霸道的情形，遠比繪畫部更為嚴重。」他也舉例，「即便是製作展覽作品的明信片，都會因為攝影社製作競爭的關係，選擇其中一家都掀起了朝倉派與曠原社派系對立的情形，有人直率地拒絕了朝倉一端的攝影社，結果本來被認為可以連續入選的卻落選了，無端捲入帝展暗鬥而被犧牲掉。」[60] 落合所指出雕刻界的問題就是黃土水所遭遇的困境，雖然這對來自於殖民地且一心想要實踐自己藝術創作理想，希望能在東京美術界爭得一席之地的黃土水而言，盡可能不要被捲入事端，面對當時雕刻界的紛擾，是抱持著「嫌惡迴避的態度，希望保持爾來安靜的創作」，[61] 但卻仍無法避免雕刻界勢力爭鬥的波及。

　　1925年第6回帝展黃土水不幸落選。幸田好正在1975年與陳昭明的通信中提及這段往事，並推測落選的原因可能是受派系之爭所牽連，「師只有高村光雲翁一人，北村西望是當時美術學校教師群的其中一位，跟黃土水特別合得來有所交誼的樣子」，「朝倉是當時日本美術界大老闆大野心家，有一天邀黃土水入其門下，被高節的黃土水謝絕了。正好第6回帝展作品的模特兒是我，雖然出品了，卻因審查員朝倉氏的反對而落選了的樣子，距過世前幾年間幾乎都沒有再參加帝展。……」等。[62]

　　查詢當年及第7回的審查委員名單確實有朝倉文夫，雖然高村光雲、北村西望及建畠大夢也擔任委員，[63] 但是黃土水對於擁有帝展審查核心地位存在的朝倉採取遠離的態度，婉拒進入朝倉門下，[64] 相對的卻堅決力挺北村，參加了「北村西望任帝國美術院會員祝賀會」並發言，[65] 但或也因此受到當時兩派的勢力之爭等原因的波及而讓其帝展之路受到頓挫。直至1928年朝倉辭掉帝展審查委員，也決定與弟子不出品帝展，將重心移轉至「朝倉塾」（朝倉雕塑館前身）的活動，[66] 在1929年《臺灣日日新

61 「嫌惡雕刻界暗鬥」彫刻家黃土水君の話,〈久邇宮邦彥王殿下百日祭　故宮の特別なる　御愛撫に感激　生命を御像完成に打込む〉,《臺灣日日新報》夕刊(1929.5.8),版2；〈尊き御胸を前にして涙する臺灣の彫刻家〉,《東京日日新聞》(1929.5.7),版7。

62 幸田好正,〈致陳昭明先生信〉,1975.1.9。

63 《日展史7帝展編二》,頁316、484。

64 由朝倉雕塑館回復陳昭明有關蒲添生與黃土水是否曾在朝倉塾學習過之調查,回復:「蒲添生確實在朝倉塾學習過,黃土水氏無可判明的確實資料」可進一步說明。國立臺灣美術館謝里法捐贈特藏資料。

65 遠藤廣,〈北村西望氏祝賀會のこと〉,《雕塑》3號(1925.09),頁22。引自:鈴木惠可,《黃土水與他的時代:臺灣雕塑的青春,臺灣美術的黎明》(臺北:遠足文化事業,2023),頁132-133。

66 田中修二,〈近代日本彫刻史〉,頁440。

報》就報導黃土水「本年想努力出品帝展」，同時也寫到他的近況，「黃土水君，依舊努力彫刻，以精進為第一義，此回歸臺，關係為造電力會社長高木老博士壽像，其滯留期間，按二個月。現下各種職業，陷於不景氣深淵，獨黃君千客萬來，大有應接不暇之勢」。[67]

黃土水在1920年至1924年接連入選帝展，不僅創造如日中天的聲望，是臺灣人的光榮，奠定其代表雕刻界的地位。〈甘露水〉與〈追憶之女〉在平和博展出時，被視為新興臺灣文化代表的象徵，[68] 並受到皇室的矚目，[69] 以及1923年裕仁皇太子行啟臺灣時受到特別召見等等的榮譽，為他迎來生涯中藝術名聲的巔峰時期。但雕刻創作花費之大，讓沒有顯赫家世背景的他曾感嘆：

> ……石材費用、運費、模特兒費、石膏、道具及其他種種雜多費用，對貧窮的我們而言是最為恐慌，今日是黃金萬能的時代，即便是想要創作好的作品，沒有經費也是沒有用的。[70]

1923年關東大地震造成工作室與作品損毀的衝擊，同年與廖秋桂結婚，以及1924年二兄去世、收養與照料多位侄子女，同時在東京生活的負擔加重，加之1925年帝展落選，如同落合忠直所云：「不會有訂購契約，生活就困難」的窘況，都使得黃土水必須思考如何能維持生計又能持續創作優秀作品的問題。

六、各界贊助後援網絡與作品產出脈絡

經統計黃土水一生創作，約有一百餘件包括木雕、大理石、石膏、青銅媒材的作品，在1925年至1930年期間，創作量超過一半的數量，除了自我的表現創作與參展作品之外，其中有絕多數

67 無腔笛，《臺灣日日新報》(1929.5.13)，版4。

68 〈平和博評(十五)＝新興地〉，版4。

69 〈本島人雕刻家名譽〉，《漢文臺灣日日新報》(1922.11.2)，版6。

70 黃土水，〈臺灣に生れて〉，《東洋》民族研究號3月號(1922.03)，頁183。

作品是人物塑像，[71] 顯現出如前所述受挫帝展之後影響下改變了創作型態，尋求藝術創作的追求與生計兼顧的模式。但也因為黃土水的才華與優秀表現被看見，來自政商名流的識才、惜才藉由雕塑委託的藝術贊助對他而言，是相當重要的支持，為了回應被賞識的人情及籌措生活與創作的經費來源，為人塑像成為必然選項之一。在其雕塑作品背後，反映出他與藝術贊助者之間的人際網絡關係，約可分成三個後援系統網絡，包括：（一）總督府、學校、皇族官方及具有官方色彩組織的東洋協會；（二）臺籍實業家與臺灣公益會成員、社會名士；（三）臺灣電力、臺灣製糖、鹽水港製糖高階經營者與日籍實業家，從其中可清楚了解其作品創作的理路與風格。

留學東京美術學校一開始就受到臺灣總督府的刻意栽培，一方面是才華被看重，一方面被視為殖民地人才的重點培育，1915年總督府民政長官內田嘉吉與學務部長兼國語學校校長隈本繁吉的舉薦入學、半官方色彩的東洋協會給予資學金的支助，後續接任的民政長官（1919年改稱為總務長官）下村宏（1875-1957）、賀來佐賀太郎（1874-1949）總務長都幫忙引薦或委製作品。歷任的總督包括明石元二郎（1864-1919）、田健治郎、石塚英藏（1866-1942）、山上滿之進（1869-1938）、川村竹治（1871-1955）等，都對黃土水關愛有加，在任時都給予高度的支持。而後黃土水的作品受到皇族的留意，就以大正貞明皇后與裕仁皇太子（之後的昭和天皇）及久邇宮邦彥王（1873-1929）最為器重，田總督扮演重要引薦角色。1920年3月田健治郎及民政長官下村宏前往學寮視導時，看見黃土水作品大為讚賞。[72] 1922年安排在平和博「臺灣館」[73] 展出〈甘露水〉與〈追憶之女〉，吸引了前往參觀的貞明皇后和攝政宮裕仁皇太子的目光，並表示「思欲得同人所雕刻之作品」，遂由田總督引薦製作

71 參考拙作：〈甘露滋土：黃土水引領臺灣近代美術史發端的藝術生命〉附表〈黃土水作品與後援網絡〉，《臺灣·自由水：黃土水藝術生命的復活》（臺中：國立臺灣美術館，2023），頁318-347。

72 〈總督巡視高砂寮〉，《臺灣日日新報》（1920.4.5），版5。

73 「臺灣館」是三百坪宮殿式建築，陳列中央置放建造日月潭供應全島電力之模型，兩側置臺灣特產樟腦及白糖。〈平和博植民館〉，《臺灣日日新報》（1922.2.17），版5；《臺灣日日新報》（1921.9.12），版5。

74 〈臺灣の新人藝術家黃土水君を讚ぶ〉,《植長》1卷1號(1922.11),頁73。「帝雉」又稱「臺灣帝雉」,為臺灣高山特有的長尾雉屬科鳥類,長棲於海拔1600公尺至3300公尺,學名為Syrmaticus mikado,「mikado」源於日文,是天皇的尊稱,帝雉的和名也稱為「帝雉子」(ミカドキジ)。

75 田健治郎、吳文星等編著,〈田健治郎日記〉(1922.10.31),《中央研究院臺灣史研究所知識庫》,網址:〈https://taco.ith.sinica.edu.tw/tdk/田健治郎日記/1922-10-31〉;〈黃土水氏の名譽——御下命により櫻木を以て帝雉と華鹿を謹刻〉,版5;〈本島人彫刻家名譽〉,版6。

76 〈臺北州獻上品 招集常置員 水牛像決定〉,《臺灣日日新報》(1928.9.5),版4;〈臺北州御大典獻上品黃土水氏雕刻中之(水牛原型)〉,《臺灣日日新報》(1928.10.23),版4。

77 〈武德會臺灣支部第七回武德祭及全島演武大會 總裁宮殿下御臺臨 優渥なる令旨を賜ふ〉,《臺灣日日新報》(1920.10.30),版7。

臺灣〈帝雉〉、〈雙鹿(華麗)〉(櫻木雕),[74] 完成後呈獻於宮內省,[75] 開啟了黃土水與日本皇室的淵源,包括1923年皇太子行啟臺灣時獻上〈童子〉及〈猿〉(木浮雕,今收藏於宮內廳),也獲得單獨謁見的榮耀。1928年臺北州為了慶賀昭和天皇的即位,委製〈水牛群像(歸途)〉獻上。[76] 昭和的岳父母久邇宮邦彥王、王妃於1920年巡視臺灣武德祭並參觀大稻埕公學校時,看到其畢業製作〈少女〉胸像,[77] 而更深一層的關係則是在1928年因黃土水製作山本農像(悌二郎)等其他朝野名士胸像時,妙技上達為皇室所知,久邇宮下令雕像,[78] 黃土水視為無限光榮親赴久邇熱海官邸全神貫注製作。如此受到皇室的青睞,對於一位年輕的雕刻家而言,是非常難得的機會,也因為這樣的際遇為黃土水牽引出更多的人脈關係,許多的臺籍與日籍實業家或當時在臺灣的日商企業高階經營者都爭相邀請為本人或家人塑像。

　　日本近代西式銅像雕塑為明治以降的產物,具有紀念功勳或英雄崇拜的特別意義。臺灣首座紀念銅像是1900年由「臺灣協會」[79] 臺灣支部發起、時任總督府民政長官的後藤新平(1857-1929)委託在巴黎萬國博覽會獲得金牌的長沼守敬製作首任民政長官水野遵(1950-1900)的銅像,於1902年完成豎立於圓山公園內臺灣神社前。[80] 之後眾多豎立於開放的公共空間的日人紀念銅像,仍多由日籍雕塑家製作,[81] 而首位為在世名人製作胸像的臺灣人則是黃土水。檢視委託其塑像者除了皇室久邇宮邦彥王之外,多位是當時顯赫的實業家、企業經營者,是臺灣社會、經濟的領導階層。臺籍人士包括林熊徵(1888-1946)、顏國年(1886-1937)、許丙(1891-1963)、黃純青(1875-1956)、蔡法平(1881-1964)、張清港(1886-1967)、郭春秧(1860-1935)等,他們彼此是事業夥伴、競爭對手,但也有聯姻關係,形成一個龐大的經濟與家族關係網絡,政治立場傾

向較與日本政府親和與協助的角色，其中多位被賦予擔任臺灣總督府評議委員等要職，並也參與「臺灣公益會」[82] 組織。「公益會」成立主要是因臺灣文化協會於1921年成立後，其中成員也參與臺灣議會設置，逐漸轉為政治活動，受到總督府嚴密觀察，授意由辜顯榮與林熊徵出面組成，這組織雖然後來因影響力不大而消失，但存在期間諸位人士與黃土水多有互動，支援其創作經濟，黃土水也協助「公益會」在關東大地震對於臺灣留學生的救災事務。另一方面，日籍商業人士主要包括臺灣電力株式會社（總督府設立半官方半民間的電力公司）的高木友枝（1858-1944）社長、高雄橋頭糖廠社長山本悌二郎（1870-1937），擔任臺灣電器興業株式會社社長與臺灣電力理事的永田隼之助（1871- ？）、臺灣電燈株式會社取締役與臺灣電器重役的永野榮太郎（1863- ？）、鹽水港製糖株式會社社長槙哲（1866-1939）與專業經理人數田輝太郎，以及1920年成立的產物保險公司大成火災海上保險株式會社的常務取締役益子逞輔（1885-1979）等，皆是與日本政府發展臺灣現代化之電力與製糖等之經濟產業有密切關係的高層人士，藉由經濟事業的交流也形成上流階級的文化品味，在委託塑像的過程，也形成資助黃土水創作的後援網絡。

此外，給予黃土水經濟與精神支柱的人物，也不能忽略《臺灣日日新報》社的第三任社長、顧問赤石定藏（1867-1963）與魏清德（1887-1964）重要的角色。黃土水為人塑像的對象皆是與臺灣政商重量級人士有關，雖然人像雕塑需要在短時間完成的限制，卻讓黃土水的創作技術頗為精進，但因所費不貲，非一般人所能負擔得起，在市場流通也不易的情況下，赤石定藏除了委託雕刻作品〈櫻姬〉（1923）、訂製報社三十週年紀念〈灰皿〉（1927）之外，並以其廣大人脈，自1926年至1931年在報紙

〈久邇宮同妃兩殿下命製造御尊像　黃土水氏光榮〉，《臺灣日日新報》漢文夕刊（1928.1.26），版4。 **78**

「臺灣協會」是由初代民政長官水野遵在卸任之後，為讓日本本地社會與臺灣更連結，邀集第二任總督桂太郎等有臺灣經驗者於1898年組織成立之文化團體，以強化日臺兩地交流的橋梁，1899年臺灣支部成立，支部長為後藤新平、幹事長石塚英藏、幹事木村匡，1907年改組為「東洋協會」。1915年黃土水即是接受「東洋協會」臺灣支部三年的獎助金前往東京美術學校留學。引自：林呈蓉、荒木一規，〈臺灣之於「東洋協會」的歷史意義〉，《歷史學系暨研究所期刊》（日本山口大學、臺灣淡江大學，2016），頁53-59；拙作，〈甘露滋土：黃土水引領臺灣近代美術史發端的藝術生命〉，頁26。 **79**

〈故水野遵氏銅像建設の計畫〉，《臺灣日日新報》（1900.6.26），版2；〈建設銅像〉，《臺灣日日新報》（1900.6.27），版3；〈水野遵氏の銅像　銅像の鑄造〉，《臺灣日日新報》（1902.10.28），版2；〈水野遵氏の銅像　銅像建設の起因〉，《臺灣日日新報》（1902.10.28），版2。 **80**

上引介販售黃土水製作的生肖動物小型藝術品，透過平價流通為一般人收藏，也增加黃土水的收入。魏清德是黃土水國語學校的學長，1910年進入《臺灣日日新報》社擔任編輯員，1927年任漢文部主任，對黃土水的支持與幫助更是不遺餘力，經常在報紙上報導他的消息外，也在漢文版以「無腔笛」專欄介紹在東京發展的狀況。

1922年3月黃土水自東京美術學校研究科修業結束，搬離高砂寮，另在池袋設立工作室兼住家，隔年與廖秋桂成親，創作與生活的一切開銷相對花費。1923年某日[83] 黃土水自東京返回造訪魏清德，懇請轉託《臺灣日日新報》社支配人（經理）石原西崖代為詢問報社近旁新戲館女老闆有無雕塑胸像之意。但隔日黃土水得知女老闆因事忙無力旁及塑像乙事，甚為憂心「安能賡續在東京深造」。魏清德不忍到處遊說，提議雕製釋迦像獻納龍山寺，以解困黃土水之經濟狀況。[84] 並向交遊人脈有力之人士勸募，未經數月就募得一千四百五十圓，而當時公學校教師月薪約二、三十圓，可見是一筆龐大的金額，這對於剛從學校踏出社會成家立業的第一步，且又在異鄉追求藝術理想的黃土水而言，可說是使其經濟穩定的極大資助要素。

七、「文化自覺」與「臺灣意識」

日本近代急速西歐化，面對西歐美術、雕刻的模仿或追求獨特性表現，存在於二元對立之間拉扯的糾葛。在第一次世界大戰結束之後，歐洲民主化與1918年美國總統威爾遜提倡民族自決原則，自由民主思想席捲全球，各種思潮也湧現傳入日本，在經濟穩定發展的情況下，政府採取開放的態度，允許社會較為寬鬆的言論自由，臺灣的留日學生也深受影響。至1920年臺灣總督府治

81 參自：朱家瑩，〈臺灣日治時期的西式雕塑〉（臺北：國立臺灣大學文學院藝術史研究所碩士論文，2009），頁138-140。

82 〈公益會創立會議〉，《漢文臺灣日日新報》（1923.7.19），版6。

83 依據〈黃土水氏彫刻龍山寺釋尊佛像　由黃氏親自攜歸矣　附苦心研究談〉中報導「該釋尊像苦心創作凡經閱四個年今始告就」，推測釋迦像最遲1923年即開始創作。《漢文臺灣日日新報》夕刊(1926.12.12)，版4。

84 尺寸園，〈龍山寺釋迦佛像和黃土水〉，《臺北文物》8卷4期(1960.02.25)，頁72-73。

理臺灣歷經二十五年，社會也漸趨穩定，同時現代化建設也有相當的成果，治理政策開始採取較為柔和的內地延長及改派文官總督（首任文官總督為田健治郎）。然而1920年代起臺灣社會也開始爭取臺灣權利運動，包括「六三法撤銷運動」、「臺灣議會設置請願運動」，以及成立「臺灣文化協會」、辦理「臺灣民報」等，從事社會思想改革運動。黃土水活躍於大正中後期至昭和初期，對於出生那年就成為「日本國民」、接受日本學自西洋折衷式新教育培養成長的他而言，在日本進一步學習，獲得官展等肯定的榮耀，成為臺灣新藝術的代表，雖然從留下來的文章或受訪的報導中顯示，不見得有那強烈的民族或文化自覺意識，也未參與社會運動，小心翼翼的不碰觸殖民政治議題，追求藝術舞臺與成就是他的核心命題，但也因在異鄉學習見識到現代化整體社會進步的境況，自知對社會的責任，以現代創作的精神，推動「新文化」、「新藝術」，召喚臺灣年輕人覺醒，一起創造榮耀，期待美術的福爾摩沙時代來臨。

　　黃土水一方面追隨高村光雲自然寫實的表現，也對藝壇潮流動向留意觀察。如前所述，黃土水在1920年以〈蕃童〉等二件原住民作品出品帝展，〈蕃童〉獲得雕塑家中原悌二郎（1888-1921）的評論：「感覺有些與日本人不一樣的味道」，[85] 選擇獨特題材的表現不論是受諸位老師教導省思「藝術之生命即是將個性發揮無憾，始有真價值」、「我是臺灣人，應思考發表臺灣獨特之藝術」，或是受當時日本藝壇所推崇羅丹「重視個性、內在生命表現」藝術理念的啟發，如何展開能表現有「臺灣味」特色且具生命的作品，成為黃土水在創作思考上的課題。「水牛」題材是繼原住民作品另一個表現具「臺灣意識」的選項，而以動物雕刻為主題出品帝展的情形也極為少見，《臺灣日日新報》就指出「在京五百餘名雕刻家中，以動物雕刻除了帝展審查員池田勇

中原悌二郎，〈彫刻の 85
生命：中原悌二郎と
其芸術〉，中原信編，
《アルス》（1921.12）。查
自国立国会図書館，
查詢時間：2023.2.1。

八沒有其他人」。[86] 池田勇八（1886-1963）自從1909年的3回文展以〈馬〉首次入選文展，之後的文展、帝展連年都發表與動物有關的作品，並有「馬之勇八」的美名，而池田也是「曠原社」重要成員之一，對黃土水在創作上也或也有提點之處。

黃土水認為「水牛」會是個值得研究的題材，更是基於「因為出生於臺灣，基於愛鄉之心出發研究臺灣的東西」的想法。[87] 而水牛在當時農業社會，是常見的生產勞動力，也代表臺灣人樸實勤奮工作的精神，而田園牧歌祥和的鄉土景象也是他思於表現的臺灣美景。1923年黃土水原計畫以侄子幸田好正為牧童模特兒騎在牛背上，表達他對臺灣安詳美好農業生活景象想望的作品出品帝展，這是他研究人物約七、八年之後改針對動物為創作主題，[88] 雖然此件作品因搬運導致部分損毀，隔年以水牛與白鷺鷥之〈郊外〉入選帝展，自此「水牛」成為黃土水傳達對臺灣土地情感、臺灣生命力的精神象徵，而這樣的「臺灣意識」表現在1928年受臺北州廳委託呈贈予昭和天皇登基賀禮，寓意「天下太平」的〈水牛群像（歸途）〉作品，以及1930年石塚英藏總督獻給東伏見宮伊仁妃殿下，展露母子情深意象的〈水牛〉，並且一直延續到他想再度挑戰帝展的最後傑作〈水牛群像〉（1928年開始創作，1930年完成），充滿對故鄉濃厚的土地情懷，是黃土水對臺灣意識創作實踐的樹立。

1922年3月剛要結束研究科修業之際，黃土水接受東洋協會三井先生的邀請，在《東洋》雜誌發表有關藝術感想的文章〈出生於臺灣〉，[89] 這應該是黃土水首次發表他對臺灣藝術的見解，充滿覺醒反省的觀點。他提到「臺灣島天然美景與物產豐富，可稱南方寶庫，可比地上樂園。但人們不了解美為何物，社會充斥著拙惡品味的民俗物與裝飾，為臺灣藝術幼稚的情形幾近於零的狀態感到痛心」，同時他呼籲家鄉的年輕朋友踏上藝術之

86 〈難かしい動物の彫刻に　今年も精を出してゐる　本島出身の黃土水君〉，版5。

87 〈難かしい動物の彫刻に　今年も精を出してゐる　本島出身の黃土水君〉，版5。

88 〈今秋の帝展出品の水牛を製作しつゝある　本島彫塑界の偉才黃土水氏〉，《臺灣日日新報》（1923.8.27），版5。

89 黃土水，〈臺灣に生まれて〉，頁182-188。

道，「人類生命有限，能永劫不死的方法就是精神上的不朽。創造永恆不朽的作品，讓精神超越物質肉體」。他又於1923年4月發表在《植民》的〈過渡期臺灣美術——新時代的出現已不遠〉[90]也指出同樣的思維，並且倡言自己的哲學思想「即使自己肉體消滅，靈魂與優秀作品是不滅的東西」，同時期待「島內青年覺醒，致力臺灣文化的向上，臺灣新文化的興隆想必在不久的將來到來」等。另外，1923年7月《臺灣日日新報》的採訪中，更進一步說明「對於臺灣經過多民族的統治，臺灣固有的藝術尚未建立，仍是中國文化的延長，遺憾沒有值得賞讚的，即便是所謂代表的寺廟北港媽祖廟、大龍峒保安宮、龍山寺等，陳列一些色彩過度豐富的佛像、花花綠綠彩色的茶碗碎片與人偶當作骨董，討一般民眾歡欣，如從真的藝術的角度而言即便不才的我也要說『否』。相對的如外國、京都、奈良、日光的神廟佛寺一定有甚麼代表性的名作、名畫，對寡聞的我而言本島卻沒有而深感到悲痛」。[91]他也認為唯有放棄對中國文化的模仿，從「拿一團泥土、一片木石，按自己的想法來造型」，透過原創才能達到藝術創生的境界。[92]這幾篇的文章或報導可視為黃土水對於當時臺灣文化貧弱尚未建立獨特藝術的狀況所發出的感嘆，同時也期盼本島年輕人自我覺醒，為促進藝術發展而努力，臺灣必會出現偉大的藝術家及藝術上的「福爾摩沙」時代來臨。

又如他比較性的指出有關日本古都古寺裡有著名雕刻與名畫，如此的觀察或可追溯至東京美術學校大正時期「古美術巡禮」畢業之旅的影響。東京美術學校在岡倉天心擔任校長時為獎勵教員研究古美術，以學術研究之名義出差前往奈良或京都實地觀賞佛像、繪畫、工藝等日本傳統美術之美，在1889（明治22）年3月開校不久就命高村光雲和結城正明（1834-1904）到奈良出差一週，這是高村光雲首次去奈良參觀的機會，之後高村光雲除

〈過渡期にある臺灣美術——新時代の現出も近からん〉，頁74-75。[90]

〈臺灣の藝術は 支那文化の延長と模倣と痛嘆する黃土水氏 帝展への出品「水牛」を製作中〉，版7。[91]

黃土水，〈臺灣に生まれて〉，頁187。[92]

了提出旅行報告書〈觀賞奈良雕刻物〉（奈良の彫刻物を観て），並且發表在《國華》第二號（同年11月）。同年8月再派遣橋本雅邦（1835-1908）與川端玉章（1842-1913）前往京都學術研究，明治25年派遣教員與學生前往日光學術研究，1896（明治29）年開始將學生古美術見學旅行納入學校正規的行事曆。岡倉辭去校長之後，由正木直彥接任（任期1901-1932）更將古美術見學（約二週，自費）定為全學生必修課程，直至第二次世界大戰終戰前後持續實施。[93] 1919年4月學校如歷年一樣舉辦京都、奈良的見學旅行，[94] 從飛鳥到德川時期的建築、繪畫、工藝美術等的概略研究為目的。[95] 想必黃土水1920年畢業前一年，毫無例外的也參加了此次古美術巡禮的畢業旅行，觀摩的心得，令他在二、三年後如前所述的文章中提出比較性的感觸。同校西洋畫科李梅樹（1902-1983）於1933年參加畢業之旅，繪製了數十件有關奈良與京都藥師寺、東大寺、法隆寺、三十三間堂等寺院的觀音菩薩、釋迦佛、地藏菩薩、四大天王像等的素描，並且成為他1947年接手三峽祖師廟重建工程時，以此素描作為寺廟內四大天王等佛像塑造的參考藍圖，即可見東京美術學校古美術見學畢業之旅的學習對於學生未來創作的影響深刻。

目前尚留存有一幀黃土水夫婦與林起鳳、創建基隆靈泉寺的善慧法師[96] 留影於日光東照宮的珍貴照片（圖3）。東照宮是1634年建造祭祀江戶時代幕府將軍德川家康的神社，內部有許多著名文物，華麗門樓的精心雕刻是江戶時代的工藝傑作。照片拍攝時間推估在1923年黃土水結婚後與妻在東京生活，那年年初善慧法師因靈泉寺重修之事，與佛殿中佛像雕塑佛師林起鳳[97] 一同前往東照宮參觀，或因這淵源，黃土水夫婦也與啟蒙師父林起鳳和善慧法師一起同遊。遊歷了東照宮留下深刻印象，與參觀京都、奈良的神廟佛寺的佛像、美術工藝的見識，以及在日多年的

93 吉田千鶴子，《〈日本美術の發見〉——岡倉天心がめざしたもの》，頁140-142。

94 《東京藝術大學百年史：東京美術學校篇》第1卷（東京：ぎょうせい，1987），頁770。

95 《東京美術學校修學旅行近畿古美術案》（東京：東京美術學校，1922），頁1。

96 釋善慧法師(1881-1945)，與善智法師是福建鼓山湧泉寺景峰禪師的門下，於1902年在基隆月眉山創建「靈泉寺」（今靈泉禪寺），1906年向日本政府申請，成為日本佛教曹洞宗派下寺院，曹洞宗是日本佛教宗教來臺傳教最早，靈泉禪寺在日治時期為臺灣佛教四大法脈之一，地位顯著。善慧法師擁有臺灣政商二界豐富人脈，仕紳辜顯榮、顏國年、許梓桑等為初期建寺鉅資捐助者，也兼任1921年成立的臺灣總督府南瀛佛教會理事。

▶圖3
左起：黃土水夫婦、林起
鳳與善慧法師攝於日光東
照宮。圖片來源：國立臺
灣美術館提供。

《靈泉禪寺開建沿革 **97**
簡史》(2002) 記載寺
內祀奉之釋迦文佛、
文殊、普賢、觀音、
地藏諸大菩薩、十六
羅漢尊者，以及四天
王、韋馱、伽藍等聖
像，皆為昔日福建名
匠林起鳳所雕塑。張
崑振計畫主持，《靈
泉禪寺佛殿、開山
堂、三塔調查研究計
畫》，頁33。

張深切於 1920 年住 **98**
進高砂寮，在其回憶
錄寫到黃土水，提到
「記得他每天在高砂
寮的空地一角落打石
頭，手拿著鐵鑽和鐵
錘，孜孜吃吃地打大
理石，除了吃飯，少見
他休息」。陳芳明、
張炎憲、邱坤良、黃
英哲、廖仁義主編，《
張深切全集卷1：里
程碑又名──黑色的
太陽(上)》，(臺北：
文經社，1998)，頁207
-208。復依據「雕刻家
故黃水君遺作品展覽
會陳列品目錄」記載
〈甘露水〉「第三回帝
展出品 大正八年作」，
推論〈甘露水〉於1919
年即開始創作。

學習心得，讓黃土水發出文化省思與比較評論。而黃土水在1919
年創作〈甘露水〉**98** 及1923年起開始構思〈釋迦出山〉，推測也
受到這些神佛寺古美術觀摩的啟迪，並試圖突破跨越傳統神像的
形式，藉由新的手法與詮釋表現融合傳統佛教文化和接受西洋藝
術薰陶影響下的藝術。

八、宗教題材新表現技法的展開

「人物」題材是黃土水在1923年「水牛」代表臺灣主題樹
立之前鑽研的重點。幼時起對於佛神像也就不陌生，維妙維肖
的〈觀音〉等木雕受到讚賞，又提出〈李鐵拐〉木雕通過東京美
術學校的入學試驗。而至創作〈甘露水〉，以擅長之手法將主題
物與臺座一體成形雕造，作品後半部支撐力以大型蚌蛤成形，或

有從臺灣民俗「蛤仔精」、日本「蛤女房」（蛤蠣夫人）傳說或佛教「蛤蠣觀音」法相之創作靈感的猜想。但名稱並非偶然，從佛教觀點觀世音菩薩手中淨瓶的「甘露水」是甜美的雨露，有普潤眾生、消災解厄力量之涵意，而臺灣本地人也視為神界母親，暱稱「觀音媽」，觀世音的形象似乎就這麼自然的從黃土水成長與學習經驗中露出。

又黃土水身處在日本近代改革又欲彰顯傳統特色的時代氛圍中，西式美學日本化相關實驗作品作為參考的關聯性似乎也有跡可循。原田直次郎（1863-1899）的〈騎龍觀音〉（1890年，麻布・油彩）與狩野芳崖（1828-1888）的絕筆〈悲母觀音〉（1888年，絹本・重彩），這二件作品雖是描繪佛教題材，但在媒材使用或技巧上採取東西融合方式呈現。前者以油畫、敘事性寫實手法表現觀音乘龍顯靈的幻想式場景，採用實際女性模特兒描繪，沿襲德國慕尼黑學院歷史與宗教畫的風格。而後者則隱沒慣用的墨線，而以日本畫顏料多層塗抹描繪營造立體、光影，形成猶如粉彩色調感及寬廣的空氣感。狩野芳崖晚年致力於發揚日本畫傳統，並開啟與西洋畫連結的實驗，此畫作被認為是其最高傑作，是近代日本畫改革的代表作。〈悲母觀音〉為東京美術學校典藏，在該校藝術資料中心保存有許多畫作草圖，從其中各種畫像被推測也有參考西洋的天使像。[99] 而同樣題材敘事，〈甘露水〉以西洋寫實手法雕刻亞洲女性的面容與身形，女子昂首閉目散發出恬然的自信，雙手自然向下左右對稱的撫觸蚌殼，雙腿交叉站立在水沙中與土地連結，彷彿在祈求天降甘霖雨露潤澤大地，展現高貴純潔的美感，一種聖潔的神性之感自然而生，觀音聖母的意象融合在黃土水研究探索人像雕刻之中。

如從技法探討，顏娟英教授指出「黃土水在製作泥塑像模型時，就決定了〈甘露水〉的姿態。」及「黃土水可能自聘模特

99 〈悲母觀音〉，《東京芸術大学百年史　東京美術学校篇》1卷1章，頁 95，《GACMA》，網址：〈https://gacma.geidai.ac.jp/y100/〉（2023.9.28 瀏覽）。

100 顏娟英，〈《甘露水》的涓涓水流〉，《物見：四十八位物件的閱讀者與他們所見的世界》（新北：遠足文化，2022），頁 428。

101 陳昭明，〈致謝里法信函〉，1992.6.20，國立臺灣美術館謝里法捐贈特藏資料。

兒，或利用學校聘用的模特兒完成泥塑像，
翻製石膏像後修飾細節，回到學寮空地，再
根據石膏像來慢慢敲打大理石。」[100] 另從
陳昭明於1992年6月20日給謝里法信函中寫
道，

> 這件〈甘露水〉（大理石雕）從請模
> 特兒起，塑完泥像，翻好石膏購買石
> 頭，然後用點星機一點一點測量轉移
> 到石頭上，主要測量點約三百個，小
> 測量點上萬個，通常要測量三次，起
> 碼要費時一年四個月的時間，⋯⋯這
> 件〈甘露水〉大正八年就雕好了（遺
> 作目錄）。」[101]（圖4、5）

◀圖4
黃土水的點星機，去世後
由妻子廖秋桂贈予陳昭
明。圖片來源：李賢文攝
影；出自《大地・牧歌・黃
土水》（臺北：雄獅圖書，
1996）。

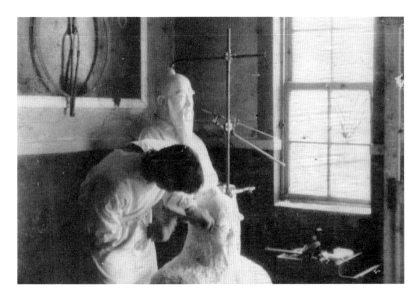

◀圖5
陳昭明使用黃土水的星取
器由石膏複刻至大理石創
作之照片。圖片來源：陳
英士先生授權，國立臺灣
美術館提供。

從上述描述黃土水創作〈甘露水〉的説法，如對照在1899（明治32）年9月之後，東京美術學校雕刻科規定塑造科與木雕科皆須學習使用塑土寫生，可以推論〈甘露水〉製作的程序與手法，首先是以模特兒為對象的油土塑型寫生，而後翻製石膏，再利用「星取法」（星取り法）從立體原型轉刻產生大理石雕的造形，最後細節雕鑿修飾完成。所謂「星取法」是雕刻的古典模刻技法，原理起源自古希臘，利用機械轉寫的技法，主要是運用於大理石精確雕刻出複雜的人物，用來固定對應標示點狀的工具稱為「星取器」（或「點星機」），但是在轉刻的過程中，並非只是要複製外在造形的形似，在此雕刻家須將作品的質性與內在力量創造出來。而高村光雲也運用這種西洋雕刻技法在創作上，依據藤曲隆哉「高村光雲資料與光雲的木雕製作工程」之研究，指出高村光雲製作〈春之雞 雌雄〉、〈秋之鹿 雌雄〉、〈元禄若眾姿〉、〈魚籃觀音〉、〈郭子儀〉等木雕作品時，都是利用星取法從石膏原型轉寫而來，程序是先以油土塑造原型，再製作石膏原型，後使用星取器（圖6）複製至木雕實材上。而將星取法最初運用在木雕的做法推論是高村光雲的弟子米原雲海（1869-1925），但也有可能是經由高村光雲的指導導入星取法的説法。[102] 米原雲海明治23（1890）年赴東京向高村光雲學習木雕，1895年受雇於東京美術學校，一直工作滿三十年。從這裡可以了解，黃土水在校期間一定有機會認識米原雲海，甚至也極有可能接受其「星取法」技術的指導。

在明治20、30年代中銅像製造有二種方法，其一為高村光雲等東京美術學校教師以木型為原型的傳統作法，其二為工部美術學校系統以石膏為原型的西洋雕刻手法。[103] 而專精木雕技術的雲海融合應用「從小倉惣次郎或長沼守敬等處學習的西洋塑像技法，即是編製出所謂的和洋折衷式的技法。」這種情形也類似明

102 藤曲隆哉，〈高村家資料調查研究──光雲·光太郎·周作品製作〉（東京藝術大學大學院美術研究科：文化財保存學·保存修復雕刻研究室），2022，頁2。

103 古田亮，〈国家と彫刻〉，《日本彫刻の近代》，頁70-71。

▲圖 6
高村光雲特別講座使用的〈郭子儀〉木雕模型及同款星取器。圖片來源：李品誼提供。

治20年代的日本畫與西洋畫的關係。古田亮並指出「這個時期，材料、技法、形式等不斷地融合，無法歸類於日本畫或西洋畫的歷史畫被大量繪製的情況，以及木雕和塑像成為製作紀念碑像這個目標而被加以混合使用的情況，都並非是巧合的事情吧！」[104]也就是説這樣的時代潮流日本藉由西洋繪畫、雕刻形式與技法的融合，力圖開創出在地藝術，直至大正、昭和時期都仍是持續，黃土水在當時的環境之下，吸取傳統木雕與西方雕塑的知識、觀念、技法，成為其創作能量的來源。

　　約自1923年起黃土水受魏清德請託製作龍山寺釋迦佛像，雖是以寺廟膜拜神像實用性為目的，但黃土水告知「藝術品之所以異於商品者，務求完好，不計時間成本」，因此一開始就為了創作象徵「超越生命、精神不朽」釋迦像[105]的藝術作品，而非只設想以被供奉的神像作為前提。在東京遍閱天竺（印度舊稱）圖史，並觀察研究各大廟宇佛像，研究天竺人之特徵、地理環境及釋迦修行求道過程考證等，最後選擇南宋梁楷〈出山釋迦圖〉為藍本，闡釋釋尊苦行試煉的內涵。黃土水〈釋迦出山〉[106]雕像右臂戴著「臂環」，捲髮與鬍鬚採自然表現，而非成佛後有法力的螺紋髮髻，顯示喬達摩‧悉達多（釋迦如來貴族原名）在雪山經過六年苦行尚未得道的過程，清瘦的身體披裹著納衣，閉目合掌沉思，略帶風霜面容散發出堅毅精神的「苦行像」，黃土水將生命經歷的真實性塑造出來。在這裡有留意到或也受高村光雲1890年木雕〈出山釋迦像〉的啟發，但黃土水不僅將面容神情更為人性化，在經過縝密設計的納衣捲褶匯於合掌處再直線垂下，表示敬意與賞讚之意的雙手合什手印凝聚了向上的動線，衣褶的厚實塊面與外射的線條互相輝映，有別於高村光雲〈出山釋迦像〉、〈西鄉隆盛像〉或傳統佛像表現衣褶的輕盈流暢，黃才郎謂其「看得出線條的影響力是經過組織而成的」，[107]顯現出接納西洋雕塑的

104 古田亮，〈国家と彫刻〉，頁70-71。

105 黃土水，〈臺灣に生れて〉，頁187。

106 又稱「釋迦如來」，引自：「黃土水遺作品展覽會陳列品目錄」；今都以「釋迦出山」稱之。

107 黃才郎，〈從水牛群像、釋迦出山、鑄銅保存，談黃土水的創作態度〉，《黃土水雕塑展》（臺北：國立歷史博物館，1995），頁59。

影響強調立體與力量感之表現。

〈釋迦出山〉歷經三年構思、三次易稿、二次刻木，終於在1926年12月親自攜回臺灣，再經過開眼、薰香等程序近一年的時間才安座在龍山寺。[108] 據尺寸園（魏清德筆名）提到刻木二次，是初用樟木，繼改為櫻木。黃土水受訪時也提到「原材高九尺。廣三尺。厚同。故此種巨材。煞為難得。」同時為了使木材乾燥需置放數年，並為永久保存，於像身塗上微黃之（生）漆，宛若黃金色而不見光澤。[109] 可見黃土水為雕造此像甚是講究各個材料、技法與步驟的考究。尺寸園也指出黃土水「君之雕刻，於造石膏模型時，必先竭全身之精力以赴，數易稿，佳時乃範（翻）銅刻木」。[110] 又提及在「君歿後令妻廖秋桂女士，……將石膏模型贈余，至今尚存齋中，不致與龍山寺木像，同遭劫火，」[111] 另依無腔笛報導「水牛與牧童」及〈郊外〉的製作過程使用大量黃土塑型，「再以石膏取原型、分作數部分，持往東京工廠湊合，再以石膏印成，然後施以藥品，得見宛若青銅水牛，方可出品。」[112] 綜合上述說法，可以推敲了解黃土水不是挑選直接木刻，而是採取全新的西洋雕塑模式進行，大抵製作的程序為資料蒐集、初稿構圖、泥（油）土塑像、石膏翻製原型，再利用「星取法」傳移模刻木雕的造形，惟木雕底座與石膏像底座略有不同，是與像身一木圓雕成型。黃土水為使石膏像看起來像青銅材質，在像身塗上仿青銅色，從目前保存於臺北市立美術館的石膏原型可以印證，[113] 這在當時也是日本雕刻界普遍使用的一種方式，主要原因在大正時期日本與臺灣的銅礦業尚未大興盛，一般民間不易入手，官展也允許以石膏模型塗上青銅色參展。〈釋迦出山〉藝術造形形式與技術表達已完全脫離傳統粵閩佛像木雕的樣式，也不是高村光雲的由木雕原型翻銅模式，而是以西洋雕塑的技法進行，同時融入羅丹藝術觀念，重視精神內涵的自我風格

108 尺寸園，〈龍山寺釋迦佛像和黃土水〉，頁75；〈黃土水氏彫刻龍山寺釋尊佛像由黃氏親自携歸矣附苦心研究談〉，《漢文臺灣日日新報》夕刊（1926.12.12），版4。

109 〈黃土水氏彫刻龍山寺釋尊佛像由黃氏親自携歸矣附苦心研究談〉，版4。

110 尺寸園，〈龍山寺釋迦佛像和黃土水〉，頁75。

111 尺寸園，〈龍山寺釋迦佛像和黃土水〉，頁76。

112 無腔笛，《漢文臺灣日日新報》夕刊（1924.8.18），版4。

113 訪談1989年主持〈釋迦出山〉修復與鑄銅計畫的黃才郎館長（時任文建會美術科長），及臺北市立美術館方美晶典藏組長。訪談時間：2023.10.15。

表達，開創出自身文化觀照的新式雕刻，將臺灣雕塑發展帶領至嶄新的里程。

九、結語

　　黃土水被譽為天才卻也努力不懈，代表1910-1930年代臺灣唯一的雕刻家在日本美術界爭得一席之地，獲得日本皇族、臺灣總督府、師長、政商各界的賞識，善用資源追求理想，在當時帝國主義威權統治之下，尋找臺灣意識的「文化自覺」發出對故鄉摯愛的情感與期待，開創出具有臺灣堅韌生命力的作品「水牛」，以及在過渡東西方交會的技法與主題探索之後的新式雕刻表現，為臺灣雕刻現代化進程往前推進。他壯志未酬，但三十六載短暫人生璀璨絢爛，他所闡揚的藝術的生命超越肉體永劫不朽的理念，借用熊秉明所言「雕刻以它本身的三度空間，占據一個地方。不止占據一個地方，它要爭取自己的存在在時間上恆久，所以雕刻是藝術家表現個人或者群體生存意志的最好憑藉。」[114] 黃土水的作品不僅占據一個地方，他的名字與藝術生命跨越時代，與時間的恆久同存在臺灣美術史上。

114 熊秉明，〈展覽會的觀念──或觀念的展覽〉，《雄獅美術》（1985），網址：〈https://www.artofhsiungpingming.org/〉（2023.10.10瀏覽）。

參考資料

網路資料

- 〈Constantin Meunier〉,《Wikipedia》,網址:〈https://en.wikipedia.org/wiki/Constantin_Meunier〉(2023.7.31 瀏覽)。
- 〈彫刻科〉,〈東京芸術大学百年史　東京美術学校篇〉1 卷 5 章 2 節「專門教育」(1987),《GACMA》,網址:〈https://gacma.geidai.ac.jp/y100/#vol1〉(2023.6.28 瀏覽)。
- 〈梅村好造〉,《國史館臺灣文獻館典藏管理系統》,網址:〈https://onlinearchives.th.gov.tw/index.php?act=Display/image/1412319wj=8stV#13J〉(2023.6.10 瀏覽)。
- 〈悲母觀音〉,《東京芸術大学百年史　東京美術学校篇》1 卷 1 章,《GACMA》,網址:〈https://gacma.geidai.ac.jp/y100/〉(2023.9.28 瀏覽)。
- 田健治郎、吳文星等編著,〈田健治郎日記〉(1922.10.31),《中央研究院臺灣史研究所知識庫》,網址:〈https://taco.ith.sinica.edu.tw/tdk/ 田健治郎日記 /1922-10-31〉。
- 東京美術學校編,〈概要〉,《東京美術學校一覽　從大正 4 年至 5 年》,東京:國立國會圖書館,1916,頁 3。《NDL DIGITAL COLLECTIONS》,網址:〈https://dl.ndl.go.jp/search/searchResult?featureCode=all&searchWord=%E6%9D%B1%E4%BA%AC%E7%BE%8E%E8%A1%93%E5%AD%A6%E6%A0%A1%E4%B8%80%E8%A6%A7&fulltext=1&viewRestricted=0〉。
- 野城今日子,〈曠原社に関する資料の紹介〉,《屋外雕刻調査保存研究会会會報》7 號(2021.09),網址:〈http://okucyoken.sakura.ne.jp/tswp/wp-content/uploads/2020/12/786bc22da397f7c00a8c44847c6ec796.pdf〉(2023.2.28 瀏覽)。
- 熊秉明,〈展覽會的觀念——或觀念的展覽〉,《雄獅美術》,網址:〈https://www.artofhsiungpingming.org/〉(2023.10.10 瀏覽)。

報紙資料

- 〈久邇宮同妃兩殿下　命製造御尊像　黃土水氏光榮〉,《臺灣日日新報》漢文夕刊,1928.01.26,版 4。
- 〈久邇宮邦彥王殿下百日祭 故宮の特別なる　御愛撫に感激 生命を御像完成に打込む〉,《臺灣日日新報》夕刊,1929.05.08,版 2。
- 〈今秋の帝展出品の　水牛を製作しつゝある　本島彫塑界の偉才黃土水氏〉,《臺灣日日新報》,1923.08.27,版 5。
- 〈公益會創立會議〉,《漢文臺灣日日新報》,1923.07.19,版 6。
- 〈水野遵氏の銅像　銅像の鑄造〉,《臺灣日日新報》,1902.10.28,版 2。
- 〈水野遵氏の銅像　銅像建設の起因〉,《臺灣日日新報》,1902.10.28,版 2。
- 〈平和博之初日〉,《漢文臺灣日日新報》,1920.03.13,版 3。
- 〈平和博植民館〉,《臺灣日日新報》,1922.02.17,版 5。

・〈平和博評（十五）＝新興地〉,《東京朝日新聞》,1922.04.02,版 4。

・〈本島人彫刻家名譽〉,《漢文臺灣日日新報》,1922.11.02,版 6。

・〈色黑は嫌いと白化した栖鳳氏　社中から贈る謝恩胸像に大理石のおこのみ〉,
　《讀賣新聞》,1927.05.31,版 7。

・〈武德會臺灣支部第七回武德祭及全島演武大會　總裁宮殿下御臺臨　優渥なる
　令旨を賜ふ〉,《臺灣日日新報》,1920.10.30,版 7。

・〈帝展入選之黃土水君（上）〉,《漢文臺灣日日新報》,1920.10.18,版 4。

・〈帝展雕刻部の瓦解　七審查員連袂辭職す〉,《東京日日新聞》,1921.10.18,版 7。

・〈建設銅像〉,《臺灣日日新報》,1900.06.27,版 3。

・〈故水野遵氏銅像建設の計畫〉,《臺灣日日新報》,1900.06.26,版 2。

・〈留學美術好成績〉,《臺灣日日新報》,1915.12.25,版 6。

・〈尊き御胸を前にして涙する臺灣の彫刻家〉,《東京日日新聞》,1929.05.07,版 7。

・〈黃土水氏の名譽──御下命により櫻木を以て帝雉と華鹿を謹刻〉,《臺灣日日
　新報》,1922.11.01,版 5。

・〈黃土水氏一席談〉,《漢文臺灣日日新報》,1923.05.09,版 6。

・〈黃土水氏彫刻　龍山寺釋尊佛像　由黃氏親自携歸矣　附苦心研究談〉,《漢文
　臺灣日日新報》夕刊,1926.12.12,版 4。

・〈黃土水氏彫刻品　期使生命永留臺灣　志保田校長及諸同志計畫　欲仰各界人
　士援助〉,《漢文臺灣日日新報》夕刊,1931.02.28,版 4。

・〈暗雲低迷の帝展　彫刻部に突如波瀾　審查員七氏の辭表提出〉,《臺灣日日新
　報》,1921.10.19。

・〈臺北州御大典獻上品黃土水氏雕刻中之（水年原型）〉,《臺灣日日新報》,
　1928.10.23,版 4。

・〈臺北州獻上品 招集常置員 水牛像決定〉,《臺灣日日新報》,1928.09.05,版 4。

・〈臺灣の藝術は　支那文化の延長と模倣　と痛嘆する黃土水氏　帝展への出品「水
　牛」を製作中〉,《臺灣日日新報》,1923.07.17,版 7。

・〈臺灣學生與文展〉,《漢文臺灣日日新報》,1919.10.21,版 5。

・〈總督巡視高砂寮〉,《臺灣日日新報》,1920.04.05,版 5。

・〈難かしい動物の彫刻に　今年も精を出してゐる　本島出身の黃土水君〉,《臺
　灣日日新報》,1924.08.16,版 5。

・《東京朝日新聞》,1922.01.29,版 5。

・《東京朝日新聞》,1922.02.21,版 5。

・《臺灣日日新報》,1921.09.12,版 5。

・《臺灣日日新報》,1922.10.20,版 7。

・《臺灣日日新報》,1923.07.17,版 7。

・春山武松,〈帝展彫塑部の爭ひを裁け〉,《東京朝日新聞》,1925.11.12。引
　自《日展史 7 帝展編二》,1982（昭和 57）年,社團法人日展,頁 599。

・無腔笛,《臺灣日日新報》,1929.05.13,版 4。

・無腔笛,《漢文臺灣日日新報》夕刊,1924.08.18,版 4。

中文專書

- ·《張深切全集卷 1：里程碑又名──黑色的太陽（上）》，臺北：文經社，1998，頁 207-208。
- · 朱家瑩，〈臺灣日治時期的西式雕塑〉，臺北：國立臺灣大學文學院藝術史研究所碩士論文，2009。
- · 吳文星，《日據時期臺灣社會師範教育之研究》，臺北：國立臺灣師範大學，1983，頁 102。
- · 神林恆道著，龔詩文譯，《東亞美學前史：重尋日本近代審美意識》，臺北：典藏藝術家庭，2007。
- · 張崑振計畫主持，《靈泉禪寺佛殿、開山堂、三塔調查研究計畫》，臺北：國立臺北科技大學，2009，頁 45。
- · 黃才郎，〈從水牛群像、釋迦出山、鑄銅保存，談黃土水的創作態度〉，《黃土水雕塑展》，臺北：國立歷史博物館，1995。
- · 楊孟哲，《日治時期臺灣美術教育》，臺北：前衛出版社，1999，頁 43-44、48-49。
- · 遠藤廣，〈北村西望氏祝賀會のこと〉，《雕塑》3 號（1925.09），頁 22。引自：鈴木惠可，《黃土水與他的時代：臺灣雕塑的青春，臺灣美術的黎明》，臺北：遠足文化事業，2023，頁 132-133。
- · 鄭豐穗，〈臺灣木雕神像之研究〉，臺南：國立臺南大學臺灣文化研究所碩士論文，2008，頁 21。
- · 薛燕玲，〈甘露滋土：黃土水引領臺灣近代美術史發端的藝術生命〉附表〈黃土水作品與後援網絡〉，《臺灣土·自由水：黃土水藝術生命的復活》，臺中：國立臺灣美術館，2023。
- · 顏娟英，〈《甘露水》的涓涓水流〉，《物見：四十八位物件的閱讀者與他們所見的世界》，新北：遠足文化，2022，頁 428。

中文期刊

- · 尺寸園，〈龍山寺釋迦佛像和黃土水〉，《臺北文物》8.4（1960.02.25），頁 72-73。
- · 石弘毅，〈臺灣「神像」雕刻的歷史意義〉，《歷史月刊》80（1994.09），頁 38-45。
- · 佐藤道信，〈近代日本的「美術」與「美術史」〉，《現代美術學報》30「專題：東亞近代美術的開展與折射」（2015.12）。
- · 林呈蓉、荒木一規，〈臺灣之於「東洋協會」的歷史意義〉，《歷史學系暨研究所期刊》（日本山口大學、臺灣淡江大學，2016），頁 53-59。
- · 荻原守衛，《雕刻真髓》（東京：精美堂，1911）。引自：鈴木惠可，〈羅丹狂熱在東亞〉，《覓南美》17（2022.04），頁 32。

日文專書

· 《東京美術學校修學旅行近畿古美術案》，東京：東京美術學校，1922。
· 毛利伊知郎，〈個の表現の成立〉，《日本彫刻の近代》，東京：淡交社，2008。
· 古田亮，〈アカデミズムの形成〉，《日本彫刻の近代》，東京：淡交社，2008。
· 田中修二，《近代日本最初の彫刻家》，東京：吉川弘文館，1994。
· 匠秀夫，〈日本とロダン——新資料、ロダン美術館所蔵書簡を主として〉，《日本の近代美術と西洋》，東京：沖積社，1991。
· 吉田千鶴子，《〈日本美術の発見〉——岡倉天心がめざしたもの》，東京：吉川弘文館，2011。
· 高村光太郎，〈回想錄〉，《高村光太郎全集》10 卷，東京：筑摩書房，1995。
· 藤井浩祐，〈黃土水「甘露水」〉，原載於《中央美術》1921（大正 10）年 11 月號。引自：《日展史 6 帝展編》，1982（昭和 57）年，社團法人日展，頁 578。
· 藤曲隆哉，〈高村家資料調查研究——光雲・光太郎・周作品製作〉，東京藝術大學大學院美術研究科：文化財保存學・保存修復雕刻研究室，2022。

日文期刊

· 〈過渡期にある臺灣美術——新時代の現出も近からん〉，《植民》2.4 行啟記念臺灣號（1923.04）。
· 〈臺灣の新人藝術家黃土水君を讚ふ〉，《植民》1.1（1922.11），頁 73。
· 弓野正武，〈二つの大隈胸像とその制作者ペッチ〉，《早稲田大学史記要》44（2013.02）。
· 中原悌二郎，〈彫刻の生命：中原悌二郎と其芸術〉，中原信編，《アルス》（
· 後藤朝太郎，〈臺灣田舍の風物〉，《海外》7（1924.06）。
· 記者，〈本島出身の新進美術家と青年飛行家〉，《臺灣教育》223（1920.12）。1921.12）。查自：国立国会図書館，查詢時間：2023.2.1。
· 黃土水，〈臺湾に生れて〉，《東洋》民族研究號 3 月號（1922.03），頁 186-187。

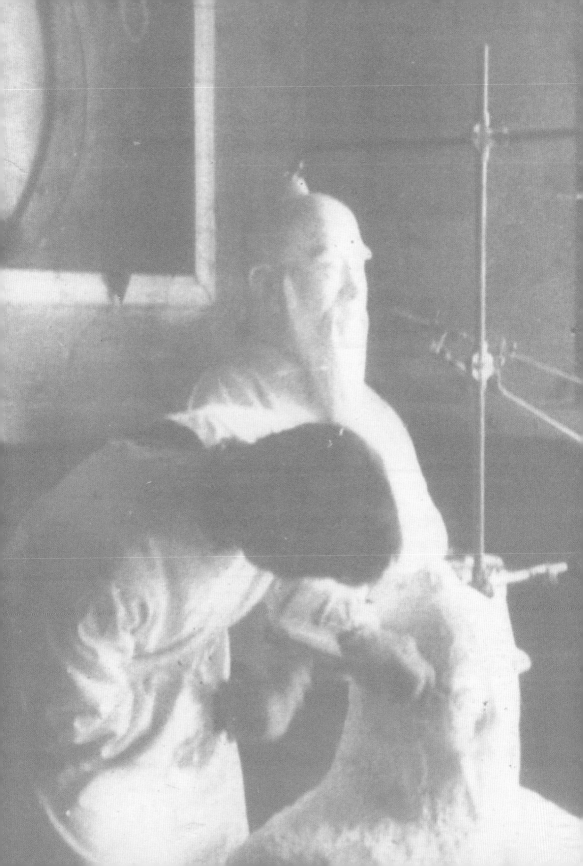

生存之道
——黃土水與美術贊助者

林振莖 國立臺灣美術館研究發展組副研究員

摘要

黃土水能有今日的藝術成就，除了藝術家本身的努力外，其背後人士的贊助支撐至為關鍵，是他能持續不斷創作的動力來源。這些贊助者身分包括：殖民當局者與許多企業家、臺灣人與日本人，以及整體社會的傾力支持和鼓勵。

目前學界這方面的研究書籍及論文已有初步探討與成果。而本文即在這些研究基礎之上，筆者從謝里法捐贈國美館的書信資料中發現有關黃土水的相關資料，藉由這些新發現的第一手資料，予以考據、分析與整理，來重新探討藝術贊助者在黃土水背後所扮演的角色與意義。

並透過藝術社會學方法，以贊助者的角度去重新思考他與政府機構、不同的社會階層與臺籍或日籍人士，以及各種政治立場者互動關係的背後意義，以補全這方面研究之不足。

關鍵詞
贊助、帝展、黃土水、日治時期

1 本報訊,〈黃土水氏一席談〉,《臺灣日日新報》(1923.5.9),版6。

2 廖氏寫到:「黃氏在日,對於政治似不大關心,故在日臺灣學生種種文化活動,俱不見其消息。但與文化協會之領袖連溫卿及民眾黨,後自治聯盟之楊肇嘉頗有往來。楊肇嘉亦曾在《臺北文物》記黃氏創作時的苦心,魏清德……此二人對生前黃氏之支持都很會力。」廖漢臣寄給謝里法的書信,1979。

3 謝里法,《日據時代臺灣美術運動史》(臺北:藝術家,1978)。

4 李欽賢,《黃土水傳》(臺灣:臺灣省文獻委員會,1996),頁81-84。

5 王秀雄,《臺灣美術全集19.黃土水》(臺北:藝術家,1996),頁34-36。

6 謝里法,《臺灣出土人物誌》(臺北:前衛出版社,1988),頁14-55。

7 朱家瑩,〈臺灣日治時期的西式雕塑〉(臺北:國立臺灣大學藝術史研究所碩士學位論文,2009),頁39-43。

8 張育華,〈黃土水藝術成就之養成與社會支援網絡研究〉(臺北:國立臺灣師範大學歷史學系研究所碩士學位論文,2016)。

一、前言

在一個國民文化素養普遍低落、缺乏專業美術學校及美術館,以及沒有像今日的藝術市場或畫廊的年代裡,日治時期的藝術家要能謀生自然是備嘗艱辛。尤其是僅靠藝術創作謀生的藝術家,更是鳳毛麟角,而黃土水即是其中之一。

他曾自嘆:「世之人往往有許余為天才。余則自嘆為天災。」[1](圖1)作為臺灣人唯一的天才雕塑家黃土水,屢次入選帝展,為臺灣人爭光,擔當臺灣新美術運動的引航者,在此光環下卻仍不免要為個人生計所苦,尤其是從事雕塑創作的費用支出比繪畫更龐大,無怪乎他會視之為「天災」。

因此,黃土水背後人士的應援與贊助就非常重要,是他能持續不斷創作的動力來源。所以他必須有如許丙、林熊徵、郭廷俊、辜顯榮等人,這些受日治時期當局者與被稱為日人協力者的臺灣仕紳大力支持、提攜與贊助。

另一方面,黃土水雖然對於政治並不太關心,但是他與文化協會領袖連溫卿及臺灣民眾黨,以及臺灣地方自治聯盟的楊肇嘉亦有往來。其中楊肇嘉曾經為文肯定黃土水的藝術成就,並贊助過黃土水。[2](圖2)

現今關於黃土水與美術贊助者的研究專書與論文,已有的成果,如《日據時代臺灣美術運動史》[3]、《黃土水傳》[4]、《臺灣美術全集19.黃土水》[5]、《臺灣出土人物誌》[6]、〈臺灣日治時期的西式雕塑〉[7]這些書籍及論文對黃土水與贊助者的互動關係與其背後的人脈社交網絡皆已有初步探討與成果,但都欠缺有系統且全面性的研究。而張育華〈黃土水藝術成就之養成與社會支援網絡研究〉[8]則是目前較有系統對此議題進行研究的碩士論文。此外,鈴木惠可《黃土水與他的時代:臺灣雕塑的青春,臺灣美術的黎

◀圖1
1923 年 5 月 9 日《臺
灣日日新報》刊載之
黃土水新聞。圖片來
源：本報訊，〈黃土水
氏一席談〉，《臺灣日
日新報》(1923.5.9)，
版 6。

◀圖2
1979 年廖漢臣寄給
謝里法的書信。圖
片來源：謝里法捐
贈國美館資料。

9　鈴木惠可,《黃土水與他的時代:臺灣雕塑的青春,臺灣美術的黎明》(新北:遠足文化,2023),頁173-178。

10　尺寸園,〈龍山寺釋迦佛像和黃土水〉,《臺北文物》8卷4期(1960.02),頁72-74。

11　張育華,〈日治時期藝術社交網絡的建構──以雕塑家黃土水為例〉,《雕塑研究》13期(2015.03),頁118-176。

12　鈴木惠可,〈邁向近代雕塑的路程──黃土水與日本早期學習歷程與創作發展〉,《雕塑研究》14期(2015.09),頁88-132。

13　王秀雄,《臺灣美術全集19・黃土水》,頁15。

14　本報訊,〈賜黃氏單獨拜謁〉,《臺灣日日新報》(1923.4.30),版4。

15　本報訊,〈光榮的黃土水君〉,《臺灣日日新報》(1928.9.30),版7。

16　黃玉珊記錄,〈「臺灣美術運動史」讀者回響之四──細說臺陽:「日據時代臺灣美術運動史」座談會〉,《藝術家》18期(1976.11),頁100。

明》[9]則是對黃土水在日本方面贊助者的支援網絡的研究有重要的進展。

而與此議題相關的期刊論文,有尺寸園(魏清德)撰寫的〈龍山寺釋迦佛像和黃土水〉[10],作者回顧為了贊助黃土水委託他為萬華龍山寺雕刻釋迦像的經過,這是較早的一篇相關專文;張育華〈日治時期藝術社交網絡的建構──以雕塑家黃土水為例〉[11]則是在新材料上有重要的發掘,並對《臺灣日日新報》中有關黃土水的132篇相關報導進行分析;而鈴木惠可〈邁向近代雕塑的路程──黃土水與日本早期學習歷程與創作發展〉[12]則發掘了黃土水在日本的社會支援網絡的第一手資料。

本文即在這些研究基礎之上,筆者從謝里法捐贈國美館的書信資料中發掘了全新的第一手資料,有郭雪湖、廖漢臣、陳昭明、李梅樹等書信有關黃土水的相關資料,藉由這些新發現的資料,採取文獻研究法,運用已出版的資料、訪談筆錄,予以考據、分析與整理,來重新探討藝術贊助者在黃土水背後所扮演的角色與意義。並透過藝術社會學方法,藉由藝術社會學家治美術史重視該時代的社會與藝術家互動之關係,[13]以贊助者的角度去重新思考他與政府機構、不同的社會階層與臺籍或日籍人士,以及各種政治立場者互動關係的背後意義,由此深入了解這些幕後推手的貢獻,並重新看見這些藝術贊助者。

二、黃土水所處的藝文圈

1895年出生於臺灣的黃土水,其成長於日本殖民統治時期,1911年考入臺灣總督府國語學校,畢業後赴日本內地東京美術學校進修,就學期間即入選日本帝國美術展覽會,並連續四次入選。之後裕仁皇太子行啟臺灣時還獲「單獨拜謁」,[14]並替皇族

筆者於 2022 年 9 月 **17**
30 日寫信詢問蒲添生
紀念館蒲浩志館長，
問他黃土水對蒲添生
的影響，他回覆筆者
說：「爸爸曾說臺灣總
督府宴請臺日人士，
會後大合照黃土水被
安排坐在總督旁邊，
令他覺得文化藝術可
以提升處於日本管轄
的臺灣人地位，有為
者亦若是的感覺。」

▶圖 3
1928 年 9 月 30 日《臺灣日日
新報》刊載之黃土水新聞。
圖片來源：本報訊，〈光榮
の黃土水君〉，《臺灣日日新
報》（1928.9.30），版 7。

在李梅樹寫給謝里法 **18**
的書信中提到：「自從
黃土水因入選帝展而
受聘進入皇宮替皇族
久邇宮邦彥塑像，消息
經媒體報導，最大的
影響是改變臺灣民眾
對美術家的看法，過
去只認為學醫是臺灣
子弟最好的出路，經
於因黃土水的成就而
發覺美術這條路也有
不錯的前途。因此之
故，1920 年代以後才
有更多青年赴日進美
術學校學習藝術」謝
里法，〈黃土水在鏡中
所見的歷史定位〉，
《臺北市立美術館典
藏專輯Ⅰ臺灣美術近
代化歷程：1945 年之
前》（臺北：臺北市立
美術館，2009），頁34。

久邇宮邦彥夫婦塑像。**15**（圖3）

　　其成就被媒體大肆宣傳後，黃土水在臺灣成為家喻戶曉的人
物，地位崇高。當他回臺參加日本殖民當局舉辦的宴會時，經常
是與總督或是高級官員一同坐在第一排的位置。**16** 黃土水這樣的
成就也激發許多臺灣青年對藝術的憧憬，以他為榜樣，**17** 相繼赴
日學習藝術。**18**

　　然而，這樣的人物在當時應該已是飛黃騰達，名利雙收？但
從現存的資料看來似乎不然，例如黃土水的好友魏清德就曾為文
回憶，黃土水在東京深造期間，就曾經因為生計出現困難而回臺
找他幫忙，尋找替人塑像賺錢的機會，後來魏清德援助他，以為
龍山寺刻一佛像的理由贊助他，先支付黃土水一百圓解決他的困
境。**19**

尺寸園，〈龍山寺釋迦 **19**
佛像和黃土水〉，《黃
土水雕塑展》（臺北：
國立歷史博物館，
1989），頁 75。

20 1926 年 12 月 15 日報導：「黃君於本年雕刻方面之收入。不下一萬金。然而尚云僅得支持。願知欲露頭角於東京者。收入雖多。費用亦夥顧臺灣培樓。真不足以長育松柏。」本報訊，〈無腔笛〉，《臺灣日日新報》（1926.12.15），版 4。另，1930 年 12 月 22 日報導：「……此數年來，稍有餘裕，所入之款，亦皆投于所居之東京府下池袋一零九一工廠，及購入雕刻機械資料，然扶養其它兄遺下子女六名，猶子比兒，故依然經濟拮据……」本報訊，〈雕刻家黃土水氏　不幸病盲腸炎去世〉，《漢文臺灣日日新報》（1930.12.22），版 8。

21 本報訊，〈黃土水氏雕刻品 期使生命永留臺灣〉，《漢文臺灣日日新報》（1931.2.28），版 4。及本報訊，〈國師同窗會 開塑觀例會〉，《臺灣新民報》（1931.3.21），版 5。

22 黃土水，〈出生於臺灣〉，《風景心境：臺灣近代美術文獻導讀》（臺北：雄獅美術，2001），頁 126。

23 落合忠直，〈值得同情的帝展雕刻部的暗鬥〉，《風景心境：臺灣近代美術文獻導讀》，頁 441。

24 落合忠直，〈值得同情的帝展雕刻部的暗鬥〉，頁 441。

此外，從1926年《臺灣日日新報》上的報載可知，黃土水當年雕塑方面之收入雖多，超過一萬金，但要在東京嶄露頭角花費也多，經濟狀況仍是入不敷出。[20] 除此之外，從1931年3月21日《臺灣新民報》的報導亦可知他過世後並無留下太多的財產，以致身後遺族必須尋求各界的援助。[21]

出生貧窮的黃土水生前曾說他最怕沒錢，因為創作所需要費用如石材、運費及模特兒、石膏材料、工具和其他種種雜費，若沒有經費就一切免談。[22] 但當時在東京生活的大多數雕塑家，如同日人落合忠直所說是一群「被詛咒的人們啊！」[23] 原因就是這些雕塑家大多都是貧窮的，且他們和繪畫家的收入差別有如天地雲泥。

他在文章中即說到：

> ……，繪畫則大概誰都看得懂。不論什麼樣的家庭，很少沒有掛一兩幅字畫。喜歡的更投入許多金錢。然而，雕刻方面，作品不但是立體的而且富於象徵意味，外行人很難理解，看起來總是不如繪畫，自然也沒什麼需求。畫作可以收藏二、三十幅以上，卻捨不得買一件雕刻，……雕刻需求量既然不大，價格也便宜，即使成為相當有名的大家，作品的價錢還是可以想知不高。銅像之類，兩年內訂購一件就算不錯了，價錢好像抬得很高，其實有三分之二以上的錢是花在製作材料等費用上，比起日本畫的大賺情形有如天差地。[24]

由此可知，黃土水當年所要面對的是何種艱困的環境，雕刻家是比繪畫家還弱勢的行業，難怪黃土水會說：「蓋藝術一途談何容易。」[25] 且他也曾在《臺灣日日新報》自述說：

嘗怪世人有誤解為藝術無難，或妄計為藝術可以生財者，……美術學校每年之畢業生，其衣食得賴以保暖無虞者，級不過一二人而已，其餘則皆寂寂無聞，間多勞其心志而空乏其身者，……，一作品少者數月間，多者數年，殆廢寢忘餐為之。及一出品，則孫山名外，又縱或入選，購之者幾何人呼，人且群疑其價值太高也，故曰藝術家非致富之道，……[26]

就收藏面來看，當時雕刻方面的藏家不多，因此收藏雕刻的需求量不大，作為雕塑家要在東京尋找到訂購契約絕對不是一件容易的事。從媒體報導黃土水帝展入選的作品，一直放在家裡，過世後由其夫人運回臺灣即可見一斑。[27]

而相較於日本，臺灣的情形又是如何？殖民地的屬性讓臺灣長期被視為文化貧瘠的邊陲地區。與黃土水同年出生的陳澄波在1935年於《臺灣新民報》發表之〈將更多的鄉土氣氛表現出來〉一文中有如此的描述：

近年來臺灣美術，一般而言有相當長足的進步，這比什麼都令人歡喜，回顧三十年前是怎樣的狀態，實在覺得非常有趣。當時世人幾乎不認為美術是有價值的，相反地會被罵為「畫尪仔」的情形。在家裡當然如此，如在書房裡畫圖的話，教師馬上要打幾下手心。到大正初年以前，公學校仍沒有圖畫科，從這幾點來看，也可以說繪畫對臺灣社會是多餘的，這樣無情的話。到大正時期，在學校內也不過作為成績展覽會的附屬品被陳列出來罷了。到了昭和時期，美術才逐漸萌芽，在此之前的美術可以說不值一提吧！[28]

25　本報訊，〈黃土水氏一席談〉，版6。

26　本報訊，〈黃土水氏一席談〉，版6。

27　本報訊，〈黃土水氏雕刻品 期使生命永留臺灣〉，版4。

28　陳澄波，〈將更多的鄉土氣氛表現出來〉，《臺灣新民報》(1935.1.1)，不詳。參考謝里法捐贈國美館之文獻。

　　由此來看黃土水在臺灣的處境，便不難理解他為何會在臺灣遇到一位社會地位很高的千萬富翁長者，這長者能為一宵之宴拋下百金千金，但是一聽說某知名畫家的油畫一幅值五百圓卻渾身發軟，[29] 因當時臺灣上流社會對藝術品仍是蒙昧無知。而年紀小黃土水十三歲，也是專業畫家的郭雪湖，也曾自述：（圖4）

> 我學畫時很多親戚和朋友來忠告我母親，說你們沒錢人那里（裡）想去做個畫家，畫這門的職業是很窮的，如果金火去做畫家者你們一族的人都一定會餓死，……[30]

由此可知，當時臺灣人的文化水平遠不及日本，美術素養普

29 黃土水，〈出生於臺灣〉，頁128。

30 郭雪湖寄給謝里法的書信，年代不詳。

▶圖4
郭雪湖寫給謝里法的書信。圖片來源：謝里法捐贈國美館資料。

遍低落，也無藝術市場，雕塑作品所費不貲，非一般民眾能負擔，因此黃土水要在臺灣開拓他的藝術市場想必是非常的困難。

三、要做藝術家，出名第一

臺灣前輩藝術家會參加帝展、臺府展，除了有日本老師石川欽一郎、鹽月桃甫、鄉原古統等人的鼓勵外，他們純粹是為藝術努力，爭取榮譽，並藉此來提升名氣和社會地位，誠如郭雪湖所說：「如果沒有設立臺展的話，我跟雪溪老師一樣在大稻埕開一間畫館。」[31]

然而，由上述可知，藝術家必須賣作品維生，而他們想要賣作品，就必須先出名才行，就如同郭雪湖所說，當時的人買畫並不是看畫的好壞，而是看這個人有沒有名氣。他在1985年6月7日寫給謝里法的信中說到：（圖5）

> ……做了畫家在青少年時代一定爭取名聲，因臺灣文化較低，十萬人沒有一人懂畫，買畫時不看畫先看名，如實他們也不懂畫，所以要出名才可以得利，……[32]

由此可知，黃土水當年參加帝展，從維持生計的角度看也是他不得不的選擇。因他出生貧窮，只有藉參展得獎而出名，獲得社會地位後才會有人跟他買作品，就如同日人落合忠直在文中所述：「……有否入選帝展關係到生存的大問題……。」[33]

當年參加帝展，不只是藝術家爭取榮光、登龍門的機會，另一方面，當時日本社會咸認為：「人民都信用團體畫展的審查委員會的審查結果來分級買畫。」[34]

待黃土水出人頭地，爭取社會認可後，他亦擅用累積的人脈來拓展他的藝術事業，其中官方的力量最重要。

31　郭雪湖寄給謝里法的書信，年代不詳。

32　1985年6月7日郭雪湖寄給謝里法的書信。

33　落合忠直，〈值得同情的帝展雕刻部的暗鬥〉，頁442。

34　1985年4月6日郭雪湖寄給謝里法的書信。

▶圖5
1985年6月7日，郭雪湖
寫給謝里法的書信。圖片
來源：謝里法捐贈國美館
資料。

35 陳昭明，〈黃土水小
傳〉，《黃土水百年誕
辰紀念特展》（高雄：
高雄市立美術館，
1995），頁64-65。

36 本報訊，〈雕刻家黃土
水氏　不幸病盲腸炎
去世〉，版8。

37 陳昭明，〈黃土水小
傳〉，頁65。

38 尺寸園，〈龍山寺釋迦
佛像和黃土水〉，頁
76。

　　黃土水是一位由殖民當局者特意栽培出來的藝術家，**35** 因此
他與歷任總督及高級官員大多保持良好的關係，**36** 由此能得到他
們的引薦和訂購作品，甚至是創作之外的方便，例如1923年黃土
水回臺研究水牛，他就曾託臺北南署的警務部長的協助，取得屠
宰場在殺牛後給他翻印牛頭、牛腳等各重要部位的方便。**37**

　　且在臺真人廟口修建工作室時，向市政府請准時曾受到日本
官員的刁難，以及工事中受當地警察的干涉，後因民政長官賀來
佐賀太郎的協助才旋告竣成。**38**

　　而黃土水經他們引薦得以被皇室認識，並向皇室獻納作品，
或得到替皇室製作肖像的機會，例如1920年久邇宮邦彥親王來臺

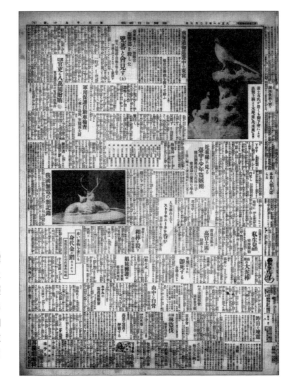

▶圖6
1922年12月3日,《臺灣日日新報》刊載之黃土水新聞。圖片來源:本報訊,〈黃土水氏が畏くも御下命により謹製上納したる木彫「雉」及「水鹿」(別圖)〉,《臺灣日日新報》(1922.12.3),版7。

顏娟英,〈新時代男與女〉,《臺灣美術兩百年(上):摩登時代》(臺北:春山出版有限公司,2022),頁263-264。 **39**

張育華,〈黃土水藝術成就之養成與社會支援網絡研究〉,頁206。 **40**

陳昭明,〈黃土水小傳〉,頁64。 **41**

劉錡豫,〈來自國境之南的禮物:談日本皇室收藏的臺灣美術〉,《自由時報》,網址:〈https://talk.ltn.com.tw/article/breakingnews/3671503〉(2023.02.16瀏覽)。 **42**

劉錡豫,〈來自國境之南的禮物:談日本皇室收藏的臺灣美術〉。 **43**

陳昭明,〈黃土水小傳〉,頁66。 **44**

參考《雕刻家故黃土水君遺作展覽會陳列品目錄》。 **45**

視察,參觀大稻埕公學校,即是由總督田健治郎親自為親王介紹黃土水〈少女〉胸像,讓親王對黃土水留下深刻的印象;**39** 1922年〈華鹿〉、〈帝雉〉作品亦是由總督田健治郎引薦,由總務長官賀來佐賀太郎獻納貞明皇后和宮裕仁親王(圖6);**40** 1923年〈三歲童子〉於裕仁皇太子4月行啟臺灣時,黃土水親自攜作回臺,由總督府獻上作品,並由總務長官賀來佐賀太郎的安排,在臺北行宮接受「單獨拜見」的榮譽;**41** 同年,〈猿〉(浮雕)作品由總務長官賀來佐賀太郎獻納皇宮;**42** 1928年〈水牛群像〉(歸途)作品由臺北州知事獻上昭和天皇(圖7);**43** 而1928年則是經總督府安排製作久邇宮邦彥親王夫婦的雕像。**44** 1930年〈水牛〉則由石塚英藏總督獻給東伏見宮伊仁妃殿下。**45**

有了皇室、殖民當局者光環的加持,這種名人效應,更能吸

▶ 圖 7
1928 年 10 月 23 日《臺灣日日新報》刊載之黃土水新聞。圖片來源：本報訊，〈臺北州御大典獻上品　黃土水氏彫刻中之（水牛原型）〉，《漢文臺灣日日新報》(1928.10.23)，版 4。

引臺、日各方有力人士、不同政治立場的人協助，幫他宣傳、向他訂購作品、邀請他製作肖像或是擔任他的應援者。

　　而這也讓黃土水的雕塑行情因而水漲船高，上述〈水牛群像〉之作，他即向時任總督開價五千圓，[46] 相較於之前〈釋迦出山〉製作費一千四百圓高出很多。[47]

四、黃土水背後這些幕後推手對他的貢獻

　　黃土水除了自己的努力力爭上游之外，也需要依靠各方人士的支持，這些贊助者的身分包括：當局者、富豪、仕紳、同窗、校友、實業家及民族運動人士等等。其詳細情況，分述如下：

（一）金錢捐助

　　1915年黃土水赴日進修，即曾獲東洋協會臺灣支部三年的獎學金，每個月提供十圓助學金，3年約三百六十圓，解決他學費的問題。[48] 而1918年，黃土水在學期間也曾以「在學品行方正、學

46 黃玉珊記錄，〈「臺灣美術運動史」讀者回響之四——細說臺陽：「日據時代臺灣美術運動史」座談會〉，頁 98-102。

47 本報訊，〈萬華龍山寺釋尊獻納　寄附者及金額〉，《漢文臺灣日日新報》(1927.11.22)，版 4。及本報訊，〈萬華龍山寺釋尊佛像寄附者補誌〉，《漢文臺灣日日新報》(1927.11.23)，版 4。

48 作者不詳，〈黃土水〉，《臺灣人物評》，頁134。及本報訊，〈留學美術好成績〉，《臺灣日日新報》(1915.12.25)，版 6。

業優等，堪為留學生楷模」，得到臺灣總督府民政局民政長官下村宏頒發賞金一百圓，[49] 並且在他的引薦下得到基隆顏雲年金錢的支助。[50]

此外，最大筆的金錢支助來自魏清德，前述曾提及他在黃土水最窮困的時候幫忙出主意，以獻納龍山寺一尊佛像為由，由魏氏出面向各方人士募資。這次共得到辜顯榮、林熊徵、顏國年等人兩百圓、吳昌才、許丙、張福老等人一百圓、……，總共十六人一千四百圓的獻納緣金。[51]（圖8、9）

而縱使在黃土水過世後，仍有許多人捐助，例如1931年於臺北東門曹洞宗別院為黃土水舉辦的追悼會，從現存〈計算書〉資料可知，這場追悼會共募得資金六十七円。其中志保田鉎吉、蔡法平、黃金生捐助十円、劉克明、小山誠三捐助兩円、郭廷俊和張清港則合出十円，其他還有藝術家倪蔣懷捐助五円；同學吳朝綸則捐助一円。[52]

（二）作為官紳與實業家之間穿針引線的橋梁

最熱心引薦和推薦黃土水的藝術才華的有魏清德、許丙和日人赤石定藏，透過他們更能吸引臺灣上流階層人士訂製雕像和贊

王秀雄，《臺灣美術全集19．黃土水》，頁176。 [49]

本報訊，〈無絃琴〉，《臺灣日日新報》(1920.10.23)，版2。 [50]

本報訊，〈萬華龍山寺釋尊獻納　寄附者及金額〉，版4。本報訊，〈萬華龍山寺　釋尊佛像　寄附者補誌〉，版4。 [51]

參考國美館典藏資料。 [52]

▲圖8
1927年11月22日，《漢文臺灣日日新報》刊載之獻納金新聞。圖片來源：本報訊，〈萬華龍山寺釋尊獻納　寄附者及金額〉，《漢文臺灣日日新報》(1927.11.22)，版4。

▲圖9
1927年11月23日，《漢文臺灣日日新報》刊載之獻納金新聞。圖片來源：本報訊，〈萬華龍山寺釋尊佛像　寄附者補誌〉，《漢文臺灣日日新報》(1927.11.23)，版4。

助的意願。

　　黃土水的妻弟廖漢臣就曾說：「我記得尚在老松公學校四年級時候，家姊夫回來臺灣，由魏清德之介紹，製作林熊徵、黃純青等人的塑像，……」[53]

　　此外，許丙和黃土水有深厚的友誼（圖10），[54] 除了收藏許多黃土水的作品外，曾推薦他為張清港母親做座像、為顏國年做立像，[55] 也曾引薦日本皇族收藏黃土水的作品。[56]

　　而在日臺官紳與實業家社群中頗為活躍的赤石定藏，則透過他在政商、文化圈及媒體界的人脈去推廣黃土水，讓他能獲得製作山本悌二郎、高木友枝、永田隼之助、槙哲等人的雕像。[57]

（三）製作肖像與購買藝術品

　　當時仕紳委託製作雕像，並非只是單方面的贊助行為；另一方面也是滿足自己的需要，除了作為紀念物外，也在彰顯個人的社會地位及藝術品味。

　　由〈黃土水雕像統計表〉（表1）可知：

53　廖漢臣寄給謝里法的書信，1979。

54　許博允，《境、會、元、勻：許博允回憶錄》（臺北：遠流，2010），頁29。

55　廖仁義，〈向藝術贊助家致敬！〉，《藝術家》570期（2022.11），頁52。

56　許博允，《境、會、元、勻：許博允回憶錄》，頁30。

57　張育華，〈日治時期藝術社交網絡的建構——以雕塑家黃土水為例〉，頁159。

表 1 黃土水雕像統計表

年代	作品標題	收藏者
1918	後藤氏令嬡	後藤新平
1926	永田隼之助氏	永田隼之助
	永野榮太郎氏	永野榮太郎
	槇哲氏	槇哲
	槇哲氏（浮雕）	槇哲
	孫文氏	國民政府
1927	山本悌二郎氏（銅）	臺灣製糖橋仔頭工廠
	林熊徵氏	林熊徵
	竹內栖鳳	竹內栖鳳
1928	顏國年氏	顏國年
	數田氏母堂	數田輝太郎
	賀來氏母堂	賀來佐賀太郎
	許丙（銅）	許丙
	許丙氏母堂（胸像）	許丙
	志保田氏	第一師範學校
	山本農相壽像（石膏）	山本悌二郎
	久邇宮邦彥親王夫婦胸像	久邇宮邦彥親王
1929	郭春秧氏（坐像）	郭春秧
	郭春秧氏（胸像）	郭春秧
	張清港氏母堂	張清港
	黃純青氏	黃純青
	蔡法平氏	蔡法平
	蔡法平氏夫人	蔡法平
	許丙氏母堂（坐像）	許丙
	高木友枝氏	高木友枝
	立花氏母堂	立花俊吉
	明石總督	明石元二郎
	川村總督壽像	川村竹治
1930	安部幸兵衛氏	神奈川縣立商工實習學校
	益子氏嚴父	益子逞輔

資料來源：《雕刻家故黃土水君遺作品展覽會陳列品目錄》、張育華，〈日治時期藝術社交網絡的建構——以雕塑家黃土水為例〉。

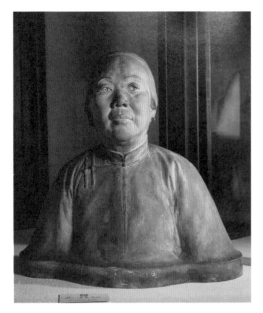

▲圖 11
黃土水,〈許丙氏母堂〉,1928,石膏,59×62cm,
許博允典藏。圖片來源:王秀雄,《臺灣美術全集
19.黃土水》,頁 82。

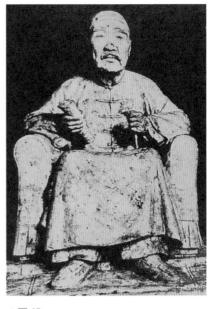

▲圖 12
黃土水,〈郭春秧坐像〉,1929,石膏。圖片
來源:王秀雄,《臺灣美術全集19.黃土水》,
頁 131。

58 本報訊.〈國父銅像〉,
《民報》(1946.9.20),
版 3。

59 筆者於 2022 年 09 月
29 日寫信詢問蒲添生
紀念館蒲浩志館長,
問他這樣的工作量,
對雕塑家來說是否很
重?他回覆筆者說:「
令人羨慕的數字是
指,指收入的豐盛。若
有人物全像,只能說
精力充沛。」而 1930 年
12 月 22 日《漢文臺灣
日日新報》也曾報導
黃土水為了工作,極
勞神焦慮,每天只睡
三、四個小時。本報

其生前為人製作的雕像有近三十座,這些雕像所得是黃土水重要的經濟收入來源,而雕作的對象幾乎都是當時的政商名流,或是這些人的親屬。其中以許丙製作的雕像最多,有〈許丙〉、〈許丙氏母堂〉(胸像)(圖11)、〈許丙氏母堂〉(坐像),可說是他最重要的贊助者。而超過一件者則有槇哲、郭春秧(圖12)、蔡法平等人。

而1926年黃土水曾接受新成立於中國廣州的國民政府的委託製作孫文銅像。當時黃氏另保存一座,於戰後其夫人捐贈臺北市政府。[58] 黃土水可說是最早雕塑國父銅像的臺籍雕塑家。

值得一提的是他在1928年共完成八座人物全像及胸像;1929年則更多有十一座。這樣的工作量,表示他這兩年的收入絕對翻

倍，但卻是夜以繼日，不停歇的工作賺來的。[59]

　　此外，其中有些雕像是眾人醵資製作，作為公開展示之用，例如1927年〈山本悌二郎氏〉，即是在地仕紳醵金製作，於1929年舉行除幕式，放置在臺灣製糖橋仔頭工廠（圖13）；[60] 而1928年〈志保田氏〉則是第一師範學校新校長濱武元次、紀念品募集委員書記三上敬太郎等兩千三百八十六人捐款。壽像除幕式則於1932年10月30日舉行（圖14）。[61]

（續前頁）
訊，〈雕刻家黃土水氏不幸病盲腸炎去世〉，版8。

鈴木惠可，〈時代的交 60
叉點：黃土水與高木
友枝的銅像〉，《高木
友枝典藏故事館》（
彰化：國立彰化高級
中學圖書館，2018），
頁46。

本報訊，〈志保田氏壽 61
像除幕式〉，《漢文臺
灣日日新報》（1932.10.
31），版8。

◀圖13
1929年，舉行〈山本悌二郎氏〉雕像除幕式放置於臺灣製糖橋仔頭工廠。

◀圖14
1932年10月31日，《漢文臺灣日日新報》刊載之壽像除幕式新聞。圖片來源：本報訊，〈志保田壽像除幕式〉，《漢文臺灣日日新報》（1932.10.31），版8。

　　除此之外，向黃土水購買作品也是對他有實質的幫助。
從〈黃土水作品收藏者統計表〉（表2）可知：

　　黃土水雕像之外的藏家在官方機構有第一師範學校、臺灣教
育會館、太平公學校、臺灣日日新報社等；而重要收藏者，日人
方面有皇室及後藤新平、田健治郎、赤石定藏等政商名流；臺灣
人方面則有林柏壽、許丙、楊肇嘉（圖15）、倪蔣懷等人。

表 2　日治時期黃土水作品收藏者統計表

年代	作品標題	收藏者
1914	觀音像	第一師範學校
	猿	第一師範學校
1915	仙人	黃氏自藏
1918	後藤氏令孃	後藤新平
	雞	後藤新平
	猩猩	杉山茂丸
	蕃童	臺灣教育會館
1919	甘露水	臺灣教育會館
1920	擺姿勢少女	臺灣教育會館
	少女	太平公學校
1921	幼童弄獅頭之像	田健治郎
1922	華鹿	迪宮裕仁親王
	帝雉	貞明皇后
	子供放尿	迪宮裕仁親王
1923	櫻姬	赤石定藏
	三歲童子	裕仁皇太子
	猿（浮雕）	日本皇室
1928	水牛群像（歸途）	昭和天皇
	羊	昭和天皇
	雞	香淳皇后
	臺灣雙槳船	久邇宮邦彥親王
	白鷺鷥煙灰缸	臺灣日日新報社
1930	水牛	東伏見宮伊仁妃殿下
1931	羊	倪蔣懷

	猿	林柏壽
	鹿	井手氏
	灰皿	臺灣日日新報社
	熊	河村氏
	馬	三好氏
日期不詳	鹿	土性氏
	常娥	立花氏
	狐	顏氏
	獅子	志保田氏
	猴	許丙
	鬥雞	楊肇嘉
	鹿（木雕）	楊肇嘉

資料來源：《雕刻家故黃土水君遺作品展覽會陳列品目錄》、張育華，〈日治時期藝術社交網絡的建構──以雕塑家黃土水為例〉。

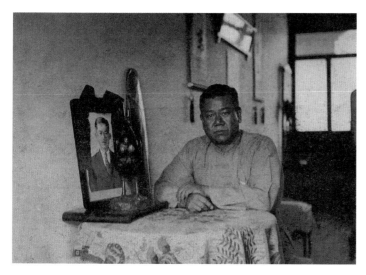

▲圖 15

楊肇嘉與黃土水〈鬥雞〉作品合影。圖片來源：張炎憲、陳傳興主編，《清水六然居──楊肇嘉留真集》（臺北：吳三連臺灣史料基金會，2003），頁 147。

▶圖 16
郭雪湖手寫之作品要目
資料。圖片來源：謝里法
捐贈國美館資料。

　　由此可知，黃土水的收藏者並非只有日本人，臺灣人也有，且日人的藏家高於臺灣人。而這種情形，在日治時期的美術家中絕非一個孤例，在臺展中─戰成名而享有盛譽的郭雪湖（表3、圖16），以及陳夏雨（表4、圖17）、蒲添生等人亦是如此。

　　並且從〈日治時期郭雪湖作品收藏者統計表〉中可發現與黃土水的藏家有部分重疊，如顏欽賢（基隆顏家）、林柏壽、黃逢時（黃純青長男）、郭廷俊、許丙、張清港等人。由此進一步可知這些人在當時是支持許多臺灣藝術家能持續創作的重要力量。

（四）展覽會的發起人與後援者

　　在沒有畫廊及藝術經紀人的年代裡，日治時期的藝術家辦展覽背後必須要有強而有力的後援會才行，有了這些名人的加持，展覽或是活動才能夠吸引外界的關注及參與，且能夠提供經濟上

表 3　日治時期郭雪湖作品收藏者統計表

年代	作品標題	收藏者
1928	圓山附近	臺灣總督府
1929	春	樺山小學校
1930	瀞潭	木村泰治
	秋雨	鈴木文雄
1931	新霽	顏欽賢
	聖誕花	黃在榮
1932	薰苑	林柏壽
	朝霧	臺北師範學校
	殘荷	幸田裕次
	薄暮	郭坤木
	河霧	黃逢時
1933	南瓜	臺南市公會堂
	錦冠紅珠	林獻堂
1934	南國邨情	臺灣總督府
	野塔秋意	木村泰治
	秋樹	楊肇嘉
	鮮魚	顏德修
1935	戎克船	臺北市公會堂
	裝閣閑情	河村臺日社社長
	海味	張園
1936	風濤	海軍武官武
1938	女工人	陸軍階行社
1940	葡萄	陳明
	田家秋	吳蒂
	白鷺	郭廷俊
	祝日	許丙
1941	廣東所見	齊藤總務長官
	葡萄	顏欽賢
	梅花園	張清港
	坂路	臺灣日日新報社
	泰山木	郭廷俊
1942	淳味	郭盈來
	鼓浪嶼脈	日進商會
	桃	大倉商店
1944	宵	顏德潤

資料來源：《郭雪湖自製作品要目》。

<div align="center">表 4　日治時期陳夏雨雕像統計表</div>

年代	作品標題
1938	辜顯榮翁立像（鑄銅）
1939	輕鐵會社前代董事長呂翁胸像
	和美國民學校中村校長胸像
1940	楊肇嘉氏座像
1941	辜顯榮翁胸像
1942	中村翁胸像
	聖觀音鑄銅
1943	謝國城氏先父胸像
	聖觀音木雕
1944	陳啟琛翁胸像
	陳啟琛翁立像
1945	三葉製作廳社長母堂座像
	林焗光氏立像

資料來源：陳夏雨家屬收藏資料。

▶ 圖 17
陳夏雨手寫之作品要目資料。圖片來源：陳夏雨家屬提供。

▲ 圖 18

1987 年 12 月 7 日，《太平洋時報》報導。圖片來源：許玉燕口述、徐海玲整理，〈臺陽美術協會五十年憶往〉，《太平洋時報》（1987.12.7），版 10。

的支援。這個風氣一直延續到戰後，郭雪湖就曾提到：「……如果有畫展時都看幕後所謂後援者的身分來分等級寫捧場文，……，所以好畫家沒有好的後援者是不可能捧大場。」[62]

　　而許玉燕在〈臺陽美術協會五十年憶往〉一文中（圖18）也曾寫到：「……通常，臺陽美展的會場總是人潮擁擠，彷彿有什麼迎神賽會似的，……在那段時期，日本小林總督每年都會來參觀畫展。他們也支援臺陽美展，所以那些名仕才會被帶動，也關心支持臺陽美展。」[63]

郭雪湖寄給謝里法的 **62** 書信，年代不詳。

許玉燕口述、徐海玲 **63** 整理，〈臺陽美術協會五十年憶往〉，《太平洋時報》（1987.12.7），版 10。

從〈黃土水後援會統計表〉（表5）可知：

表5　黃土水後援會統計表

日期	名稱	後援者
1926 年	黃土水後援會[64]	許丙、郭春秧、黃純青、林熊徵等人
1927 年 11 月 5 日 至 6 日	臺北博物館個展	文教局長石黑英彥、總督官房生駒高常、石川欽一郎、臺北第一師範學校志保田鉎吉、許丙
1927 年 11 月 26 日 至 27 日	基隆公會堂個展	基隆市尹佐藤得太郎、臺北州協議員石坂莊作、基隆第一公學校校長小山誠三、顏國年、許梓桑
1931 年 2 月 5 日	黃土水絕作頒布會	賀來佐賀太郎、赤石定藏、李延禧
1931 年 4 月 21 日	臺北東門曹洞宗別院黃土水追悼會	志保田鉎吉（一師校長）、劉克明（一師教諭）、杉本良（文教局長）、河村徹（臺灣日日新報社）、土性善九郎、林熊徵、林柏壽、江明燦、加藤元右衛門、顏得金、許丙、黃金生、三上敬太郎、下瀨芳太郎、陳振能、林熊光、郭廷俊、中野勝馬、辜顯榮、魏清德
1931 年 5 月 9 日 至 10 日	臺北舊廳舍黃土水遺作展	赤石定藏、石川欽一郎、河村徹、顏國年、郭廷俊、許丙、辜顯榮、幣原垣、志保出鉎吉、杉本良、鼓包美、林熊光

主要資料來源：《臺灣日日新報》。

　　這些後援者有文教局長石黑英彥、總督官房生駒高常、基隆市尹佐藤得太郎、臺北第一師範學校志保田鉎吉、許丙、郭春秧、黃純青、林熊徵等人，成為黃土水背後強而有力的後盾，給予他有力的支援，並帶動他人對其關注與支持。

（五）媒體宣傳與代售作品

　　報導黃土水新聞最多的是《臺灣日日新報》，根據張育華的

64　依據臺灣藝術史學者李欽賢的說法：「所謂『黃土水後援會』，可能非一個有集體共識的正式招牌，而是社會人士個別支持黃土水的行動總稱。」參考李欽賢，《黃土水傳》，頁 81。

172

研究有一百三十二篇之多,[65] 其他報章雜誌,如《臺灣民報》只有六篇;《臺灣時報》有兩篇;《三六九小報》僅有一篇。

由於黃土水與《臺灣日日新報》的社長赤石定藏和漢文版主編魏清德有深交,[66] 且他又是殖民當局特意要栽培的對象,自然成為媒體寵兒,因此媒體曝光度相較其他臺籍藝術家為高,如陳澄波有一百二十六則新聞、陳植棋有五十四則、廖繼春則有五十四則新聞。[67]

此報是當時臺灣發行量最大報紙,因此透過它持續不斷的報導,肯定對提升黃土水在臺灣的知名度有幫助,得以廣為大眾周知。

尤其是黃土水深獲日本皇室賞識的報導,例如1922黃土水的〈思出之女〉在東京平和博覽會臺灣館展示,貞明皇后和裕仁皇太子前往參觀,看到黃土水的作品時曾說:「御感興猶深,思欲同人所雕刻之作品。」(圖19)[68];而1923年裕仁皇太子行啟臺灣,黃土水製作〈三歲童子〉,親自攜作回臺,由總督府獻上。之後在臺北行宮獲「單獨拜見」,會後宮內大臣牧野伸顯轉達裕仁皇太子之諭:「甚得好評,後宜益自勉。」[69];此外,1928年經總督府安排製作久邇宮邦彥親王夫婦的雕像,[70] 久邇宮邦彥親王誇獎他「善製作」。[71] 這些殊榮經媒體宣傳後廣為人知,對黃土水的藝術事業與提升其社會地位絕對有幫助。

且《臺灣日日新報》還代售黃土水「十二生肖」為主題的作品,

[65] 張育華,〈日治時期藝術社交網絡的建構——以雕塑家黃土水為例〉,頁131。

[66] 竹本伊一郎,《昭和十六年臺灣會社年鑑》(臺北:成文出版社,1999),頁255。

[67] 張育華,〈日治時期藝術社交網絡的建構——以雕塑家黃土水為例〉,頁131。

[68] 本報訊,〈黃土水氏の名譽〉,《臺灣日日新報》(1922.11.1),版5。

[69] 本報訊,〈賜黃氏單獨拜謁〉,版4。

[70] 本報訊,〈光榮の黃土水君〉,版7。

[71] 作者不詳,〈臺灣所生唯一之雕刻家 沐光榮之黃土水君〉,《まこと》81期(1928.11),頁12。

◄圖19
1922年11月1日,《臺灣日日新報》刊載之新聞。圖片來源:本報訊,〈黃土水氏の名譽〉,《臺灣日日新報》(1922.11.1),版5。

▲圖20

1926 年 10 月 15 日，《臺灣日日新報》刊載之新聞。圖片來源：本報訊，〈彫製青銅之兔　為紹介天才美術家　本社以實費分與〉，《臺灣日日新報》（1926.10.15），版 4。

72 1926年〈雕製銅兔〉、1927年〈龍年銅雕〉、1928年〈蛇飾琵琶〉、1929年〈馬〉（未見報紙刊登販售訊息）、1930 年〈綿羊〉（甲種）、〈山羊〉（乙種）。每個作品複製五十個，一個價二十圓。而黃土水最後之絕作〈綿羊〉、〈山羊〉兩件作品以價二十五圓販售。

73 本報訊，〈彫製青銅之兔　為紹介天才美術家　本社以實費分與〉，《臺灣日日新報》（1926.10.15），版 4。

74 本報訊，〈黃土水氏青銅兔受歡迎〉，《臺灣日日新報》（1926.10.21），版 4。

75 本報訊，〈無腔笛〉，版 4。

76 許雪姬主編，《許丙・許伯埏回想錄》（臺北：中央研究院近代史研究所，1996），頁 405。

[72] 從1926年開始即在報紙上刊載消息（圖20），[73] 且銷售不錯，[74] 此舉不僅增加黃土水販售作品的管道，也在國際經濟不景氣的衝擊下增加他的經濟收入，由同年12月《臺灣日日新報》的報載可知他年收入已超過一萬金，[75] 可見代售這件事對黃土水的收入發揮實質的幫助。

五、結論

　　2021年適逢臺灣文化協會成立百週年紀念，由文化部、地方政府及民間團體等主導慶祝活動，在美術館方面，規劃了相關系列活動，如：國立臺灣美術館「進步時代——臺中文協百年的美術力」（圖21）、北美館「走向世界——臺灣新文化運動中的美術翻轉力」與北師美術館「光：臺灣文化的啟蒙與自覺」等，從文協

與臺灣美術的關係作為出發點,以文協重要人物如林獻堂、楊肇嘉、賴和等人為藝術家重要贊助者的角度切入的展覽,獲得外界的關注,亦提供另一種研究日治時期臺灣美術的視角。

　　與此相反的,黃土水背後贊助者向來較少人研究,一是因為史料不足,二是因為他重要的贊助者除了日本皇室、殖名當局者及日人外,許丙、郭廷俊、林熊徵、顏國年、辜顯榮、張清港等臺灣仕紳被視為臺灣總督府的協力者。**76**

　　在今日官方大力讚揚臺灣民族運動下,由於他們站在蔣渭水、林獻堂等人所推動的民族運動的對立面,反民族運動,鼓吹

▲圖 21
2021年,國美館「進步時代──臺中文協百年的美術力」展覽。圖片來源:筆者拍攝提供。

成立「公益會」[77]，反對臺灣文化協會，使得他們很少被論及，這方面的貢獻因此未被彰顯。

然而，歷史事實不應該因此被抹除，如此造成觀看事實之片面性。由本文可知，當我們從新史料的發掘與史實的爬梳去重新理解黃土水所處的社會環境與人脈，以藝術贊助者的角度分析臺、日人士，以及各種政治文化認同的情境，就能夠明白他處在日本統治下，面對臺灣如此艱困的環境為要實現藝術理想，靠的就是這些不同身分、階級及政治立場的人共同支持與贊助。因此，面對黃土水和他的作品時，也需要從這些贊助者的角度去思考他的成就和貢獻，借此理解臺灣的藝術發展至今所奠基的，不僅僅是藝術家個人的努力，更需要整個社會傾力支持和鼓勵。所以，黃土水背後所有的藝術贊助者，包括今日被視為對日協力者的贊助者，他們對臺灣美術發展的貢獻也應該被看見。

[77] 1923 年以總督府評議員辜顯榮為中心的臺灣人仕紳，認為臺灣文化協會之宣傳運動，對一般民眾會帶來惡性影響，且認為由他們推動的臺灣議會設置請願運動並非為臺灣人謀取幸福之道，因此，在總督府官員之授意下，由辜顯榮、林熊徵、李延禧等人發起組織「臺灣公益會」，以做為反文化協會運動及臺灣議會設置請願運動之反對運動。參考林柏維，《臺灣文化協會滄桑》(臺北：臺原出版，1993)，頁 202-205。

參考資料

中文專書

- 王秀雄，《臺灣美術全集 19・黃土水》，臺北：藝術家，1996。
- 朱家瑩，〈臺灣日治時期的西式雕塑〉，臺北：國立臺灣大學藝術史研究所碩士學位論文，2009。
- 竹本伊一郎，《昭和十六年臺灣會社年鑑》，臺北：成文出版社，1999。
- 呂興忠總編輯，《高木友枝典藏故事館》，彰化：國立彰化高級中學圖書館，2018。
- 李欽賢，《黃土水傳》，臺灣：臺灣省文獻委員會，1996。
- 林振莖，《探索與發覺——微觀臺灣美術史》，臺北：博揚文化事業，2014。
- 高雄市立美術館編，《黃土水百年誕辰紀念特展》，高雄：高雄市立美術館，1995。
- 國立歷史博物館編，《黃土水雕塑展》，臺北：國立歷史博物館，1989。
- 張育華，〈黃土水藝術成就之養成與社會支援網絡研究〉，臺北：國立臺灣師範大學歷史學系研究所碩士學位論文，2016。
- 許博允，《境・會・元・勻：許博允回憶錄》，臺北：遠流，2018。
- 鈴木惠可，《黃土水與他的時代：臺灣雕塑的青春，臺灣美術的黎明》，新北：遠足文化，2023。
- 臺北市立美術館編，《臺北市立美術館典藏專輯｜臺灣美術近代化歷程：1945年之前》，臺北：臺北市立美術館，2009。
- 謝里法，《日據時代臺灣美術運動史》，臺北：藝術家，1978。
- 謝里法，《臺灣出土人物誌》，臺北：前衛出版社，1988。
- 顏娟英，《風景心境：臺灣近代美術文獻導讀》，臺北：雄獅美術，2001。
- 顏娟英、蔡家丘總策劃，《臺灣美術兩百年（上）：摩登時代》，臺北：春山出版有限公司，2022。

中文期刊

- 尺寸園，〈龍山寺釋迦佛像和黃土水〉，《臺北文物》8.4（1960.02），頁 72-74。
- 張育華，〈日治時期藝術社交網絡的建構——以雕塑家黃土水為例〉，《雕塑研究》13（2015.03），頁 159。
- 黃玉珊記錄，〈「臺灣美術運動史」讀者回響之四——細說臺陽：「日據時代臺灣美術運動史」座談會〉，《藝術家》18（1976.11），頁 100。
- 鈴木惠可，〈邁向近代雕塑的路程——黃土水與日本早期學習歷程與創作發展〉，《雕塑研究》14（2015.09），頁 88-132。
- 廖仁義，〈向藝術贊助家致敬！〉，《藝術家》570（2022.11），頁 52。

黃土水雕塑作品修護的原則與技法
——「山本農相壽像石膏原型」與
「男嬰大理石雕像」修復計畫

張元鳳　　國立臺灣師範大學美術系教授兼文物保存維護研究發展中心主任

岡田靖　　東京藝術大學大學院美術研究科文化財保存學專攻保存修復雕刻
　　　　　　研究室副教授

森純一　　國立臺灣師範大學客座專家（2020-2022）

森尾早百合　東京國立博物館修復師

廖永禎　　國立臺灣師範大學美術系文保科技組博士生／
　　　　　　文物保存維護研發中心助理修復師

摘要

黃土水入學東京美術學校雕塑科之後，踏入了日本當時研究與創作風氣鼎盛的最高學府，更是當時匯集東西方藝術、高手如雲的嶄新場域。因此，不論是創作的題材、風格、到各種多樣化的創作技法等，相信都是使少年黃土水耳目一新的震撼教育。當時的校方除了發揚傳統的藝術材料技法之外，對於西方的材料技法也強力導入，甚至首開材料技法的專室，一直到現在都設有技法材料研究室，進行各種藝術創作的研究與教學。

此篇簡介本中心（國立臺灣師範大學文物保存維護研究發展中心，以下簡稱師大文保中心）先後修護的二件作品「山本農相壽像石膏原型」與「大理石男嬰頭像」的作業為例，[1] 希望藉由這二件重要文物的修護作業來說明執行文物修護作業時，除了修復師的單方意見與技術之外，專業的溝通與謹慎的程序更是建構一個完善修護案的重要關鍵，公開透明化的修復作業還要集思廣益，才可減少臆測與失誤。

二項計劃皆由國立臺灣美術館（以下簡稱國美館）委交師大文保中心執行，並由國美館典藏單位、專家審查團、文物收藏單位三方共同監督與協議下逐步完成，於文末結論中簡述歸納為五項程序，每項程序均經過客觀的分析與充分說明與討論之後執行，作為文物修復各界參考。

關鍵詞

黃土水、山本悌二郎、石膏原型修復、大理石像修復、修復美學

一、「山本石膏原型」修復過程

此案修復的對象為「山本農相壽像石膏原型」（圖1、圖2，以下簡稱山本石膏原型），原藏於東京的山本家，戰後捐贈給故鄉真野區公所典藏。作品材料技法為石膏翻模，背面的落款為「山本農相壽像 1928. D.K」（圖2），與另一尊現典藏於高雄市立美術館的青銅像「山本農相悌二郎先生壽相」[2]造形非常相似。這二件作品面部神韻與衣著形式等都非常相似之外，此尊「山本石膏原型」在胸像下方增加海浪紋飾，並將雙袖的服飾表現更完整，也可看到泥塑創作手法的塑造痕跡。

「石膏原型」的意義，是指在創作之初作者先用泥塑技法完成胸像的雛形之後，再進一步將泥塑以石膏進行翻模，翻製整理後的成品便稱為「石膏原型」。在完成石膏原型階段中，除了可以對作品進行微調或再修正之外，日後更可使用「星取法」[3]的三軸定位測量法翻製成不同材質的作品，如木雕、石雕，抑或是由石膏原型翻製砂模之後，進行銅像鑄製。除此之外，將石膏原型表層上色或加工處理後，本身也可以成為作品。在黃土水公開的正式作品或紀錄裡，石膏材質的作品為數不少，例如被指定為國寶現存於中山堂的〈水牛群像〉、以及參加帝展初次入選的〈蕃童〉等，都是先以泥塑塑造後再以石膏翻模，最後經過表面上色處理完成的作品。

然而一般大眾常把石膏原型當作是以「過渡性功能」為主的暫時性產品，一旦翻鑄成銅像或是複刻成木雕、石雕像之後，經常不被重視。因此，除了常在翻模或複刻的過程中被毀壞之外，有時翻鑄或複刻完成之後，作者或擁有者更刻意地將石膏原型與模型毀壞，以管制作品的翻製數量，導致石膏原型存在的機率就更加稀少。其實石膏原型加工後除了可以成為作品之外，更重要

1 文中相關修護作業、資料、檢測分別引用自：《黃土水山本悌二郎石膏原型修復及翻模複製計畫報告書》（臺北：國立臺灣師範大學師大文物保存維護研究發展中心，2020）與《黃土水大理石男嬰修護清潔計畫報告書》（臺北：國立臺灣師範大學師大文物保存維護研究發展中心，2022）。

2 目前留存的黃土水作品中，山本農相的胸像有兩尊，除了此尊石膏原型之外，另一尊是原本座落在日本真野公園的青銅像，落款是「山本農相悌二郎先生壽相 一九二七」，2022年已由日本佐渡市捐贈予高雄市立美術館典藏。

3 2021年，東京藝術大學大學美術館，藤曲隆哉主催「高村光雲、光太郎、豐周的制作資料」展，介紹明治時期東京美術學校雕刻製作使用的原型、道具、底稿、素描類，以及從「塑土──石膏原型──星取法──翻製」的完整過程。〈https://museum.geidai.ac.jp〉。

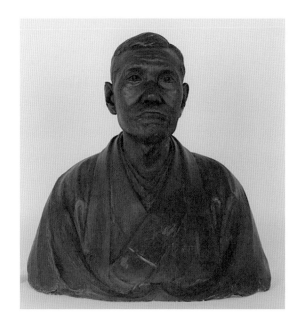

◀圖 1
山本農相壽像石膏原型，
正面。

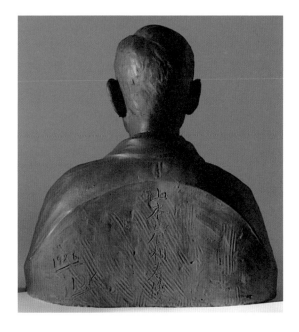

◀圖 2
山本農相壽像石膏原型，
背面。

的是它還代表了作品最初的「原創性」，尤其當被翻製的正式作品佚失後，「石膏原型」便成為最具代表原創的身分。例如北市國定古蹟萬華龍山寺的黃土水木雕「釋迦像」因二戰時火災不幸燒毀後，此像的「石膏原型」[4] 即成為唯一替代作品「原創性」的身分，而被指定為「重要古物」。

　　推測當時黃土水特意將石膏像加工成青銅質感的方式，除了作為正式創作的參考之外，[5] 這也是當時在雕刻界的重要翻製技法。「山本石膏原型」便是在這樣的背景下產生。

（一）修復前非可見光檢測與肉眼觀察

　　此像結構強度與整體外形先以非可見光的比對，以深入觀察塗層與材質的變化。首先將正常光與紅外光攝影的比對（圖3、圖4），在比對中可看出此像表面塗層的部分區域已經受到不同程度的磨損，因此胸前的磨損比較嚴重區域已看到表面深色塗層已磨損變薄，透出下層的黃色塗層與白色石膏。紅外光攝影也可以看到黑色表面塗層在紅外光下呈現吸收的深色反應，可觀察出表面塗層的受損狀況。

　　從底部拍攝可以清楚看到，內部基底材依其重量與質感推測為石膏的可能性高，在紅外光下呈現反射的白色反應。

　　右耳的耳廓有一個明顯的斷裂痕跡（圖5），比對彰化高工提供2017年的資料照片判斷右耳廓斷裂屬於舊傷。左耳乍見之下雖然完整，但是形狀稍微有點不自然的肥大，比照山本先生的生前資料與（圖6）得以確認現在的左耳與當時的風格、造形亦略有不同。雙耳區域正常光呈現斑駁的色調，耳廓附近均有明顯的損傷。

　　在可見光、紅外光與紫外光比對下（圖7），肉眼可以觀察到雙耳的變形與缺損與細小的龜裂，尤其是細小裂紋聚集的區域，

4　黃土水釋迦像的石膏原型典藏於臺北市立美術館，2009 年指定為重要古物。

5　「山本農相石膏原型」背面落款為1928年，故推測此像原本是製作 1927 年的青銅像時的參考模型之一，待青銅像完成之後再將此像轉交山本悌二郎先生保存。

▲圖 3
正常光攝影。

▲圖 4
紅外光攝影。

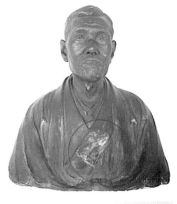

▲圖 5
修復前右耳的耳廓已經呈現缺損狀況。

▲圖 6
鈴木惠可女士提供 2009 年的照片。

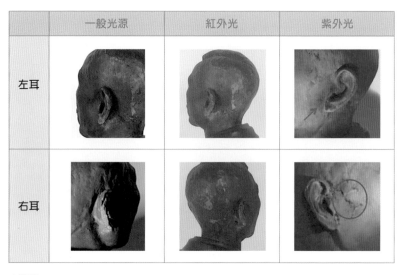

	一般光源	紅外光	紫外光
左耳			
右耳			

▲圖7
修復前可見光與非可見光觀察比對。

表層塗料鬆脫剝落的狀況也更明顯。紅外光的攝影下看到不同吸收與反射現象的塗層材質。紫外光下亦可看出雙耳部位的螢光反應紊亂，推測是重疊多樣材質，應該是曾被修復且後加補彩溢塗覆蓋的痕跡。

（二）修復前溶劑點測與非破壞分析檢測

　　將肉眼的觀察與非可見光觀察的結果整合之後，釐清此像的結構分為四層：由外而內經X射線螢光光譜儀（XRF，表1）、溶劑點測（表2）進行各層成分檢測與溶解特徵檢測說明：使用設備與條件：XRF-Bruker Tracer III handheld XRF Analyzer（40kV、15μA）。

　　1. **表層亮黑：**

　　易溶於丙酮，不溶於水，耳朵區域略溶於酒精。表層黑色含有鐵（Fe）、砷（As）、銅（Cu）。鐵推測來自黑色塗料與底層黃

表1 X射線螢光光譜儀 (XRF) 進行各層成分檢測的結果

NO.	層次	螢光 X 射線強度 (cps)								推測材質
		硫	鈣	鐵	鎳	砷	銅	鈦	鋅	
		S-Kα	Ca-Kα	Fe-Kα	Ni-Kα	As-Kα	Cu-Kα	Ti-Kα	Zn-Kα	
1	表層亮黑	V	V	538.05		350.96	129.38	134.19	47.67	Emerald Green $Cu(C_2H_3O_2)_2 \cdot 3Cu(AsO_2)_2)$
2	底層霧黑	V	V	171.86		256.02	57.83			成分與表層亮黑接近
3	黃土	V	V	113.72		53.88				氧化鐵成分顏料
4	灰白基底	2071.27	638.62	49.13	30.98					二水合硫酸鈣 $CaSO_4 \cdot 2H_2O$

（備註）V：有訊號但低於基底值。

表2 溶劑檢測：修復前溶劑測試 Solvent Test：
（−）不溶、（＋）微溶、（＋＋）溶、（＋＋＋）易溶

溶劑種類 ＼ 結構層	1.表層亮黑	2.底層霧黑	3.黃土塗層	4.石膏基底層	1～4 代表結構層外→內
淨水	−	＋＋＋	−	−	底層霧黑層非常易溶於水。
95% 乙醇	＋	＋	−	−	僅左耳與底層霧黑層微溶於酒精。
石油醚	−	−	−	−	無影響。
丙酮	＋＋＋	−	−	−	表層亮黑層極易溶於丙酮。

土Fe_2O_3，並推測使用綠色的砷銅綠（日文：花綠青）調色。砷銅綠有劇毒，當時在黃土水創作時代仍是常被使用的顏料。但從成分來看也不排除有銅綠或含鐵的黑色塗料。

2. 底層霧黑：

經點測確認為水溶性塗層，從表面塗層的剝落處可見有一層霧黑層，輕微點測後發現極易溶於水，但相較於表層亮黑未檢測

出與表層相異元素。

3. 黃土塗層：

黃土色推測是含鐵的顏料如黃土、赭石等氧化鐵為主的顏料，經點測確認為水溶性塗層，若以創作的過程推測可能有兩目的：其一是類似漆器的技法，在上漆之前塗布黃土層以覆蓋表層石膏的氣孔，改善石膏表面的細小孔洞增加平滑感。其二是仿青銅器的鏽化色調，經由黃土色打底後可使青銅鏽化色的色調更為豐富。

4. 石膏基底層：

經檢測之後主要元素為鈣（Ca）、硫（S），確認為石膏（硫酸鈣$CaSO_4 \cdot 2H_2O$）。目視可看出石膏層內部有混合纖維以增加石膏強度，但因無法取樣且無歷史資料紀錄故無法確認，推測為白麻類纖維。[6]

為了進一步釐清表層塗料紊亂的現象，經過上述檢討與比對之後，鎖定與丙酮相關的二種塗料，分別是壓克力顏料與合成噴漆作為比對樣本。另外，同（註3），針對當時日本對「石膏原型」加工的技法中使用「漆」[7]來塗布表層的技法，故選定「生漆」為第三種樣本進行比對。有機材質檢測是使用傅立葉轉換紅外線光譜儀（FTIR）的非破壞檢測，分別對三種樣品與石膏原型表層進行點測後如圖譜（圖8）顯示：使用設備與條件：FTIR-Bruker ALPHA II搭配Platinum ATR。

表層塗料、生漆、合成噴漆與壓克力顏料四種材質比對，發現合成噴漆與表面塗層最為接近。若此像為「唯一原創石膏原型」的歷史身分，依照作品落款1928年日期至今已近百年，以當時的製作時期而言，壓克力系列的塗料材質尚未在亞洲普及，[8]另根據2009年、2017年調查時所拍攝的照片，二張照片的都顯示較有金屬光澤的堅硬質感（圖9），相較之下現有的光澤較似顏料

6　白色纖維推測為劍麻，學名Agave sisalana，又名菠蘿麻、瓊麻，其葉內含豐富的長纖維，色澤潔白，質地堅韌、抗腐蝕。石膏像常使用此類纖維於石膏內壁以補強石膏結構。〈https://zn.wikipedia.org/zh-tw/劍麻〉。

7　張元鳳，〈非破壞性檢測與說明〉，《欺器・漆器＝Tricky Shikki-Japanese Lacquerware》（高雄：臺灣50美術館、臺北：國立臺灣師範大學文物保存維護研究發展中心，2020.11），頁12-17。日本當時引進石膏技法，同時為了強化石膏像或是製造仿青銅的效果，推測是結合日本古法「騙し塗り」的漆器技法，至今仍沿用。

8　因為合成或者是壓克力顏料系列等人造高分子聚合物的使用應該是在1960年以後才開始流行，與此作的創作時期相差近半個世紀。

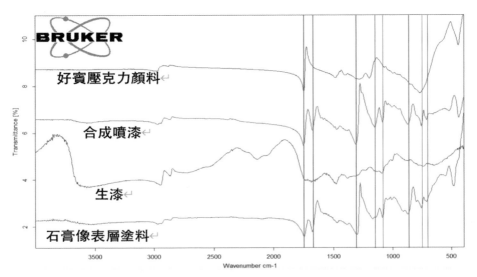

▲圖 8
表層黑色塗層的圖譜特徵峰與合成噴漆圖譜相似度最高，與前述可溶於丙酮的測試結果吻合。

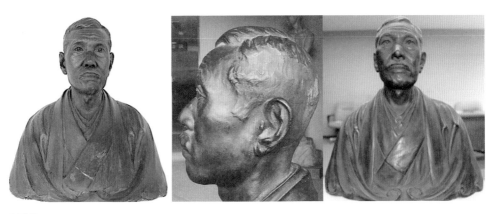

▲圖 9
比對修復前（左）與鈴木惠可女士提供 2009 年照片（中）、彰化高中 2017 年（右）參訪時的二張照片，發現山本石膏原型已經沒有先前原來硬度較高的光澤質感，色調也微偏綠。

層的粉狀質感。另在背面較不明顯的部位進行點測後，繼而發現表層下出現了一層較有光澤感的塗層，再以丙酮測試後清洗出約 1cm^2 的面積如（圖10），再次以FTIR確認該部區域後發現圖譜特徵確實較接近漆的圖譜（圖11）。

這個結果推測是當時日本受西方影響下，將東、西方材質混合的特殊時代產物，將石膏原型的表面塗上漆層，與形成仿青銅質感的獨特「騙し塗り」技法吻合，檢測結果確實與「漆」的特徵峰是比較接近的，[9] 與上面兩個壓克力系列的波幅相比，明顯可比對出是不同物質。經過確認表層壓克力塗層為後加，並評估清除作業之後，再分別與館方收藏單位再度確認並達成「去除表層壓克力塗層，回復被覆蓋的原有漆層」的共識，開始進行後續修護作業。

（三）修護作業

1. 清除表層壓克力塗料：

以丙酮清除壓克力表層塗料之後，明顯露出原作的漆層，比照2009年當時的光澤與質感亦非常接近，清除時以紫外光輔助觀察壓克力塗層的殘留狀況（圖12），可使作業過程更詳密。

2. 缺損處修復：

去除山本石膏原型的壓克力塗料後，發現左耳有兩層石膏（圖13），判斷出是原有石膏上有後人修補添加的石膏層，這也是造成左耳廓造形突兀的原因，極可能是在翻模的時候受到損傷。修復時，藉由比對歷史照片資料，僅把左耳「後人添加的石膏區域」稍做修整，以最小的人為干預為原則做微形修正，讓左耳朵的形狀能夠稍微接近歷史照片的形狀。至於原本就判斷為舊傷的右耳斷裂處，則是參考「修正後的左耳形狀」，先使用黏土做成應有的形狀，再以小模型翻模石膏後，進行可逆性的黏合固

9　漆的特徵峰 2200～1700、3600～2500 可以看到相似的波幅，雖然波峰並不完全吻合，有可能是混合物或是材質老化引起的差異。

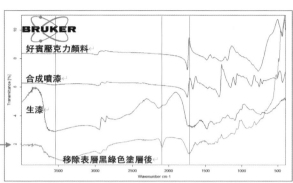

▲圖 10
在紫光下使用棉花棒沾丙酮溶劑輕拭，將胸像背面的表層塗料移除約 1cm² 後，再以 FTIR 點測的結果。

▲圖 11
從 FTIR 圖譜比對，可以確認在表層下新發現的圖層與漆的特徵峰較為接近。

▲圖 12
清除作業：紫外光可輔助觀察壓克力塗層的殘留狀況，清除後明顯呈現出光澤截然不同的效果。

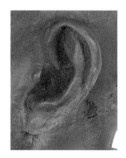

▲圖 13
修復前左耳廓（左）厚重的形狀在去除表層的後加壓克力塗料之後顯現出二層石膏（中），參考歷史資料將耳廓後加的石膏稍微修正（右）以最小人為干預為原則使其接近 2009 年的形狀。

10 Paraloid B-72，請見網址：〈https://www.jccstore.com/product-page/%E5%90%88%E6%88%90%E6%A8%B9%E8%84%82-paraloid-b-72〉。

11 廖永禎 Yung-Chen LIAO, *An Investigation into the Effects of Modern Conservation Materials on the Re-treatability of Photo-degraded East Asian Lacquerwares Using Urushi* (Lincoln: Master's Dissertation, University of Lincoln, 2020).

12 微晶蠟，Microcrystalline Wax 百科全書、科學新聞和研究評論：〈https://academic-accelerator.com/encyclopedia/zh/microcrystalline-wax〉。

13 Rivers & Yamashita, *Conservation of the light-damaged urushi surface and maki-e decoration of the Mazarin Chest* (London: Victoria & Albert Museum, 2011).

14 漆硬化後性質穩定，相對而言屬於非可逆性的材質，因此在修復器物、漆器類文物上曾經禁止使用非可逆性的漆做修復。但是日本自古以來將漆稀釋後薄塗在表面

定方式，完成雙耳的修復作業。

其餘漆層剝落區域是因為受損或自然老化，造成原有漆層表面呈現多處細小裂紋、空鼓與剝落等缺損處，先注射或塗布Paraloid B-72 [10]（簡稱B72）使其滲透強化作為隔離層後，剝落處再以石膏填平並製作缺損處表層肌理，使缺損處與周邊質感吻合。

3. 原作漆層加固：

基於日方典藏單位對傳統文化延續的期待並考量材質相似性與穩定性，此案參考文獻[11]中將常用修復材料B72、微晶蠟[12]與傳統材料「拭漆」（FUKIURUSHI，日本傳統保養漆器的技法）三種加固方式比較光澤差異與加速劣化後的差異（圖14）。

山本石膏原型表層漆的塗料因老化在表面形成很多微小的裂紋，所以造成表層光線亂反射的霧白視覺現象，嚴重區域也造成剝落的危險。B72、微晶蠟、傳統拭漆三項經過人工劣化實驗處理之前、後的比對，結果顯示「拭漆」表面殘留量最少、最能填補微細裂紋與達到期待光澤，[13] 並且已應用在西方重要文物的修護。[14] 經確認後將山本石膏原型全體以極薄的拭漆加固（生漆：松節油〔turpentine〕＝1:1），作品局部如胸前、雙耳等漆層劣化、磨損、脫落或白霧化或顯露出黃土層的區域，則在拭漆中稍微添加鉻綠與松煙色粉以完成整體色調的整合。完成約一個星期的攝影顯示顏色略深，則是因為考量石膏表面的拭漆層在日後會逐漸變薄（urushi-yase，漆痩せ），[15] 色調也會隨著時間逐漸轉變成稍微透明偏琥珀色的色調。（圖15）

二、「大理石男嬰雕像」清潔維護作業

（一）修復前非可見光檢測與肉眼觀察

「大理石男嬰雕像」雖無任何款識，但雕刻技法上，將堅硬

▲圖 14
人工加速老化實驗後，現代修復材質 B72、微晶蠟與傳統拭漆對漆器文物加固之比較。引用於註 11 參考文獻。

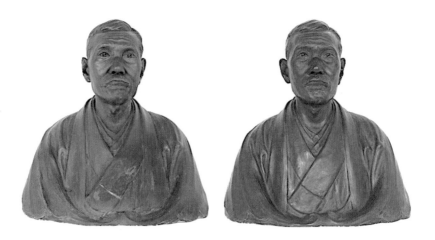

▲圖 15
（左）山本石膏原型修護前。（右）山本石膏原型修護後、完成修護後約一星期。

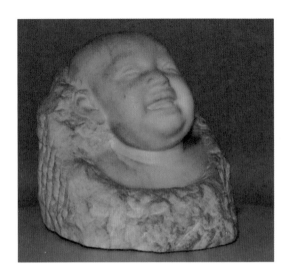

◀圖16
黃土水大理石男嬰雕像
的手法生動而細膩，尤其
是面部表情光滑生動，與
周圍鑿雕的粗糙面相互
輝映。

（續前頁）
讓其滲透到細微的
裂縫，再將表面多餘
的漆拭除的「拭漆技
法」，是一直以來將
老化(劣化)的漆器恢
復光澤、達到良好的
保養與強化功效的傳
統技法，目前已逐漸
被認為是具有保護與
加固漆器塗層的重要
技法，而受到重視並
重新定義。

15 漆的塗層經過一段
時間後，會因為生漆
中所含的水分慢慢
蒸發而變得稍微薄
且透明，這是因為塗
層所含的水分會逐
漸自然蒸發，這種現
象的專業用語稱之
為「URUSHI-YASE」。

的大理石材質轉換成嬰兒肌膚般柔軟而富有彈性的高明手法與特徵，讓這件作品一直被認定是黃土水的早期大理石雕刻重要作品。此案主要任務是配合收藏家的期望，在維持其「歷史性」的原則下進行清潔維護作業。（圖16）

經肉眼觀察後發現，除了表層灰垢之外整體的狀況良好，臉頰的右上方原以為是裂痕，後來仔細觀察後發現應屬自然的石紋，作品狀況穩定。紫外光檢查後，確認表面沒有任何後加塗層，亦沒有經過後加人為修復。

將依附在作品的一般塵垢（A）根據雕刻紋理分成光滑面塵垢（A1）與鑿雕面塵垢（A2），另外發現右額處有褐色附著物（B）、頭部右後上方鑿雕的轉角有黑色附著物（C），以及作品底部貼有止滑粒與殘膠（D），共計五種，清理前將依據檢測結果規劃清理作業，並以「維持原有歷史性的整合式清理」為方針。

表3　溶劑檢測：○易溶解，△稍微可溶解，✕為完全不能溶解。

污垢種類 溶劑種類	A1. 平滑區 一般塵垢	A2. 鑿雕區 一般塵垢	B. 右上額 褐色附著物	C. 右側鑿雕 黑色附著物	D. 底座 止滑粒
淨水（室溫）	○	△	○	✕	✕
淨水（溫）70-80℃	○	△	○	✕	✕
丙酮	✕	✕	✕	✕	✕
乙醇	✕	✕	✕	✕	✕
礦精	✕	✕	✕	✕	✕

（二）修復前溶劑點測與材質檢測分析

1. 溶劑點測：

將上述塵垢五種：A1、A2、B、C、D，分別以五種溶劑測試的結果如下：（表3）

(1) A1、A2的一般塵垢與B右額部的褐斑可溶於水。

(2) A1平滑區與A2鑿雕區因為塵垢與石紋的結合方式不同，將以控制水分與時間[16] 的方式進行微調清潔，以達到「維持原有歷史性的整合式清理」目的。

(3) C黑色附著物、D底座止滑粒皆無法以上述溶劑點測移除。

2. 材質檢測分析：

附著物分析：為了瞭解附著物的成分，針對B、C、D三種附著物，使用X射線螢光光譜儀（XRF）與傅立葉轉換紅外光譜儀（FTIR）二種非破壞儀器來分析其成分：

使用設備與條件：XRF–Bruker Tracer III handheld XRF Analyzer（40kV、15μA）、FTIR-Bruker ALPHA II 搭配 Platinum ATR。

16 在鑿雕較粗糙的部分，若單純使用棉花棒滾動，較不能均衡的清除深凹處的塵垢，但使用凝膠濕敷後，再用棉花棒清潔是非常有效的。

193

表4 附著物檢測結果與推論

類型 ＼ 檢測方式	FTIR	XRF	推論結果
B 褐色附著物	無法比對出特定物質	僅測出大理石基材	量不足無法有效檢測，推論為水溶性有機材質。
C 黑色附著物	無法比對出特定物質	檢測出大理石基材之外，含鐵量略高	分量不足無法有效判定，推論是含鐵的黑色塗料，移動時因摩擦而附著。
D 止滑粒殘膠	Polyvinyl acetate (PVA)、Acrylic		成分比對接近聚醋酸乙烯酯與丙烯酸，亦或二種混合的合成樹脂

▲圖 17-1
C 附著物檢測與取樣。

▲圖 17-2
XRF 材質檢測。

▲圖 17-3
D 附著物取樣。

選取清潔之後的基底材區域進行XRF檢測，將男嬰大理石的附著物針對B、C、D三種附著物分別以非破壞及微樣檢測的結果如下。（表4、圖17）

男嬰像的灰褐色石紋與無紋路的底色區域進行比對，檢測出石紋的硫（S）、鐵（Fe）峰值略高，推測石紋區域可能內含的硫、鐵化合物略高，是形成灰褐石紋的原因。（圖18、表5）

（三）清潔作業

此案清潔的方針是「在確保文物安全下，進行清潔維護的作業，並適度保留文物的歷史性外觀」。作業使用溶劑、藥品與技

▲圖 18
非破壞檢測與推測成分。

表 5　非破壞檢測與推測成分					
比對物＼成分	Element	S Ka	Ca Ka	Fe Ka	Ni Ka
大理石底色 - 藍	Counts per Second	19.79	4443.19	13.78	31.58
大理石紋路 - 紅	Counts per Second	49.90	3098.80	18.73	18.05

法絕不能造成文物材質產生溶解、腐蝕、殘留或破壞原創雕刻痕跡與風格之外，亦不做過度清潔，以保留適度的歷史痕跡，兼顧清潔目的與維持作品歷史性的特徵。因此作業在符合修復美學的觀察下確認清潔方針如下：

1. 「黑白逆轉」狀態的確認：

以白色大理石雕刻作品為例，作品在完成之初，外形、質感與光影之間形成不同角度的明暗與光影變化，成為欣賞立體作品的關鍵要素。然而，在歲月的洗禮下，原本凸出應該顯現亮面的區域，因為較容易覆蓋塵垢導致色調變深，而原本凹陷應該呈現陰影的暗面區域，卻因為比較沒有塵垢污染的問題，反而比較容易保留原有白色。如此一來，塵垢的累積效應便形成了所謂「黑

白逆轉現象」（圖19），也就所謂原本凸出應該亮的區域變黑，而原本應該陰暗的凹陷區域相對顯白的視覺顛倒現象。男嬰大理石像便是受到這樣的影響，導致作品的原創性與藝術性受到嚴重干擾。

2. 展示時燈光效應影響：

在展示時的聚光照射下，光滑面與粗糙面的燈光反射作用不同，一般而言光滑面的反射會強於粗糙面，這是因為粗糙面受光後會因亂反射現象而降低亮度。除此之外，大理石也會因為產地不同，質地、色調、密度也各有異，男嬰像的大理石雖然色調上不是非常潔白，甚至也有石紋的干擾，但是石質密度相當高，甚至頭部材質的細膩已略帶透明感（圖20）。黃土水也善於選材，將最細緻的區域用來表現嬰兒的面部，使得作品的材質與雕工相互呼應、相得益彰。尤其在聚光下的面部平滑且略帶透明區域會呈現自內部透出的亮白，比自然光下更顯光輝，使明暗的對比差異加大。因此，為避免因「黑白逆轉」的清潔程度不均，而造成展示時燈光明暗對比受到影響或干擾，清潔前先分別測試，先選定鑿雕區與光滑區的「基調區域」（圖21、圖22）的色調，經多方確認後作為作業的整合依據。

基於上述二點的考量，選定基調必須是從較難清潔的鑿雕粗糙處為基調，再以平滑處去搭配鑿雕的基調微調，才可掌控全體的協和性與歷史性。

3. 水分與作品接觸的時間控制：

根據溶劑點測的結果，塵垢可以用水移除，但若無法精密控制水分，則會無法有效控制溶解與清潔的程度。此案經過測試後分別以延長、加速二種方式進行。延長水分停留的時間是調配 Laponite[17]／淨水＝5%（w/v）的水凝膠，並以濕敷的方式清除鑿雕區域的塵垢（圖23）。加速則是調配稀釋的丙酮溶劑，此案調

17　Laponite：〈https://museumservicescorporation.com/products/laponite%C2%AE-rd〉，"Laponite ® RD by BYK Additives Ltd, used in cleaning of marble and alabaster as well as porcelain/ceramics. When dispersed in water it produces a clear colorless gel. Can be used to remove water soluble adhesives and to soften ingrained dirt to expedite its removal. pH 9.8 at 2% dispersion, gels form at 2% concentration, colloidal dispersion."

▲圖 19
塵垢造成凸出區域變黑，凹陷區域變白的
黑白逆轉現象。

▲圖 20
石質密度高且頭像區的材質細膩略帶透
明，是男嬰石質的主要特徵。

▲圖 21
選定粗糙面的基調。

▲圖 22
選定光滑面 a 作為基調。

配淨水：丙酮（acetone）＝1：1的水溶劑來清潔平滑區域，以此加速水分蒸發的速度，快速將水分帶離。此方式可以減短水分停留的時間（圖24），但以調整次數的方式來逐步達到整合基調的

▲圖 23
先從粗糙面開始，隔著典具帖以Laponite凝膠濕敷的方式延長並控制水分停留的時間，每次約停留十分鐘。

▲圖 24
選定光滑面的 a 作為基調後，開始逐步以丙酮水溶劑清潔。

▲圖 25-1
正面清潔前。

▲圖 25-2
正面清潔後。

目標。粗糙面與男嬰面部光滑面的基調必須相互和諧呼應，保留
歷史感並且避免清潔過度與不足的不平衡感。（圖25～圖27）

▲圖 26
側面清潔前。清潔後。

▲圖 27
側面清潔前。清潔後。

三、結語

　　文物是無法承擔判斷錯誤所造成的損失，因此此案的細節都經過專家學者的討論、理解、認同與決議後執行，修復師從提出技術建議，到依照執行委員們決議後的結果，過程都是經過嚴密的技術控制與商議空間，使二案的施作過程在歸納多方代表共識下，結合科技探討與精準的修復技術下執行完成，整理如下：

（一）作業前置規劃

　　提出文物修護服務建議書，送專家評審會議審查，會中詳細說明修護理念、團隊專業人力、作業內容、訂定驗收程序與材料技法，接受質詢並整合建議。

（二）修復前檢視登錄與作業再確認

　　修護前進行文物現狀檢視與非破壞科學檢測，以提出初期報告書，根據檢測結果再次確認修護方針，確認作業程序與材料技法。

（三）完成中期作業與報告書進行期中驗收

　　修護作業正式展開，接受專家學者現場驗收，報告修復過程並整合建議。

（四）完成期末作業與報告書進行期末驗收

　　期末修護作業完成，接受專家學者現場驗收，報告修復過程並整合建議。修復工程驗收結果通知。

（五）通過驗收

文物與文物附屬品安全運還、文物與相關資料交接、確認、辦理結案。

藉由此文，希望重申重要文物修護作業在執行時，應維持謹慎、公開、透明化的作業流程，並詳細記載於修復報告書。修復師以記錄陪伴文物傳承至下一個世代，這是修復師應盡的職責。典藏單位接收記錄後應適時公開保存維護的成果與文物的保存狀況，使文物活化、資源共享，則是管理方應盡的社會教育與義務，才是達成文物永恆不滅的價值定位與活化的目的。

特別是「大理石男嬰雕像」因應收藏家「還原文物精神、保存歷史風采」的方針下，清潔作業中，修復團隊充分展現出雕刻家精密「減法作業」的精髓。在清潔的過程中，為了避免「不當清洗造成石材色調紊亂」的現象，在確保文物安全與清潔原則下、一點一滴地移除多餘的干擾物來達到整體視覺平衡，謹慎保留了薄薄一層歷史性的色調。岡田老師與森尾女士除了技法的精準度之外，更展現了高明的藝術涵養與文化底蘊，讓此案達到修復與藝術結合的「修復美學」意境。

藉此再次感謝來自黃土水母校的專家學者──日本東京藝術大學文化財保存修復雕塑研究室的主任教官岡田老師、東京國立博物館特聘修復師森尾女士，以及修復家森老師，並感謝二案的專任修復師廖永禎博士生，貢獻她在英國發表的論文研究心得之外，並在二案展現優秀的技術實務配合與完美的溝通協商能力。

最後感謝國立臺灣美術館、策展人薛燕玲研究員與典藏組居中的行政規劃，感謝收藏家願意將此難得的珍貴文物交由師大文保中心進行保存維護作業，讓文保專業與教育得到國際技術交流的機會與寶貴的經驗。

參考資料

中文專書

- ·《黃土水大理石男嬰像修復計畫暨修復報告書》,臺北:國立臺灣師範大學文物保存維護研究發展中心,2022-2023。
- ·《黃土水山本悌二郎石膏原型修復與翻模複製計畫報告書》,臺北:國立臺灣師範大學文物保存維護研究發展中心,2021-2022。

日文專書

- ·《我に触れよ——コロナ時代に修復を考える かたちを伝えるために——石膏原型を守り生かす》,東京:慶應義塾大學藝術中心,2022。
- ·《東京藝術大学所蔵名品展目録》,京都:京都市美術館京都新聞社,1984。
- ·中山傳三郎,《明治の雕塑——「像ヲ作ル術」以後》,東京:文彩社株式會社,1991。
- ·東京國立近代美術館、三重縣立美術館、宮城縣美術館企劃監修,《日本彫刻の近代》,京都:淡交社株式會社,2007。
- ·籔內佐斗司監修、東京藝術大學大學院美術研究科文化財保護修復雕塑研究室編,《古典雕刻技法大全》,東京:求龍堂株式會社,2021。

從古物的學習與保存修復、
到嶄新的雕刻表現

岡田靖 東京藝術大學大學院美術研究科文化財保存學專攻保存修復雕刻
研究室副教授

摘要

隨著劇變的明治時代揭開序幕，日本的文化、藝術呈現樣貌也出現了很大的改變。以國學和勤皇思想為背景的神佛分離而發展的廢佛毀釋運動，導致日本自古以來的古物價值受到撼動。於此同時，隨著開國所帶來的急遽西化，看待文化、藝術的方法也出現了巨大變化。在這樣的氛圍下，明治4年（1871）太政官公布了〈古器舊物保存方〉，企圖阻擋破壞古物的趨勢，同時明治5年文部省也以町田久成為中心，實施了古美術品的調查（壬申調查），促進了對日本自古以來美術品的重新認識和保存意識的普及。另一方面，明治9年設立了由工部省管轄的工部美術學校，該校的雕刻科教師拉古薩（Vincenzo Ragusa, 1841-1927）將西洋雕塑技術和材料引進日本，大熊氏廣和藤田文藏等人都曾接受其指導。

明治19年被任命為文部省圖畫調查小組委員的費諾羅沙（Ernest Francisco Fenollosa, 1853-1908）和岡倉天心等人也承繼了這種從廢佛毀釋運動，轉為重新關注日本傳統古物的動向，並由以九鬼隆一為委員長的臨時全國寶物調查小組來正式地開始推動。透過交織著西方觀點的調查來重新認識古物，賦予佛像作為美術品的新意義。岡倉天心等人於明治22年開設了東京美術學校後，從探究日本固有傳統技法，轉而開始摸索日本的嶄新藝術表現手法。另外，森川杜園根據町田的壬申調查所開展的活動所引發的古物模刻計畫，後來也由岡倉繼承。在明治23年，兼任帝國博物館美術部長的岡倉委託東京美術學校的模刻計畫，交由該校的教授竹內久一

和山田鬼齋等人執行。再者，出身江戶佛師的高村光雲，以及擅長牙雕的石川光明等人，在東京美術學校共同摸索著以古物為規範的嶄新藝術。於明治22年進入東京美術學校就讀、師事於高村光雲，並於明治28年成為助教授的新納忠之助，接受東京美術學校的委託，負責中尊寺的佛像修復等工作，將佛像保存修復活動視為大學活動的一環來進行。明治30年，岡倉天心辭去大學工作並創立日本美術院之際，該美術院的第二部正式開始負責修復佛像，而新納畢生都從事著佛像的修復工作。

　　從明治23年到昭和元年（1926）為止，長期擔任東京美術學校雕刻科教授、在混亂期中摸索嶄新表現的高村光雲，在佛雕師本業的基礎上又有了大躍進的發展，除了木雕，也巧妙運用黏土，奠定了日本雕塑的基礎。另一方面，留學歐洲的大熊氏廣、長沼守敬、新海竹太郎、萩原守衛、高村光太郎等人則伴隨著西洋雕塑的潮流，發展出新的雕塑表現。大正4年間，藝術家們持續搖擺於西化與國粹思想之間，摸索著混合日本傳統技術與表現，以及西方技術和材料的嶄新雕塑表現，而黃土水便是在此時進入東京美術學校高村光雲門下留學。

關鍵詞
文化財、保存修復、佛像、雕刻

一、日本近世（16-19世紀中葉）以前的立體造形表現

在日本，「雕刻」和「雕塑」的用詞始於明治時代，本文雖不會深入探討是否應將近世以前的佛像稱呼為雕刻，但自明治時代以來，被分類為雕刻的日本立體造形表現，主要是指源自6世紀佛教傳入以後，不斷生產製作的佛像。在飛鳥時代和奈良時代前後，佛像的雕刻表現在大陸風格的深厚影響下發展，經過平安時代和鎌倉時代，逐漸演變成日本特有的雕刻表現形式。到了江戶時代，幕府對寺廟與神社實施管制，制定了寺請制度（檀家制度），以此管理和統御國民。制度下，作為布施對象的寺廟成為檀那，作為布施者的地方居民成為檀家，受檀那管理。這一關係建立後，佛教因此傳播至普羅大眾，大量的佛像隨之被生產出來。為滿足日本全國對佛像的需求若渴，因此在佛像製作的大本營京都，聚集了許多表現活躍的佛像雕刻師。且長居在京都以外的地區，製作佛像的雕刻師也不斷增加，因應各種需求的佛像製造活動變得更加活躍。至此，在佛像技法和表現形式方面，為了大規模生產而開始追求高效率和流程化，加上鎖國政策限制了外國文化的傳入，江戶時代的佛像製造技法因此有了獨特的發展。然而，在美術史上，一般認為佛像藝術表現的巔峰至鎌倉時代為止，在那之後開始漸漸衰退。直到黃土水大顯身于的近代之前，江戶時代佛像的表現形式其實在日本美術史中並沒有受到很高的評價。其原因之一在於就當時的觀點，一般認為江戶時代的佛像是將鎌倉時代或平安時代的佛像視為某種典範，所以那個時代幾乎欠缺了對藝術表現形式的創造。在明治時期奠定日本美術史基礎的岡倉天心也抱持有類似的觀點，對於江戶時代的佛像沒有給予很高的評價。

二、明治時代前夕的江戶時代佛像表現

　　從6世紀到當代，持續被製造的佛像不可勝數，僅計算現存於世的佛像也達到了相當可觀的數量，其中也包括不少製造於古代或中世的佛像。但是就比例而言，現存的佛像大部分都是江戶時代所製造。對於現存數量龐大的江戶時代佛像，後世一直難以做出確切的評價，直至明治時期也沒有定論。隨著近年研究有所進展，才終於逐漸釐清佛像表現形式的變遷。也是隨著研究的進展，江戶時代佛像表現的獨特性才逐漸受到認可及重新評價。

　　德川家康在1603年創建江戶幕府後，實施了以寺院為對象的「寺院諸法度」禁令，本末制度和針對民眾的寺請制度（檀家制度）等政策相繼出臺。同時，增上寺被選為德川家皈依的菩提寺。第三代將軍德川家光統治之時，寬永寺及供奉德川家康的東照宮等紛紛建成，幕府主導的寺廟和神社的整備事業陸續展開。伴隨這些變革，幕府相關的佛像製作工作也如火如荼，而處於中心地位的製作工房就是以京都為據點的七条佛所。七条佛所的第一代即是被視為佛像雕刻師始祖的定朝，後繼康慶、運慶等人，是傳承慶派系譜的製佛工房。儘管經歷過室町和戰國時代的動盪時期，但他們展現出承襲鎌倉時代風格、高度寫實性的造形表現，奠定了江戶時代佛像的主流風格。在同一時代的1600年代，除了七条佛所以外的佛像雕刻師也非常活躍。例如位於奈良縣生駒市寶山寺的多尊佛像，長期以來學界認為是由復興該寺的湛海所製作，但近年的研究則揭示它們其實是由清水隆慶（第一代）及院達（吉野右京、藤原種次）所製作的。清水隆慶（第一代）還創作了與佛像截然不同的俗人肖像和各種商人等木雕（圖1），這些表現手法雖然都是寫實性的，但已顯示與天平時代和鎌倉時代的佛像表現有所不同，被認為是江戶時代藝術表現的萌芽。

◀圖 1
清水隆慶（第一代），
〈風俗百人一眾〉，
1717。圖片來源：作
者拍攝。

◀圖 2
第三十一代康朝，〈
十六羅漢像〉，1817（
文化 14 年），龍泉寺
（山形）。圖片來源：
作者拍攝。

　　約1600年代後半葉，佛像的需求擴及大眾，離開七条佛所另立門戶的佛像雕刻師相繼出現，在京都湧現眾多被稱為市井造佛師的工房。這股潮流也傳播到了京都以外的地區，在大阪、鎌倉和江戶等地，佛像雕刻師的活動也日益活躍。到了江戶時代後期，隨著幕府影響力的減弱，民間的活動日益興盛，開始出現在全國各地的城下町等地落戶與活動的佛像雕刻師。江戶時代後期七条佛所仍存在，從七条佛所第三十一代的棟樑康朝的作品範例（圖2）和其弟子福地善慶（圖3）、畑治郎右衛門（圖4）的作品中可以看出他們的技術力仍然高超。然而，為了滿足大規模生產的需求，不可否認其表現形式趨於空殼化，甚至朝向可稱之為人偶（人形）的表現形式發展，但細節裝飾變得更加精緻，具備了工藝性的完成度。因此，從雕刻的藝術表現來看，江戶時代佛像在評價上確實比鎌倉時代的佛像遜色，但如果從技術力和裝飾性等其他角度來評議，又或者從生產數量來看，顯然江戶時代的佛像絕對沒有衰落。

三、明治維新與宗教、文化政策

　　經歷明治維新的動盪時期，諸如黑船來航、解除鎖國禁令與幕府體制的終結等，日本的文化和藝術的狀況發生了重大的轉變。在太政官布告頒布以日本國學及尊皇思想為背景的神佛分離令之後，江戶時代之前神社與寺院並存的形式瓦解，神社與寺院被迫分離。隨後，一些激進極端的神道派經常發起所謂「廢佛毀釋」行動，破壞各地的寺廟或佛像，導致近世以前的古物價值產生了巨大的波動。

　　然而，明治政府頒發的神佛分離令並不是為了鎮壓佛教勢力或毀壞佛像。為此，政府為了抑制超出政府本意的激進廢佛毀釋

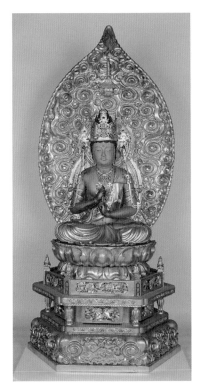

▲圖 3
福地善慶，〈大日如來坐像〉，1796（寬政 8 年），相應院（山形）。圖片來源：作者拍攝。

▲圖 4
畑治郎右衛門，〈中興祖巖良印禪師像〉，1831（天保2 年），玉龍院（山形）。圖片來源：作者拍攝。

運動，在明治4年（1871）憑藉太政官布告頒布了保護古物（包括近世以前製作的美術工藝品、古文獻、考古遺物等）的古器舊物保存法（各地區古器舊物的保存）。接著在明治5年（1872），由町田久成主導的文部省實施了古美術品調查（壬申調查），促進了日本對自古以來古物的重新認識，以及保存意識的普及。此外，同年的明治5年，日本首次正式參與在維也納舉辦的萬國博覽會，會場內設置的日本庭園和展出的傳統工藝品受到世界的關注，影響了日本國內對於自古以來的日本文化的評價。

當一般大眾對古物的再評價和保護古物免受破壞的意識萌芽之際，隨著對外開放而流傳的西洋文化影響，日本開始急遽西化，在文化和藝術的認知方面也產生了巨大的變化。變化之一在於明治9年（1876）開設的由工部省管轄的工部美術學校，學校從義大利招聘來的文森佐·拉古薩將西洋雕塑的技術與材料帶入日本，大熊氏廣和藤田文藏等人接受了他的指導。工部美術學校教授的黏土雕塑或石膏製模等是在江戶時代以前的日本造形材料中並沒有的技法和材料，為日本的雕刻表現形式帶來了新氣象。

在這樣的浪潮中，由於神佛分離和廢佛毀釋的影響，佛像製作的需求急遽減少，不僅是在江戶時代以前持續活躍的佛像雕刻師，連曾經是幕府御用認證的造佛所七条佛所也結束了佛像製作的事業，許多雕刻師面臨失業的困境。不過並非所有雕刻師都被迫放棄事業，例如田中弘教、山本茂助、畑治郎右衛門、田中紋阿與田中文彌、乾清太郎與乾助次郎等佛像雕刻師，就透過參與博覽會尋找新的出路，還組織合作社等，試圖繼續從事佛像製作。他們不僅繼承了近世傳承下來的傳統造像技法，還採用了近代從西洋引進的合成群青藍等顏料（圖5），在新時代中繼續蓬勃發展。與此同時，自江戶時代起流行的珍奇異物的表演風潮中，還發展出一種被稱為「活人偶（生人形）」的極致逼真的特殊立

▲圖 5
乾清太郎，〈十六善神像〉，1889-1893（約明治 22 年 -26 年），瑞龍院（山形）。圖片來源：作者拍攝。

▲圖 6
松本喜三郎，〈谷汲觀世音菩薩像〉，1871（明治 4 年）。圖片來源：作者拍攝。

體表現（圖6）。例如松本喜三郎和安本龜八等人就是其中的代表，他們的造形作品甚至影響了幼年期的高村光雲。在這些傳統佛像雕刻師的創作活動和從西洋引入的新潮流之間，加以如活人偶等特殊表現形式進一步發展，在新時代潮流中摸索新雕刻表現形式的藝術家相繼出現。

由明治政府推動的這些充滿矛盾與混亂的文化政策，大致可以分為三種動向。首先，是在殖產興業政策下美術工藝品之推廣與創作，自於維也納萬國博覽會參展後，第1屆國內勸業博覽會在明治10年（1877）開辦，之後持續舉辦了五屆，還參與了芝加哥萬國博覽會。第二則是針對古物的保護，為平伏神佛分離與廢佛毀釋的不良影響，政府頒布古器舊物保存法，並展開古物調查活動，推動了文化財保護活動。第三則是確立美術教育制度，以培育實施前兩項政策的人才。

四、東京美術學校的創校及古物研究

日本最早設立的美術學校，是工部省管轄的工部美術學校。正如前所述，該校聘請了拉古薩擔任教師，開展了西洋雕塑的教育指導。向拉古薩學習的大熊氏廣成為日本西洋近代雕塑的先驅者。除了引入這些西方雕塑，與此同時，也有岡倉天心等人推動的潮流，旨在傳承及復興自古以來的傳統雕刻技術。

經過廢佛毀釋後，重新審視日本傳統古物的氣運，在明治19年（1886）由被任命為文部省圖畫調查組委員的費諾羅沙及岡倉天心等人持續推進，並在由九鬼隆一任職委員長的臨時全國寶物調查組創立後愈趨強盛。隨著人們通過受參雜了西方觀點影響的調查而重新認識古物，佛像開始被賦予作為藝術品的意義。活躍在那個時代的佛像雕刻師的製作活動就如前文所述，但也另外出

現一批從傳統職業中摸索、嘗試新式雕塑的人。其中代表人物包括曾為日本人偶師的森川杜園、製作根付等象牙雕刻的雕刻師竹內久一和石川光明。還有從事佛像雕刻業的高村光雲，作為江戶佛像雕刻師高村東雲的弟子，在竹內久一的推薦下，獲得岡倉天心邀請而擔任了東京美術學校教授一職。

當由岡倉天心等人主導的傳統文化復興思考成為主流時，工部省的工部美術學校在明治19年（1886）廢校，取而代之的是在明治22年（1889）開設的東京美術學校。學校教育藉由探討日本自古以來的傳統技法，尋求日本的新藝術表現。高村光雲擔任雕刻科主任教授，他與盟友竹內久一、山田鬼齋、石川光明一起負責以木雕為主的雕刻指導。這四位過去都是長期從事近世以前傳統造形的職人，但他們吸收了明治時代西方化、近代化的潮流，也自己從中探索新的造形表現形式。

同時，對古物的研究也受到了重視。森川杜園根據町田久成主導的壬申調查所開展的活動所引發的古物模刻（仿製復刻古物）計畫，這一工作後來由岡倉天心接手。明治23年（1890），兼任帝國博物館美術部長的岡倉天心，將佛像模刻工作委託給東京美術學校，由該校的教授竹內久一、山田鬼齋等人執行。他們模刻了東大寺法華堂天平時期的執金剛神像（圖7）及日光、月光菩薩像，還有興福寺北圓堂鎌倉時代的無著、世親像，興福寺的維摩居士像等，探索了日本古典的造形表現。

執行模刻工作的竹內久一，在明治23年舉辦的第2屆國內勸業博覽會展出〈神武天皇像〉、在明治26年（1893）舉辦的芝加哥萬國博覽會展出〈技藝天女像〉（圖8），他也充分運用從古典中所學，展現出帶有新時代氣息的雕塑表現。此外，高村光雲也在芝加哥萬國博覽會展出了〈老猿〉，後來此作被評定為其代表作之一。他充分運用從古物研究和經驗中培育的木雕技法，同時

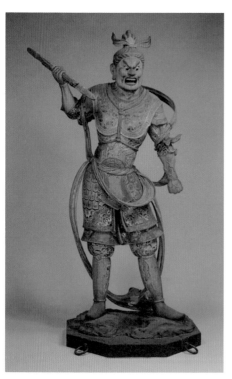

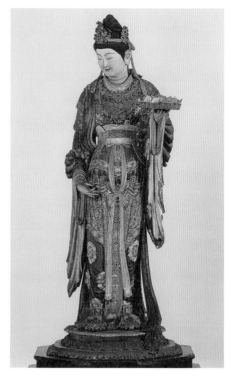

▲圖 7
竹內久一，〈執金剛神像復刻〉，1891（明治 24
年），木雕，東大寺法華堂。圖片來源：作者拍攝。

▲圖 8
竹內久一，〈技藝天女像〉，1893（明治 26 年）。
圖片來源：作者拍攝。

賦予西式藝術的感性，為日本近代雕塑指明了方向。

　　東京美術學校的創校，也給了那些來自傳統工匠業背景的年輕人，提供一個新時代的活躍場域。例如神社佛寺建築職人出身的米原雲海、日本人偶師出身的平櫛田中，來自全國各地具有傳統工藝背景的人才，都在學校這一個場域，與老師、同儕們一同在研究的累積中，發掘出新的雕塑表現形式。東京美術學校的影響不僅是學校的內部教育，還包括了一些以非學生身分參與新雕塑運動的藝術家，例如曾師事高村光雲的山崎朝雲、新海竹太郎等。新海竹太郎是新海宗慶的長子，生於明治元年（1868），從小就協助父親的製作。他的父親在江戶時代末期師事一個在山形縣定居並傳承四代的林家佛像雕刻師家族（圖9）。竹太郎十八歲時便離家前往東京從軍，被譽為馬匹雕刻大師的後藤貞行看中，於是轉行從事雕塑，接受了岡倉天心和高村光雲的指導，成為了卓越的近代雕塑家。

　　高村光雲從明治23年到昭和元年，長期任職東京美術學校雕刻科的教授，他從混亂期中摸索出新的表現形式，從佛像雕刻師的基礎上大步躍進，不僅精通木雕技巧，也掌握了泥塑技法，為日本雕塑領域奠定了基礎，還培育出山崎朝雲、米原雲海、平櫛田中等傑出人才。與此同時，前往歐洲留學的大熊氏廣、長沼守敬、新海竹太郎、萩原守衛、高村光太郎等人，則根據西方雕塑的潮流，發展出新的雕塑表現。諸如對前一個時代的否定與重新評價、國粹主義及歐化主義、表現的破壞與創造，以及對古美術的保護等，這些乍看之下互相矛盾的概念，都在同一個時代、同一時間發展。雖然是在西方化及國粹思想之間搖擺不定之際，人們在日本傳統技術表現與西方技術材料的交織中，持續對新的雕塑表現形式進行探索。在這樣的背景下，大正4年（1915），黃土水前往東京美術學校留學，成為高村光雲的學生。

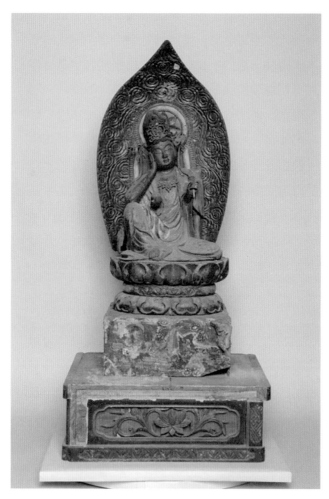

▲圖9
新海宗慶、新海竹太郎，〈如意輪觀音菩薩坐像〉，1877（明治10年），
鹽田行屋（山形縣）。圖片來源：作者拍攝。

五、文化財保存修復的現在

　　日本對古物保護的萌芽，源自對神佛分離引發的廢佛毀釋運動的反思，由岡倉天心等人牽引的這個思想潮流，成為了東京美術學校倡導的教育方針的核心之一。在東京美術學校學習的新納忠之介，畢業後在明治28年（1895）成為助理教授。明治30年（1897）古社寺保存法成立後，對寶物類的販賣和海外輸出的限制，以及保存修復的財政支援都得到法律保障，佛像等作品的修復工作得以正式展開。佛像的保存修復成為東京美術學校活動的一部分，開始進行受託修復中尊寺佛像等工作。明治31年（1898）岡倉天心辭任東京美術學校，創立了日本美術院。新納則與岡倉一同辭任東京美術學校，擔任專門修理佛像的美術院（第二部）首任院長，終其一生潛心從事佛像的修復工作，為日本雕刻文化財的保存修復打下基礎。岡倉天心創立的東京美術學校古物研究和佛像修復工作，隨後由美術院第二部全面展開。而繼承東京美術學校的東京藝術大學大學院，也在昭和42年（1967）設立保存技術講座（1995年改組為文化財保存學主修），進行對文化財保存修復的研究和教育。

　　總覽全球的趨勢，基於文化財保存修復相關倫理和理論，關於文化財保護和繼承的討論十分熱絡，成果諸如修復憲章、世界遺產條例和奈良真實性文件等。文化財修復不再僅限於修復損壞部分的行為，還開始重視對其價值的確切理解，並根據個別文化財真實性的檢證與考察，以科學性的檢證實施合適的保存修復處置。在明治時期主導古美術保護運動的岡倉天心，據說在美術院創立之際，曾對新納忠之介說，「古老神社寺廟的保存，最重要的就是研究。絕不能僅僅成為一名職人。因此我希望各位做的事情必須以研究為導向」，可以從中看出岡倉天心在明治時代對於

古物保護的高瞻遠矚。

在2023年國立臺灣美術館「臺灣土‧自由水：黃土水藝術生命的復活」的展覽中，筆者與森尾早百合女士共同擔綱了黃土水作品〈男嬰像〉的保存修復工作。透過對作品的調查與修復，我們得以一窺黃土水當年表現出的作品風采。黃土水生活過的時代的痕跡，刻印在他留下的作品中。展望未來，隨著對作品的美術史研究及保存修復有更深入的探索發展，學界對黃土水的評價將繼續上升。

參考資料

日文專書

- 《明治 150 年記念特別展 雕刻的起源》，小平：平櫛田中雕刻美術館，2018。
- 《美術教育的步伐 岡倉天心》展覽圖錄，東京：東京藝術大學，2007。
- 《特別展 佛像修復 100 年》，奈良：奈良國立博物館，2010。
- 《特別展 模寫、模造與日本美術——複製、學習、創造》，東京：東京國立博物館，2005。
- 《特別展 雕刻佛——近世的祈禱與造形》，大阪：堺市博物館，1997。
- 《藉複合性保存修復活動保護地方文化遺產及提升地域文化力系統之研究 研究成果報告書》，山形：東北藝術工科大學文化財保存修復研究中心，2015。
- 水野敬三郎監修，《彩色版 日本佛像史》，東京：美術出版社，2001。
- 田中修二，《近代日本雕刻史》，東京：國書刊行會，2018。
- 田中修二編，《近代日本雕刻集成 第一卷（幕末・明治篇）》，東京：國書刊行會，2010。
- 田中修二編，《近代日本雕刻集成 第二卷（明治後期・大正篇）》，東京：國書刊行會，2012。
- 田邊三郎助，《日本美術第 506 號：江戶時代的佛像》，東京：至文堂，2008。
- 安丸良夫，《諸神的明治維新 神佛分離與廢佛毀釋》，東京：岩波書店，1979。
- 佐藤道信，《「日本美術」誕生》，東京：講談社選書專長，1996。
- 岡田靖，〈佛像雕刻師的系譜 中央與地方、人與物〉，《東北藝術工科大學文化財保存修復研究中心研究成果展 山之形物語——地域文化遺產之保存與傳承》展覽圖錄，山形：東北藝術工科大學文化財保存修復研究中心，2014。
- 岡田靖、長谷洋一，〈江戶時代至明治時期的京都佛師與地方佛師〉，國立歷史民俗博物館研究報告書第 230 集：《（共同研究）日本近世彩色技法及材料需求與變遷之相關研究》，佐倉：國立歷史民俗博物館，2021。
- 高村光雲，《木雕 70 年》，東京：中央公論，1967。
- 新納忠之介，〈奈良的美術院〉，仲川明、森川辰藏合著，《奈良叢記》，大阪：駸駸堂，1942。
- 藤曲隆哉，《高村家族資料之調查研究——光雲、光太郎、豐周的作品制作》，東京：東京藝術大學大學院美術研究科文化財保存學保存修復雕刻研究室，2022。

日文期刊

- 山口隆介、宮崎幹子，〈明治時代興福寺佛像之遷移與現址～以興福寺收藏之老照片進行史料學研究〉，《MUSEUM No.676》，東京：東京國立博物館，2018。

古物からの学びとその保存修復、そして新たな彫刻表現へ

岡田靖　東京藝術大学大学院美術研究科文化財保存学専攻保存修復彫刻
　　　　研究室准教授

要旨

　　激動の明治時代の幕開けとともに、日本の文化・芸術の在り方は大きく変容する。国学や勤皇思想を背景にした神仏分離令に起因する廃仏毀釈運動は、日本古来の古物の価値を揺るがした。それと同時に開国とともに急激な西洋化が進み、文化・芸術の捉え方にも大きな変化が生じることとなる。そのような気運の中で、明治4年に古器旧物保存方が太政官から布告され、古物の破壊に歯止めをかける動きがなされるとともに、明治5年に町田久成を中心とした文部省による古美術品の調査（壬申調査）が実施され、日本古来の美術品の再認識と保存意識の普及が促された。その一方で、明治9年に工部省管轄の工部美術学校が設立され、彫刻科の教員となったヴィンツェンツォ・ラグーザが西洋彫刻の技術と材料を日本にもたらし、大熊氏廣や藤田文蔵らがその指導を受けた。

　　廃仏毀釈からの日本の伝統的な古物を見直す動きは、明治19年に文部省図画取調掛委員に任命されたアーネスト・フェノロサや岡倉天心らに引き継がれ、九鬼隆一を委員長とした臨時全国宝物取調掛の設置により本格化していく。西洋的な視点を交えた調査を通じた古物の再認識により、仏像は美術品としての意義を有するようになっていった。岡倉天心らによって東京美術学校が明治22年に開設されると、日本古来の伝統的な技法の探究から日本の新たな芸術表現が模索された。また、町田による壬申調査に

基づいて実施された森川杜園の活動に端を発する古物の模刻事業は岡倉へと引きつがれ、明治23年には帝国博物館の美術部長でもあった岡倉が東京美術学校に委嘱した模刻事業が東京美術学校教授の竹内久一や山田鬼斎らによって実施されている。そして、江戸の仏師の出身である高村光雲や牙彫を得意とする石川光明らとともに、古物を規範とした新たな芸術が東京美術学校で模索されていくのである。明治22年に東京美術学校に入学して高村光雲に師事し、明治28年に助教授となった新納忠之助は、東京美術学校が依頼を受けた中尊寺の仏像修復を手がけるなど、大学の活動の一環として仏像の保存修復活動を行っていく。明治30年に岡倉天心が大学を辞任し日本美術院を創立すると、その第二部として仏像修理が本格的に始められ、新納は生涯にわたって仏像修理に従事した。

　明治23年から昭和元年までの長きにわたって東京美術学校彫刻科の教授を務め、混乱期の中から新たな表現を模索してきた高村光雲は、仏師業の基盤から大きく飛躍し、木彫のみならず粘土を使いこなして、日本彫刻の礎を築いた。一方で、ヨーロッパに留学した大熊氏廣、長沼守敬、新海竹太郎、萩原守衛、高村光太郎らが西洋彫刻の潮流とともに新たな彫刻表現を展開させた。西洋化と国粋的な思想との間で揺れ動きながら、日本の伝統的な技術や表現と西洋的な技術や材料を交えた新たな彫刻表現の模索が続く大正4年に、黄土水は東京美術学校の高村光雲の門下に留学したのである。

キーワード
文化財、保存修復、仏像、彫刻

一、日本における近世までの立体造形表現

　　日本において彫刻、彫塑という言葉は明治時代に用いられ始めたため、近世以前の仏像を彫刻と呼称してよいのかについてはここでは触れないでおくが、明治時代以降に彫刻に分類される日本における立体造形表現の主たるものは、6世紀に仏教が伝来して以来造り続けられてきた仏像である。飛鳥、奈良時代頃には大陸からの影響を色濃く受けながら展開していた仏像の彫刻表現は、平安時代、鎌倉時代を経る中で次第に日本固有の表現へと発展していった。江戸時代になると、幕府による寺社統制が実施されるとともに、国民を管理統括することを目的の一つとした寺請制度（檀家制度）が制定され、寺を檀那として地域の住民が檀家となる関係が成立したことによって仏教が大衆にまで広まり、それに伴って膨大な量の仏像が生産されるようになった。全国から寄せられる仏像の需要にこたえるために、仏像制作の拠点であった京都では多くの仏師たちが活躍した。さらに、京都以外の地方においても、それぞれの地方に居住して活動する仏師たちも増え、さまざまな需要に応えた造像活動が活発化していった。仏像の技法や表現においても、大量生産のための効率化と合理化が図られるようになり、鎖国政策による外国文化の流入の制限と相まって、江戸時代における仏像の造像技法は独自の発展を遂げていく。しかし美術史では、鎌倉時代までが仏像における芸術表現の最盛期であり、それ以降はだんだん衰退していくというような評価が通説のようになっている。黄土水が活躍する近代の直前の時代である江戸時代の仏像表現は、日本美術史においてはあまり評価が高くない。その理由として挙げられるのは、江戸時代の仏像は鎌倉時代や平安時代の仏像をある種模範としていた時代と

いうふうに捉えられ、新たな芸術表現の創出が乏しい時代であったとの視点によるものである。その評価は、明治期に日本美術史を確立させた岡倉天心の視点においても同様であり、江戸時代の仏像に対してはあまり高い評価は与えていない。

二、明治時代前夜となる江戸時代の仏像表現

6世紀から現代に至るまでに制作され続けられた仏像は数知れないが、現存する仏像だけでも膨大な数に上り、古代や中世に造像された仏像の数も少なくはない。しかし、現存する仏像の中で、比率的には江戸時代に造像された仏像の数が大半を占めている。数多く存在する江戸時代の仏像を適切に評価することは難しく、明治期には評価が定まらなかった江戸時代の仏像は、近年になって研究が進んだことでようやく仏像表現の変遷が見えつつある。研究が進むにつれ、江戸時代の仏像表現にも独自性が認められるようになり、再評価が進んでいる。

1603年に徳川家康によって江戸幕府が開かれると、寺院を対象とした寺院諸法度の制定や本末制度の導入、そして民衆に対する寺請制度（檀家制度）などの導入などの政策が矢継ぎ早に出された。同時に、徳川家の菩提寺として増上寺が選ばれ、三代将軍家光の時代には寛永寺や家康を祀る東照宮が建立されるなど、幕府主導の寺社整備の事業が相次いだ。それらに伴い、幕府関係の仏像の造像が行われたが、その制作の中心的な仏所になったのが京都に拠点をおく七条仏所であった。七条仏所は、仏師の祖とされる定朝を初代とし、康慶、運慶らへと続く慶派の系譜に属する仏所である。室町時代、戦国時代の混乱期を経てはいるが、鎌倉時代の作風を踏襲した

写実性に富んだ造形表現を示し、江戸時代の仏像様式の主流を構築した。同時代の1600年代には、七条仏所以外の仏師の活動も活発であった。奈良県生駒市にある宝山寺の諸尊は、同寺を中興した湛海の制作像として知られていたが、近年の研究によって清水隆慶（初代）と院達（吉野右京・藤原種次）によって制作されていたことが明らかとなった。清水隆慶（初代）は、俗人の肖像やさまざまな町人を造形した仏像とは異なる木彫表現も手掛けており（図1）、それらの表現は写実的であるものの天平時代や鎌倉時代の仏像表現とは異なる江戸時代における芸術的表現の芽生えが認められる。

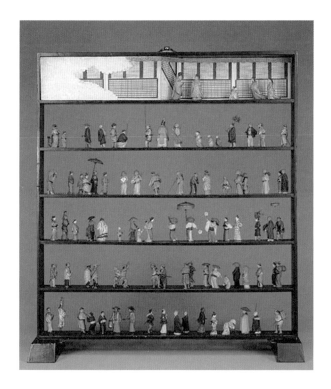

◀図1
清水隆慶（初代）《風俗百人一衆》
1717年。図版出典：筆者撮影。

　　1600年代後半ごろになると、仏像の需要が大衆にまで拡大していくに伴って七条仏所から独立する仏師たちが現れ、京都には多くの町仏師と呼ばれる者たちの工房が乱立していく。その流れは次第に京都以外の地域にも拡大していき、大阪、鎌倉、江戸などにも仏師たちの活動が活発化していく。江戸時代後期になると、幕府の影響力の弱まりと共に大衆による活動が活性化し、全国の地方の城下町などに居を構えて活動する仏師たちが現れ始める。江戸時代後期における七条仏所の活動は未だ健在であるが、七条仏所の三十一代目の棟梁である康朝の作例（図2）や、その弟子である福地善慶（図3）や畑治郎右衛門（図4）の作例を見ても、その技術力の高さが窺える。しかしながら、大量生産という需要に応えるための活動は表現の形骸化を進め、人形的ともいえる表現へと向かった点は否めないが、細部までの装飾は洗練さを増し、工芸的な完成度を備えていく。このように江戸時代の仏像は、確かに彫刻としての芸術表現における評価としては鎌倉時代の仏像には見劣りするものの、技術力や装飾性などの異なる視点では評価され、また生産された数で言えば決して衰退していたわけではないことは明らかである。

三、明治維新と宗教・文化政策

　　黒船来航、諸外国への開国、幕府体制の終焉などの激動の明治維新を経て、日本の文化・芸術の在り方は大きく変容する。国学や勤皇思想を背景にした太政官布告による神仏分離令が発布されると、江戸時代までは神社と寺院が併存していた形式から神社と寺院が分離された。そして急進的で過激な一部の神道派によって、各地で寺院や仏像の破壊活動が行われる廃仏毀釈と呼ばれる行為が頻発

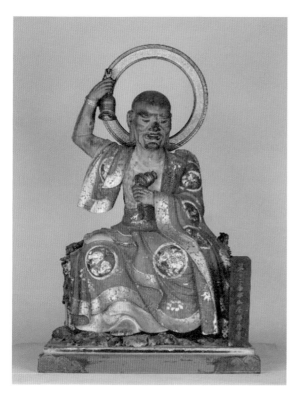

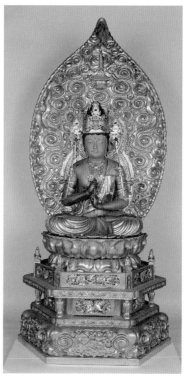

▲図2
三十一代康朝 《十六羅漢像》 文化14年（1817） 龍泉寺（山形）。図版出典：筆者撮影。

▲図3
福地善慶 《大日如来坐像》 寛政8年（1796） 相応院（山形）。図版出典：筆者撮影。

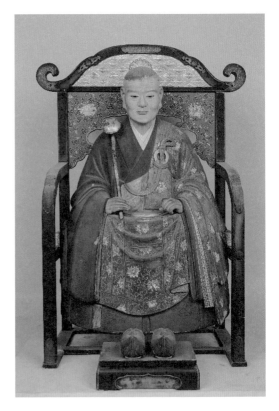

▶図4
畑治郎右衛門《中興祖巖良印禅師像》天保2年（1831）玉龍院（山形）。図版出典：筆者撮影。

し、近世以前の古き物への価値が大きく揺らぐこととなる。

　しかし、明治政府によって発せられた神仏分離令は、仏教勢力の弾圧や仏像の破壊を目的としたものではなかった。そのため、政府はその意図を超えた過激な廃仏毀釈運動に歯止めをかけるべく、明治4年（1871）に古物（近世以前に制作された美術工芸品や古文書、考古遺物など）を保護するための古器旧物保存方（古器旧物各地方ニ於テ保存）を太政官布告として発した。続く明治5年（1872）には、町田久成を中心とした文部省による古美術品の調

査（壬申調査）が実施され、日本古来の古物の再認識と保存意識の普及が促された。また同年の明治5年には、日本政府はウィーンで開かれた万国博覧会に公式には初めて参加し、敷地内に設けた日本庭園や出品した伝統的な工芸品が世界的に脚光を集めたことも、古来の日本文化に対する国内評価に影響を与えた。

　古物の再評価や破壊からの保護が意識された始めた最中に、それと同時に開国とともに流入した西洋文化の影響を受けた急激な西洋化が進み、文化・芸術の捉え方にも大きな変化が生じることとなる。その一環として明治9年（1876）には工部省管轄の工部美術学校が設立され、イタリアから招かれたヴィンツェンツォ・ラグーザが西洋彫刻の技術と材料を日本にもたらし、大熊氏廣や藤田文蔵らがその指導を受けた。工部美術学校で指導された粘土による彫刻や石膏を用いた型取りなどの江戸時代までの日本の造形素材にはなかった技法材料は、日本の彫刻表現に新たな流れをもたらすこととなる。

　そのような中で、江戸時代まで活躍していた仏師たちは、神仏分離や廃仏毀釈によって仏像制作の需要が一時的に激減し、幕府の御用達の仏所であった七条仏所が仏師業を廃業するなど、多くの仏師たちが職を失う憂き目に遭う。しかしながら、全くの仏師が廃業したわけではなく、田中弘教、山本茂助、畑治郎右衛門、田中紋阿・文弥、乾清太郎・助次郎らの仏師たちは、博覧会への出展での活路を模索したり、組合を作ったりしながら仏像制作を続けていった。彼らは近世から続く伝統的な造像技法を継承しつつも、近代になって西洋から輸入された合成ウルトラマリンブルーなどの色材も取り入れながら（図5）、新時代の中で逞しく活動を続けていった。その一方で、江戸時代から続く見世物興行の流れの中で、生人形と

呼ばれる写実性を極めた独特な立体表現も展開されている（図6）。その代表的な作家として松本喜三郎や安本亀八などが知られるが、その造形作品は幼き日の高村光雲にも影響を与えたとされている。これらの伝統的な仏師活動や西洋からもたらされた新たな潮流が入り混じり、さらには生人形のような特異な表現が展開される中で、新たな時流から新たな彫刻という表現を模索するものたちが現れていくのである。

　　その矛盾と混乱に満ちた明治政府が推し進めた文化政策は、大別すると3つの流れにまとめられる。一つにはウィーン万国博覧会への参加に端を発する殖産興業としての美術工芸品の振興と創出であり、明治10年（1877）の第一回から5回にわたって続けられた国内での内国勧業博覧会の開催やシカゴでの万博への参加である。二つには古物の保護であり、神仏分離と廃仏毀釈の反動から生じた古器旧物保存方の布告や古物の調査活動を通じた文化財の保護活動である。3つ目にはそれら二つの政策を実施していくための人材の育成としての美術教育制度の確立であった。

四、東京美術学校の開校と古物の研究

　　日本において設立された最初の美術学校は、工部省に所管の工部美術学校であった。先述したようにラグーザを教員に迎えて西洋彫刻の教育指導が展開され、ラグーザに学んだ大熊氏廣は日本における西洋的な近代彫刻家の先駆者となった。これらの西洋彫刻の流入の一方で、古代から続く伝統的な彫刻技術の継承と再興を目指す岡倉天心らが牽引した活動が同時進行で進んでいく。

　　廃仏毀釈からの日本の伝統的な古物を見直す動きは、明治19

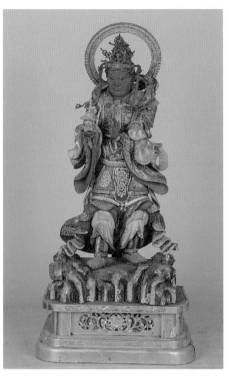

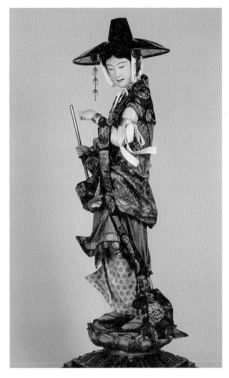

▲図5
乾清太郎《十六善神像》明治22年-26年頃（1889
-1893）瑞龍院（山形）。図版出典：筆者撮影。

▲図6
松本喜三郎《谷汲観世音菩薩像》明治4年
（1871）。図版出典：筆者撮影。

年（1886）に文部省図画取調掛委員に任命されたアーネスト・フェ
ノロサや岡倉天心らに引き継がれ、九鬼隆一を委員長とした臨時全
国宝物取調掛の設置により本格化していく。西洋的な視点を交えた
調査を通じた古物の再認識により、仏像は美術品としての意義を有
するようになっていった。その時代に活躍した仏師たちの活動は先
述したとおりであるが、伝統的な職から立志しながら、新たな彫刻
を模索、試行するものたちが現れる。代表的な人物としては、人形
師であった森川杜園、根付けなどの牙彫を手がける彫り師であった
竹内久一や石川光明。そして江戸仏師の高村東雲の弟子として仏師
業を営んでいた高村光雲は、竹内久一の推薦を受けた岡倉天心の招
きにより、東京美術学校の教授に就任する。

　　岡倉天心らに主導された伝統文化の再興の思考が主流を占める
ようになると、工部省の工部美術学校が明治19年に廃校となり、変
わって明治22年（1889）に東京美術学校が開設され、日本古来の伝
統的な技法の探究から日本の新たな芸術表現が模索された。彫刻科
の主任教授となった高村光雲は、その盟友である竹内久一、山田鬼
斎、石川光明の4名とともに木彫を主とした彫刻の指導にあたった。
4人ともに近世までは伝統的な造形に携わってきた職人であったが、
明治の西洋化、近代化の流れを吸収しながら、自らも新たな造形表
現を模索していった。

　　同時に古物への研究も重視された。町田による壬申調査に基づ
いて実施された森川杜園の活動に端を発する古物の模刻事業は岡倉
へと引きつがれ、明治23年（1890）には帝国博物館の美術部長でも
あった岡倉が東京美術学校に委嘱した仏像の模刻事業が、東京美術
学校教授の竹内久一や山田鬼斎らによって実施されている。東大寺
法華堂の天平期の執金剛神像（図7）、日光・月光菩薩像や興福寺北

円堂の鎌倉時代の無著・世親像、興福寺の維摩居士像などの模刻制作が行われ、日本の古典的な造形表現の探求が行われた。

模刻事業を手掛けた竹内久一は、明治23年に開催された第二回内国勧業博覧会に「神武天皇像」を、明治26年（1893）に開催され

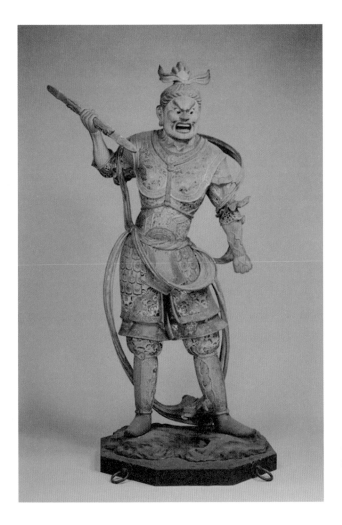

◀図7
竹内久一 《執金剛神像模造》
（木彫）明治24年（1891）
東大寺法華堂。図版出典：筆者撮影。

たシカゴ万博に「伎芸天像」（図8）を出展し、古典からの学びを活かしつつも新たな時代の息吹を吹き込んだ彫刻表現を提示した。そして高村光雲もまた、のちに彼の代表作とも評される「老猿」をシカゴ万博に出展した。古物からの研究や経験に培われた木彫技法を駆使しつつも、西洋的な芸術性の感受がみられ、日本における近代彫刻の指針をしめした。

　東京美術学校の開校は、伝統的な職人業から出発した若者たちにも新時代の活躍の場を与えた。宮大工の出の米原雲海、人形師の出身の平櫛田中など、全国から集まった伝統的な職人の経歴を持つ人材が、学校という場で教員や同時代の学生たちと研鑽を積む中で新たな彫刻表現を現出させていったのである。東京美術学校の影響は学内での教育にとどまらず、高村光雲に師事した山崎朝雲や新海竹太郎など、学生ではない立場で新たな彫刻活動に参加していった者もいる。新海竹太郎は、江戸時代末期に山形県に居を構えて親子4代に渡って活動した林家仏師一族に師事した新海宗慶の長男として明治元年に生まれ、幼少のころより父の手伝いを行なっていたことが知られている（図9）。竹太郎は18歳になると東京に出て軍人となるが、馬の彫刻の名手と歌われた後藤貞行に見出されて彫刻家へと転身し、岡倉天心や高村光雲からの薫陶を受けながら近代彫刻家として大成していった。

　明治23年から昭和元年までの長きにわたって東京美術学校彫刻科の教授を務め、混乱期の中から新たな表現を模索してきた高村光雲は、仏師業の基盤から大きく飛躍し、木彫のみならず粘土を使いこなして日本の彫刻の礎を築き、山崎朝雲、米原雲海、平櫛田中らの優秀な人材を育てた。一方で、ヨーロッパに留学した大熊氏廣、長沼守敬、新海竹太郎、萩原守衛、高村光太郎らが西洋彫刻の潮流

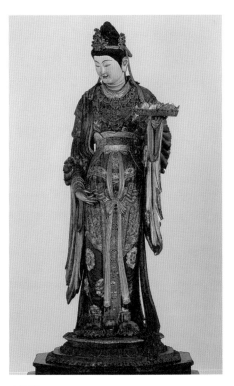

▲図8
竹內久一 《伎芸天像》 明治26年（1893）。図版出典：筆者撮影。

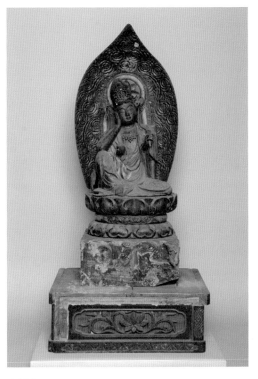

▲図9
新海宗慶・竹太郎 《如意輪観音菩薩坐像》 明治10年（1877） 塩田行屋（山形県）。図版出典：筆者撮影。

とともに新たな彫刻表現を展開させた。前時代の否定とその再評価、国粋主義と欧化主義、そして表現の破壊と創造、そして古美術の保護という、一見矛盾するようなことが同時代に同時進行的に展開していった。このような西洋化と国粋的な思想との間で揺れ動きながら、日本の伝統的な技術や表現と西洋的な技術や材料を交えた新たな彫刻表現の模索が続く大正4年（1915）に、黄土水は東京美術学校の高村光雲の門下に留学したのである。

五、文化財保存修復の今

　　古物の保護への芽生えは、神仏分離に端を発する廃仏毀釈運動からの反動により始まるが、岡倉天心らによって牽引されたその動きは、東京美術学校が掲げた教育方針の根幹の一つになった。東京美術学校で学んだ新納忠之介は卒業後の1895年に助教授となり、明治30年（1897）に古社寺保存法が成立して宝物類の売却や海外流出への規制、保存修復への財政的な支援が法律化されると、仏像等の修理事業が本格的に取り組まれるようになり、東京美術学校が受託した中尊寺の仏像修復を手がけるなど、学校の活動の一環として仏像の保存修復活動を行った。明治31年（1898）に岡倉天心が東京美術学校を辞職することとなり、日本美術院を創立すると、新納は岡倉とともに東京美術学校を辞して、仏像修理を専門に行う美術院（第二部）の初代院長に就任し、生涯にわたって仏像修理に従事して日本における彫刻文化財保存修復の基礎を築いた。岡倉天心によって開校された東京美術学校での古物の研究や仏像の修理事業は、美術院第二部によって本格化していくが、東京美術学校の後進である東京藝術大学大学院においても、1967年に保存技術講

座（1995年に文化財保存学専攻に改組）が設置され、文化財保存修復の研究・教育を実施している。

　世界の動向に目を向ければ、修復憲章や世界遺産条例、そしてオーセンティシティに関する奈良ドキュメントなど、文化財の保存修復に関する倫理や理論に基づいた文化財の保護、継承に関する議論が活発化している。文化財をなおすという行為というのは、単に壊れた箇所をなおすという行為ではなく、そのものが持っている価値をいかに適切に把握し、個々の文化財のオーセンティシティの検証と考察に基づき、科学的な検証を通じた適切な保存修復処置を実践が重視されるようになった。明治期に古美術の保護を牽引した岡倉天心は、美術院を設立した際に新納忠之介に向けて「**古社寺保存は研究するのが眼目である。決して職人になってはいけない。従って貴殿らにやって貰ふものは研究的なものでなくてはいかぬ。**」と語ったと言われており、明治時代に岡倉天心が志向していた古物の保護への先見性が伺える。

　筆者は今回の展覧会＊に際して黄土水が制作した男嬰児像の保存修復を森尾早百合氏と共に担当し、黄土水が表現した当時の様子を作品の調査や修復を通じて垣間見た。黄土水が生きた時代の痕跡は、彼が残した作品に刻まれている。今後、作品を通じた美術史的研究や保存修復を通じた探求の進展により、黄土水の評価がさらに高まることが期待される。

＊
【注釈】：「台湾の土・自由の水：よみがえる　黄土水いのちの芸術」展覧会、2023.3.25-7.9、国立台湾美術館。

參考文献

- 『明治 150 年記念特別展 彫刻コトハジメ』 小平：小平市平櫛田中彫刻美術館 2018。
- 『美術教育の歩み 岡倉天心』展覧会図録 東京：東京藝術大学 2007。
- 『特別展 仏を刻む－近世の祈りと造形－』 大阪：堺市博物館 1997。
- 『特別展 仏像修理 100 年』 奈良：奈良国立博物館 2010。
- 『特別展 模写・模造と日本美術一うつす・まなぶ・つたえる一』 東京：東京国立博物館 2005。
- 『複合的保存修復活動による地域文化遺産の保存と地域文化力の向上システムの研究 研究成果報告書』 山形：東北芸術工科大学文化財保存修復研究センター 2015。
- 山口隆介、宮崎幹子 「明治時代の興福寺における仏像の移動と現所在地について～興福寺所蔵の古写真をもちいた史料学的研究」 MUSEUM 676 号 東京：東京国立博物館 2018。
- 水野敬三郎監修『カラー版 日本仏像史』東京：美術出版社 2001。
- 田中修二 『近代日本彫刻史』東京：国書刊行会 2018。
- 田中修二編 『近代日本彫刻集成 第一巻 幕末・明治編』 東京：国書刊行会 2010。
- 田中修二編 『近代日本彫刻集成 第二巻 明治後期・大正編』 東京：国書刊行会 2012。
- 田邊三郎助 『江戸時代の仏像』日本の美術 506 東京：至文堂 2008。
- 安丸良夫 『神々の明治維新 神仏分離と廃仏毀釈』 東京：岩波新書、岩波書店 1979。
- 佐藤道信 『〈日本美術〉誕生』 東京：講談社選書メチエ 1996。
- 岡田靖 「仏師の系譜 中央と地方、ヒトとモノ」『東北芸術工科大学文化財保存修復研究センター研究成果展 ヤマノカタチノモノガタリ 一地域文化遺産の保存と伝承一』展覧会図録 山形：東北芸術工科大学文化財保存修復研究センター 2014。
- 岡田靖、長谷洋一 「江戸時代から明治期における京仏師と地方仏師」『［共同研究］日本近世のける彩色技法と材料の需要と変遷に関する研究』 国立歴史民俗博物館研究報告書230 集 佐倉：国立歴史民俗博物館 2021。
- 高村光雲 『木彫 70 年』 東京：中央公論出版 1967。
- 新納忠之介 「奈良の美術院」 仲川明、森川辰蔵共著『奈良叢記』 大阪：駸々堂 1942。
- 藤曲隆哉 『高村家資料の調査研究一光雲・光太郎・豊周の作品制作一』 東京：東京藝術大学大学院美術研究科文化財保存学保存修復彫刻研究室 2022。

留學雕塑家是在何種環境下學習？
──20世紀初葉之東京文化趨勢

村上敬 東京藝術大學大學美術館副教授

摘要

日俄戰爭（1904-1905）後的日本，吸引了許多來自亞洲的留學生。1915年，東京美術學校也迎接了首位臺灣留學生黃土水。本發表將藉由介紹此時期，也就是1905-1930年左右，以東京為中心之文化樣態，以作為探討個別藝術家之活動的基礎。

當然，有形形色色的藝術家和團體從事各種活動的文藝界極為複雜，難一言以蔽之。不過本發表企圖從較宏觀的視角，提出「20世紀初葉的東京乃柔性美學和剛硬美學互相拮抗、融合的時代」這個假設。這裡的「美學」一詞，是指感性的樣態。

那什麼是「柔性美學」？筆者將對有機的存在及生命力的嚮往，稱呼為「柔性美學」。例如對奧古斯都・羅丹（Auguste Rodin, 1840-1917）的狂熱。近代雕塑史上具有重要地位的羅丹，因其作品滿溢的生命力，在這個時期的日本受到極高的評價。位處評論核心的是參與《白樺》雜誌（1910-1923）的年輕人，特別是高村光太郎對羅丹的解釋，具有極大影響力。

另一方面，在稍晚所出現的相反趨勢，筆者將其稱呼為「剛硬美學」。在第一次世界大戰後的時代，機械文明的成果漸漸滲透到市民生活中，甚至對藝術文化的內在也開始發揮影響力。在日本，例如仲田定之助的雕刻作品〈女人頭〉（1924），或者矢部友衛的畫作〈裸婦〉（1923-1924）等都出現了立體主義式的造形表現，這些風格與柔性美學相互拮抗，也彼此互補。

　　另外，這個時代的日本也興起民俗學這門學問，關注因生活的現代化而漸漸喪失的民俗傳統跟風俗。民俗學的先驅柳田國男在1910年出版了《遠野物語》，著眼於生活在地方社會中民眾的生活情感。民俗學後來也觸發了肯定庶民生活中傳統造形的民藝運動。這些除了是因都市化和交通基礎建設的發達（近似剛硬美學）所帶來的新觀點，同時也是關注地方原有傳統的柔性美學之體現。

　　剛硬美學／柔性美學／地方色的發掘。從這三個面向觀察20世紀初期的日本，或許可以發現支撐當時留學雕塑家創造活動的舞臺裝置。

關鍵詞
羅丹影響、高村光太郎、立體主義、民俗學、地方色

序、柔性美學／剛硬美學／地方色

筆者在「臺灣近現代雕塑的黎明」學術研討會以〈留學雕塑家是在何種環境下學習？——20世紀初葉之東京文化趨勢〉為題，進行了發表。

本次研討會與展覽的主角是雕塑家黃土水。他在大正4年（1915）時，以首位臺灣留學生身份，來到了東京美術學校深造。本次的發表，是希望透過介紹以黃土水為首的美術留學生們生活的那個時代的日本藝術與文化趨勢，作為了解當時個別藝術家創作活動的基礎。本文以研討會發表內容為基礎，並補充部分因時間限制而省略的內容。

首先，我想介紹由東京藝術大學收藏的一幅油畫。（圖1）讓讀者對黃土水抵達東京美術學校時的東京情景有更深入的了解。

繪畫的創作者是小絲源太郎（1887-1978），作品標題〈屋頂之都〉，是明治44年（1911）的作品，當時小絲源太郎還是東京美術學校的學生（簡稱為美校生）。繪畫的主題就是美校生耳熟能詳的東京上野。這是一幅從東京美術學校所在地的上野高地，往東遠眺的風景畫。從畫中修長的影子方向可以得知是早晨的光景。以朝陽中櫛比鱗次的磚瓦屋頂矮房作為畫面的中心，在畫面的左後深處還依稀可見一座叫凌雲閣的建築。這座高52公尺、俗稱「淺草十二樓」的塔樓，位於距離上野約2公里的淺草。與當今高樓大廈林立的東京不同，2公里外高度僅50公尺餘的建築就已鶴立雞群。那個時代的東京民宅，都是傳統而樸素的矮房。此外，畫面前景中繪有路面電車、高聳的電線桿和眾多電線。當時的東京，可說是新穎科技與傳統生活並存的時代。

本作品完成的四年後，黃土水進入東京美術學校就讀，而學校就位於作品所描繪的上野。本文將以當時日本的藝術和文化趨勢為背景，具體並主題性的介紹20世紀初葉來到東京的美術留學

▲圖1

小絲源太郎，〈屋頂之都〉，1911（明治44年），東京藝術大學典藏。圖片來源：「帶著眼鏡去旅行之美術展」展覽執行委員會編，《帶著眼鏡去旅行的藝術》（京都：青幻舍，2018），頁75。

生們的所見所聞。

　　當然，我沒辦法在有限的篇幅內，呈現當時的所有面向。因此，我想以三大支柱為基礎，對那個時代日本的文化趨勢進行宏觀性的梳理。

　　這三大支柱，也就是所謂的「柔性美學／剛硬美學／地方色」。之所以要立三個不同的主軸來論述，乃因如果只設立「柔性」與「剛硬」兩者，就會流為單純的二元對立的討論，缺乏討論的深度。所以我增加了「地方色」的要素，有望賦予豐富的層次使其更加立體。

　　另外，也在此申明這裡所使用的「美學」一詞並非通俗用語，而

是精確的學術術語「aesthetics」。可將它粗略地理解為「感性」、「事物的感受方式」或「品味和偏好」。再者，也將明確界定本次討論的框架和所欲分析的目標。亦即：

· 目標時代為1900年代至1930年代。
· 目標場域則是以東京為核心的日本藝術與文化趨勢。

　　以時代與場域的文化趨勢為背景，本文將提出以下幾則對思考黃土水的雕塑有參考價值的逸文軼事（episode）。

· 接受過高等教育的青年與藝術家們都對雕塑家羅丹十分著迷。
· 活躍於當時藝術最前線的日本藝術家都受歐洲立體主義影響。
· 柳田國男開創了民俗學，上梓《遠野物語》民間故事集，激發對地方文化的關注。
· 柳宗悅等人發表《日本民藝美術館設立趣旨書》，關注地方和無名工匠製作的工（民）藝品。

　　雖然這些主題都不是一本甚至數本著作就能輕易涵蓋的，但本文還是希望能夠先初步爬梳彙整，希望能為觀看黃土水等人的近代雕塑提供一些參考。

一、柔性美學

　　在「序文」談到的三大支柱之中，舉出了「柔性美學」一詞。透過這個詞彙，盼能勾勒出當時的文化人士和藝術家對有機事物存在及生命所抱持的關心或是憧憬。這個想法的根源，可以說是來自民間或個人對於政府所引進及推動的機械文明的反動，簡單地概括，就是民主意識的覺醒。

　　在此先稍微梳理一下何謂「官方引進機械文明」。從英國發

生工業革命的18世紀後半到20世紀初期，這大約一個世紀的時間裡，機械文明的成果逐漸擴散至世界各國。明治元年（1868），在明治維新的體制改革前後，日本從英國、法國、德國、美國等國引進了各式各樣的機械文明和社會系統的成就時，也被納入近代化的潮流之中。

眾所皆知，日本創立了第一所美術學校創立在明治9年（1897），命名為工部美術學校。它並不隸屬於管轄文化與教育的文部省，而是附屬在管轄科學技術的工部省。若放到現代而論，可被視為是一間教授3D建模製圖法及測量法的技職學校。出發點與當代的美術概念有著根本性的差異。

而承擔起藝術表現、根基於當代美術概念的第一所美術學校，則是明治22年（1889）創校的東京美術學校。雖然說，美術學校固然是由「官方」所設立的，但從該校畢業的美術家們也紛紛成為了自由公民，成為民間自發性的文化藝術創造做出了貢獻。

（一）對羅丹的狂熱與雜誌《白樺》

奧古斯都・羅丹是自明治維新時代末期到大正時代備受熱切曬目的雕塑家。作為偉大的近代雕塑家，雖然他從19世紀已開始活躍，然而在日本的知名度，則是一直到20世紀才升溫（在此一提，20世紀的起始年1901年為明治34年）。尤其是《白樺》雜誌（1910年4月創刊）明治43年（1910）11月的發刊號就是以「羅丹特刊」為主題，重點介紹羅丹，加上翌年羅丹作品運抵日本，引發了知青們的巨大狂熱。羅丹的雕塑相較於傳統雕塑的整齊平衡等特點，更強調了動感及生命力。更正確地說，日本人也許是把羅丹多種面向中的這一面視為符合當時近代藝術的要素，因而將他引入到了日本。

（圖2）是靜岡縣立美術館所藏、名為〈地獄之門〉的作品局

部。以但丁的〈神曲〉作為原型的〈地獄之門〉，是羅丹到去世前仍不斷修改的作品，由數百尊人物雕塑及其碎片拼貼在龐碩的門上，形成了一個巨大的群像。每個主題元素（motif）都有可能獨立視為成為一件作品，事實上，諸如〈沉思者〉等好幾件代表作，都是從中截取、再製成的單件創作。雕塑中的人體動作非常激昂，若用繪畫風格來做比喻，可以說帶有巴洛克的風格。

前述所提及的雜誌《白樺》，是由武者小路實篤（1885-1976）、志賀直哉（1883-1971）、有島武郎（1878-1923）、有島生馬（1882-1974）、柳宗悅（1889-1961）等二、三十歲的理想主義青年所創刊的同人誌。編輯、發行《白樺》的同好們被羅丹的藝術深深打動，撰文介紹了他的作品，而《白樺》雜誌介紹的羅丹藝術，又深深觸動了當時的知青們。在這個時代，對那些關注藝文的年輕人而言，羅丹的存在就好比雕塑藝術的最佳典範。

▲圖2

奧古斯都·羅丹，〈地獄之門〉（局部），1880-1917，靜岡縣立美術館典藏。圖片來源：靜岡縣立美術館網站〈https://spmoa.shizuoka.shizuoka.jp/digital_archive/rodin/〉（2023.7.6 瀏覽）。

（二）大正時代的生命主義

約莫在羅丹熱潮的同一時期，一種被稱為「生命主義」的文化趨勢出現在日本。日本近代文學研究者鈴木貞美描述如下：

> 哲學家田邊元（Tanabe Hajime, 1885-1962）大正11年（1922）在一篇名為〈文化的概念〉的文章中指出，「生命主義」是構成當時思潮的根基。超脫自然征服觀，身為自然一分子的人類，充實物質與精神生活才是「文化」，而那根本有著一種追求「生命」自由表達的「生命主義」。[1]

鈴木貞美是文學研究者，他引用田邊元所發展的「生命主義」，主要是在文藝運動上。不過因為它同時也是一個廣泛的概念，包含社會性、政治性的運動（也包括民眾對自己權利的覺醒引發的暴動事件等），因此把「生命主義」這個思想脈絡援用到造形藝術上應該是可被允許的。事實上，日本近代工藝研究的權威森仁史，就在一篇題為〈工藝的生命主義〉的文章中，論述了1920年代以植物為主題的工藝。[2]

以下雖然不是森仁史所列舉的案例，但譬如在東京藝術大學所收藏的資料中，就有以下的作品：（圖3）

齋藤佳三（1887-1955）是一名橫跨服飾到家具等多面向的設計師，活躍於創意生活領域。本文所列舉的作品，可視為改良傳統和服圖案以適應20世紀風格的設計。從中可以窺見其創作靈感來自小麥的穗或葉。就如同作品被稱之為律動的圖樣，他捕捉的並非靜止的美感，而是植物不斷向上延伸的生長樣貌，且將這種律動轉化成了圖案。相對於靜止與平衡，他的設計傾向更注重動態與生命力，可說是理解「生命主義」文化運動特質的一件很好的作品範例。

1 鈴木貞美，《從「生命」閱讀日本近代》（東京：日本放送出版協會，1996），頁6-7。

2 森仁史監修，《躍動的靈魂光芒　日本的表現主義》，（東京：東京美術，2009），頁323。

◀圖 3（左圖）
齋藤佳三,〈草圖《律動
的半襟圖樣》〉,約1930,
東京藝術大學典藏。圖片
來源:「功能與裝飾」展
覽執行委員會,《聯歡的
現代　功能與裝飾的對位
法》（東京:赤赤社,
2022）,頁141。

◀圖 4（右圖）
高村光太郎,〈手〉,
1918（大正7年）,朝倉雕
塑館典藏。圖片來源:靜
岡縣立美術館,〈「雕塑」
與「工藝」近代日本的技
藝與美麗〉（靜岡:靜岡
縣立美術館,2004）,頁
88。

（三）高村光太郎與荻原守衛

　　高村光太郎（1883-1956）是東京美術學校教授、雕塑家高
村光雲（1852-1934）的兒子，也是一名活到戰後的長壽人物。
在他年輕時，因對於身為「職人」的父親光雲心生反抗（生於江
戶時代末期的高村光雲，少年時期就為了一名佛像雕刻工匠。於
明治維新後，將自己轉型為新時代的雕塑藝術家），因而對「藝
術家」羅丹抱持著強烈的憧憬。他也曾於上述所提及的《白樺》
羅丹特輯中撰寫文章、解說其作品。

　　他的代表作〈手〉（圖4）把人體部分的手視為了一個整體，
是一件表現內在生命力的雕塑，而這樣的特色同樣可以在羅丹的

作品中看見。此外，手部的姿勢也受到佛像手勢的啟發，可以說是在羅丹風格的人體表現中，融入了東方思想的表現。

與高村光太郎有著鮮明對比的荻原守衛（1879-1910），是一名年輕早逝的雕塑家（黃土水剛來到東京時，荻原守衛已去世了一段時間），他跟光太郎一同被視為日本近代雕塑的濫觴。這兩位藝術家在留學時相識，同樣醉心於羅丹，正如前文所述，光太郎寫稿給《白樺》，他也以評論家的身分積極引介羅丹。而荻原守衛則透過自己的作品，深入探究羅丹作品中如何將內在生命力注入雕塑中的方法論，並取得了卓越的成就。

讓我們細細觀看他的作品〈女〉（圖5）。一名女子雙手背在身後，仰望著斜上方。彷彿順時針向上扭轉的螺旋與上升的動作，主宰了整件作品。在身體表現上，藝術家也捕捉到了肉體生動的波動感。這件作品追求的方向，與希臘雕塑中的平衡和靜謐之美截然不同。由於女子的臉部朝上，難以從這張照片中辨識作品的表情，但仍然可以感受到藝術家所欲追求的是活人般真實的動感、一瞬間的表情。

總結以上，我認為20世紀初，藝術留學生所生活的日本，曾有著把動作或是生命力升華為藝術表現的一股文化潮流，而我以「柔性美學」一詞來囊括了此現象。透過上述象徵性的四件作品，相信讀者也感受到了那時代的氛圍。

二、剛硬美學

正如前文所述，已在19世紀後半前傳入日本的機械文明的象徵表象，到了20世紀初，已成為世界各大城市非常典型的表現手法。機械文明帶來了堅硬、沉重、高速等震撼人類的元素，對當時那時代的藝術也帶來了巨大的影響。這些作品中，有些以正

◀圖 5
荻原守衛，〈女〉，1910（明治 43
年），東京藝術大學典藏。圖片來
源：東京藝術大學大學美術館、茨
城縣立近代美術館，《東京藝大美
術館名品展》（東京、茨城：東京
藝術大學大學美術館、茨城縣立近
代美術館，2000），頁 79。

面的方式表現機械文明，也有其他以負面涵義表現機械文明的作
品。

　　本文將這些作品描述為具有「剛硬美學」的藝術傾向，然而，
從它們的表現形式來看，不少作品都受到了立體主義（Cubisme）的
影響。

（一）立體主義的藝術家們

　　例如，在黃土水留學時期的東京，也出現了一些雕塑作品，
在風格上看起來與他和他的老師大相逕庭。

　　仲田定之助（1888-1970）是一位出身實業界，在藝術領域和評論界都活躍的人物。由於他的本業背景，在前往德國留學時，接觸了最新的藝術與設計的趨勢。1925年回到日本後，在《MIZUE》（みづゑ）雜誌上發表一篇介紹文章（〈國立包浩斯〉），因此被譽為是第一個將包浩斯引介到日本的藝文人士。他的作品〈女人頭像〉（圖6）使用人物頭像這個傳統的素材，卻又將主題的元素分割成碎片、再進行重新組合，可以說是採用了立體主義的手法進行創作。

　　（圖7）是與仲田一起參與前衛藝術團體「三科」的畫家矢部友衛（1892-1981）的作品。這件作品描繪了宛如金屬雕塑般閃著白光的裸體女性。在處理裸女人像這樣傳統的素材時，矢部採用將人體簡化並且重構的方法，大膽地省略了肌膚的質感和五官等細節。雖然有雕塑跟繪畫的差異性，但仲田跟矢部的作品的共通性顯而易見。相對於前往德國學習的仲田，矢部則是一位在法國學習立體主義後歸國的畫家。

（二）作為都市文化的剛硬美學

　　雖然仲田與矢部都是頗負盛名的藝術家，以他們的作品作為代表「剛硬美學」的例子，特別在此提及這些作品並非毫無原因。在我任職於靜岡縣立美術館的期間，曾經參與策劃一檔名為「機器人與美術」的展覽，該展就展出了前述所提到的兩件作品，與之同時也給了我仔細觀察這些作品的機會。

　　這檔展覽圍繞著機器人這個「機械的人形」，與日本近現代美術及次文化之間的相互影響關係。機器人概念的首次誕生，即1920年，就是我們本文討論的時代背景。1920年捷克作家卡雷爾·恰佩克（Karel Čapek）在他的戲劇《R.U.R.》（羅梭的萬能工人，*Rossum's Universal Robots*）中創造了「人造人（＝機器

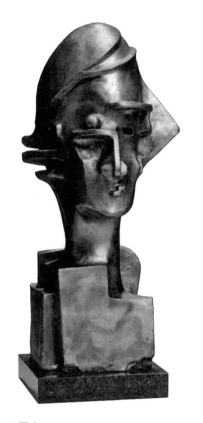

▲圖 6

仲田定之助，〈女人頭像〉，1924（人正 13
年），東京國立近代美術館典藏。圖片來
源：「機器人與美術」展覽執行委員會，
《機器人與美術──機械 × 身體的視覺意
象》（東京：講談社，2010），頁 34。

▲圖 7

矢部友衛，〈裸女〉，1923-1924（大正 12-13 年），早稻田大學
會津八一紀念博物館典藏。圖片來源：《機器人與美術──機
械 × 身體的視覺意象》，頁 38。

人）」的概念。這齣戲劇講述了為工廠勞動而創造的人造人發動叛亂的故事，也火速地在當時的日本改編成舞臺劇。而這些人造人的形象，大量被運用在當時的宣傳手冊或插圖中，對於包括留學生在內的城市的知識分子來説，也應是非常熟悉。

（三）從剛硬事物的縫隙中所窺見的人類

在此我想稍微進行一些補充。儘管我前面提出了「柔性美學」與「剛硬美學」這種看似對立性的概念，但事實上，它們之間也相互滲透著彼此。讓我們回顧一下方作為「剛硬美學」代表所提及的作品及例子。實際上，這些作品全都以人體為主題。它們並沒有直接描繪鐵路或船舶等機械文明所帶來的成果，而是透過暗示機械文明的表現形式去描繪人類。另一方面，作為重視人與動植物內在生命的「柔性美學」所舉的齋藤佳三，在他以植物為主題的圖像中，也明顯地觀察到融入了組構幾何學的元素。

實際上，所謂的「柔性美學」與「剛硬美學」是觀看20世紀初的文化趨勢的不同視角，實際上，它們可能只是從不一樣的角度去觀察的同一件事物。況且，從兩種面向去觀看別具意義。20世紀初，是人們在享受機械文明帶來的方便和舒適面向的同時，也開始莫名擔憂它會帶來對人類排擠的時代。而這就是臺灣雕塑家留日深造當時的社會現象。

三、地方色

總結來説，正如前面所述，1920年代的日本可以説是一個機械文明發展及都市近代化加劇的年代。不過正因為這些變革，也是一個人們重新把全新的探索目光轉向「地方」的時代。雖然我並非民俗學或社會學的專家，但還是提出以下觀察，期盼將其作

為與讀者一同思考藝術這一門專業的參考材料。

（一）柳田國男與民俗學

柳田國男（1875-1962）被視為奠基日本民俗學的代表人物。民俗學是歷史學的其中一派分支，是一門考究普通人（常民）生活歷史的學問。政治史、經濟史、宗教史等歷史學，往往從文獻紀錄中的權力變遷去掌握歷史的脈絡，而民俗學則藉由口傳故事、神話、地方誌來追溯生活的起源，探問我們是誰。

柳田國男曾任農商務省的官僚，明治41年（1908）開始深入民俗學的研究。他的名作《遠野物語》著於明治43年（1910），亦被譽為民族學的第一部不朽巨作。在這本書中，柳田從日本東北岩手縣一個名為遠野的山谷地帶，收集當地居民在該區域傳承的口傳故事，並將其集結成書。

這些口傳故事中講述了山林中各種神性的存在或與妖怪活靈活現的互動，以及季節的儀式，甚至是最近的事件或謠言等內容。這些故事象徵著近代科學帶來的理性生活方式範疇中無法完全涵蓋的、人類精神內在的混沌，其主張透過關注這些情境，我們終將可以獲得「我們是誰？」這個提問的答案與線索。

（二）柳宗悅與民藝

柳宗悅（1889-1961）生為高級軍官的兒子，是一位就讀上流階級教育機構「學習院」的人物。儘管他從屬於中流以上的生活水準，但後來卻成為了民藝運動的創始人，讚揚那些平凡無奇、出自於無名工匠的物件。相較於展覽會的藝術，民藝運動是一個更尊重生活之美的思想，比起有名藝術家製作的作品，他更高度評價那些無名工匠為日常生活所製作的「雜器」中蘊含的美。

富本憲吉（1886-1963）、河井寬次郎（1890-1966）、濱田庄

司（1894-1978）、柳宗悅四人，在大正15年（1926）共同撰寫了《日本民藝美術館設立趣旨書》。這份文件正是民藝運動的宣言，包含以下重要內容：

> 如果要追求源自大自然、健康且樸素的生機之美，那麼就必須來到民藝 Folk Art 的世界。長久以來，我們一直看守著美的主流貫徹其中。**3**

這就是強調「美的主流存在於親近自然的樸素生活中」的宣言。請再往下閱讀：

> 無名工匠製作的「下手物」＊鮮少是醜陋的。其中幾乎沒有做作的痕跡。既自然又純真，健康且自由。我們無法不在被稱之為「下手物」中找到我們的喜愛與驚奇。不只如此，其中還蘊含一個純粹日本的世界。沒有被外來技巧所束縛、不止步於模仿其他國家，所有的美都汲取自祖國的自然與血脈，鮮明地展示出了民族的存在。**4**

這一思想認為無名工匠們的作品中，蘊含著民俗美學意識的獨特成就。它對於美的這種思考，創造出對各個地區藝術差異的包容性。與當時把巴黎視為藝術中心，將其展開的藝術視為最高指標的觀念相反，這一思想認為，世界各地的生活中都根植著一種獨特的美。

在昭和18年（1943）比黃土水稍晚的時代，柳宗悅旅行臺灣，進行了對原住民服飾等調查。這張圖像（圖8）引用自2021年東京國立近代美術館舉辦的民藝展覽圖錄。事實上，早在柳宗悅旅臺的三十年前，即在大正13年（1914），他就已注意到東京大正博覽會上展出的臺灣染織品。**5**這表明了在20世紀初的日本，已經興起一種關注各區域民眾藝術的觀點。

3 富本憲吉、河井寬次郎、濱田庄司、柳宗悅，《日本民藝美術館設立趣旨書》，頁7，收錄於：日本民藝館（監修）、藤森武（攝影），《使用之美 上卷 柳宗悅藏集──日本之美》，世界文化社，2008。原作收於昭和元年（1926）發行的私人版本。

＊ 【譯註】：「下手物」為民藝運動中的重要詞彙。所指為一般人棄之不惜的粗製品、廉價品，但民藝運動者將之視為可貴的東西。

4 富本憲吉、河井寬次郎、濱田庄司、柳宗悅，《日本民藝美術館設立趣旨書》，頁11。

5 鈴木勝雄，〈和平紀念東京博覽會 臺灣原住民的圖繪明信片〉，《柳宗悅逝後60年紀念展 民藝的100年》（東京國立近代美術館、NHK、NHK宣傳部、每日新聞社編，2021），頁177。

◀圖 8
排灣族，「裁著袴」，19 世
紀，日本民藝館典藏。
圖片來源：《柳宗悦逝後
60年紀念展　民藝的100
年》（東京國立近代美術
館、NHK、NHK 宣傳部、
每日新聞社編，2021），
頁 176。

（三）國際化的時代與地方色

就如前面所述，柳宗悦倡導的民藝美學，跟柳田國男書寫常民歷史的民俗學，有極其相似的思想方向。不過，柳宗悦與柳田國男在現實中似乎沒有密切的交流。在此，希望避免對兩人之間的影響關係進行想像性的討論。

隨著科技的進步，20世紀初是一個國際交流蓬勃發展的時代。有積極的一面也有消極的一面。與今日不同的是，由於經濟和軍事力量的不平衡，帝國主義的殖民地統治實際上也滋生蔓延了開來。關於這一點，反思當然是必要的。然而也是在這個時期，藝術和文化中的地方色開始被發掘與重視。

20世紀初，特別是1920年代，與機械文明密切相關的立體主義式造形席捲了世界的大城市（剛硬美學）。另一方面，作為

與之並存的對抗行動，也出現了重視有機生命的思想（柔性美學）。此外，為了支持追尋這種普遍性的美學傾向，也出現了重新發掘各地特有地方文化的運動（地方色）。可以說正是因為處於一個國際化的時代，才萌生了此種對地方的關注。這就是我想在本文中探討的「柔性美學／剛硬美學／地方色」。

結語、觀看黃土水雕塑的三個想法（idea）

因新冠疫情等因素的影響，我長期滯留在日本境內。因此，我首次親眼見到黃土水的代表作〈甘露水〉實物，是在跟研討會一起亮相的展覽上。為了即將舉行的研討會，在準備發表初稿的階段，在尚不了解黃土水的真正特色時，便前往了臺灣。然而，正當我一邊看著〈甘露水〉的照片、一邊準備研討會，我深切感受到即將發表的討論主題，其實也體現在了〈甘露水〉的作品之中。

一位女子微微抬頭，面容露出複雜情感的表情。在追求濕潤觸感的造形中，蘊含了內在生命力的表現，可謂是本文提到的柔性美學。另一方面，雙腳輕輕交叉、讓人感受到寂靜的姿勢，則顯露出一種安詳而直接的銳利感。這或許稱得上所謂的剛硬美學。且據我所聞，這位把貝殼包裹環繞在身的女性雕像，是啟發自臺灣自古傳承的故事而創作的。若確實無誤，便可視之為將地方特色融入普遍性藝術語彙中的一種嘗試。

我在研討會上的發表，以及將其化為文字的本篇文章，並不是為了審視其切確的影響關聯，而更像是透過時代氛圍的呈現，思考以何種視角、觀看大正時代留學雕塑家的作品。未來，我期望透過更具實證性的研究，展開更細緻的討論。最後，我要對所有為籌辦研討會貢獻心力的人表示敬意與深切的謝意，作為本文的結語。

參考資料

網路資料

· 靜岡縣立美術館網站：〈https://spmoa.shizuoka.shizuoka.jp/digital_archive/rodin/〉（2023.07.06 瀏覽）。

日文專書

·「帶著眼鏡去旅行之美術展」展覽執行委員會編，《帶著眼鏡去旅行的藝術》，京都：青幻舍，2018。
·「機器人與美術」展覽執行委員會，《機器人與美術──機械 × 身體的視覺意象》，東京：講談社，2010。
· 東京藝術大學大學美術館、茨城縣立近代美術館，《東京藝大美術館名品展》，東京、茨城：東京藝術大學大學美術館、茨城縣立近代美術館，2000。
· 富本憲吉、河井寬次郎、濱田庄司、柳宗悅，《日本民藝美術館設立趣旨書》，收錄於：日本民藝館（監修）、藤森武（攝影），《使用之美 上卷 柳宗悅藏集──日本之美》，東京：世界文化社，2008。
· 森仁史監修，《躍動的靈魂光芒 日本的表現主義》，東京：東京美術，2009。
· 鈴木貞美，《從「生命」閱讀日本近代》，東京：日本放送出版協會，1996。
· 鈴木勝雄，〈和平紀念東京博覽會 臺灣原住民的圖繪明信片〉，《柳宗悅逝後60 年紀念展 民藝的 100 年》，東京國立近代美術館、NHK、NHK 宣傳部、每日新聞社（編），2021。
· 靜岡縣立美術館，《「雕塑」與「工藝」近代日本的技藝與美麗》，靜岡：靜岡縣立美術館，2004。

留学彫刻家たちはどんな環境で学んでいたのか ——20世紀初頭・東京の文化動向

村上敬 東京藝術大学大学美術館准教授

要旨

　　日露戦争（1904-1905）後の日本には、アジアからの多くの留学生が集まっていた。1915年には、東京美術学校も初の台湾人留学生黃土水を迎えている。今回の発表では、この時期、すなわち1905-1930年頃の東京を中心とした文化の様態を紹介することによって、個々の芸術家の活動を検討する基盤を設置したい。

　　むろん、さまざまな人や団体がさまざまに活動する文化・芸術の世界は複雑であり、一言で言い表せるようなものではない。だが今回はあえて大づかみな視点から「20世紀初頭の東京では、柔らかい美学と硬い美学が拮抗し融合していた」というアイディアを提示することにしよう。ここでは「美学」という言葉を感性のあり方といった意味で用いる。

　　さて、「柔らかい美学」とは何か？ここでは有機的なものや生命力への憧れをそう呼びたい。例えばオーギュスト・ロダンへの熱狂。近代彫刻史において重要な作家であるロダンはこの時期の日本において、作品に横溢する生命力という観点から高く評価されていた。中心となったのは雑誌『白樺』（1910-1923）に拠った若者たちであり、とりわけ高村光太郎のロダン解釈は大きな影響力を持った。

　　一方、これにやや遅れるようにしてあらわれた相反するような傾向を「硬い美学」と呼びたい。第一次世界大戦後の時代、機械文明の成果が

市民生活に浸透し、芸術文化の内実にまで影響力を発揮し始めた。日本においても、たとえば仲田定之助の彫刻「女の首」（1924）、あるいは矢部友衛の絵画「裸婦」（1923-1924）といったキュビスム的造形表現が現れており、それらは柔らかい美学と拮抗しつつ相互補完していた。

　また、この時代、日本では生活の近代化によって失われつつある民俗的伝統や風習に目を向けた民俗学という学問の勃興もあった。先駆者である柳田国男は1910年に『遠野物語』を著し、地域社会に生きる民衆の生活感情に目を向けた。これはやがて民衆の伝統的造形を評価する民芸運動へとつながる。こういった視点は都市化や交通インフラの発達（≒硬い美学）によってもたらされた新視点であるとともに、地方の生の伝統に目を向ける柔らかい美学の発露でもある。

　硬い美学／柔らかい美学／地方色の発見。これら3つのベクトルから20世紀初頭の日本を観察することで、留学彫刻家たちの創造活動を支えた舞台装置が見えてくるのではないだろうか。

キーワード
ロダン受容、高村光太郎、キュビスム、民俗学、地方色

序、柔らかい美学／硬い美学／地方色

　　筆者はシンポジウム＊において、「留学彫刻家たちはどんな環境で学んでいたのか―20世紀初頭・東京の文化動向」というタイトルで発表を行った。

　　シンポジウムおよびその母体となった展覧会＊＊の主人公である彫刻家・黄土水。彼が台湾からの最初の留学生として東京美術学校にやってきたのは大正4年（1915）である。この時代、すなわち黄土水らをはじめとする美術留学生が暮らしていた時代における日本の藝術・文化動向を紹介することで、彼らの創作活動について考察する基盤を設定しようというのがこの発表の狙いであった。

　　本稿はシンポジウムにおける発表内容の再現を前提としているが、一部、時間の都合で省略した内容なども補っている。

　　論のはじめに、東京藝術大学に所蔵される1枚の油彩画を紹介しよう。（図1）黄土水が東京美術学校にやってきた頃の東京の風景を知ってもらうのが目的である。

　　絵の作者は小絲源太郎（1887-1978）、タイトルは「屋根の都」。明治44年（1911）の作品であり、このとき小絲は東京美術学校の生徒であった。絵画のモチーフは美術学校生にとってなじみ深い土地である上野。東京美術学校のある東京上野の高台から東の方角を遠望して描いた風景画である。長く伸びる影の方向によって朝方の光景であることがわかる。画面の中心には朝の光の中に低く軒を連ねる瓦屋根の家並が描かれている。左奥には凌雲閣という建物が霞んで見える。これは上野から約2km離れた浅草にあった高さ52ｍの塔であり、「浅草十二階」という通称で知られている。高層建築が林立する現代の東京と異なり、2km先にあるわずか50ｍ程度の

【注釈】：「台湾近現　＊代彫刻の黎明」シンポジウム、2023.3.25-3.26、国立台湾美術館。

【注釈】：「台湾の土・＊＊自由の水：よみがえる　黄土水いのちの芸術」展覧会、2023.3.25-7.9、国立台湾美術館。

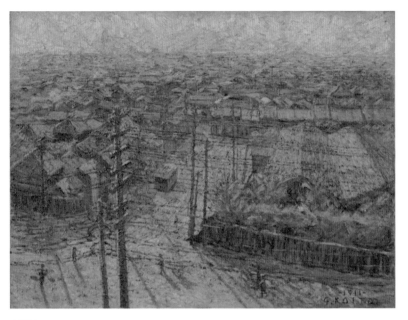

▲図1
小絲源太郎 《屋根の都》 明治44年（1911） 東京藝術大学。図版出典：めがねと旅する美術展実行委員会編『めがねと旅する美術』青幻舎　2018　75頁。

建物が周囲から突出して聳えているのだ。この時代の東京の家屋は伝統的な様式の低くおとなしいものだったわけである。一方、前景には路面電車や高い電柱、数多くの電線が描かれている。東京は新しい科学技術と伝統的な生活が併存する時代にあったといえる。

　この絵が描かれた4年後、この絵が描かれた場所である上野の東京美術学校に黄土水が入学する。本稿では、その時代の日本の藝術・文化の動向、さらに言えば、20世紀初頭の東京で美術留学生たちが何を見たかということを主題的にとりあげて紹介しようと思う。

　もちろん、限られた紙幅でこの時代この場所のすべてを言い表

すことはできない。そこで、今回は3つの柱を立てて、この時代の日本の文化動向を大づかみに整理することとしたい。

　その3つの柱とはすなわち「柔らかい美学／硬い美学／地方色」という柱である。柱を3つにするのにも理由がある。仮に論の柱が「柔らかい」と「硬い」の2つのみでは単純な二項対立の議論になってしまう。これでは議論に深みが出ない。これに「地方色」という要素を加え、いわば3D化して立体的な議論にすることを願っているのである。

　なお、ここで用いている「美学」ということばは通俗的な用法ではなくれっきとした学術用語で、「aesthetics」のことである。ここでは大まかに「感性」、「ものの感じ方」、「趣味・嗜好」と理解していただいてよい。

　また、こういった議論の枠組みを用いて分析していくターゲットもあらかじめ明示しておこう。それはすなわち、

・ターゲットとなる時代は1900年代から1930年代
・ターゲットとなる場所は東京を中心とした日本の藝術・文化動向

　ということになる。そして、この時代と場所における文化的動向のうち、本稿ではつぎのようなエピソードをとりあげる。これらのことがらは黄土水の彫刻を考える上で参考になる事象だと思われたからだ。

・高等教育を受けた青年や藝術家たちが彫刻家ロダンに熱狂したこと
・欧州のキュビスムの影響をうけた藝術家たちが藝術の最前線で活躍したこと
・柳田國男が民俗学を創始。『遠野物語』という民話集を著し、地方文

化への着目を促したこと

・柳宗悦らが『日本民藝美術館設立趣意書』を発表し、地方・無名の工人たちの工芸品に着目したこと

　それぞれが1冊どころか数冊の書物になりうる大きなテーマだが、本稿ではこれを整理し、黄土水も含む近代彫刻をみるうえでの参考となることができればと思う。

一、柔らかい美学

　さて、「序」で述べた三本柱の一つとして私は「柔らかい美学」という言葉を挙げた。ここで私は何を言おうとしているのか？この言葉で私は、当時の文化人や藝術家が持っていた、有機的なものや生命への関心や憧れを示そうと思う。こういった思想が発生する根本には、官による機械文明の移入と推進に対する民間や個人側の反動、より端的に言えばデモクラティックな意識の高揚があったと言えるだろう。

　「官による機械文明の移入」ということについて少し見ていきたい。イギリスで産業革命が起こった18世紀後半から20世紀初頭までおよそ1世紀の時間をかけて、世界の国々に機械文明の成果がゆきわたるようになった。日本では明治元年（1868）の明治維新と呼ばれる体制刷新の前後にイギリス、フランス、ドイツ、アメリカといった国々からさまざまな機械文明や社会システムの成果が導入され、近代化の流れに取り込まれることとなった。

　よく知られているように、明治9年（1897）に創設された日本初の美術学校は工部美術学校という名の学校であった。これは文化

や教育を主管する文部省ではなく科学技術を主管する工部省傘下の学校であった。現代に翻案すれば、3Dモデリングや製図法、あるいは測量法に類するものを伝授した学校と形容することができる。現代における美術の概念とは根本的に異なる思想からスタートしているのである。

　そして、藝術表現の一翼を担うという現代の美術の概念に基づく初めての美術学校が、明治22年（1889）に創設された東京美術学校なのである。美術学校はもちろん「官」によって設置されたものであるが、そこを巣立った美術家たちは一人の自由な市民となり、民間の自発的な藝術文化の創造に寄与した。

（一）ロダンへの熱狂と雑誌『白樺』

　さて、明治維新の時代を経て、明治末期から大正時代にかけて熱い注目をあつめた彫刻家こそ、オーギュスト・ロダン（1840-1917）であった。かれは19世紀から活躍していた、近代彫刻の偉大な作家だが、日本での知名度を高めたのは20世紀になってからということができる（なお、20世紀の始まりの年である1901年は、明治34年にあたる）。

　とくに、雑誌『白樺』（1910年4月創刊）の明治43年（1910）11月に発刊された号は「ロダン号」と題してロダンを集中的に取り上げており、翌年のロダン作品の日本伝来とあわせて若手知識人たちの大きな熱狂を集めた。

　ロダンの彫刻は伝統的な彫刻が持っている特長である端正さや均衡よりも、動きや生命力を重視したものであった。あるいはより正確に言えば、その頃の日本人はロダンの多面性のうちのそういった側面を現代にふさわしい藝術として迎え入れたと考えることもで

きるであろう。

　これは静岡県立美術館所蔵の「地獄の門」という作品の一部
である。（図2）ロダンが亡くなるまで手を加え続けた本作は、ダ
ンテの『神曲』を原作として数百体の人物彫刻やその断片が巨大な
門にコラージュされているという巨大な群像である。それぞれのモ
チーフは独立した作品となりうるポテンシャルを秘めており、実
際、「考える人」に代表されるいくつかの作品はそこから独立して
単独の作品にもなっている。これら人体彫刻の動きは激しく、あえ
て絵画の様式に例えればバロックの趣を呈しているといえよう。

　先にのべた雑誌『白樺』は武者小路実篤（1885-1976）、志賀
直哉（1883-1971）、有島武郎（1878-1923）、有島生馬（1882-
1974）、柳宗悦（1889-1961）といった20〜30代の理想主義的な

▲図2
オーギュスト・ロダン《地獄の門》（部分） 1880-1917　静岡県立美術館。図版出典：
静岡県立美術館ウェブサイト〈https://spmoa.shizuoka.shizuoka.jp/digital_archive/rodin/〉
（2023.7.6 閲覧）。

若者たちによって創刊された同人雑誌であった。『白樺』を編集発行していた同人たちはロダンの藝術に強く動かされて紙面でこれを紹介し、当時の知識青年たちは『白樺』同人が紹介したロダンの藝術にやはり強い感銘を受ける。この時代、藝術や文化に関心を抱く若者たちにとって、ロダンこそが彫刻藝術の王座とも言うべき存在だったのである。

（二）大正生命主義

　このロダンへの熱狂とほぼ同時期の日本にあらわれたのが「生命主義」とよばれる文化動向であった。日本近代文学研究者の鈴木貞美は次のように述べる。

> 哲学者の田辺元（たなべ・はじめ／1885-1962）は大正11年（1922）、『文化の概念』というエッセイで、今日の思潮の根底をなすのは、「生命主義」であると言っている。自然征服観を超えて、自然の一員としての人間が、物質生活と精神生活を豊かにすることこそが「文化」であり、その根本には、「生命」の自由な発現を求める「生命主義」がある、と[1]。

　鈴木貞美は文学研究者であり、その彼が田辺元を引用して展開する「生命主義」は主として文芸上の運動である。しかし同時に、社会的、政治的な運動（これは民衆が自己の権利に目覚めて起こす暴動なども含まれる）をも含んだ広範な概念でもあったから、「生命主義」という思想傾向を造形藝術に援用することも許されるであろう。現に日本の近代工芸研究の第一人者である森仁史は「工芸の生命主義」という文章で1920年代の植物モチーフの工芸を論じている[2]。

鈴木貞美『「生命」で読む日本近代』（日本放送出版協会　1996）6-7頁。[1]

森仁史（監修）『躍動する魂のきらめき　日本の表現主義』（東京美術　2009）323頁。[2]

　　森仁史が挙げた例ではないが、たとえば東京藝術大学に所蔵されている資料に次のようなものがある。（図3）

　　斎藤佳三（1887-1955）は衣類から家具にいたるまで、幅広く生活分野で活動したデザイナーであった。ここに挙げた作例は、伝統的な着物につける模様を20世紀にふさわしいものへと改良するためのデザイン案と考えられる。麦のような植物の穂や葉をモチーフとしていることがわかる。またリズム模様という名前からわかるように、静止した美しさではなく、上へ上へと伸びていく植物の生育していく姿、その動きのリズムを捉えて模様化されている。このような静止と均衡よりも動きと生命力を意識したデザイン傾向は、「生命主義」という文化運動の持つ特質を理解する上でひとつの好例となるのではないかと思う。

（三）高村光太郎と荻原守衛

　　高村光太郎（1883-1956）は東京美術学校で教授を務めた彫刻家・高村光雲（1852-1934）の息子で第二次世界大戦後まで長寿を保った人物である。若い頃には「職人」としての父光雲（江戸時代末期に生まれた高村光雲は少年期に仏像を彫刻する職人となり、明治維新後の新時代になって彫刻藝術家としての地位を築いた人物である）に反抗心を覚え、「藝術家」としてのロダンに強い憧憬の念をいだいていた。先に挙げた『白樺』のロダン特集号にはロダンを解説する文章を寄稿している。

　　代表作「手」は（図4）、手という人体の断片それ自体を一つの全体として、内的な生命力を見いだした彫刻といえるが、こういったものはロダンにも見られるのである。また、手のポーズは仏像のそれをモチーフともしており、ロダン的な人体表現のうちに東洋思想を盛

◀図3（左図）
斎藤佳三 《下図『リズム半襟模様』》 昭和5年（1930）頃 東京藝術大学。図版出典：「機能と装飾」展実行委員会 『交歓するモダン　機能と装飾のポリフォニー』 赤々社 141頁。

◀図4（右図）
高村光太郎 《手》 大正7年(1918) 朝倉彫塑館。図版出典：静岡県立美術館 「〈彫刻〉と〈工芸〉 近代日本の技と美」 2004 88頁。

り込む表現であるともいえる。

　荻原守衛（1879-1910）は高村光太郎とは対照的に若くして世を去った（黄土水が東京にやってきた時には守衛は既に亡くなっていた）彫刻家で、光太郎とともに日本近代彫刻の出発点と考えられている作家である。留学時に知り合った彼らはいずれもロダンに心酔し、光太郎は先に述べた『白樺』への寄稿にみられるように批評家としてもロダンの紹介に力を発揮した。一方で守衛はこのような作品を通じて、ロダンの作品にみられる内的な生命力を彫刻に込める方法論を追究し、大きな成果を挙げた。

　　彼の作品「女」（図5）を見てみよう。膝をついて腕を後ろに組んだ女性が斜め上を見上げている。時計回りにねじり上がるような、旋回と上昇の動きが作品全体を支配している。身体の表現においても、動きのある波打つような肉体が描写されている。たとえばギリシャの彫刻にあるような均整のとれた静かな美しさとは違う方向をめざしているといえよう。顔が上を向いているため、この写真から表情をうかがうことは難しいが、やはり生きている人間のような生々しさ、一瞬を捉えたような表情、そういったものを目指していることがわかる。

　　以上、私は、留学美術学生が暮らしていた20世紀初頭の日本において、動きや生命力を藝術表現に昇華させようとした文化動向があったと主張し、それを「柔らかい美学」ということばで表現した。象徴的な4点の作品でその空気は伝わったのではないだろうか。

二、硬い美学

　　先述したように、19世紀後半までに日本にも到達した機械文明の表象は、20世紀初頭には世界の大都市の典型的な意匠となったといえる。機械文明がもたらす硬さ・重さ・速さといった人間を圧倒する要素は、この時代の藝術に多大な影響を及ぼしている。これらの作品のうちのいくつかは機械文明を肯定的なものとして表現し、またべつないくつかは否定的な意味で機械文明を表現している。

　　本稿ではこういったものを、「硬い美学」を内包した藝術傾向と呼ぶが、これらは表現の面ではキュビスム（Cubisme）の影響を受けたものが多いのである。

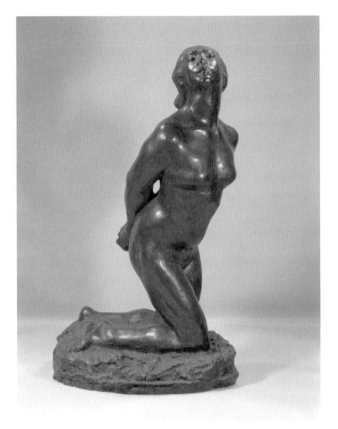

◀図5
荻原守衛 《女》明治43年（1910）
東京藝術大学。図版出典：東京藝
術大学大学美術館・茨城県立近代
美術館『東京芸大美術館名品展』
2000 79頁。

（一）キュビスムの藝術家たち

　　たとえば黄土水が学んでいた時期の東京ではこのように、彼や
その先生たちとはまったく傾向の違うようにみえる彫刻作品も生み
だされていた。

　　仲田定之助（1888-1970）は実業界の出身で、評論の分野でも
活躍した人物である。本業の関係でドイツに留学して最新の藝術や
デザインの動向に触れており、帰国後の1925年に、雑誌『みづゑ』
に紹介記事（「国立バウハウス」）を書いたことで、バウハウスを

はじめて日本に紹介した人物としても知られている。作品「女の首」（図6）は、人間の頭像という伝統的な素材を扱いつつ、モチーフの要素を断片に分割して再構成するという、キュビスムの手法で作られている。

この作品（図7）は仲田とともに前衛美術家のグループ（「三科」）で活動していた画家・矢部友衛（1892-1981）の作品である。まるで金属彫刻のように白く輝く裸婦が描かれている。裸婦像という伝統的な素材を扱いつつ、肌の質感や顔立ちといった細部は思い切って切り捨てることにより、人体を単純化して再構成する方法を取っている。

彫刻と絵画の違いはあるが、仲田と矢部の作品の持つ共通性は明らかであろう。ドイツに渡った仲田に対して矢部はフランスでキュビスムを学んで帰国した画家であった。

（二）都市文化としての硬い美学

以上、「硬い美学」の代表として仲田定之助と矢部友衛を挙げた。彼らはそれぞれに有名な美術家ではあるが、とくにこれらの作品を取り上げたのには理由がある。私は、かつて所属していた静岡県立美術館で「ロボットと美術」という展覧会を企画運営したのだが、その展覧会に今挙げた2作品を出品し、詳しく観察する機会を得たのである。

この展覧会はロボットという「機械のひとがた」と、日本の近現代美術・サブカルチャーの相互影響をテーマにしたものであったが、ロボットという概念が生まれたのはまさに本日扱っている時代の中心、1920年なのである。1920年にチェコの作家カレル・チャペックがみずからの戯曲『R.U.R.』（ロッサムのユニバーサルロボッ

▲図6
仲田定之助 《女の首》 大正13年（1924）
東京国立近代美術館。図版出典：「ロ
ボットと美術」展実行委員会 『ロボッ
トと美術──機械 × 身体のビジュアル
イメージ』 講談社 2010 34頁。

▲図7
矢部友衛 《裸婦》 大正12-13年（1923-24） 早稲田大学會津
八一記念博物館。図版出典：「ロボットと美術」展実行委
員会 『ロボットと美術──機械×身体のビジュアルイメージ』
講談社 2010 38頁。

ト）のために生み出した概念が人工の人間＝ロボットであった。工場労働をするために生み出された人工の人間＝ロボットが反乱を起こす物語は当時の日本でもさっそく舞台化されている。

　そして、それら人工の人間のイメージはこの時期のパンフレットやイラストなどでさかんに取り上げられており、留学生を含む都市部の教養層にとってはかなりなじみ深いイメージでもあったはずである。

（三）硬いものに垣間見える人間

　さて、ここで少しだけ補足したい。私は「柔らかい美学」と「硬い美学」という対立的な概念を示したが、実はこれらは相互に浸透しあってもいるのである。

　たとえば今「硬い美学」を代表する作品や事例としてあげたものを振り返ってみてほしい。実はこれらはいずれも人体をモチーフとしている。鉄道や船舶といった機械文明の果実そのものを描いたのではなく、機械文明に示唆された表現によって人間を描いているのである。

　いっぽう、人間や動植物の内的生命を重視する「柔らかい美学」としてあげた斎藤佳三の植物モチーフデザインのうちには、幾何学的に構成された部分も目立つことがわかる。

　実際のところ、「柔らかい美学」と「硬い美学」とは20世紀初頭の文化傾向を別の方角からみたものであって、実は同じものを別々の方向から観察ているだけなのかもしれない。しかし、同じものを両面から見ることはけっして無意味なことではない。

　20世紀初頭というのは、機械文明の便利で快適な一面を享受しつつ、それによってもたらされる人間疎外にどこか不安も覚えてい

る、そういう時代だったといえるのではないだろうか。

　そしてそれこそが、留学台湾人彫刻家が学んでいた時代の日本の世相なのである。

三、地方色

　さて、以上述べてきたように、日本における1920年代は機械文明の進展と現代につながる都市化の加速した時代といえる。しかし、それゆえに、あらためて「地方」に新たな探究のまなざしが向けられた時代でもあった。私は民俗学や社会学の専門家ではないが、あえてこのことに言及し、みなさんとともに専門である美術を考える材料としたい。

（一）柳田國男と民俗学

　柳田國男（1875-1962）は日本の民俗学の創始者に位置づけられる人物である。民俗学は歴史学の一形態とも位置づけられるもので、一般の人々（常民）の暮らしの歴史を考究する学問である。政治史、経済史、宗教史、といった歴史学は文書が伝える権力の変遷から歴史の流れを捉えようとすることが多いが、民俗学は伝承や神話、地誌からわれわれの暮らしの根源をたどり、自分たちが何者であるかを探究する。

　柳田は農商務省の官僚を経て、明治41年（1908）より民俗学の研究に着手した。その最初の金字塔とも言うべき名著が明治43年（1910）に著された『遠野物語』なのである。ここで柳田は日本の東北部にある岩手県の遠野という山間の地で地元の人からこの地域に伝わる伝承を採取し、書籍にまとめている。

　　伝承が伝えるのは山の中にいる様々な神的存在や妖怪との生々しい交流、季節の行事、さらには最近の出来事や噂話の類である。それは、近代科学がもたらす理知的な生活様式には収まりきらない人々の精神の内面にある混沌のあらわれであり、そういったことがらに目を向けていくことで「我々は何者か」という問いへの答えを探ることができる、という主張であった。

（二）柳宗悦と民藝

　　柳宗悦（1889-1961）は高級軍人の子として生まれ、上流階級の教育機関であった学習院に学んだ人物である。中流以上の生活水準に属した人だが、のちに何の変哲もない無名の工人の作品を称揚する民藝運動の創始者となる。民藝運動は展覧会藝術よりも生活の中の美を尊重する思想であり、無名の工人が日常で用いるために作った「雑器」の美を、名のある作家が作り上げた作品よりも高く評価する。

　　富本憲吉（1886-1963）、河井寛次郎（1890-1966）、濱田庄司（1894-1978）、柳宗悦の4名は、大正15年（1926）に『日本民藝美術館設立趣意書』を著した。これが民藝運動の宣言であり、次のような重要な内容を含んでいる。

> 自然から産みなされた健康な素朴な活々した美を求めるなら、民藝 Folk Art の世界に来ねばならぬ。私達は長らく美の本流がそこを貫いているのを見守って来た[3]。

　　これは、美の本流が自然に近い素朴な生活の中にある、という宣言である。さらに見てみよう。

3　富本憲吉　河井寛次郎　濱田庄司　柳宗悦『日本民藝美術館設立趣意書』（日本民藝館（監修）・藤森武（撮影）『用の美　上巻　柳宗悦コレクション——日本の美』世界文化社 2008 所収。原本は昭和元年（1926）発行の私版本）7頁。

　名無き工人によって作られた下手のものに醜いものは甚だ少ない。そこには殆ど作為の傷がない。自然であり無心であり、健康であり自由である。私達は必然私達の愛と驚きとを「下手のもの」に見出さないわけにはゆかぬ。のみならずそこにこそ純日本の世界がある。外来の手法に陥らず他国の模倣に終わらず、凡ての美を故国の自然と血とから汲んで、民族の存在を鮮やかに示した[4]。

　これは、無名の工人達の作品のなかに民俗の美意識の独自の結実がある、という思想である。美に対するこのような考えは、地域ごとの藝術の差異にたいする寛容さを生み出した。これは、たとえば当時藝術の中心地であったパリで繰り広げられている藝術を最上とする考え方とは対照的に、世界各地の生活に根ざした独自の美がある、という発想へとつながる。

　黄土水の時代からやや下った昭和18年（1943）、柳は台湾を旅行し、原住民の服飾などを調査している。この画像は（図8）2021年に東京国立近代美術館で行われた民藝の展覧会の図録からの引用である。

　実は柳は、台湾旅行をする30年前、大正13年（1914）の東京大正博覧会に展示された台湾の染織品にすでに注目していた[5]。20世紀初頭の日本において、各地の民衆藝術に着目する視点が現れていたことがわかる。

（三）国際化の時代と地方色

　以上みてきたように、柳の唱道した民藝の美学は、常民の歴史を描こうとした柳田の民俗学と極めて似通った思想の方向である。しかし、柳田と柳は現実的には親しく交流することはなかったよう

[4] 富本憲吉　河井寛次郎　濱田庄司　柳宗悦『日本民藝美術館設立趣意書』11頁。

[5] 鈴木勝雄「平和記念東京博覧会　台湾先住民の絵葉書」東京国立近代美術館・NHK・NHKプロモーション・毎日新聞社（編）『柳宗悦没後60年記念展　民藝の100年』2021　177頁。

▶図8
パイワン族「たっつけ
袴」19世紀 日本民藝
館。図版出典：東京国立
近代美術館・NHK・NHK
プロモーション・毎日新
聞社（編）『柳宗悦没後
60年記念展 民藝の100
年』2021 176頁。

である。したがって、柳田と柳の影響関係についてはここで想像を
交えて論じることは控えておきたい。

　20世紀初頭というのはテクノロジーの進展により、国際交流が
盛んになった時代であった。それには陽の側面と陰の側面もある。
現代とは違い、経済的・軍事的な力の不均衡による帝国主義的植民
地支配ということが実際に行われてもいる。それについての反省は
むろん必要である。しかし、藝術や文化における地方色というもの
が発掘され、重視されるようになったのもまたこの時代のことであ
った。

　20世紀はじめ、とくに1920年代は機械文明と連関の深いキュ
ビスム的な造形が世界の大都市を席巻した（硬い美学）。その一方
でそれと併存する対抗的アクションのようにして有機的な生命を重

視する思想もまた現れる（柔らかい美学）。さらに、そういった普遍性を追究する美学的傾向を下支えするように、各地に残る地方独自の文化を再発見する動きも現れる（地方色）。地方へのまなざしは国際化の時代であればこそ現れたものといえる。

　これが本稿で私が申したかったこと、「柔らかい美学／硬い美学／地方色」ということになる。

おわりに　黄土水彫刻を見る3つのアイディア

　私は実はコロナ禍の影響などもあって日本国内に長らくとどまっていた。そのため、黄土水の代表作《甘露水》についても、シンポジウムとあわせて開催された展覧会においてはじめて実物を目にすることとなった。シンポジウムの発表原稿を準備している段階ではまだ黄土水の本当の部分を知らずに訪台していたわけである。しかし、《甘露水》の写真を見ながらシンポジウムの準備を進めている間、発表で述べようとしていることは《甘露水》にも反映されているという実感を強く持つようになった。

　複雑な情感をたたえた表情でやや上を向く女性。みずみずしさを追い求めた造形にはやはり内的な生命力の表現が宿っている。本稿でいう柔らかい美学と言えるだろう。

　いっぽう、軽く脚を交差させた静寂を感じさせるポーズは、静かで直線的なシャープさを示している。これはいわば硬い美学と言えるかもしれない。

　また、この貝を身にまとった女性像は、台湾に古くから伝わる物語を下敷きにしているとうかがったことがある。そうであれば、普遍的な藝術言語のなかに地方色を導入する試みといえるだろう。

　　シンポジウムでの語り、そしてそれを文字化した本稿は、精密な影響関係の精査というよりも、時代の空気を提示することで、大正時代の留学彫刻家の作品を見る視点の取り方を考えたものであった。以後は、より実証的な研究により、精密な議論ができるよう研究を進めていきたい。

　　最後に、シンポジウム運営に尽力された各位の献身に敬意と感謝の念を表しつつ、本稿を終えたいと思う。

参考文献

- 「ロボットと美術」展実行委員会 『ロボットと美術―機械 × 身体のビジュアルイメージ』 東京：講談社　2010。
- めがねと旅する美術展実行委員会編 『めがねと旅する美術』 京都：青幻舎 2018。
- 東京藝術大学大学美術館・茨城県立近代美術館 『東京芸大美術館名品展』 東京・茨城：東京藝術大学大学美術館・茨城県立近代美術館　2000。
- 富本憲吉、河井寛次郎、濱田庄司、柳宗悦 『日本民藝美術館設立趣意書』 日本民藝館（監修）・藤森武（撮影）『用の美　上巻　柳宗悦コレクション―日本の美』 東京：世界文化社　2008。
- 森仁史（監修）『躍動する魂のきらめき 日本の表現主義』 東京：東京美術 2009。
- 鈴木貞美 『「生命」で読む日本近代』 東京：日本放送出版協会　1996。
- 鈴木勝雄 「平和記念東京博覧会 台湾先住民の絵葉書」 東京国立近代美術館・NHK・NHK プロモーション・毎日新聞社（編）『柳宗悦没後 60 年記念展　民藝の 100 年』 2021。
- 静岡県立美術館 「〈彫刻〉と〈工芸〉 近代日本の技と美」 静岡：静岡県立美術館　2004。
- 静岡県立美術館ウェブサイト：〈https://spmoa.shizuoka.shizuoka.jp/digital_archive/rodin/〉（2023.7.6 閲覧）。

東京美術學校之東亞留學生相關基礎研究諸相——以東京藝術大學收藏之美術作品及史料為中心

熊澤弘　東京藝術大學大學美術館副教授

摘要

　　東京藝術大學美術學部近現代美術史暨大學史研究中心（GACMA）藏有臺日兩國間近代美術史研究基礎史料，包括臺灣首位就讀東京美術學校的黃土水（1895-1930）之入學推薦信。此外，東京藝術大學亦收藏有作為教材使用之藝術品、呈現歷屆學生創作成果之畢業製作及自畫像等，繼承自其前身東京美術學校之時代起的「藝術資料」。這些美術作品，尤其是學生們之作品集合，於日本近代美術史和美術教育史上，具定點觀察紀錄之意義。而其中東亞留學生相關美術作品及史料，不僅止於日本，更具形塑東亞各國美術史之意義。本文旨在概略介紹東京藝術大學迄今所繼承之東亞留學生相關史料及美術作品，及其調查與研究現況。

關鍵詞

東京美術學校、東京藝術大學、archive、東亞留學生

1　參照：吉田千鶴子，〈第 6 章 臺灣人留學生〉，《近代東亞美術留學生研究──東京美術學校留學生史料》（東京：Yumani 書房，2009），頁109-112。

2　該展展出之文獻複製品中，由東京藝術大學美術學部近現代美術史暨大學史研究中心（GACMA：GEIDAI ARCHIVES CENTER OF MODERN ART，網址：〈https://gacma.geidai.ac.jp〉）收藏之資料如下。此外，下述史料均統整於一份封面寫有「自明治四十四年一月至大正十二年 月 選科入學相關文書 教務課」的裝訂本中。
・「臺灣總督府國語學校校長隈本繁吉致正木校長之書信 黃土水選科入學推薦信」（大正4年〔1915〕7月28日）
・「竹內久一致教務課之書信 關於黃土水的入學」（大正 4 年〔1915〕8月3日）
・「致臺灣總督府國語學校校長書信草稿」（大正4年〔1915〕8月4日）
・「臺灣總督府委託東京留學臺灣學制監督 門田正經致美校校長的黃土水推薦信」（大正4年〔1915〕9月12日）
・「臺灣總督府國語學校校長隈本繁吉致正木校長之電報 感謝准許入學與其他」（大正 4 年〔1915〕9月16日）

序、「黃土水的入學推薦信」──東京藝術大學收藏之史料

> 茲附履歷之黃土水　為小生管理之國語學校畢業生　在學時雖未專攻訓練　然巧於木雕及塑造　猶如天賦之技　且品行端正、學業優良、身體健全　懇請准許入學貴校選科　使其發揮既有之技能　懇請允可
>
> （黃土水為敝人〔隈本〕管理之〔臺灣總督府〕國語學校畢業生，在學期間並未特別接受訓練，卻精於木雕與塑造，應具有特殊才能。且他品行端正，學業成績優秀，且身體健全，懇請讓他入學貴校〔東京美術學校〕選科，發揮他獨特的才能，懇請批准〔入學〕）。

此為1915年時任臺灣總督府國語學校長的隈本繁吉（Kumamoto Shigekichi, 1873-1952），寄給東京美術學校校長正木直彥之信件的一部分（圖1）。該文獻呈現臺灣首位赴東京美術學校就讀之學生黃土水初期的成就，[1] 在臺日近代美術交流史上是頗為人知的重要史料。包括此文獻，黃土水相關的一次文獻之複製品已在國立臺灣美術館「臺灣土・自由水：黃土水藝術生命的復活」特展（2023年3月25日～7月9日）中展出。[2]

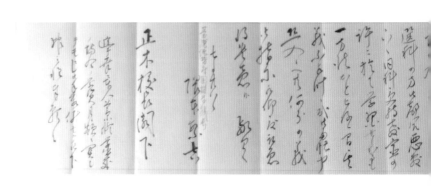

出身東亞各國（中國、中國東北、朝鮮及臺灣）之學生[3]曾在東京美術學校（今東京藝術大學美術學部之前身）就學。東京美術學校及其後的東京藝術大學，承繼了許多展現這些留學生在美術學校學習成果之作品。這些作品及史料之意義，在以東亞為中心之國際美術史脈絡下被解讀，其成果的一部分以展覽形式呈現。[4] 本文將簡介東京藝術大學收藏之歷史性美術作品及史料，並揭示迄今之調查與研究歷程，以及現狀與未來展望。

一、「藝術資料」：東京藝術大學收藏之學術資產

首先我想先明確點出與東京美術學校有關之作品和史料。

東京藝術大學為美術學部之前身東京美術學校（1887年創立、1889年建校，以下簡稱「美校」）及音樂學部之前身東京音樂學校（1887年創立、1890年建校，以下簡稱「音校」），這兩所官立藝術學校於1949年5月併校而設立，是日本唯一的國立藝術大學。美校、音校創校以來已累積逾一百三十年之歷史，時至今日，東京藝術大學培育出眾多藝術家、演奏家、藝術教育者及研究者。支持東京藝大此教育環境最重要之資源，除教職員工等人才資源外，大學所累積之學術資產亦同樣重要。藝術教育

（續前頁） 2
關於這分資料之翻拍及圖片使用，要感謝近現代美術史暨大學史研究中心的古田亮老師、淺井ふたば、芹生春奈的大力幫忙，在此特別致謝。

來自東亞各國之美術 3
學校留學生人數如下：
・中國本國出身者：88 名（其中畢業與結業者 41 名）
・中國東北出身者：14 名（其中畢業與結業者 5 名）
・朝鮮半島出身者：89 名（其中畢業與結業者 57 名）
・臺灣出身：30 名（其中畢業與結業者 22 名）

◀圖 1
1915（大正 4）年 7 月 28 日，臺灣總督府國語學校校長隈本繁吉致正木校長之書信：黃土水選科入學推薦信，由東京藝術大學美術學部近現代美術史暨大學史研究中心收藏。

機構迄今收集並於教學中實踐之學術資產豐富多元。創校以來一百三十年之歷史本身，同時亦具歷史文獻意義。近年，東京藝術大學越發重視學術資產，例如於2022年4月設立「未來創造繼承中心」，開始全面調查研究大學內累積之各種資料。**5**

東京藝術大學所保管之歷史性資料，分類大致如下：

1. 圖書相關資料

過去由美校、音校圖書館與書庫所管理之資料文獻。於1949年東京藝術大學創立時彙整美校與音校之圖書資料庫，現由「附屬圖書館」進行管理。

2. 文獻相關史料

過去由美校、音校各自管理之文獻相關資料。原屬美校之史料現由「美術學部近現代美術史暨大學史研究中心」（通稱：GACMA）進行管理，原屬音校之史料則由「未來創造繼承中心大學史史料室」管理。

3. 藝術資料

主要為美校創校以來作為教材收集之美術工藝品及學校相關作品、資料。美術之外，亦包括由音校及東京藝術大學音樂學部所管理之歷史音樂資料。目前由大學美術館進行管理。

於上述學術資產中，在此我想將焦點置於美術相關之「文獻相關史料」以及「藝術資料」上。

（一）美校、藝大之文獻相關史料

「近現代美術史暨大學史研究中心」（以下簡稱「GACMA」）

4　東京藝術大學大學美術館迄今參與之臺日相關展覽如下：
・「序曲展」（國立臺北教育大學北師美術館，2012年9月25日〜2013年1月13日）
・「臺灣的近代美術──留學生們的青春群像（1895-1945）」（東京藝術大學大學美術館，2014年9月12日〜10月26日）
・「日本近代洋画大展」（國立臺北教育大學北師美術館，2017年10月7日〜2018年1月7日）
・「臺灣繪畫的巨匠──陳澄波 油畫作品修復展──國立臺灣師範大學藝術學院文物保存維護研究發展中心、東京藝術大學大學院文化財保存學保存修復油畫研究室 共同研究發表」（東京藝術大學大學美術館陳列館，2014年9月12日〜10月2日）

5　《東京藝術大學未來創造繼承中心》，網址：〈https://future.geidai.ac.jp/about-us〉。

（圖2）負責管理存留於東京藝術大學美術學部之史料。

　　該中心管理的是一批「自東京美術學校起，至現今的東京藝術大學美術學部相關之紀錄文獻，以及由教職員、畢業生與相關人士所捐贈之大學歷史相關資料」。

　　此類事務文獻當時原由美校和藝大之事務部局進行管理，1964年「美術學部教育資料編纂室」成立，並接管校內事務相關文獻。而後為慶祝東京藝術大學創校百週年，決定出版《東京藝術大學百年史》，由教育資料編纂室負責編輯工作。其成果集結成為鉅作《東京藝術大學百年史 東京美術學校篇》（全3卷，1987、1992、1997年）。[6] 這套《百年史》囊括與美校、藝大相關之諸多人員之活動紀錄，作為研究日本近現代美術史之基礎資料集，具重要意義。本文開頭提及GACMA收藏之黃土水入學相關資料，在東京藝術大學文獻相關資料中，亦於美術史研究上發揮重要作用。

〈活動理念〉，《GACMA》，網址：〈https://gacma.geidai.ac.jp/about〉。　6

▲圖2
美術學部近現代美術史暨大學史研究中心網站頁面。

（二）藝術資料：作為範本之參考作品、作為定點觀察紀錄之
　　　畢業製作

　　此外，被歸類為「藝術資料」之文獻，現由大學美術館進行
管理（圖3）。

　　大學美術館作為校內聯合機構，以「調查、收集、保存及
管理藝術資料」、「展示公開藝術資料」為使命。該組織所管理
之「藝術資料」種類多元，[7]至2023年7月現今，其總件數的規模
已擴大至逾三萬件。

　　藝術資料之收集工作始於美校建校前。1887年創校之東京美
術學校，著重以保護及發展傳統美術為主軸之美術教育，為實現
此一目標，遂制定「參考用藝術品之收集與運用」、「學校相關
作品之收集」等兩項方針。根據第一項方針，美校自建校籌備階
段，即開始收集大量優秀古代美術作品和近現代美術作品。因此

▲圖3
東京藝術大學大學美術館外觀。

7　根據「東京藝術大學
大學美術館規則」及
「東京藝術大學大學美
術館營運細則」（平成
10年4月16日制定）。
文件連結：〈https://
www.geidai.ac.jp/
kisoku_koukai/pdf/
p20131024_225.pdf〉、
〈https://www.geidai.
ac.jp/kisoku_koukai/
pdf/p20131024_227.
pdf〉。

當時之學生可以出色的美術名作為學習範本，享受美術教育。

另一項方針「學校相關作品之收集」，意指收集校內產出之教育成果，具體內容即是歷屆學生創作之畢業製作等學生作品。1893年培養出第1屆畢業時，美校便開始收集他們的畢業製作。畢業製作以美術學校、藝術大學購藏之形式進行，這項收購制度亦延續迄今。這些學生作品以「學生創作作品」之名目登錄於藏品中，總數逾一萬件。[8]

這些畢業製作等學生作品，對學生而言是美校或藝大期間的最終成果品，而對學校而言，也是各個時代美術教育之成果。從以實體型態持續保存這些作品之角度而言，學生之作品集合的收藏亦具紀錄性質，可定點觀察近現代美術之情形。

二、東亞留學生關聯作品、史料相關之調查與研究

如上所述，東京藝術大學累積了大量美校創校初期以來之文獻紀錄、歷屆學生相關之美術作品，這些作品作為歷史資料和大學歷史資料有其自身意義。「作為歷史資料之意義」尤以東京美術學校時代來自東亞各國留學生之相關史料，以及其作品集合備受矚目。

針對東京美術學校來自東亞各國（中國本土、中國東北、朝鮮半島、臺灣等地）之留學生，建立相關基礎研究基盤的，是長期在美術學部教育資料編纂室進行檔案庫調查的吉田千鶴子女士（1944-2018）。[9]東京美術學校留學生們（包含未畢業的肄業生）之履歷及作品資料，在該書中依「地域」（中國、朝鮮、中國東北、臺灣）分類刊載，整體內容有其個人見解，「……即便是前人的先行研究，也是依照自己對史料之分類項目，進行拆解和整理……換言之，本書是以檔案庫形式之企圖寫成」，[10] 網羅

[8] 關於東京美術學校及東京藝術大學之畢業製作藏購制度，於東京藝術大學大學美術館所舉辦之「藏購展 藝大收藏展 2023」（2023 年 3 月 31 日～ 5 月 7 日）中，以特展形式做全面性的介紹。〈「買上展」藝大コレクション展 2023〉，《東京藝術大學大學美術館》，網址：〈https://museum.geidai.ac.jp/exhibit/2023/03/collection23.html〉。

[9] 吉田千鶴子，《近代東亞美術留學生研究——東京美術學校留學生史料》。先於這本書則有《東京美術學校的外國學生》中文版發行（香港：天馬出版，2004）。

[10] 朴昭炫，〈書評 吉田千鶴子《近代東亞美術留學生研究》——想像一個跨國檔案庫〉，《美術研究》400號（2010），頁 499-502。

範圍之廣，使該書不僅集吉田調查研究之大成，也是下一個世代調查研究之藍本。

然而在吉田這份專題研究成果發表前，東亞留學生之相關調查與研究過程一波三折。這些作品和史料雖一時引起矚目，往往隨時代遷移而被遺忘，直至某個時代才再次被「重新發現」。

接下來將概述東亞留學生藝術資料與文獻紀錄資料之相關調查與研究的情況。

（一）「畢業製作」和「自畫像」之調查研究

東亞留學生在東京美術學校留下之美術作品，畢業製作共有四件，自畫像則有中國本國留學生三十二件、中國東北留學生二件、朝鮮半島留學生四十四件、臺灣留學生十件，全收藏於東京藝術大學大學美術館。此外，雖數量不多，另有被稱為「普通製作」之作品。這些作品並非畢業製作，而是學生在校期間於課堂中留下之作品。

東京美術學校有一慣例，即藉畢業典禮展示畢業製作及西畫科製作之自畫像。然而畢業展示結束後，這些作品會交由東京美術學校書庫保管，此後極少再有展出機會。其中有少數例外獲得極高評價之作品，例如韓國留學生金觀鎬（Kim Kwan Ho, 1890-1959）之畢業製作〈黃昏〉（夕ぐれ，1916年）不僅被評定為傑出的畢業製作，更獲得第10屆文部省美術展覽會特選獎。然而，交由東京美術學校保管之作品，向一般民眾公開展示機會是十分有限的。

此外，東京美術學校收藏之畢業製作及其他作品，尤其是自畫像，因太平洋戰爭導致收藏環境惡化，甚至將自畫像畫布四邊裁掉，摺疊保存。在惡劣環境下保存，使得包含留學生作品在內之自畫像等作品，狀態無可避免地越來越差。

（二）逐漸獲得認知的藝術資料

包括自畫像等東京美術學校之藝術資料，而後轉向大眾，逐漸獲得認知。太平洋戰爭結束後，東京美術學校與東京音樂學校合併，改立為東京藝術大學。由東京美術學校所繼承之藝術資料，則由圖書館管理，運用於教學中。

另一方面，這些藝術資料也開始向一般民眾公開。1954年起出版《藏品圖錄》，[11] 介紹這些藝術資料之代表作品。其中，1964年的《近代西洋畫》特刊，是大學自畫像藏品首次在出版品上獲得刊載。其後，東京藝術大學建校週年紀念活動，也從這些藝術資料中精選名作展出，使其存在更廣為人知。

這些作品得以藉大學公開展示，歸功於圖書館及其後接管藝術資料的「藝術資料館」（為大學美術館之前身組織）所進行之藏品檢查及修復工作。特別是上述那些處於惡劣狀態的自畫像作品集合，自1960年代起便開始定期進行修復工作。[12] 藉此過程中，包含留學生作品在內之自畫像作品集合，便得以被「重新發現」。而後東亞留學生自畫像作品開始受到矚目，亦是於同一背景下發生。

（三）對紀錄資料之矚目

另一方面，紀錄文獻亦同藝術資料，我將爬梳物品價值被「重新發現」之過程。

如本文開頭所述，自東京美術學校以來累積之事務文獻，係由教育資料編纂室進行管理、調查與研究。除於1890年至1939年間發行、彙整學校相關資訊之出版物《東京美術學校一覽》以及校友會所出版之《東京美術學校校友會月報》外，校方書信或手寫文獻亦受到保存。

1964年設立之「教育資料編纂室」，作為美術學部學報編纂

[11] 《東京藝術大學藏品圖錄》連續出版如下：〔第1〕近代日本畫‧1954年，〔第2〕近代西洋畫‧1955年，〔第3〕近代雕刻與工藝‧1958年，〔第4〕古美術（上）繪畫‧1960年，〔第5〕近代雕刻與工藝（續集）‧1961年，〔第6〕古美術（下）雕刻與工藝‧1962年，〔第7〕近代日本畫（續集）‧1963年，〔第8〕近代西洋畫‧1964年。

[12] 這類修復工作由1964年於東京藝術大學創立之大學院保存修復技術學程負責，該單位之自畫像調查與修復工作現仍持續進行。

室，除管理這些書信、手寫文獻等校內文書資料，亦長年進行文獻內容「翻印」工作。這些龐大的成果皆集結於《東京藝術大學百年史》一書中。

這項成果也大幅推動了東亞留學生之相關調查與研究。根據前述《東京美術學校一覽》等書中所刊載之資訊，《東京藝術大學百年史》第3卷（1997）得以正式統整東亞留學生相關概況。編纂者吉田千鶴子女士即是在此基礎上，進一步展開調查，以《近代東亞美術留學生研究》之專題形式進行統整。

自教育資料編纂室成立以來所進行之調查研究，可於改組後成立之GACMA中看見全新的發展。除延續迄今之調查與研究外，亦逐步在公開資訊，包括公開發表迄今累積之龐大調查研究成果。具體而言，例如公開藏品史料之目錄，以及將過往出版之《百年史》中美術學校的部分全部線上公開等。

三、結語及今後展望

如上所述，作為「藝術資料」的畢業製作與自畫像，以及白東京美術學校以來保存之文獻資料，皆有一共通點：實體保存是必然的，然而更重要的是，因著以修復為契機所展開之自畫像調查研究，以及針對文獻資料踏實且持續進行翻印，這些資料方能藉對外公開而被「重新發現」，並重新認識其重要性。

這些作品及史料今後之研究，可以從兩方面展望未來的新進展。預期之發展記於以下：

第一項是東亞各國累積之調查研究，與日本調查研究之整合性研究的發展。關於這些作品和史料，日本進行的調查研究必然將焦點置於留學生留日期間之事蹟，難以參照留學生「返國後」之資訊。另一方面，留學生母國所進行之研究，某種程度上雖能

反映日本美術史研究情況，然而要取得留學生留日期間之一手文獻，例如美術作品或文獻史料等，仍相當困難。這導致日本與留學生母國進行的研究間，必然產生不相稱。吉田千鶴子女士的《近代東亞美術留學生研究——東京美術學校留學生史料》雖在某種程度上填補了兩者之落差，是一大突破，但日本與留學生母國雙方皆應持續努力，以填補此隔閡。**13**

第二項是更進一步調查東亞留學生作品與史料之相關資訊。例如本文開頭提到的「黃土水入學推薦信」等一手文獻，其基礎整理工作尚未完成，未來有必要進一步調查。一旦停止更進一步之基礎調查，過往留學生之活動紀錄極有可能「被埋沒」。此類調查不只須於管理機構東京藝術大學內部進行，亦需於多個組織或國際網絡中推動。

13 本文提及之韓國留學生金觀鎬（Kim Kwan Ho, 1890-1959）之畢業製作〈黃昏〉(1916)，是填補兩者落差之例子。這件作品因獲第10屆文部省美術展覽會(1916年)特選，於韓國也廣受讚譽。然而20世紀末以來，隨著韓國近代美術史之快速發展，這件作品被明確定位為「近代美術作品之重要里程碑」，成為韓國近代美術展中不可或缺之作品。參考來源："The Space Between: The Modern in Korean Art"（Exhibition at Los Angeles County Museum of Art: 2022.9.11-2023.2.20).

參考資料

日文專書

· 吉田千鶴子，《近代東亞美術留學生研究——東京美術學校留學生史料》，東京：Yumani 書房，2009。

日文期刊

· 朴昭炫，〈書評 吉田千鶴子《近代東亞美術留學生研究》——想像一個跨國檔案庫〉，《美術研究》400（2010），頁 499-502。

東京美術学校の東アジア留学生に関する基礎研究の諸相
──東京藝術大学所蔵の美術作品および文書資料を中心に

熊澤弘　東京藝術大学大学美術館准教授

要旨

　　東京藝術大学美術学部近現代美術史・大学史研究センター（GACMA）には、東京美術学校で学んだ台湾出身の最初の学生である黄土水（1895-1930）のための入学推薦書など、日台両国間の近代美術史研究のための基礎的な史料が保管されている。これだけでなく、東京藝術大学は、その前身にあたる東京美術学校時代から継承されてきた「芸術資料」──教材として使われた美術品や、歴代学生の活動を示す卒業制作や自画像など──も収集されている。これらの美術作品、特に学生作品群は、日本近代美術史・美術教育史上では、定点観察記録としての意義を持っている。そしてその中に見出される東アジア留学生関連の美術作品および史料は、日本のみならず、特に東アジア各国の美術史をかたちづくる意義を持っている。本稿では、東京藝術大学に現在まで継承されている、東アジア留学生関連史料および美術作品を概略的に紹介し、その調査研究の現状をご紹介するものである。

キーワード
東京美術学校、東京藝術大学、archive、東アジア留学生

1 吉田千鶴子「第6章
 台湾人留学生」の項
 『近代東アジア美術
 留学生の研究──東
 京美術学校留学生史
 料──』(東京:ゆまに
 書房 2009年) 109-112
 頁参照。

2 同展で展示された複
 製資料のうち、東京
 藝術大学美術学部近
 現代美術史・大学史
 研究センター(GACMA:
 GEIDAI ARCHIVES
 CENTER OF MODERN
 ART: https://gacma.
 geidai.ac.jp/) 所蔵の
 資料は以下のとおり
 である。なお 下記の
 史料はいずれも「自
 明治四十四年一月至
 大正十二年 月 撰
 科入學関係書類 教
 務掛」と表紙に記さ
 れた綴りにまとめら
 れている。
 ・「台湾総督府国語学
 校長隈本繁吉より正
 木校長宛書簡 黄土
 水撰科入学推薦書」
 (大正4年[1915]7
 月28日)
 ・「竹内久一から教務
 掛宛書簡 黄土水入
 学に関して」(大正4
 年[1915]8月3日)
 ・「台湾総督府国語学
 校長宛書簡案」(大正
 4年[1915]8月4日)
 ・「台湾総督府嘱託
 東京留学台湾学制監
 督 門田正経から美
 校校長への黄土水推
 薦書(大正4年[1915]
 9月12日)
 ・「台湾総督府国語学
 校長隈本繁吉より正
 木校長宛電報 入学
 の御礼など」大正4年
 [1915]9月16日

序、「黄土水の入学推薦書」──東京藝術大学所蔵史料

　　"別紙履歴之黄土水ハ小生幹理する国語学校卒業生に有之候
　処　在学中極別に練習せざりしも木彫並塑造ニ巧ニして固有の
　技能の如く被存候　加之品行方正、学業健良、身体健全の者
　ニ有之候ニ付、御校選科ニ入学せしめ、固有の技能を発揮せ
　しめ度被存候間、御許可被成下間敷や"
　（黄土水は、私〔隈本〕が管理する〔台湾総督府〕国語学校の
　卒業生で、在学中から特に訓練をしていないにもかかわらず木
　彫や塑造が巧みで、独自の技能をもっているようでした。さら
　に品行方正で学業にも優れ、身体も健全ですので、御校〔東
　京美術学校〕選科に入学させ、彼の独自の技能を発揮させた
　く、〔入学〕許可くださいませ。）

　　これは、1915年、当時台湾総督府国語学校長であった隈本繁
吉（くまもと　しげきち　1873-1952）から、東京美術学校長の正
木直彦に宛てて送られた書簡の一部である（図1）。台湾出身者とし

て東京美術学校で学んだ最初の学生である黄土水（1895-1930）の初期の業績を伝える、台湾・日本近代美術交流史上重要な史料としてよく知られているものだ[1]。これを含めて、黄土水に関連する一次資料の複製が、国立台湾美術館での特別展「台湾土・自由水：黄土水芸術生命的復活」（台湾の土・自由の水：よみがえる黄土水いのちの芸術、2023年3月25日〜7月9日）が展示された[2]。

　東京美術学校──現在の東京藝術大学美術学部の前身──には、東アジア各国──中国、中国東北部、朝鮮、そして台湾──出身の学生が学んでいた[3]。この留学生たちが美術学校で学んでいたことを示す作品の多くが、東京美術学校、そしてのちに続く東京藝術大学に継承されている。これらの作品・史料の意義は、東アジアを中心とした国際的な美術史の文脈のなかで理解されており、その成果の一端が展覧会という形式で発表されている[4]。本稿では、東京藝術大学が所蔵する歴史的な美術作品・史料の概要を紹介するとともに、これまでの調査研究の経緯、そして現状と将来の展望を概略的に提示するものである。

本資料の撮影および画像使用に関して近現代美術史・大学史研究センターの古田亮先生、浅井ふたば氏　芹生春奈氏には大変お世話になりました。ここに御礼申し上げます。

[3] 東アジア各国から美校に留学した学生数は以下の通りである。
・中国本土出身者：88名（うち卒業・修了者41名）
・中国東北部出身者：14名（うち卒業・修了者5名）
・朝鮮半島出身者：89名（うち卒業・修了者57名）
・台湾出身者：30名（うち卒業・修了者22名）

◀図1
1915（大正4）年7月28日　台湾総督府国語学校長隈本繁吉より正木校長宛書簡：黄土水撰科入学推薦書（東京藝術大学美術学部近現代美術史・大学史研究センター所蔵）。

一、「芸術資料」：東京藝術大学が所蔵する学術資産

まず、東京美術学校に関連する作品・史料について確認しておきたい。

東京藝術大学は、美術学部の前身である東京美術学校（1887年創立、1889年開校、以下「美校」）、音楽学部の前身である東京音楽学校（1887年創立、1890年開校、以下「音校」）という、2つの官立の芸術学校が、1949年5月に統合されて設置された、日本で唯一の国立芸術大学である。美校・音校創立から130年以上の歴史を重ねた今、東京藝術大学は多くの芸術家・演奏家、芸術教育者、研究者を輩出している。このような東京藝大の教育環境を支える最も重要なものが、教員をはじめとする人的リソースであるが、それと同様に重要なものが、大学に蓄積されている学術資産である。芸術系教育機関がこれまで収集し、教育現場で活用してきた学術資産は大量かつ多岐にわたる。それらは同時に、創立以来130年の歴史を持つ、それ自体で歴史資料としての意義も有する。東京藝術大学では近年、2022年4月には「未来創造継承センター」が設置され、学内に蓄積された様々な資料の包括的な調査研究が始まるなど、学術資産に対する関心が高まりつつある[5]。

東京藝術大学に保管されている歴史的な資料は、概ね以下のように分類される。

1. 図書関係資料

美校・音校の図書館・文庫がかつて管理していたもの。1949年に東京藝術大学創立時に、美校・音校の図書資料群が集約されて、現在では「附属図書館」が管理している。

4 これまで、東京藝術大学大学美術館が関わった日台関連展覧会は以下の通りである：
・「序曲展」（国立台湾教育大学北師美術館 2012年9月25日～2013年1月13日）
・「台灣の近代美術──留学生たちの青春群像（1895-1945）」（東京藝術大学大学美術館 2014年9月12日～10月26日）
・「日本近代洋画大展」（国立台湾教育大学北師美術館 2017年10月7日～2018年1月7日）
・「──台湾絵画の巨匠──陳澄波 油彩画作品修復展──國立台湾師範大学藝術学院文物保存維護研究発展中心・東京藝術大学大学院文化財保存学保存修復油画研究室共同研究発表──」（東京藝術大学大学美術館陳列館 2014年9月12日～10月2日）

5 東京藝術大学未来創造継承センター〈https://future.geidai.ac.jp/about-us/〉。

2. 文書関係史料

　美校・音校が各々管理していた文書関係資料。美校由来の史料は現在「美術学部近現代美術史・大学史研究センター（通称：GACMA）」が、音校由来の史料は「未来創造継承センター　大学史史料室」にて管理されている。

3. 芸術資料

　主として美校開学以来、教材として収集されてきた美術工芸品や学校関係作品・資料群。美術のみならず、音校、そして東京藝術大学音楽学部で管理されてきた歴史的な音楽資料も含む。現在、大学美術館にて管理されている。

　ここでは、上記の学術資産のうち、美術に関連する「文書関係史料」および「芸術資料」に注目したい。

（一）美校・藝大の文書関係史料

　東京藝術大学の美術学部に残されている史料を管理しているのは、「近現代美術史・大学研究史センター」である（以下「GACMA」）（図2）。

　同センターが管理するものは、「東京美術学校から現在の東京藝術大学美術学部に関係した記録文書、教職員・卒業生および関係者から寄贈された大学史関連資料」群である。

　この種の事務文書は当初、美校・藝大の事務部局が管理していたが、1964年に「美術学部教育資料編纂室」が設置され、同室が学内事務文書関係を管理することとなる。そして、東京藝術大学は開学100周年を祝う記念事業として『東京芸術大学百年史』の刊行を

▲図２
「美術学部近現代美術史・大学史研究センター」ウェブサイト。

目指すこととなる。その編纂を担うことになったのが、教育史料編
纂室であった。その成果は、『東京芸術大学百年史　東京美術学校
篇』（全3巻　1987、1992、1997年）という大著に結実する[6]。こ
の『百年史』には、美校・藝大に関わった膨大な人々の活動が、網
羅的に記述されており、日本近現代美術史研究のための基礎資料集
としての重要性を有している。本稿冒頭にあげたGACMA所蔵の黄
土水入学関係資料は、東京藝術大学の文書関係資料のなかでも美術
史研究上重要な役割を果たしている。

（二）芸術資料：手本としての参考品、定点観察記録としての
　　　卒業制作

　　　一方、「芸術資料」と呼ばれるものは現在、大学美術館が管理
の役目を担っている（図3）。

6　「活動理念」〈https://
gacma.geidai.ac.jp/
about/〉。

大学美術館は、「芸術資料の調査、収集、保存及び管理」、「芸術資料の展示公開」を使命とする学内共同施設と定義されている組織である。この組織が管理している「芸術資料」は多種多様、で、[7] その総件数は、2023年7月現在で3万件を超える規模に拡大している。

芸術資料の収集は美校開学前から始まった。1887年に開学した東京美術学校では、伝統的な美術の保護・発展を軸とした美術教育に主眼が置かれており、その実現のため、「参考美術品の収集と活用」、そして「学校関連作品の収集」という二つの方針が定められていた。前者の方針により、美校には開学準備段階から、優れた古美術品や近現代美術作品が数多く収集されることとなった。これに

[7] 「東京藝術大学大学美術館規則」および「東京藝術大学大学美術館運営細則」（平成10年4月16日制定）に基づく。〈https://www.geidai.ac.jp/kisoku_koukai/pdf/p20131024_225.pdf〉、〈https://www.geidai.ac.jp/kisoku_koukai/pdf/p20131024_227.pdf〉。

▲図3
東京藝術大学大学美術館の外観。

より当時の学生は、優れた美術名品を手本として学ぶ教育を享受することができた。

　もう一つの方針である「学校関連作品の収集」とは、学校で生み出された教育成果──具体的には歴代学生の生み出した卒業制作等の学生作品──を収集することを意味する。1893年に美校の最初の卒業生が輩出されたと同時に、美校は彼らの卒業制作品の収集を始めた。卒業制作は学校・大学が購入するかたちをとっており、この買上制度は現在でも継続している。「学生制作品」という名称で所蔵品登録されているこれらの学生作品は、総件数としては1万以上になっている[8]。

　これらの卒業制作などの学生作品は、学生にとっては美校・藝大での最終成果物である一方、学校側からすれば、各々の時代の美術教育が結実したものでもある。それらが実物として保管され続けている点において、学生作品群のコレクションは、近現代美術の状況を定点観察しつづけたドキュメントとしての性質も包含している。

二、東アジア留学生関連作品・史料に関する調査研究

　東京藝術大学には、以上のように、美校初期以来の文書記録や、歴代学生に関連付けられた美術作品が大量に蓄積されており、それらには、それ自体に歴史資料・学史資料としての意義が見出されている。この「歴史資料としての意義」が際立って注目されるのが、東京美術学校時代に日本に留学した東アジア各国からの留学生に関わる史料、そして作品群である。

　東京美術学校で学んだ東アジア各国（中国本土・中国東北部

・朝鮮半島・台湾など）出身の学生に関する基礎研究の礎をつくったのが、美術学部教育史料編纂室でアーカイヴ調査を続けていた吉田千鶴子氏（1944-2018）である[9]。同書では、東京美術学校に在籍した留学生たち（未卒業生含む）の履歴と作品情報が、「地域別」（中国、朝鮮、中国東北部、台湾）ごとに掲載されており、その記述全体は、「…先行研究さえ自分なりの史料の分類項目に従って解体し配置している…換言すれば、この本は、アーカイヴの形式を意図して書かれた」独自の記述をもち[10]、網羅する範囲の広さゆえに、同書は吉田による調査研究の集大成であるとともに、次に続く世代による調査研究のための底本となっている。

　ただ、吉田によるこのようなモノグラフ的な研究成果が提示されるまでには、東アジア留学生に関する調査研究は様々な紆余曲折を経ている。これらの作品・史料は一時的に注目されることはあるものの、時代の経過を経る中で忘却され、時代が下ってからある時期に「再発見」されることも多い。

　以下においては、東アジア留学生に由来する芸術資料および文書記録資料に関する調査研究の状況を概観しておこう。

（一）「卒業制作」および「自画像」の調査研究

　東アジア留学生が東京美術学校に残した美術作品としては、卒業制作としては4件、自画像は、中国本土留学生が32点、中国東北部留学生が2点、朝鮮半島からの留学生が44点、台湾留学生では10点が残されており、いずれも東京藝術大学大学美術館に収蔵されている。これに加えて、「平常制作」と呼ばれる作品もわずかながら残されている。これらは、卒業時の作品ではなく、在学中の教育課程のなかで残されたものである。

[9] 吉田千鶴子、『近代東アジア美術留学生の研究――東京美術学校留学生史料――』。なお同書に先立って、中国語による『东京美术学校的外国学生』が刊行されている（香港：天馬出版 2004）。

[10] 朴昭炫「書評 吉田千鶴子 近代東アジア『美術留学生の研究』――トランスナショナル・アーカイヴを想像する」『美術研究』400号（2010）499-502頁。

東京美術学校では卒業式の機会に、卒業制作ならびに西洋画科の自画像が展示される習慣があった。ただ、この卒業での展示が終了したのち、これらの作品は東京美術学校の文庫に保管され、それ以降は展示される機会は極めて限定されていた。一部の例外的な事例として、韓国からの留学生である金観鎬（Kim Kwan Ho, 1890-1959）の卒業制作《夕ぐれ》（1916年）が、優秀な卒業制作と評価され、さらに第10回文部省展覧会で特選を得るなど、極めて高い評価を得た作品も存在する。ただし、東京美術学校に保管されることになった作品が一般に向けて展示公開される機会は限られていた。

また、東京美術学校所蔵の卒業制作、そしてとりわけ自画像に関しては、太平洋戦争時の戦火のなかで収蔵環境が悪化し、自画像のカンヴァス四辺を切断して重ねて保管されるなど、劣悪な環境の中で保管されており、留学生の作品を含む自画像の状態悪化が余儀なくされていた。

（二）認知されてゆく芸術資料

これらの自画像を含めた東京美術学校の芸術資料はこののち、一般に向けて徐々に認知されることになっていった。太平洋戦争終結後、東京美術学校は、東京音楽学校と統合されて、東京芸術大学へと改組される。そして、東京美術学校から継承されてきた芸術資料は、図書館が管理し、教育現場で活用されることとなる。

その一方で、これらの芸術資料の存在は、一般に向けて開かれてゆくこととなる。1954年には、この芸術資料の代表作を紹介する「蔵品図録」の刊行が始まった[11]。この過程で、1964年の「近代西洋画」において、大学の所蔵品として最初に自画像が出版物に掲

11 『東京芸術大学蔵品図録』
〔第1〕近代日本画1954年、以降、以下のように連続して刊行された：
〔第2〕近代西洋画1955年、
〔第3〕近代彫刻・工芸1958年、
〔第4〕古美術・上絵画　1960年、
〔第5〕近代彫刻・工芸続編　1961年、
〔第6〕古美術・下彫刻・工芸　1962年、
〔第7〕近代日本画続編　1963年、
〔第8〕近代西洋画1964年。

載されてゆく。そしてこののち、東京藝術大学の周年記念事業のなかで、これらの芸術資料から選ばれた名品が、展覧会に出品されることとなり、その存在がより広く認知されていった。

　大学によるこのような作品公開事業を支えていたのは、図書館、およびそののちに芸術資料部門を引き継いだ「芸術資料館」（大学美術館の前身組織）による所蔵品の点検および修復活動である。とりわけ、上述のように劣悪な状況に置かれていた自画像群が、1960年代からは定期的な修復作業が行われていった[12]。この過程で、これらの自画像群は、留学生作品を含めて「再発見」されていったのである。そして東アジア留学生による自画像が注目されていったのも、このような背景からであった。

（三）記録資料に対する注目

　一方、記録文書に関連しても、芸術資料と同様に、モノの価値が「再発見」される経緯をたどっている。

　すでに冒頭で述べた通り、東京美術学校以来の事務文書は、教育史料編纂室が管理、調査研究を行ってきた。ここには、1890年から1939年度にわたって発行された、学校関係情報をまとめた刊行物『東京美術学校一覧』、学校の同窓組織である校友会が発表していた『東京美術学校校友会月報』などの印刷物とともに、学校が作成した書簡や手書きの書類が保存されている。

　1964年に美術学部紀要編纂室として設置された「教育資料編纂室」は、これらの書簡・自筆書類をはじめとする学内文書資料の管理とともに、記述内容の「翻刻」を長年にわたり進めてきた。そしてその膨大な成果が、『東京芸術大学百年史』に結実することとなる。

[12] このような修復は、1964年に東京藝術大学に開設された大学院保存修復技術講座が担当しており、自画像の調査・修復は、現在でも継続している。

　　この成果は、東アジア留学生に関連する調査研究を大幅に進展させた。上述の『東京美術学校一覧』などに掲載されて情報に基づき、『東京芸術大学百年史』第3巻（1997）において、東アジア留学生に関する概況が本格的にまとめられた。その編纂者である吉田千鶴子はそこからさらに調査を重ねたことにより、『近代東アジア美術留学生の研究』というモノグラフとしてまとまったのである。

　　現在、教育史料編纂室以来の調査研究は、組織改編の結果設置されたGACMAで新たな展開を見せている。それは、これまでの調査研究を継続するだけでなく、これまで膨大に蓄積された調査研究の成果、具体的には、所蔵史料目録の公開、および過去に刊行された『百年史』美術学校篇をすべてオンライン公開するなど、情報公開を順次進めている。

三、結語、そして、今後の展望

　　以上のように、「芸術資料」としての卒業制作や自画像、東京美術学校以来の文書資料に関する調査研究で共通するのは、モノとしての保管はさることながら、修復をきっかけとする自画像の調査研究や、文書資料の地道な翻刻が継続していた背景があり、それらが情報公開によって「再発見」され、その重要性が再認識されている点である。

　　これらの作品・史料に関わる今後の調査については、二つの点から新たな進展が今後想定される。以下にその期待される内容を記しておきたい。

　　第一の点は、東アジア各国で蓄積された調査研究と、日本での調査研究の統合的な研究の進展である。これらの作品・史料に関し

て、日本での調査研究は必然的に、留学生の滞日期の事柄に集中することになり、日本では、留学生の「帰国後」の情報が参照されにくい状況にある。一方で、留学生当事国での調査研究は、日本での美術史研究の状況がある程度反映されているのだが、留学生滞日時期にかかわる一次史料──美術作品ならびに文書史料など──へのアクセスは依然として困難なものである。これにより、日本での調査研究と、当事各国での調査研究に必然的なミスマッチが生じることになるのである。吉田千鶴子氏の『東アジア美術留学生…』は、この両者のギャップをある程度埋めている「ブレイクスルー」であったことには間違いないが、日本側および当事各国はともに、このギャップを双方から埋めてゆく努力がさらになされるべきだろう[13]。

　第二の点は、東アジア留学生に関する作品・史料に関する情報のさらなる調査である。冒頭にあげた「黄土水の入学推薦書」などの一次史料に対する基礎整理作業は完了しているわけではなく、今後この調査をさらに継続してゆく必要がある。さらなる基礎調査が途絶えた段階で、過去の留学生の活動記録が「埋もれてゆく」可能性は極めて高い。この種の調査に対しては、管理者である東京藝術大学単体ではなく、複数の組織、あるいは国際的なネットワークのなかで作業を進める必要もあるかと思われる。

[13] この二つのギャップをつないだ事例としては、本論で言及した韓国人留学生の金観鎬（Kim Kwan Ho, 1890-1959）の卒業制作《夕ぐれ》（1916年）の事例を紹介して起きた。この作品は、第10回文部省展覧会（1916年）で特選をとったときには、韓国現地でも大いに称賛されていた。しかし20世紀末以降、韓国近代美術史が大幅に進展するなかで、本作は「近代美術作品の重要なマイルストーン」と明確に位置付けられ、韓国近代美術を扱う展覧会に欠かせぬ作品となった。参考："The Space Between: The Modern in Korean Art"（Exhibition at Los Angeles County Museum of Art: 2022年9月11日〜2023年2月20日）。

参考文献

· 吉田千鶴子　『近代東アジア美術留学生の研究─東京美術学校留学生史料─』東京：ゆまに書房　2009。
· 朴昭炫　「書評　吉田千鶴子　近代東アジア『美術留学生の研究』─トランスナショナル・アーカイヴを想像する」『美術研究』400号　2010　499-502頁。

日本近代雕塑家與臺灣
——以新海竹太郎及渡邊長男為中心

田中修二 大分大學教育學部教授

摘要

　　日本近代雕塑家與臺灣產生連結之初，有一個令人印象深刻的插曲。在1907年第1屆文展中發表了等身大的裸女像〈入浴〉的近代日本代表性雕塑家新海竹太郎（1868-1927），在1894-1895年甲午戰爭占領臺灣時從軍。當時他曾在新竹從一位名為東登雲的佛雕師手中購買一尊佛像。對於出征中仍不忘攜帶雕刻小刀的他而言，這想必是一場感慨良多的邂逅。

　　回國後，他受託製作於臺灣征途時病逝的北白川宮能久親王銅像之原型，讓新海跨出了雕塑家生涯的一大步（1903年設置於東京）。1915年，他著手製作現存於國立臺灣博物館的兒玉源太郎和後藤新平之銅像，並在隔年舉辦的臺灣勸業共進會上，展示了新製作的能久親王石膏像。1928年出版的銅像寫真集《偉人的面貌》中，收錄了六百多座日本銅像，其中有十三座設置於臺灣。在臺灣的作品中，〈大島久滿次像〉（1913）和〈澤井一造像〉（1917）為新海的作品。

　　這十三座中，位於臺北植物園由渡邊長男（1874-1952）製作的〈佛里像〉（1917）雖已於戰時撤除、被政府徵用，但在2017年，根據渡邊遺族所有的石膏原型所重鑄的神父銅像，再次地被設置於該園中。渡邊是主導日本官展學院派的雕塑家朝倉文夫之兄，為20世紀初，繼新海世代之後，具有代表性的年輕雕塑家。1910年為了彰顯日俄戰爭中被譽為「軍神」的軍人廣瀬武夫，他完成了設置在神田萬世橋站前的〈廣瀬中佐‧杉野兵曹長像〉（戰敗後撤去）。於隔年完工的日本橋欄杆上，也裝飾了由

他操刀的麒麟和獅子像。這些作品都位於東京中心區域，堪稱是近代日本的地標。

　　具有sculpture意義的「雕塑」從西洋傳入近代日本後，從東京逐漸滲透到「地方」，而要讓全國人民都認知到「雕塑」的具體意象必須要經過一段時間。生活在「地方」的人幾乎沒有機會直接接觸在東京舉辦的官展或全國規模的美術聯展，他們透過新海或渡邊等雕塑家所製作、設置在各地的銅像，以及在共進會、博覽會中展示的作品，形塑了人們對「雕塑」的印象。

　　本發表嘗試從西方「雕塑」概念在近代亞洲的發展之觀點出發，在日本與臺灣的歷史關係基礎之上，探討臺灣是否也可見到同樣的現象。

關鍵詞

新海竹太郎、渡邊長男、銅像、「雕塑」的印象・概念、相會

一、前言

很榮幸能有這次寶貴的機會在研討會＊上發表，這是我第一次拜訪臺灣。能夠於黃土水出生成長的臺灣完整看到他的所有作品，這對於研究日本近代雕塑史的我而言也算是得償夙願。

然而不僅是黃土水（1895-1930）的存在，臺灣這片土地也與我的研究有著深厚的關係。我的博士論文研究對象為新海竹太郎（1868-1927），他是近代日本最具代表性的雕塑家之一。他在1907年（明治40年）舉辦的第1屆文部省美術展覽會（簡稱文展）上展出了後來成為他代表作的〈沐浴〉（原題：ゆあみ），這件作品融合了西洋古典雕塑及新藝術運動（Art Nouveau）形式的表現，是一座等身大小的女性裸體全身像。我將藉此陳述，他與臺灣的各種關聯。

透過重新讓這些關聯顯現出來，我想試著探討東亞所謂的「雕刻（雕塑）」，這個最初從西方傳來的概念，是如何被東亞各地區所接受，並由此產生了全新的表現形式。除了新海之外，也將會探討另一位年紀比他稍微小一輩的雕塑家渡邊長男（1874-1952）作為此研究的線索。

二、新海竹太郎在成為雕塑家之前

明治時代初始的1868年（慶應4年），新海竹太郎出生於東北內陸山形的一戶佛雕師家庭。[1] 少年時代的他，在父親、父親的師傅及一位佛雕師的指導下學藝，其所製作的佛像至今仍在當地流傳。儘管這些佛像不如所謂的中央佛像那樣造形精緻，卻有一種強大的力量，能讓人感受到對於土地的深厚信仰。

據說他的手藝就連父親也讚嘆不已，他向住在附近的漢學家

【譯註】：此研討會為 ＊ 「臺灣近現代雕塑的黎明」學術研討會，2023.3.25-3.26，國立臺灣美術館。

關於新海竹太郎請參 1 照以下文獻：新海竹藏著、新島保雄編集，《新海竹太郎傳》（新海堯、新海竹介發行，1981）。田中修二，《雕刻家・新海竹太郎論》（東北出版企劃，2002）。新藤淳編集，《從山形思考西洋美術｜從高岡思考西洋美術──當〈此處〉與〈遠方〉接觸時》展覽圖錄〔會場：山形美術館、高岡市美術館〕（東京：國立西洋美術館，2021）。

細谷風翁和米山父子密切學習、努力鑽研漢詩與南畫。對新海來說，他並不想在「明治」這個新時代裡終其一生都只當一名地方職人。立志從軍的新海在1886年（明治19年）十八歲時離家前往東京，雖然他未能如願通過候補軍官考試，但在兩年後的1888年，他被徵召入伍，加入了近衛騎兵大隊。在軍旅生活中，他只要一有空閒就會隨手拿起木頭以附近的馬匹為題雕刻創作，長官見識到他的手藝，鼓勵他期滿退伍後走上雕塑家之路。從1891年開始，他師從同為軍旅出身的雕塑家後藤貞行（1849-1903），並逐漸在年輕木雕家之間嶄露頭角。

後藤生於紀州和歌山藩的藩士之家，幕府末期被藩派遣至江戶幕府的騎兵所，向法國軍事顧問團學習了騎兵術。[2] 明治維新後加入陸軍的他，其繪畫才能受到再次訪日的顧問團成員之一德夏姆（Augustin Marie Léon Desharmes, 1834-1916）的賞識，從此教授他正統的西畫技法，同時也鼓勵他從事藝術創作。在和歌山的少年時代就已學習過繪畫、從以前就以馬為主體寫生的後藤，立志要透過藝術表現追求理想中的馬兒形態。隨後，他學會了石版畫及攝影，並在代表明治時期的雕塑家高村光雲（1852-1934）門下學習木雕。憑藉著自身對造形創作的熱情，他涉獵了各種不同的領域，他試圖透過解剖馬的身體、從其內部結構掌握描繪對象的態度，也正是近代藝術家應有的姿態。於是新海就在這樣一位導師的引領下正式學習雕塑。

1890年（明治23年），也就是新海拜師入門的前一年，後藤應高村光雲之邀成為了東京美術學校（今東京藝術大學美術學部）的教師。除了開授該校第一門解剖學課程之外，他還參與了由高村光雲主持、至今仍為東京知名地標的兩座銅像的製作——一座是皇居外苑的〈楠木正成像〉中馬匹的木雕原型製作的部分，另一座則是上野公園的〈西鄉隆盛像〉中西鄉所牽的狗。也就是

2 關於後藤貞行請參照以下文獻：後藤良、龜谷了編，《在目黑不動尊仁王像完成之前——後藤良回顧錄》（目黑不動復興奉贊會，1961）。田中修二，《近代日本第一代雕刻家》（東京：吉川弘文館，1994）。

316

説，後藤參與了明治時期在西方的影響下積極建造的「銅像」當中最具代表性的作品。據説新海也曾以助手身分參與了〈楠木正成像〉的原型製作，並對馬的造形給予了建議。

此處提到的「銅像」並非單指以青銅（bronze）鑄成的像，而是指紀念碑式（monumental）的雕像，絕大多數會設置在不特定人群聚集的公共空間，此後本文中提到的「銅像」也皆以此意來使用。明治是一個西方雕塑概念被引進日本的時代，同時也是在西方的影響下開始豎立紀念碑式雕像的時代。近代日本「雕塑家」的誕生，與這類雕像的建造有著深刻的關聯，這點也與臺灣近代雕塑的興起密切相關。

三、新海竹太郎與臺灣

在走上雕塑家之路的三年後，1894年（明治27年）甲午戰爭爆發，二十六歲的新海以近衛騎兵大隊的士兵身分服役。後來住在他家學習雕塑並成為昭和時期代表性雕塑家之一的外甥新海竹藏（1897-1968），在新海竹太郎過世後所編撰的傳記中表示，舅父平時從不寫日記，但在那段時期以日誌詳實記錄下了他從軍的情況。[3]

在轉戰大連、金州、營城子、旅順等大陸各地之後，1895年（明治28年）5月30日──也就是日軍登臺的隔日──他所屬的部隊也登陸了臺灣。那是一個顧名思義緊鄰死亡的戰場，據説他也曾在敵人的槍林彈雨中寫下遺書，完成了傳令的任務。

7月中旬開始，他所屬的部隊朝臺灣南方移動，8月2日攻打新埔後，於隔日抵達了新竹。他在日誌中寫道：「水田中散亂的敵人屍體，光是我眼前所見就有數十具，而在昨日發動的攻擊中，敵方的死亡人數甚至超過百名。」至於在新竹發生的事，新

[3] 新海竹藏著、新島保雄編集，《新海竹太郎傳》，頁 35-37。當時東京發行的報紙《日本》1895年7月8日的第三面，刊載了新海素描的〈在臺北府臺灣總督府〉及〈臺北府的西門〉插畫（「近衛騎兵新海 筆」）。刊登在三天前（7月5日）的同份報紙第五面的文章〈近衛騎兵之臺灣通信〉及從海上看基隆港的情景插圖，也極有可能出自新海之手。
【譯註】：竹藏為竹太郎親妹妹之子，竹藏的父親因入贅新海家，故竹藏亦姓新海。

海竹藏則在傳記中寫道：「進入新竹城東門的右側約八百米處有一間佛雕店。聽說店主名叫東登雲，年約五十，因其手藝不差，於是向佛雕師買了一尊佛像回去」。[4] 雖然無從考究那是一尊什麼樣的雕像，但對於在從軍期間仍帶著幾把木雕小刀用來雕刻馬匹等物件的新海竹太郎來說，想必是一個會讓他回想起故鄉童年、心靈深受感動的片刻。

不難想像，此刻同樣身為木雕師的他們產生了某種心靈上的交流。當然，從賣出佛像的佛雕師的角度來看，新海竹太郎就是一個侵略自己土地的敵人，可以充分理解當時佛雕師的心裡滿懷著憎恨和恐懼的情緒。就這點來說，僅從新海竹太郎的角度去期待這類交流只是一種一廂情願的觀點；即使如此，從他在日誌裡記錄（或者後來告訴了竹藏）這件事的事實來看，似乎仍能從中找到創作者之間互動的痕跡。至少對於從少年時代就透過漢學、漢詩及南畫等媒介熟悉中國文化，進而創作以中國歷史為主題的作品、收藏中國陶瓷的新海來說，這必定是他在臺灣特別難忘的一次邂逅。

這一點或許可從他不久之後創作的那件，從馬匹的左軀幹中段雕刻到後腿部位的木雕〈惠風號〉（圖1）至今仍保存下來一事看出端倪。它雖小，從腰部上端到馬蹄尖只有13.1公分，但刀刻出來的表面構造卻強而有力，準確地捕捉了粗壯骨骼及堅實肌肉的馬體結構，是一件令人印象深刻的作品。其背面寫有墨書，可看出應是在後龍所雕（圖2）。身處在戰場這種極端的狀況下，與新竹佛雕師的相遇激發了他的創作慾望，也讓他身為雕塑家的人文情懷得以湧現。從這件作品當中，我們似乎可以窺見到一股藝術的力量。

指揮他所屬部隊的師團長，就是皇族的北白川宮能久親王（1847-1895）。1895年（明治28年）8月28日，在登陸臺灣

4 新海竹藏著、新島保雄編集，《新海竹太郎傳》，頁36。

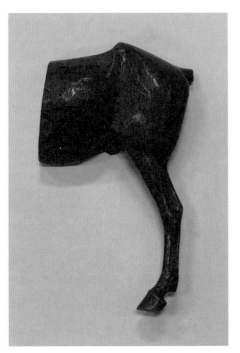

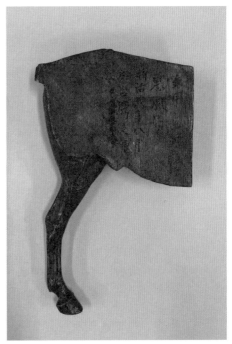

▲圖1
新海竹太郎，〈惠風號〉，1895，山形美術館。圖
片來源：山形美術館。

▲圖2
新海竹太郎，〈惠風號〉背面。圖片來源：山形
美術館。

約三個月之後，日軍占領彰化，新海受到親王之託，將他寫的詩刻在了椰子上。親王隨後即於10月28日病逝在軍營，但由於前述的機緣，新海在12月返國退役後，1896年5月旋即接到親王銅像雛型的製作委託，次年又受託製作銅像原型，並於1899年完成了銅像的木雕原型；隔年銅像開始在陸軍砲兵工廠鑄造，1903年揭幕並設置於近衛步兵第一、第二連隊的正門前，1963年（昭和38年）移至北之丸公園內的現址（圖3）。

這座騎馬像具體呈現出親王騎於馬上，右手拿著望遠鏡、左手握著韁繩的身影，也捕捉到了馬兒兩隻前腿彎曲並抬起上半身的瞬間，充滿日本銅像前所未見的自然的躍動感。關於這尊銅像的姿態，根據竹藏從竹太郎的長官河村秀一那裡聽來的說法：「這一幕發生在攻陷彰化之際，當時賊營的砲彈在殿下身旁炸開，就在馬兒受驚跳起的那瞬間，殿下直起身子同時屹然地怒視了賊營。」竹藏也寫道「當時與河村同樣和竹太郎有著深厚交情的獸醫岸本雄二，說法則與河村略有不同，他表示當時應是殿下剛好越過障礙並落地站穩的那一瞬間。」[5]

完成原型製作的隔年1900年（明治33年），新海前往巴黎留學順便考察了世界博覽會。在巴黎學習一段時間後他移居柏林，成為當時德國代表性雕塑家之一恩斯特‧赫特（Ernst Herter, 1846-1917）的門生，學會了包含大型作品製作法在內的正統西方塑造技法。赫特雖然是學院派的大師，但新海對於當時流行的新藝術運動造形與「新派」雕塑家們的作品也很感興趣，包括法國的羅丹（Auguste Rodin, 1840-1917）、夏本提耶（Alexandre Charpentier, 1856-1904）、巴托洛梅（Albert Bartholomé, 1848-1928）以及德國的希爾德布蘭德（Adolf von Hildebrand, 1847-1921）等等，且他也洞悉到雕塑界趨勢已漸轉移至「新派」一方。

5　新海竹藏著、新島保雄編集，《新海竹太郎傳》，頁45。

▲圖 3
新海竹太郎，〈北白川宮能久親王像〉，1903，東京北之丸公園。圖片來源：
筆者攝影提供。

▲圖 4
新海竹太郎與〈左丘明〉（左）、〈戰捷紀念日〉（右），1912。圖片來源：
東京文化財研究所。

　　1902年（明治35年）返日的他，一直都是活躍於雕塑界的頂尖藝術家，至1927年（昭和2年）去世為止，享年五十九歲。他探索的主題廣泛，包含亞洲、日本、西洋的神話和宗教、進化論中的「原始人」姿態，以及失去一隻腳、拄著拐杖的傷痍軍人（身障士兵）等；他也會充分運用塑造及木雕兩種技法，如嘗試著色，並在圓雕與浮雕上展現出色的表現力，所創作出來的作品著實精彩豐富（圖4）。1910年代前半，他還曾以人們的日常生活和殉情劇中的一景為題材，創作出生動的人像，並自行命名為「浮世雕刻」。

　　在他的諸多作品之中，有一件高47公分的木雕〈鐘之歌〉（圖5），是在新海竹太郎五十九歲逝世前三年的1924年（大正13年），由貴族院的有志者一同獻給了當時還是皇太子的昭和天皇作為結婚賀禮。這件作品呈現的是一位鑄造師正在將裝有熔融青銅的坩堝提起的姿態，底座的前方刻有標題的由來，即德國詩人席勒（Friedrich von Schiller, 1759-1805）的詩〈鐘之歌〉（1799年）德文原文中的一節：「因為嚴厲跟溫和搭配，剛與柔一起成雙成對，就能發出美妙的音響。」[6]

　　席勒的這首詩，是一首將鑄鐘的場景和人民呼喊自由平等的起義過程疊合起來、歌頌人們最終將會在鐘聲下和解的作品。隔年隨著治安維持法的頒布，日本逐漸加快了邁向軍國主義道路的腳步，而這件作品的創作背景中，必定也參雜著新海年輕時從軍的記憶。

四、設置在臺灣的新海竹太郎作品

　　新海竹太郎是日本近代雕塑史上少數能僅靠創作來維持生計的雕塑家。支撐他的是銅像和肖像雕塑的委託所帶來的收入，其

6　日文翻譯出自：小栗孝則譯，〈鐘聲之歌（Das Lied von der Glocke)〉，《世界名詩集大成6德國篇I》（東京：平凡社，1960），頁136。中文翻譯參考自：張玉書選編，《席勒文集》（北京：人民文學出版社，2005），頁128。

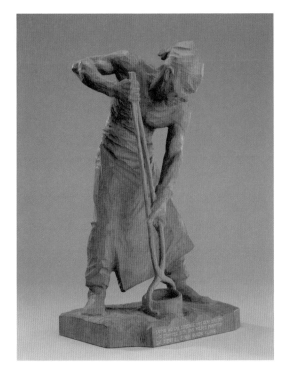

◀圖 5
新海竹太郎,〈鐘之歌〉,
1924,皇居三之丸尚藏
館。圖片來源:《近代日
本雕刻之潮流──保守傳
統派的榮光》三之丸尚
藏館展覽圖錄 No.12(東
京:菊葉文化協會,1996)。

中一些作品就設置在臺灣。

　　前已知的有五件作品,包括1913年(大正2年)設立在臺北
州廳前的第五任臺灣總督府民政長官大島久滿次的銅像、安置
在1915年落成的臺灣總督府博物館(今國立臺灣博物館)館內
的〈兒玉源太郎像〉及〈後藤新平像〉立像、1916年設置在臺
灣勸業共進會會場的北白川宮能久親王的騎馬像(圖6),以及
1917年在臺北市本町四丁目揭幕的臺北消防組隊長澤井市造的半
身像。新海竹太郎的許多作品之所以能在臺灣設置,不僅因為他
是當時雕塑界的大師級人物,也是由於他與北白川宮能久親王的
淵緣,這絕對是在當時日本統治下的臺灣尤為重要的。

　　在臺灣勸業共進會展出的能久親王騎馬像並不是銅像,而是
一件僅在共進會舉辦展覽期間展出的作品。雖然在下述資料中是

▶圖 6
新海竹太郎,〈北白川宮能久親王像〉,1916。圖片來源:〈臺灣勸業共進會及閑院宮殿下的來訪〉,《實業之世界》13 卷 10 號(1916.05.15)。

記載為「漆喰製」,但可以認定它為一尊石膏像。即使塑像的形狀只能透過模糊的照片確認,但就我的觀察來看,與設在東京的銅像左右前腿彎曲、具有躍動感的造形相比,臺灣的這尊則是右前腿伸直,呈現出了一種更為輕鬆的動態。此外,臺灣的塑像和東京的銅像一樣,右手拿著望遠鏡,新海也許是將它視為親王縱橫沙場的象徵。當時委託製作的相關契約書副本,現由東京文化財研究所收藏,是一份描述具體製作過程的珍貴資料,以下引用全文:[7]

7 東京文化財研究所收藏的「新海竹太郎資料」中的「新海-C-0024」。參照:田中修二,〈關於研究資料「新海竹太郎資料」〉,《美術研究》416 號(2015.08)。

【封面】
共會第五十一號
已故北白川宮殿下御像製作設置契約書

【第一頁】

契約書

一　已故北白川宮殿下馬乘漆喰製御像　壹座

　　本案承包金額二千圓，但從製造所至交件處之運輸、裝箱等
　　費用全數包含在此金額內，而底座之製作及御像之安裝、開
　　箱、交通費及其他雜費則由共進會負擔
　　前述之製作及設置，臺灣勸業共進會會長下村宏為甲方，承
　　包人新海竹太郎為乙方，締結之契約如下：

第一條　乙方　須依照附件規格書製作，並於大正五年參月貳拾
日前，於臺灣勸業共進會第一會場內之指定地點交件並設置

【第二頁】

第二條　設置完畢後，甲方應於乙方按正式程序提出請求之當日
起，十日內支付承包金給乙方

第三條　若非甲方認定有正當理由，否則乙方若未能在第一條規
定之期限內完成工程，乙方須支付甲方延遲賠償金，每延遲一日
等於承包金額千分之五。但檢查進行之時日不予計入延遲天數

第四條　若因甲方之情況而中止製作或設置或者更動部分契約又
或者解除所有契約，乙方皆不得拒絕

第五條　甲方可於以下情況下解除本契約
一　甲方認定無法完成之可能時

【第三頁】

一　乙方違反本契約時

第六條　如因意外導致本契約之部分發生變更，導致契約金額產生異動時，以甲方認定之合適價格計算

第七條　根據第五條之規定，乙方不履行契約導致本契約解除時，無論在何種階段，乙方均須向甲方支付承包金額百分之拾以內的違約金，實際金額由甲方認定

第八條　對本契約有歧異時，皆依甲方之解釋處置

作為締結以上契約之證明，製作兩份正本，雙方簽名押印後各持一份

【第四頁】

大正五年壹月八日

　　契約負責人

　　臺灣勸業共進會會長下村宏　　印

承包人

原籍　東京府東京市本鄉區彌生町三番地

　　現居地址　同上

　　新海竹太郎　　印

【第五頁】

規格書

一　已故北白川宮殿下馬乘漆喰製御像　高度拾貳尺　壹座

製作及設置　先行製作預定雕像四分之一大小之模型，再以漆喰將預定形體放大，再拆解打包運送至指定位置組裝設置

組裝及設置將派遣專業技術者壹名至現場執行

　　根據這份文件，承包金額為兩千日圓，其中包括運送至交件地點的運費，而製作底座及安裝塑像的相關作業費用則由共進會負擔。根據契約書中附錄的「規格書」所述，首先要製作1/4的雛型，之後再放大成高12尺、約3.6公尺餘的塑像，並將其拆解後運至現場。推測當時是新海竹太郎的學生、雕塑家國方林三（1883-1967）以「專業技師」的身分被派往現場，進行了組裝設置的工作。[8] 雖然這座「漆喰像」被認為是勸業共進會的象徵，卻未能鑄成青銅像設置在臺灣。

五、臺灣的銅像設置情況

　　至此我們已討論了不少關於新海竹太郎的事蹟，生於1868年（慶應4年／明治元年），也就是明治維新元年的他，是一個活在當時西方意義上的雕塑家，即sculptor一詞開始於日本確立、世人對這樣的職業認識也持續不斷擴大時代裡的人物。

　　在新海竹太郎還在山形度過少年時代的1876年（明治9年），第一所官立美術學校「工部美術學校」於東京成立，設立了繪畫學科及雕刻學科。從那時起，日本開始流行使用「雕刻」一詞來翻譯西方的「sculpture」（在此之前多翻譯成「雕像（術）」或「製造塑像的技術」）。這所學校，西洋美術的表現技法由義

8　在《美術週報》3卷25號（1916.04.09）頁20的〈個人消息〉中寫有「國方林三氏 肩負北白川宮肖像任務渡臺」此外1918年（大正7年）新上任的國家公務員（高等官員）薪水是七十圓，東京公立小學校新上任的教員薪水為十二～二十圓（森永卓郎監修，《明治‧大正‧昭和‧平成物價的文化史事典》，展望社，2008，頁395）。

大利聘請教師教授,拉古薩(Vincenzo Ragusa, 1841-1927)曾在雕刻學科向以前從未接觸過西洋雕塑的年輕學子傳授塑造技法,包括大熊氏廣(1856-1934)、藤田文藏(1861-1934)等人。拉古薩以古典雕塑表現為基礎,同時受到當時義大利寫實主義(Verismo)影響,留下了不少寫實作品,在製作支持明治新政府的政治家及官員的肖像之外,他也創作了許多以木工、演員、平民女性等生活於市井中的日本人為主題的作品。

師承拉古薩的大熊和藤田,以及前往義大利留學並在威尼斯學習雕塑的長沼守敬(1857-1942)等人,都成為了日本最早的西式雕塑家。長沼與西畫家們於1889年(明治22年)共同組成了明治美術會,在該會的展覽中也展出了西式雕塑家們的作品;而大熊於1893年完成了被譽為日本第一座西式銅像的作品〈大村益次郎像〉,至今仍矗立在靖國神社外苑,隨後又在1900年完成了設置於陸軍參謀本部前的騎馬像〈有栖川宮熾仁親王像〉。

然而,對探索並確立日本近代「雕刻」表現形式有所貢獻的,不只他們這些西式雕塑家。在同一時期,從江戶時代以來即以職人身分活躍於立體造形領域的佛雕師高村光雲、象牙雕刻師旭玉山(1843-1923)、石川光明(1852-1913)、竹內久一(1857-1916)等人,也曾苦心尋思如何讓自己的藝術造形能適應西方的雕塑風格,同時透過在國內外博覽會上的展示機會,創造出自己獨特的表現形式。在他們之中,也有不少人參與了前述的〈楠木正成像〉和〈西鄉隆盛像〉等銅像的原型製作。

進入明治時代後,首批學習西洋雕塑的這群藝術家,以及從江戶時代以來延續下來的職人,這兩股尋求新時代造形潮流的人們,便成了日本最早一批能以西方定義來稱之的「雕塑家」。1886年(明治19年),為了參軍而來到首都的新海竹太郎,想必也是到了東京才第一次接觸這類「雕塑家」的存在。那時的他也

可能意識到，自己在家鄉與佛雕師的學藝絕非是過時的技藝，而是一種有著全新可能性的表現形式。

正當新海在二十五歲左右開始以年輕雕塑家的身分活動時，有一位與他同齡且後來成為好友的大村西崖（1868-1927），曾提倡日文應以「雕塑」來取代「雕刻」一詞。1894年（明治27年），大村在美術雜誌上發表了一篇題為「雕塑論」的文章，認為「雕刻」一詞原本僅具有「雕與刻」的意思，並不適合作為「sculpture」的翻譯；而他新創的「雕塑」一詞則結合了雕與刻（雕刻）及添加塑土（塑造）兩種技法，他認為這才是更適合用來詮釋「sculpture」語義的詞彙。[9] 大村是東京美術學校雕刻科的第1屆學生，畢業後曾以雕塑家的身分活動，1890年後期他開始轉為藝術評論，成為了一名東洋美術史家。由於他的倡議，「雕塑」這個詞彙在東亞漢字文化圈中廣泛地為人所知（儘管在現今的日本，「雕刻」的使用仍比「雕塑」更為常見）。

此後的二、三十年間，在新海等人的推動之下，雕刻（雕塑）這個領域逐漸在日本民間開始普及。與繪畫領域相比，原本被視為工匠範疇的立體造形領域，過了一定時間才獲得了更高的社會地位。西方雕塑中常見的等身大人像，佛像除外，對於早期的日本人來說是非常陌生的，人們難以立刻接受這樣的表現形式。此外，在20世紀上半葉的日本，除了東京和其他少數的大城市之外，幾乎沒有展覽能讓民眾直接接觸到所謂西方意義上的「雕塑」。在這種情況下，人們之所以能夠接觸到「雕塑」這個領域，是透過20世紀以來於日本全國各地的公共場域快速增設的銅像，而非透過展覽。

1928年（昭和3年）出版的攝影集《偉人的面貌》全面收錄了日本全國各地的銅像，包括設置在日本各地、臺灣、朝鮮半島、中國大陸的大連及其周邊地區的六百多座銅像。其中有十三

9　大村西崖，〈雕塑論〉，《京都美術協會雜誌》29 號（1894.10）。

10 參照《偉人的面貌》（東京：二六新報社，1928、1929 二版）；復刻版：田中修二監修暨解說，《銅像攝影集 偉人的面貌》（東京：Yumani 書房，2009），《戶外雕刻調查保存研究會會報》3 號（2004）中收錄的〈依戰前文獻製成之作品清冊及所在地調查（全國調查）報告〉及立花義彰之〈現地踏查臺灣戶外雕刻之隨想〉。

11 關於日本統治時期的臺灣銅像，參照了以下文獻：朱家瑩，〈臺灣日治時期的公共雕塑〉，《雕塑研究》7 期（2012.03）。立花義彰編，〈日語版臺灣近代美術年表〉，《西藏寺新聞》第 68 號～持續中（2020.03-）。鈴木惠可，〈日本統治期臺灣的近代雕塑史研究〉（東京：東京大學大學院綜合文化研究科博士論文，2021）。

12 關於長沼守敬的〈水野遵像〉，參照：石井元章編，《近代雕刻的先驅者長沼守敬：史料與研究》（東京：中央公論美術，2022）。這本書也詳細介紹了長沼製作的另一座臺灣銅像〈長谷川謹介像〉（臺北車站前，1911 年揭幕）。此外，大熊氏廣除了製作〈後藤新平像〉之外，也經手〈臺灣警察官招魂碑〉（臺灣神社，1908 年落成）。參照前註之鈴木惠可，〈日本統治期臺灣的近代雕塑史研究〉。

座銅像位於臺灣，新海竹太郎的作品〈大島久滿次像〉與〈澤井市造像〉也被收錄在內。設置於臺北新公園裡的〈兒玉源太郎像〉上雖然也寫有他的名字，但一般認為與臺灣總督府博物館中的一件作品混淆，書中刊載的那件作品已被證實是在義大利所製作。儘管書中存在著許多像這樣的錯誤，也有不少作品未被收錄，但它仍可以說是了解當時銅像建造風潮的一級資料。[10]

除了新海竹太郎的作品之外，在臺設置的銅像還包括了齋藤靜美（1876-？）製作的兩座、須田速人（須田晃山，1888-1966）製作的三座、本山白雲（1871-1952）製作並於1916年（大正5年）設置在臺北新公園（今二二八和平公園）裡的〈柳生一義像〉、渡邊長男製作並於1917年設置在臺北植物園內的〈佛里像〉（圖7），以及在臺北的三座無作者姓名的銅像。[11] 這三座作品的作者現已確認，1902年（明治35年）設置於圓山公園的〈水野遵像〉作者是長沼守敬，1911年設置於臺北新公園的〈後藤新平像〉作者為大熊氏廣，而1912年設於橢圓公園（今臺北捷運西門站6號出口）的〈祝辰巳像〉則是藤田文藏的作品。[12]

後面會提到的齋藤和須田，都是曾在臺灣活動過的鑄造家及雕塑家；但有趣的是，近代日本雕塑史中不可或缺的重要雕塑家，如長沼守敬、大熊氏廣、藤田文藏、本山白雲及渡邊長男，也全都囊括在這份臺灣銅像的名單中。如果把上述提及的長沼、大熊和藤田視為第一代，新海視為第二代，那麼本山與渡邊可以說是承接他們的第三代。工部美術學校開校還未滿十年，就在1883年（明治16年）被廢止，此後的好一段時間都沒有開設能夠正統學習塑造的學校。1889年開校的東京美術學校的雕刻科，最初主要是教授木雕，直到1898年才開設塑造教室（隔年設立塑造科），長沼和藤田先後都曾在此教授西式雕塑；而他們的學生本山及渡邊，也成為了戰前日本知名的雕塑家，特別是在銅像製作方面聞名。

▲圖7
渡邊長男，〈佛里像〉，1917，臺北植物園。
圖片來源：《偉人的面貌》（東京：二六新報
社，1928）。

▲圖8
渡邊長男，〈勞動者〉，1900。圖片來源：渡邊長
男編，《雕塑新面向》第1屆雕塑會展覽圖錄（東
京：畫報社，1902）。

六、渡邊長男與〈佛里像〉

　　比新海竹太郎小六歲的渡邊長男於1874年（明治7年）出生在九州，相當於現今大分縣西部豐後大野市朝地町的山區。而小他九歲的親弟弟，即是後來成為日本雕塑大家的朝倉文夫（1883-1964）。朝倉在1902年來到東京時，曾就近目睹渡邊創作雕塑的模樣，因而對雕塑產生了興趣，並決定自己也要走上相同的藝術之路。[13]

　　1894年（明治27年）渡邊從大分中學校畢業後，便前往東京，就讀東京美術學校學習木雕技法；1898年該校開設塑造教室後，他就在長沼守敬的指導下研習塑造技法。畢業後，渡邊進入同校研究科深造，並在1899年的二十五歲之際與同世代的年輕雕塑家們共同創立了「雕塑會」。這個團體得到了創造出前述「雕塑」一詞的大村西崖的支持，深入探討一種被稱之為「自然主義」表現形式。例如在表現人物時，唯有用寫實的表現手法清晰且準確地去描繪人的姿態，才能讓這名人物的內心層面浮現出來。作為雕塑會的要角，渡邊深入探究這類表現形式，留下了許多以溫暖的目光捕捉市井小民生活姿態的作品，以及用精確的寫實手法創作出來的肖像雕塑，如1900年第1屆雕塑會展覽的展出作〈勞動者〉（圖8）、1914年（大正3年）獲得第8屆文展褒賞的作品〈同盟罷工〉等。

　　在當時，渡邊長男被視為是20世紀初期日本最具前途的新生代雕塑家而備受世人關注。1910年（明治43年），他完成了設於神田萬世橋車站前的〈廣瀨中佐・杉野兵曹長像〉，以紀念六年前在日俄戰爭中戰死而被譽為「軍神」的廣瀨武夫，他也參與了於隔年竣工、被用來裝飾日本橋柵欄的麒麟與獅子像的製作；這些作品都成為了東京的地標而廣為人們所熟知。此外在1920

13 關於渡邊長男參照以下文獻：《渡邊長男展～明治・大正・昭和的雕塑家～》展覽圖錄〔會場：舊多摩聖蹟記念館〕（多摩：多摩市教育委員會社會教育課，2000）。田中修二編，《近代日本雕刻集成》第1-2卷〔東京：國書刊行會，2010-2012）。

年（大正9年），他還參與了設置在東京府廳、第一位建設江戶城的武將太田道灌的銅像製作等，可以説渡邊長男是一位藉由雕塑來表現東京這座都市的「面貌」的藝術家。

　　另一方面，渡邊也製作了許多以中國傳説與民間故事為主題的作品，像是鳳凰、西王母、蛤蟆仙人、鐵拐仙人以及二十四孝等。儘管這些擺在室內作為裝飾的小型作品可以被歸類為「工藝」，但他似乎無意以主題或尺寸來區分「雕塑」和「工藝」。渡邊之所以會創作這些作品，無疑與他是明治時期代表性鑄金（鑄造）家岡崎雪聲的女婿有關。雪聲出身於釜師世家，後來在一位承襲了江戶時代傳統的鑄物師手下學藝，也負責鑄造了前述的〈楠木正成像〉。然而不僅如此，渡邊對這些主題的熟悉程度，被認為與他出生成長的地區和時代的文化環境有很大的關聯。

　　渡邊出生地附近的城下町竹田，是江戶時代後期代表性南畫家田能村竹田（1777-1835）的故鄉，受竹田影響之故，明治時期的大分是南畫特別興盛的地區。渡邊的少年時代就是在這個對中國文化滿懷憧憬的地方度過，他在這裡所獲得的對於美的意識或是教養，無疑地成了他身為一名藝術家最重要的基礎。因此得以想見，當渡邊透過雕塑來表現人物時，其中深刻地反映了中國文化所孕育出來的人生觀。正如庄司淳一所指出的，前文提到的「自然主義」是以東洋式的「自然」觀為基礎而衍生的思想，[14] 也就是説，他也同樣地將東洋對於自然與人的關係性的理解內化到了捕捉人物的觀點上。

　　如今雖然渡邊在近代日本美術史上的存在，被約莫晚了一個世代的後輩雕塑家們所掩蓋，如他的親弟弟朝倉文夫、曾在法國師從羅丹並於1908年（明治41年）歸國的荻原守衛（荻原碌山，1879-1910），以及與朝倉同年的高村光太郎（1883-1956）

14 參照庄司淳一的〈再考無聲會——明治30年代的「自然主義」〔1〕〉,《宮城縣美術館研究紀要》第1號（1986）及〈大村西崖與雕塑會、無聲會 附錄大村西崖著作目錄（明治27-35年）——明治30年代的「自然主義」〔2〕〉,《宮城縣美術館研究紀要》第3號（1988）。

等人。這種情況從文展開辦之初即已能夠看出端倪，除了1910-1920年代處於指導者地位的新海竹太郎之外，曾活躍於文展及後來的帝展的雕塑家，主要都於渡邊之後的1880年代出生。

渡邊僅入選過兩次文展，分別是第8屆（1914年）及第10屆（1916年），不久之後就被文展開辦所掀起的時代變化和世代交替的浪潮所淹沒。在當時羅丹主義風靡的美術界，渡邊的「自然主義」被視為過時的表現形式，而他曾製作過工藝性作品的這一點，也使得他的雕塑家地位變得更加脆弱；另一方面，從忠實重現人物原型的角度來看，他的寫實風格其實與青銅製成的人像相協調，於是他也接到了很多製作銅像原型的委託。然而，這也導致他有時會被貶稱為「銅像專家」。

尤邦・佛里（Urbain Jean Faurie, 1847-1915）是一位法國神父兼植物學家，他也曾大量採集過臺灣植物，並在研究方面貢獻卓著。[15] 至於渡邊是如何接到委託，為佛里製作1917（大正6年）年設置在今日臺北植物園內的銅像原型這點，目前仍無法確知其原委；儘管也許是得益於渡邊迄今的成就和當時的聲響，但在渡邊的出生地大分縣，有一位曾活躍於幕末到明治時期的本草學家（植物學者）賀來飛霞。極有可能是經由賀來的人脈牽線，因此渡邊得以承接此案。無論如何，藉由「自然主義」的表現手法，渡邊寫實且真誠地描繪了人物的原型，也無疑讓造形性在作品中得到了充分的發揮。雖然這座銅像在戰爭期間被拆除並徵用，但2017年在借助渡邊家屬手中的石膏原型重新鑄造後，它再次被設置於植物園中（林業試驗所後門正面）（圖9、10）。

〈佛里像〉的容顏有著讓人印象深刻的濃密鬍鬚和小鬍子，以及西方人的深邃五官，濃眉下方的深邃雙眼，能使人感受到其人物真誠的性格。雖然渡邊應從未見過佛里神父，但雕像的表情卻給人一種生動且親密的印象。從這件作品中，我們可以看到一

15 關於〈佛里像〉的日文資料，參照：李瑞宗著，宋倉香里譯，《佛里神父》（臺北：行政院農業委員會林業試驗所，2017）。

▲圖 9
渡邊長男，〈佛里像〉石膏原型，1917，私人收藏。圖片來源：高橋裕二提供。

▲圖 10
渡邊長男，〈佛里像〉，2016 年重新鑄造，臺北植物園。圖片來源：高橋裕二提供。

種銅像的姿態，它不再單純只是公共空間中屹立於周圍的行人之間、凌駕於場域之上的存在，會與人們產生更緊密的互動。可以說它展現了「銅像」這種形式在近代亞洲多樣化發展的一面。

此外，從設置的規劃到完成、戰時的徵用，再到後來的重製，這座雕像至今的歷史，也突顯出孕育了這種多樣性的人與人的聯繫或交流、地區和國家的關係性，以及保護與傳承藝術作品的意義及價值。

七、小結

大約在渡邊長男的〈佛里像〉完成之後，齋藤靜美和須田速人二位也開始在臺灣製作了多座銅像。他們都是曾活動於臺灣的藝術家，在日本占領臺灣的二十多年之際，雕塑領域應該也可以說迎來了一個時代的轉捩點。齋藤是明治時期的代表性鑄金家鈴木長吉的弟子，而須田則出生在日本東北的宮城縣河北町，1912年（明治45年）從東京美術學校雕刻科畢業後，他立即應聘到臺灣總督府，擔任總督府廳舍的建築雕塑工作。[16]

在日本開始建造銅像的明治時期，作者時常以是鑄造家而不是雕塑家名字露出；但在齋藤的例子中，他不僅參與了刊載在《偉人的面貌》攝影集內的〈藤根吉春像〉（1916）和〈樺山資紀像〉（1917）的原型製作，也負責過新海竹太郎的〈大島久滿次像〉等多座銅像的鑄造業務。齋藤和須田還與設計臺灣總督府廳舍的建築師森山松之助有著密切的合作關係，由於這些以總督府為中心的公務往來，他們也才得以有機會獲得銅像原型製作以及鑄造工作的委託。

誠如我上述所提及，在日本全國各地設立的銅像，對於形塑人們對近代雕塑的印象起到了很大的作用，然而在臺灣也是否如

16 關於齋藤靜美與須田速人，在前註的鈴木惠可〈日本統治期臺灣的近代雕塑史研究〉中有詳細的論述。其它參照了以下文獻：〈特集1 新・續存的建築2 森山松之助〉，《LIXIL eye》2號（2013.04）。〈須田速人〉，佐佐久監修，河北町誌編撰委員會編，《河北町誌 下卷》（河北町，1979）。稻場紀久雄，〈巴爾頓老師半身像修復揭幕式──尤以雕塑家須田速人與蒲浩明為中心〉前・後篇，《水道公論》57卷8-9號（2021.08-09）。

此？當然，日本人觀看由日本雕塑家所製作的日本人銅像，和臺灣人去看這些銅像時的視角，其中必定有著很大的不同。因此在討論日本雕塑家在臺製作的銅像時，這一點是不容忽略的。

另一方面，在思考東亞雕塑的近代性時，銅像毫無疑問地扮演了重要的角色。不過，我認為我們不應把近代性視為單一事物，應從中勾勒出近代的多元性。

例如，新海竹太郎出身於日本山形佛雕師的背景，就是造就了其多樣性的要因之一，而他在新竹與臺灣佛雕師的相遇，我認為也可視為孕育出一種近代的契機。從這點來看，黃土水的父親是一位製作人力車裝飾等物件的木雕師，無疑也是臺灣近代雕塑不容忽視的一個起點。

此外，考慮到新海從少年時期即開始學習漢學、喜愛漢詩與南畫，渡邊也從小就是在竹田這個區域孕育出來的南畫文化薰陶下長大的，因此中國文人所培養出來的人文觀，也可說是為東亞雕塑的近代性發展作出了一部分的貢獻。另外值得補充的是，當日本在明治時期創造了「雕刻（雕塑）」這個詞彙以作為sculpture的譯詞時，也疊加了佛像從印度經中國、朝鮮半島傳入日本的形象。就從這點來看，「雕刻（雕塑）」一詞不僅源於日本，也是由廣泛的亞洲各區域的立體造形所形塑起來的概念。

在思考東亞近代雕塑的多樣性時，作為臺日橋梁的黃土水的活動就顯得十分重要。這種多樣性是由東亞不同地區各自擁有的風土及歷史造就出來的。然而這種多樣性，不應僅侷限於近代日本美術界中所倡導的，只是在表面主題上就地取材的「地方色彩local color」，而更應該去想像各個地區積累至今、有如年代地層和土壤般的內在本質。因此，我衷心期盼能以本次展覽**作為契機，發掘出近代雕塑全新的一面。

【譯註】：此展覽為「＊＊臺灣土・自由水：黃土水藝術生命的復活」2023.3.25-7.9，國立臺灣美術館。

參考資料

中文專書

- 李瑞宗著，宋倉香里譯，《佛里神父》，臺北：行政院農業委員會林業試驗所，2017。

日文專書

- 《偉人的面貌》，東京：二六新報社，1928。
- 《渡邊長男展～明治・大正・昭和的雕塑家～》展覽圖錄，多摩：多摩市教育委員會社會教育課，2000。
- 小栗孝則譯，〈鐘聲之歌（Das Lied von der Glocke）〉，《世界名詩集大成 6 德國篇 I》，東京：平凡社，1960。
- 田中修二，《近代日本第一代雕刻家》，東京：吉川弘文館，1994。
- 田中修二，《雕刻家・新海竹太郎論》，東北出版企劃，2002。
- 田中修二監修暨解說，《銅像攝影集　偉人的面貌》復刻版，東京：Yumani 書房，2009。
- 田中修二編，《近代日本雕刻集成》第 1-2 卷，東京：國書刊行會，2010-2012。
- 石井元章編，《近代雕刻的先驅者長沼守敬：史料與研究》，東京：中央公論美術，2022。
- 佐佐久監修，河北町誌編撰委員會編，〈須田速人〉，《河北町誌　下卷》，山形：河北町，1979。
- 後藤良、龜谷了編，《在目黑不動尊仁王像完成之前──後藤良回顧錄》，目黑不動復興奉贊會，1961。
- 森永卓郎監修，《明治・大正・昭和・平成　物價的文化史事典》，東京：展望社，2008。
- 新海竹藏著、新島保雄編集，《新海竹太郎傳》，新海堯、新海竹介發行，1981。
- 新藤淳編集，《從山形思考西洋美術｜從高岡思考西洋美術──當〈此處〉與〈遠方〉接觸時》展覽圖錄，東京：國立西洋美術館，2021。
- 鈴木惠可，〈日本統治期臺灣的近代雕塑史研究〉，東京：東京大學大學院綜合文化研究科博士論文，2021。

日文期刊

- 〈特集 1 新・續存的建築 2　森山松之助〉，《LIXIL eye》2（2013.04）。
- 大村西崖，〈雕塑論〉，《京都美術協會雜誌》29（1894.10）。
- 田中修二，〈關於研究資料「新海竹太郎資料」〉，《美術研究》416（2015.08）。
- 立花義彰編，〈日語版臺灣近代美術年表〉，《西藏寺新聞》68（2020.03）。

．庄司淳一，〈大村西崖與彫塑會、無聲會 附錄大村西崖著作目錄（明治27-35年）──明治30年代的「自然主義」〔2〕〉，《宮城県美術館研究紀要》3（1988）。

．庄司淳一，〈再考無聲會──明治30年代的「自然主義」〔1〕〉，《宮城縣美術館研究紀要》1（1986）。

．朱家瑩，〈臺灣日治時期的公共雕塑〉，《雕塑研究》7（2012.03）。

．稻場紀久雄，〈巴爾頓老師半身像修復揭幕式──尤以雕塑家須田速人與蒲浩明為中心〉前·後篇，《水道公論》57.8-9（2021.08-09）。

近代日本の彫刻家と台湾
——新海竹太郎と渡辺長男を中心に

田中修二 大分大学教育学部教授

要旨

　　日本の近代彫刻家と台湾の結びつきの始まりには、一つの印象的なエピソードがある。1907年の第1回文展で等身大の女性裸体像《ゆあみ》を発表した、近代日本を代表する彫刻家新海竹太郎（1868-1927）は、1894-95年の日清戦争で台湾占領に従軍した際、新竹で東登雲という仏師から仏像を一体購入した。出征中も彫刻用の小刀を持参していた彼にとって、それは感慨深い出会いであっただろう。

　　帰国後、台湾の陣中で没した北白川宮能久親王の銅像の原型制作を依頼され、新海は彫刻家としての大きな一歩を踏み出した（1903年東京に設置）。1915年に彼は国立台湾博物館に現存する児玉源太郎と後藤新平の銅像を手がけ、翌年開催された台湾勧業共進会には新たに制作した能久親王の石膏像が展示された。1928年刊行の銅像写真集『偉人の俤』には600体以上の日本の銅像が収録されているが、うち13体は台湾にあったもので、そのなかの《大島久満次像》（1913）と《澤井一造像》（1917）は新海の作品であった。

　　13体のうち、台北の植物園にあった渡辺長男（1874-1952）による《フォリー像》（1917）は戦時中に撤去・供出されたが、2017年に渡辺の遺族のもとにあった石膏原型から再鋳造された銅像が再び同園内に設置された。渡辺は日本の官展アカデミズムを主導した彫刻家朝倉文夫の

実兄で、20世紀初頭には新海の世代につづく若手彫刻家の筆頭格であった。1910年には日露戦争で「軍神」と讃えられた軍人広瀬武夫を顕彰する《広瀬中佐・杉野兵曹長像》を神田・万世橋駅前に完成させ（敗戦後撤去）、翌年竣工した日本橋の欄干には彼が手がけた麒麟と獅子の像が飾られた。それらはどちらも東京の中心部にあって、近代日本のランドマークというべき存在となった。

　近代日本において、西洋から導入されたsculptureの意味での「彫刻」は、東京からいわゆる「地方」へとしだいに浸透していき、その具体的なイメージを全国の人びとが共有するにはある程度の時間が必要であった。東京で開催された官展や全国規模の美術団体展に直接触れることがほとんどなかった「地方」の人びとは、新海や渡辺ら彫刻家たちが制作し、各地に建設された銅像や、共進会・博覧会で展示された作品によって、「彫刻」のイメージを作り上げていったと考えられる。

　同様のことは台湾についても指摘できるだろうか。近代のアジアにおける西洋の「彫刻」概念の展開という視点から、日本と台湾の歴史的関係もふまえつつ考えてみたい。

キーワード
新海竹太郎、渡辺長男、銅像、「彫刻」のイメージ・概念、出会い

一、はじめに

　　今回のシンポジウム* で貴重な発表の機会をいただき、私ははじめて台湾を訪れた。黄土水（1895-1930）の作品をまとめて、しかも彼が生まれ育った台湾で見ることができるのは、近代日本彫刻史を研究する私にとっての念願でもあった。

　　しかし黄の存在だけでなく、台湾という場所は私の研究に深い関係がある。私は博士論文で、新海竹太郎（1868-1927）という彫刻家について研究した。彼は1907（明治40）年に開催された第1回文部省美術展覧会（文展）で代表作となる、西洋の古典彫刻とアール・ヌーヴォー的な表現を融合させた等身大の女性の裸体全身像《ゆあみ》を発表した、近代日本を代表する彫刻家の一人である。その彼がこれから述べていくように、さまざまに台湾とつながっていた。

　　そうしたつながりを改めて浮かび上がらせることで、東アジアにおいて「彫刻（彫塑）」という、もともとは西洋から入ってきた概念が、いかにそれぞれの地域において受け入れられ、そこから新しい表現が生まれてきたかを考えてみたい。その手がかりとして新海のほかにもう一人、彼より少し若い世代に属する渡辺長男（1874-1952）を取り上げる。

二、新海竹太郎が彫刻家になるまで

　　新海竹太郎はちょうど明治時代が始まる1868（慶応4）年に東北地方の内陸部に位置する山形の仏師の家に生まれた[1]。少年時代、彼は父親やその師であった仏師のもとで修業し、いまも地元には彼

＊　「台湾近現代彫刻の黎明」シンポジウム、2023.3.25-3.26、国立台湾美術館。

1　新海竹太郎については以下の文献を参照。新海竹蔵撰、新島保雄編集責任『新海竹太郎伝』（新海堯・新海竹介 1981）。田中修二『彫刻家・新海竹太郎論』（東北出版企画 2002）。新藤淳責任編集『山形で考える西洋美術｜高岡で考える西洋美術──〈ここ〉と〈遠く〉が触れるとき』展覧会図録〔会場：山形美術館、高岡市美術館〕（国立西洋美術館 2021）。

の手になる仏像が伝えられている。いわゆる中央の仏像のような洗練された造形性ではないが、その土地の信仰の厚さが伝わってくるような力強さをもったものである。

　その技量は父親も感心するほどであったというが、近くに住む漢学者細谷風翁・米山父子に親しく学び、漢詩や南画にも取り組んだ彼は、「明治」という新しい時代のなかで地方の職人で一生を終えることを良しとしなかった。軍人を志した彼は1886（明治19）年、18歳のときに家出をして上京し、士官候補生の試験は不合格となったが、2年後の1888年に徴兵により近衛騎兵大隊に入隊した。その軍隊生活のなかで、時間の空いたときに手すさびで近くにいた馬を木で彫ったところ、その腕前を見た上官が、満期除隊後には彫刻家の道に進むように勧めた。1891年から彼は同じく軍人から彫刻家になった後藤貞行（1849-1903）に師事し、若手の木彫家として頭角を現わしていく。

　後藤は紀州和歌山藩士の家に生まれ、幕末には藩から江戸幕府の騎兵所に派遣され、フランスの軍事顧問団から騎兵術を学んだ[2]。明治維新後に陸軍に入った彼は、再来日していた顧問団の一員、デシャルム（Augustin Marie Léon Desharmes）に絵の才能を認められ、本格的な西洋画の技法を教えられるとともに美術の道を進むことを勧められた。和歌山にいた少年時代にも絵を学んだことがあり、以前から馬を写生していた後藤は、理想の馬の姿を表現することを志す。その後、石版画や写真を習得し、さらに明治期を代表する彫刻家髙村光雲（1852-1934）のもとで木彫を修業した。自身の造形的な意欲をもとにさまざまな分野に取り組み、また馬体を解剖して対象を内部の構造からもとらえようとした彼の姿勢は、まさに近代的な芸術家のあり方といえよう。そうした師のもとで新海は彫

2　後藤貞行については以下の文献を参照。後藤良、亀谷了編『目黒不動尊仁王像の出来るまで──後藤良回顧録──』（目黒不動復興奉賛会1961）。田中修二『近代日本最初の彫刻家』（吉川弘文館 1994）。

刻を本格的に学んだのだった。

　新海が入門する前年の1890（明治23）年、後藤は光雲から請われて東京美術学校（現在の東京藝術大学美術学部）の教員となる。彼は同校で最初の解剖学の授業を担当したほか、どちらも光雲が主任をつとめ、いまも東京の名所として知られる2つの銅像──皇居外苑の《楠木正成像》の木彫原型制作での馬の部分、上野公園の《西郷隆盛像》では西郷が連れた犬を手がけた。つまり明治期に入って西洋の影響により盛んに建てられるようになった「銅像」のなかでも、代表的な作品の制作に参加したのである。《楠木正成像》の原型制作には新海も助手として参加して、馬の造形について助言したという。

　ここでいう「銅像」とは単にブロンズで鋳造された像という意味ではなく、多くは不特定多数の人びとが集まる公共的な空間に置かれた、モニュメンタルな像のことを指し、このあと「銅像」というときにはすべてこの意味で用いることとする。明治時代の日本は、西洋の彫刻の概念が導入されるとともに、同じく西洋の影響によってモニュメントとしての銅像が建てられ始めた時代であった。近代日本における「彫刻家」の誕生は、そうした銅像の建設と深く結びついている。このことは、台湾における近代的な彫刻のはじまりとも密接に関係することになる。

三、新海竹太郎と台湾

　彫刻家の道を歩み始めて3年後の1894（明治27）年に始まった日清戦争に、26歳の新海は近衛騎兵大隊の一兵士として従軍する。のちに彼の家に住み込んで彫刻を学び、昭和期を代表する彫刻家の

一人となった甥の新海竹蔵（1897-1968）は、竹太郎の没後にまとめた伝記のなかで、普段は日記をつけることがなかった伯父がこのときだけは詳細に記していたという日誌をもとに、従軍中の様子を詳しく伝えている[3]。

大連、金州、営城子、旅順など大陸の各地を転戦したのちの1895（明治28）年5月30日——それは日本軍が台湾に上陸を開始した翌日であったが——、彼のいた部隊も台湾に上陸した。そこは文字どおり死と隣り合わせの戦場で、敵からの銃弾が飛んでくるなか、遺書をしたためて伝令の任務を果たしたこともあったという。

7月中頃から、彼の部隊は台湾を南へと移動し、8月2日には新埔を攻撃、翌日新竹に到着した。彼は日誌に「水田中に散乱し居る敵の死体我が眼に見たるのみにて数十、もっとも昨日よりの攻撃に敵の死者は百名以上なりと」と綴った。その新竹での出来事として、「新竹城の東門を入って八百米ばかり右側に一軒の仏師屋があった。主人は東登雲といって歳は五十ばかり、その技術も拙なく無かったのでその作った一躯を買って帰ったそうである」と竹蔵は伝記に記している[4]。それがどのような像であったかはわからないが、従軍中も木彫用の小刀を数本持参して馬などを彫っていた新海にとって、それは故郷での幼少期も思い出させる、深く心を揺さぶられる瞬間であったにちがいない。

このとき、木を彫る者同士の、なにかしらの心の交流もあったことを想像するのは難しいだろうか。もちろん仏像を売った側の仏師からすれば、新海は自分たちの土地に侵略してきた敵であり、憎しみや恐れの感情に満たされていたことも十分に考えられる。その点でいえば新海側の視点からのみでそのような交流を期待するのは勝手な見方でしかないのだが、それでもなお、そのことを新海が日

3　新海竹蔵撰、新島保雄編集責任『新海竹太郎伝』35〜37頁。当時東京で発行されていた新聞『日本』1895年7月8日、3面には、新海がスケッチした「在台北府台湾総督府」と「台北府の西門」が挿絵として掲載された（「近衛騎兵新海写」）。その3日前（7月5日）の同紙5面に掲載された記事「近衛騎兵の台湾通信」の文章と海上から見た基隆港の様子を描いた挿絵も、新海によるものである可能性が高い。

4　新海竹蔵撰、新島保雄編集責任『新海竹太郎伝』36頁。

誌に記した（あるいは後年に竹蔵に語った）という事実からは、作り手同士の交流の跡をそこに見出すことができると思われる。少なくとも、少年時代から漢学と漢詩、南画などを通して中国文化に親しみ、その後も中国の歴史を主題にした作品を制作し、中国陶磁を収集した新海にとって、それが台湾においてとくに印象にのこる出来事であったことはまちがいない。

　そのことは、おそらくそのすぐあとに彼が、馬の左側の胴体の真ん中から後脚部にかけての部分を彫った木彫《恵風号》（図1）が、いまものこっていることからもうかがえる。腰部の上端から足先まで13.1センチの小さなものだが、刀で彫った面が力強く構成されて、太い骨格をもった張りのある馬体の構造が的確にとらえられた印象的な作品である。裏側には墨書があり、後龍で彫られたと読めるだろうか（図2）。戦場という極限の状況下で、新竹での仏師との出会いが彼の創作意欲を刺激し、彫刻家としての人間的な感情を湧き上がらせる。そうした美術の力を、この作品からは見てとることができるように思われるのである。

　彼の部隊を指揮した師団長は、皇族の北白川宮能久親王（1847-1895）であった。日本軍の台湾上陸からおよそ3カ月後の1895（明治28）年8月28口に彰化を占領したのち、新海は親王から自作の詩を椰子の実に彫るように依頼される。その後、親王は10月28日に陣中で病没したが、それが縁となって、12月に帰国して除隊後、翌1896年5月に新海は親王の銅像雛型、さらに翌年には銅像原型の制作を依嘱され、1899年に木彫原型を完成させた。翌年から陸軍砲兵工廠で鋳造が始まり、1903年に除幕されたその像は近衛歩兵第一・第二連隊の正門前に設置され、1963（昭和38）年に北の丸公園内の現在地に移設された（図3）。

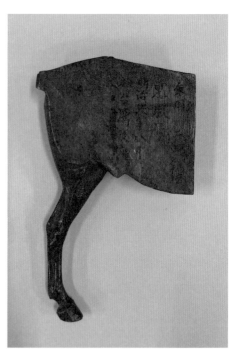

▲図1
新海竹太郎 《惠風号》 1895 年 山形美術館。画版出典：山形美術館。

▲図2
新海竹太郎 《惠風号》裏面。画版出典：山形美術館。

　右手に双眼鏡をもち、左手で手綱を握る馬上の親王を表現したその騎馬像は、馬が両前脚を曲げて上体を起こした瞬間をとらえた、それまでの日本の銅像にはない自然な躍動感に溢れたものであった。その姿は竹蔵が竹太郎の上官であった河村秀一に聴いたところでは「彰化攻略の際、賊の陣地よりの砲弾が殿下の御身近く炸裂した時に、御乗馬が驚いて跳んだ一瞬で、殿下は身を直されると共に賊の陣地を屹と睨まれたところ」といい、「当時河村と共に竹太郎と昵懇であった獣医岸本雄二の談によれば河村の言とは少しく違って、殿下は正に障害を越されて地に立たれた一瞬」であった[5]。

　その原型制作を終えた翌年の1900（明治33）年、新海はパリ万国博覧会の視察を兼ねて留学に旅立った。パリでしばらく学んだのちベルリンに移り、当時のドイツを代表する彫刻家の一人であったヘルター（Ernst Herter, 1846-1917）に入門して、大作の制作方法も含め西洋の塑造技法を本格的に習得した。ヘルターはアカデミズムの大家であったが、一方で新海、は当時流行していたアール・ヌーヴォーの造形や、フランスのロダン（Auguste Rodin, 1840-1917）、シャルパンティエ（Alexandre Charpentier, 1856-1904）、バルトロメ（Albert Bartholomé, 1848-1928）、ドイツのヒルデブラント（Adolf von Hildebrand, 1847-1921）といった「新派」の彫刻家たちの作品にも関心をもった。そして、その後の彫刻界の趨勢が「新派」の側に移っていくことも見てとっていた。

　1902（明治35）年に帰国した彼は、1927（昭和2）年に59歳で没するまで彫刻界を主導する彫刻家として活躍する。アジア、日本、西洋の神話や宗教、進化論をふまえた「原人」の姿、片足を失って松葉杖をつく傷痍軍人といったさまざまな主題に取り組み、彩

新海竹蔵撰、新島保雄編集責任　『新海竹太郎伝』45 頁。　**5**

色を試み、丸彫のみならず浮彫でも優れた表現力を発揮するなど、塑造と木彫両方の技法を駆使して彼が制作した作品は実に多彩なものであった（図4）。1910年代前半には自ら「浮世彫刻」と名付けて、人びとの日常の暮らしや心中物の芝居の一場面を題材に、いきいきとした人間像を生み出した。

　そうした彼の作品の１つに、彼が満59歳で没する３年前の1924（大正13）年に、のちの昭和天皇が皇太子のときの結婚祝いに貴族院の有志から献上された《鐘ノ歌》（図5）という高さ47センチの木彫がある。それは溶けたブロンズの入ったるつぼを鋳物師が引き上げる姿を表現したもので、地山の前面には題名の由来となったドイツの詩人シラー（Friedrich von Schiller）の詩「鐘の歌」（1799年）の、「たしかに、堅いものと柔らかいものが　強いものと弱いものとが、しっくりとよく混ざり合えば　そこに必ず一つの美しい響きが生まれてくる。」という一節が原文のドイツ語で彫られている[6]。

　シラーのこの詩は、鐘の鋳造の様子と、自由と平等を叫ぶ民衆の暴動の経過を重ね合わせて、最終的に人びとが鐘の音のもとで和解することを歌ったものであった。翌年には治安維持法が成立するなど、しだいに軍国主義の道を加速させていった日本において、このような作品を作った背景には、若い頃の従軍の記憶もあったにちがいない。

四、台湾に設置された新海竹太郎の作品

　新海は近代日本彫刻史のなかでも数少ない、作品の制作だけで生活することのできた彫刻家であった。それを支えたのは銅像や肖

[6]　小栗孝則訳「鐘によせる歌（Das Lied von der Glocke）」『世界名詩集大成6　ドイツ篇I』（平凡社　1960）136頁。

▲図3
新海竹太郎　《北白川宮能久親王像》　1903 年　東京・北の丸公園。画版
出典：筆者撮影。

▲図4
新海竹太郎と　《左丘明》（左）、《戦捷記念日》（右）　1912 年。画版出
典：東京文化財研究所。

像彫刻の依頼による収入であり、そのうちのいくつかは台湾に設置された。

　現在確認できる作品は、1913（大正2）年に台北州庁舎前に建設された第5代台湾総督府民政長官大島久満次の銅像、1915年に落成した台湾総督府博物館の建物内に設置された《児玉源太郎像》と《後藤新平像》の立像、翌1916年に開催された台湾勧業共進会の会場に置かれた北白川宮能久親王の騎馬像（図6）、1917年に台北市本町4丁目で除幕された台北消防組頭取の澤井市造の胸像の5点である。このように彼の作品がいくつも台湾に建ったのは、当時の彼が彫刻界の大家であったというだけでなく、とくに北白川宮能久親王とのつながりは日本統治下の台湾において重要なものであったからにちがいない。

　台湾勧業共進会の能久親王の騎馬像は銅像ではなく、共進会の会期中のみ展示された作品で、次に述べる資料では「漆喰製」とされているが石膏像と考えてよいであろう。管見のかぎりでは像の形状は不鮮明な写真でしか確認できないが、東京に建つ銅像が左右の前脚を曲げて躍動的なのに比べると、台湾の像は右前脚が真っ直ぐに伸び、よりゆったりとした動勢で表現されている。また台湾の像でも東京の銅像と同様に右手に双眼鏡をもっているように見え、新海はそれを戦場で活躍した親王を象徴するものとしてとらえていたのかもしれない。そのときの制作依頼に関する契約書のコピーが、東京文化財研究所に所蔵されている。具体的な制作の経緯を物語る貴重な資料であり、以下に全文を引用する[7]。

7　東京文化財研究所が所蔵する「新海竹太郎資料」のうち「新海-C-0024」。田中修二「研究資料「新海竹太郎資料」について」『美術研究』416号（2015.08）を参照。

◀図5
新海竹太郎《鐘ノ歌》 1924
年 皇居三の丸尚蔵館。画
版出典：『近代日本彫刻の潮
流──保守伝統派の栄光』三
の丸尚蔵館展覧会図録 No.12
（東京：菊葉文化協会 1996）。

◀図6
新海竹太郎 《北白川宮能久
親王像》 1916年。画版出典：
「台湾勧業共進会と閑院宮
殿下の御台臨」、『実業之世
界』13巻10号（1916.05.15）。

【表紙】

共會第五一號

　故北白川宮殿下御像製作建設契約書

【1頁】

契約書

一　故北白川宮殿下馬乘漆喰製御像　壹基

　　此請負金額金貳千圓也但シ製作場所ヨリ納入場所迄ノ運賃

　　荷造費等ハ凡テ本行金額ニ含有シ台坐ノ製作及御像据付荷

　　解足代其他雜費ハ共進會ニ於テ負擔ス

　　右ノ製作及建設ヲ為スニ付臺灣勸業共進會長下村宏ヲ甲ト

　　シ請負人新海竹太郎ヲ乙トシ締結シタル契約ノ條項左ノ如シ

第一條　乙ハ別紙仕樣書ニ基キ製作シ大正五年參月貳拾日迄ニ

臺灣勸業共進會第一會場內指定ノ場所ニ納入建設スヘシ

【2頁】

第二條　据付完了ノ上甲ハ乙カ正當手續ニ依リ請求ヲナシタル

日ヨリ拾日以內ニ請負金ヲ乙ニ仕拂フヘシ

第三條　甲ニ於テ正當ノ理由アリト認ムル場合ヲ除クノ外乙ニ

於テ第一條ノ期限內ニ工事ヲ完了セサルトキハ延滯償金トシテ

延滯日數一日毎ニ請負金額ノ壹千分ノ五ニ相當スル金額ヲ乙ヨ

リ甲ニ仕拂フヘシ但シ檢查中ノ時日ハ延滯日數ニ算入セス

第四條　甲ノ都合ニ依リ製作及建設ヲ中止シ又ハ契約ノ一部ヲ変更シ若シクハ其ノ全部ヲ解除スル事アルモ乙ハ之ヲ拒ムコトヲ得サルモノトス

第五條　甲ハ左ノ場合ニ於テ本契約ヲ解除スルコトヲ得
一　甲ニ於テ完成ノ見込ナシト認ムルトキ

【3頁】
一　乙ニ於テ本契約ニ違背シタルトキ

第六條　本契約ノ一部ヲ変更スヘキ事故ヲ生シ之カ為メ契約金額ニ異動ヲ生シタルトキハ甲ノ相當ト認ムル價格ヲ以テ計算スルモノトス

第七條　第五條ノ場合及乙カ契約不履行ニ因リ本契約ヲ解除シタルトキハ其時期ノ如何ヲ問ハス違約金トシテ請負金額ノ百分ノ拾以内ニ於テ甲ノ適當ト認ムル金額ヲ甲ニ仕拂フヘシ

第八條　本契約ニ付疑義ヲ生シタルトキハ甲ノ解釋スル處ニ依ル
右契約締結ノ証トシテ正本二通ヲ作リ双方署名捺印ノ上各一通ヲ所持ス

【4頁】
大正五年壹月八日
　　契約擔當者
　　臺灣勸業共進會會長下村宏　印

請負人

原籍　東京府東京市本郷区弥生町三番地

　　現住所　同

　　新海竹太郎　　印

【5頁】

仕様書

一　故北白川宮殿下馬乗漆喰製御像　高サ拾貳尺　壹基

製作并建設　先ツ豫定彫像四分ノ一大ノ摸型ヲ作リ然ル後漆喰
ヲ以テ之ヲ豫定ノ形ニ擴大シ更ニ分解荷造運送ノ上指定ノ位置
ニ組立建設スルモノトス

組立并建設ニハ專門技術者壹名ヲ現場ニ派遣シ之ニ從事セシム

8　「個人消息」『美術週報』3巻25号（1916.04.09）20頁に「国方林三氏　北白川宮肖像の用務を帯び渡台。」とある。ちなみに1918（大正7）年の時点で国家公務員（高等官）の初任給が70円、東京の公立小学校教員の初任給は12〜20円であった（森永卓郎監修『明治・大正・昭和・平成物価の文化史事典』（展望社 2008 395頁）。

これによれば、請負金額は2,000円で、そこには納入場所までの運賃なども含まれ、台座の製作と像の据え付けに関わる作業費用は共進会が負担した。契約書に付された「仕様書」によれば、まず1/4の雛型を作ったのちに拡大して、高さ12尺、すなわち3.6m強の像を完成させ、それを分解して現地に運んだ。おそらくは新海の教え子である彫刻家の国方林三（1883-1967）が「専門技術者」としてそこに派遣され、組み立てと設置が行なわれた[8]。この「漆喰像」は勧業共進会のシンボルとしての役割を担ったと考えられるが、それがブロンズに鋳造され、銅像として台湾に設置されることはなかった。

五、台湾における銅像建設の状況

　　ここまで新海竹太郎について述べてきたが、明治維新があった1868（慶応4／明治元）年に生まれた彼は、日本における西洋的な意味での彫刻家すなわちsculptorが成立し、その職業についての人びとの認識が広がっていく時代のなかで生きた人物であった。

　　彼がまだ山形で少年時代を過ごしていた1876（明治9）年、東京に最初の官立の美術学校である工部美術学校が開校し、画学科とともに彫刻学科が設置された。このときから日本では西洋のsculptureの訳語として「彫刻」という語が浸透していく（それまでは「彫像（術）」や「像ヲ作ル術」と訳されていた）。その学校ではイタリアから招いた教師によって西洋美術の表現技法が教授され、彫刻学科ではラグーザ（Vincenzo Ragusa, 1841-1927）が、大熊氏廣（1856-1934）や藤田文蔵（1861-1934）といった、それまで西洋の彫刻に接したことのなかった若者たちに塑造技法を教えた。ラグーザは古典的な彫刻表現を基礎としつつ、当時のイタリアにおけるヴェリズモVerismo（真実主義）の影響も感じられる写実的な作品をのこし、明治新政府を支えた政治家や官僚らの肖像を制作した一方で、大工や役者、庶民の女性といった市井で暮らす日本人をモデルにした作品も多く手がけた。

　　そのラグーザに学んだ大熊や藤田、またイタリアに留学してヴェネチアで彫刻を学んだ長沼守敬（1857-1942）らが、日本で最初の洋風彫刻家として登場する。長沼は洋画家らとともに1889（明治22）年に明治美術会を結成し、その展覧会には洋風彫刻家たちの作品も並んだ。大熊は日本初の洋風の銅像として知られる、靖国神社外苑にいまも建つ《大村益次郎像》を1893年に、1900年には陸軍

参謀本部前に騎馬像《有栖川宮熾仁親王像》を完成させた。

しかし近代日本において「彫刻」表現に取り組み、それを定着させるのに貢献したのは、彼ら洋風彫刻家たちだけではなかった。同じ時期、江戸時代から職人として立体造形の分野に携わってきた、仏師の髙村光雲や牙彫師の旭玉山（1843-1923）、石川光明（1852-1913）、竹内久一（1857-1916）といった人たちが、いかにして自分たちの造形を西洋における彫刻に適応させるかに苦心しつつ、国内外の博覧会での発表などを通して独自の表現を生み出していった。彼らのうちには、前述した《楠木正成像》や《西郷隆盛像》をはじめとする銅像の原型制作に携わった者も多い。

こうした2つの流れ、すなわち明治時代になってはじめて西洋彫刻を学んだ人たちと、江戸時代からつづく職人のうちで新しい時代の造形を求めた人たちが、日本においてはじめて西洋的な意味での「彫刻家」と呼ばれることになった。1886年（明治19）に軍人になるために上京した新海は、東京ではじめてそうした「彫刻家」の存在を知ったにちがいない。そのとき地元の仏師修業が決して時代遅れのものではなく、新しい表現の可能性をもちうることを認識したのではないだろうか。

新海が若手彫刻家として活動しはじめた20代半ばの頃、同い年でのちに彼の親しい友人となる大村西崖（1868-1927）が、「彫刻」という語に代えて「彫塑」を用いるべきであると提唱した。大村は、1894（明治27）年に「彫塑論」を美術雑誌に発表し、もともと「彫り刻む」という意味しかもたない「彫刻」という語はsculptureの訳語として適当ではなく、彫り刻むこと（彫刻）と土を加えていくこと（塑造）の2つの技法を合わせたものとして、新たに彼が造った「彫塑」という語こそがふさわしいと論じた[9]。東京美術

9　大村西崖「彫塑論」『京都美術協会雑誌』29号（1894.10）。

学校彫刻科の第一期生であった大村は、卒業後に彫刻家として活動していたが、1890年代後半以降は美術評論に携わり、その後、東洋美術史家となった。その活動を通して、彼は「彫塑」という語を東アジアの漢字文化圏に広めていったのである（ただし今日の日本では、「彫塑」より「彫刻」が一般的である）。

　それから20-30年をかけて、新海らの活躍によって彫刻（彫塑）という分野は、しだいに日本の人びとの間に浸透していった。絵画の分野に比べて、もともと職人たちの仕事としてとらえられていた立体造形の分野が、社会的に高く位置づけられるには、相応の時間が必要であった。西洋彫刻で一般的な等身大の人間像も、仏像を除けばそれまでの日本の人びとにはあまりなじみがなく、すぐにそうした表現を受け入れることはできなかった。またそれらの西洋的な意味での「彫刻」にじかに接することのできる展覧会も、20世紀前半の日本では東京やそのほかのごく限られた大都市以外ではほとんどなかった。そのような状況のなかで、人びとが「彫刻」という分野に触れたのは、展覧会よりもむしろ、20世紀に入って以降、急速に全国各地に建設されていった公共的空間に立つ銅像を通してであったといえよう。

　1928（昭和3）年に刊行された、全国の銅像を網羅的に収録した写真集『偉人の俤』には、日本全国および台湾と朝鮮半島、中国大陸の大連とその周辺に設置されていた600体をこえる銅像が収録されている。そのうち台湾にあった銅像は13体で、新海竹太郎の作品では《大島久満次像》と《澤井市造像》が掲載されている。台北の公園に設置された《児玉源太郎像》にも彼の名前が記載されているが、それは台湾総督府博物館の作品と混同されたと思われ、イタリアで制作されたものであることが判明している。同書にはそうし

た誤りも多く、また収録されていない作品も少なくはないが、それでも当時の銅像建設の流行を知るうえでは一級の資料といえる[10]。

　新海の作品以外の台湾における銅像としては、斎藤静美（1876-?）によるものが2体、須田速人（晃山、1888-1966）が3体、本山白雲（1871-1952）が制作して1916（大正5）年に台北の公園に設置された《柳生一義像》、渡辺長男による1917年に台北の植物園に設置された《フォリー像》（図7）、作者名の記載がないものが台北に3体である[11]。それらの3体は作者が確認でき、1902（明治35）年に円山公園に設置された《水野遵像》は長沼守敬、1911年に新公園に設置された《後藤新平像》は大熊氏廣、1912年に楕円公園に設置された《祝辰巳像》は藤田文蔵の作品であった[12]。

　あとで触れる斎藤と須田はどちらも台湾で活動した鋳造家・彫刻家だが、興味深いのは、ここに長沼守敬、大熊氏廣、藤田文蔵、本山白雲、渡辺長男という近代日本彫刻史に欠くことのできない重要な彫刻家が含まれている点である。このうちすでに触れた長沼と大熊、藤田を第一世代、新海を第二世代とすれば、本山と渡辺はそれに続く第三世代に位置している。工部美術学校は開校から10年にも満たない1883（明治16）年に廃止され、その後しばらく、

10 『偉人の俤』（二六新報社 1928 第2版・1929）復刻版：田中修二監修・解説『銅像写真集 偉人俤』の（ゆまに書房 2009）。『屋外彫刻調査保存研究会会報』3号（2004）所収の「戦前の文献にもとづく作品台帳作成と所在調査（全国調査）」報告」、立花義彰「台湾における屋外彫刻現地踏査での随想」を参照。

11 日本統治期における台湾の銅像については以下の文献を参照。朱家瑩「台灣日治時期的公共彫塑」『彫塑研究』7期（2012.03）。立花義彰編「日本語版台灣近代美術年表」『西蔵寺にゅーす』68号～継続中（2020.03-）。鈴木恵可「日本統治期における台湾近代彫刻史研究」（東京大学大学院総合文化研究科博士論文 2021.03）。

▶図7
渡辺長男《フォリー像》1917年 台北植物園。画版出典：『偉人の俤』（東京：二六新報社、1928）。

本格的に塑造を学べる学校はなかった。1889年に開校した東京美術学校の彫刻科は当初、木彫を中心とした授業が行なわれ、1898年になってようやく塑造教室が開設され（翌年塑造科設置）、長沼、つづいて藤田が洋風彫刻を教えた。彼らの教え子にあたる本山と渡辺は戦前の日本において、とくに銅像制作で知られた彫刻家となった。

六、渡辺長男と《フォリー像》

　　新海竹太郎より6歳年下の渡辺長男は、1874（明治7）年に九州の大分県西部、現在の豊後大野市朝地町の山間部に生まれた。9歳年下の彼の実弟が、のちに日本を代表する彫刻家となった朝倉文夫（1883-1964）である。朝倉は1902年に上京した折渡辺が彫刻を制作する姿を間近で見て関心を抱き、自らも同じ道に進むこととなった[13]。

　　1894（明治27）年に大分中学校を卒業後、上京して東京美術学校に入学した渡辺は木彫技法を習得し、1898年同校に塑造教室が新設されると長沼守敬から塑造技法を学んだ。卒業後同校研究科に進学した渡辺は1899年、25歳のときに同世代の若手彫刻家たちと「彫塑会」を結成する。前述の「彫塑」という造語を発案した大村西崖が支援したそのグループでは、「自然主義」と呼ばれる表現が追究された。それは、たとえば人間を表現するときには、その姿を写実的な表現で克明に精確に描写することによってこそ、その人物の内面を浮かび上がらせることができるという考え方である。彫塑会の中心的存在であった渡辺は、その表現を深く探求し、1900年の第1回彫塑会展出品作《労働者》（図8）や1914（大正3）年の

[12] 長沼守敬の《水野遵像》については、石井元章編『近代彫刻の先駆者長沼守敬：史料と研究』（中央公論美術出版 2022）を参照。同書には、長沼が手がけたもう1体の台湾に設置された銅像《長谷川謹介像》（台北駅前、1911年除幕）についても詳しく紹介されている。また大熊氏廣も《後藤新平像》のほかに《台湾警察官招魂碑》（台湾神社、1908年落成）を手がけている。鈴木恵可「日本統治期における台湾近代彫刻史研究」を参照。

[13] 渡辺長男については以下の文献を参照。『渡辺長男展　〜明治・大正・昭和の彫塑家〜』展覧会図録〔会場：旧多摩聖蹟記念館〕（多摩市教育委員会社会教育課 2000）。田中修二編『近代日本彫刻集成』第1〜2巻（国書刊行会 2010〜2012）。

▶図8
渡辺長男《労働者》
1900年。画版出典：渡辺
長男編、『彫塑生面（第
一回）』〔第1回彫塑会展
図録〕（東京：画報社
1902）。

第8回文展で褒賞を受賞した《同盟罷工》といった、市井に生きる人びとの姿を温かいまなざしでとらえた作品や、的確な写実による肖像彫刻を数多くのこした。

　彼は20世紀初頭の日本で、最も有望な若手彫刻家として注目される存在であった。1910（明治43）年、彼はその6年前に日露戦争で戦死して「軍神」と讃えられた広瀬武夫を顕彰する《広瀬中佐・杉野兵曹長像》を神田・万世橋駅前に完成させ、翌年に竣工した日本橋の欄干を飾る麒麟と獅子の像を手がけた。それらはいずれも東京のランドマークとして人びとに親しまれ、さらに1920（大正9）年には江戸城を最初に築いた武将である太田道灌の銅像が東京府庁に設置されるなど、いうなれば東京という都市の"顔"を彫刻によって表現した作家であった。

　一方で彼は鳳凰や西王母、蝦蟇仙人や鉄拐仙人、二十四孝といった中国の伝説・伝承を主題とした作品を数多く手がけた。室内に置物として飾られるそれらの小型の作品は「工芸」としてとらえることもできるが、彼のなかでは主題やサイズで「彫刻」と「工芸」を区別する意識はなかったであろう。そうした作品を作ったのには、彼が明治期を代表する鋳金家（鋳造家）岡崎雪声の娘婿だった

ことも関係しているにちがいない。雪声は釜師の家の出で、その後江戸時代からの流れをくむ鋳物師のもとで修業した人物で、前述の《楠木正成像》の鋳造も担当した。しかしそれ以上に、それらの主題への親しみは、渡辺自身の生まれ育った地域と時代の文化的な環境が大きく関わっていると考えられる。

彼の生まれ故郷に近い城下町の竹田は、江戸時代後期を代表する南画家である田能村竹田（1777-1835）の出身地であり、その影響によって明治期の大分はとくに南画の盛んな地域であった。渡辺はその少年時代を、中国文化への憧れが強くのこる地域で過ごしたのであり、そこで身につけた感性や教養は、美術家としての彼の最も重要な素地となったにちがいない。そうした彼が彫刻によって人間を表現するとき、中国の文化において育まれてきた人間観が深く反映していることは十分に考えられよう。さきに述べた「自然主義」は、庄司淳一氏の指摘によれば東洋的な「自然」観にもとづくものであり[14]、つまりはその人間のとらえ方も、東洋的な自然と人間とのつながりを内在させるものであったといえる。

今日において近代日本美術史上での渡辺の存在は、実弟の朝倉文夫や、フランスでロダンに学んで1908（明治41）年に帰国した荻原守衛（碌山、1879-1910）、朝倉と同い年の髙村光太郎（1883-1956）ら一世代ほどあとの彫刻家たちの影に隠れてあまり目立たない。こうした状況はすでに文展が開設された当初から見られるもので、文展やその後の帝展を舞台に活躍した彫刻家は、1910〜20年代に指導的者な立場にあった新海竹太郎らを除けば、渡辺よりあとの1880年代生まれが中心となった。

渡辺自身、文展には第8回（1914年）と第10回（1916年）の2回の入選のみにとどまり、文展開設による大きな時代の変化、世代

14 庄司淳一「无声会再考──明治30年代の「自然主義」〔1〕──」『宮城県美術館研究紀要』1号（1986）同「大村西崖と彫塑会・无声会 附・大村西崖著作目録（明治27〜35年）──明治30年代の「自然主義」〔2〕──」『宮城県美術館研究紀要』3号（1988）を参照。

交代の波に飲み込まれてしまうこととなった。ロダニズムが一世を風靡した当時の美術界にあって、渡辺の「自然主義」はすでに時代遅れの表現ととらえられるようになり、彼が工芸的な作品を制作したことも、彫刻家としての彼の立場をより微妙なものにしていったと考えられる。一方で、その写実的な造形性は、モデルとなる人物を忠実に再現するという点で銅像での人物表現にふさわしいものであり、彼のもとには多くの銅像原型の制作依頼が来た。ただしそれによって彼は「銅像屋」という軽蔑的な言い方で呼ばれることもあった。

　1917（大正6）年に現在の台北植物園に設置された、フランス人神父で台湾の植物を数多く採取してその研究に多大な貢献をした植物学者ユルバン・フォリー（Urbain Jean Faurie, 1847-1915）の銅像の原型制作が、渡辺に依頼された経緯はいまのところ確認できない[15]。おそらくはそれまでの実績と当時の名声によるものであろうが、渡辺が生まれた大分県には、賀来飛霞という幕末から明治期にかけて活躍した本草学者（植物学者）がいて、そこからの人脈的なつながりがあった可能性も考えられる。いずれにしても「自然主義」の表現によって、モデルとなる人物を写実的に、誠実に描写していく彼の造形性がその作品にも活かされていることはまちがいない。その像は戦時中に撤去・供出されたが、2017年に渡辺の遺族のもとにあった石膏原型から再鋳造され、植物園内（林業試験所裏門正面）に再び設置されている（図9、10）。

　口髭と顎髭の豊かなヴォリュームが印象的なその顔貌は、西洋人らしい奥行のある造作で、太い眉の下の奥まった両目からは誠実な人柄が感じられる。渡辺はフォリーと直接の面識はなかったであろうが、その表情からはいきいきとした親密な印象が伝わってくる。

[15] 《フォリー像》については、李瑞宗、宍倉香里訳『フォリー神父』（行政院農業委員會林業試験所　2017）を参照。

▲図9
渡辺長男 《フォリー像》石膏原型 1917 年 個人蔵。
画版出典：髙橋裕二氏。

▲図10
渡辺長男 《フォリー像》 2016 年再鋳造 台北
植物園。画版出典：髙橋裕二氏。

公共的空間において、その周囲を行き交う人びとの間から屹立し、その空間を支配するものではなく、より身近に人びとと接するような銅像のあり方を、この作品から見てとってもよいだろう。それは近代アジアにおける「銅像」という形式の、多様な広がりの一端を示している。

　また設置の計画から完成、戦時中の供出、その後の再建という、いまに至る像の歴史も、そうした多様性を育んだ人と人とのつながりや交流、地域や国の関係性、そして美術作品を守り伝えることの意味や意義を浮かび上がらせるのである。

七、むすび

　渡辺長男の《フォリー像》が作られた頃から、斎藤静美と須田速人という2人の人物が台湾の銅像をいくつも手がけた。彼らはいずれも台湾で活動した美術家であり、日本が占領してから20年ほどたって、彫刻の分野においても一つの時代の変わり目を迎えたということができるだろう。斎藤は明治期を代表する鋳金家である鈴木長吉の弟子で、もう一方の須田は東北の宮城県河北町に生まれ、1912（明治45）年に東京美術学校彫刻科を卒業後、すぐに台湾総督府に招聘されて総督府庁舎の建築彫刻を担当した[16]。

　日本で銅像が建てられ始めた明治期には彫刻家ではなく鋳造家の名前が作者として表に出ることが多かったが、斎藤の場合は『偉人の俤』に掲載された《藤根吉春像》（1916年）と《樺山資紀像》（1917年）では原型制作も手がけ、また新海竹太郎による《大島久満次像》などいくつかの銅像では鋳造を担当した。斎藤も須田も台湾総督府庁舎を設計した建築家森山松之助と深い関わりがあ

16　斎藤静美と須田速人については、前掲、鈴木「日本統治期における台湾近代彫刻史研究」で詳しく論じられている。ほかに以下の文献を参照。「特集1　新・生き続ける建築2　森山松之助」『LIXIL eye』2号（2013.04）。「須田速人」佐々久監修　河北町誌編纂委員会編『河北町誌　下巻』（河北町　1979）。稲場紀久雄「バルトン先生復元胸像除幕式典　―特に彫塑家・須田速人と蒲浩明を中心に―」前・後篇『水道公論』57巻8-9号（2021.08-09）。

り、総督府を中心とする公的な仕事の関係が、銅像の原型制作や鋳造の依頼にもつながっていったものと思われる。

　さきに日本においては全国各地に建てられた銅像が、近代的な彫刻というもののイメージを人びとが形成するのに大きな役割を担ったことを指摘したが、台湾に関しても同様のことがいえるだろうか。もちろん、日本人が日本人の彫刻家が作った日本人の銅像を見るのと、台湾の人びとがそれらを見るのとでは大きなちがいがあることはまちがいなく、そのことを抜きにして日本人彫刻家による台湾の銅像を語ることはできない。

　一方で、少なくとも東アジアにおいて、彫刻の近代性を考えるときに、銅像が大きな役割を果たしたこと自体はまちがいない。ただし、私はその近代性をただ一つのものとしてとらえるのではなく、そこに多様な近代性を見てとるべきと考える。

　たとえば、新海竹太郎が日本の地方である山形の仏師出身だったことはそうした多様さをかたちづくる一つの要因であり、彼が台湾で仏師に出会ったことも一つの近代性を育む契機となったと考えたいのである。その点でいえば、黄土水の父親が人力車の装飾などを手がけた木彫師であったことも、台湾近代彫刻の出発点として見逃してはならない。

　また新海が少年時代から漢学を学んで漢詩や南画に親しみ、渡辺長男も竹田という地域で育まれた南画文化に触れながら育ったことを考えれば、中国の文人たちが育んだ人間観もまた、東アジアにおける彫刻の近代性の一端を担っているといえるであろう。さらに付け加えるならば、明治期に日本でsculptureの訳語としての「彫刻（彫塑）」が生まれたとき、それはインドから中国、朝鮮半島を経て日本へと伝わった仏像のイメージと重ね合わされた。その点で

も「彫刻（彫塑）」の概念は日本だけではなく、広くアジアのさま
ざまな地域でかたちづくられてきた立体造形から形成されたもので
あった。

　そうした東アジアの近代彫刻の多様性を考えるうえで、台湾と
日本の架け橋となった黄土水の活動は大変重要なものである。その
多様性とは東アジアの諸地域において、それぞれの土地がもつ風土
や歴史によって生み出された。ただしそれは近代日本の美術界にお
いてしばしば唱えられた「地方色local color」といった、多くの場
合には表面的な主題の選択のみが注目される性質のものだけではな
く、それぞれの地域に内在する、歴史的に積み重ねられてきた地層
や土壌のようなものをイメージすべきであろう。その点からも、今
回の展覧会をきっかけに近代彫刻の新たな一面が見出されることを
心から期待したい。

参考文献

- 「特集 1　新・生き続ける建築 2　森山松之助」『LIXIL eye』2（2013.04）。
- 『偉人の俤』東京：二六新報社　1928。
- 『渡辺長男展　〜明治・大正・昭和の彫塑家〜』展覧会図録〔会場：旧多摩聖蹟記念館〕多摩：多摩市教育委員会社会教育課　2000。
- 大村西崖　「彫塑論」『京都美術協会雑誌』29（1894.10）。
- 小栗孝則訳　「鐘によせる歌 (Das Lied von der Glocke)」『世界名詩集大成 6　ドイツ篇 I』東京：平凡社　1960。
- 田中修二　「研究資料　「新海竹太郎資料」について」『美術研究』416（2015.08）。
- 田中修二　『近代日本最初の彫刻家』東京：吉川弘文館　1994。
- 田中修二　『彫刻家・新海竹太郎論』東北出版企画　2002。
- 田中修二監修・解説　復刻版：『銅像写真集　偉人の俤』東京：ゆまに書房　2009。
- 田中修二編　『近代日本彫刻集成』第 1 〜 2 巻　東京：国書刊行会　2010-2012。
- 立花義彰編　「日本語版台灣近代美術年表」『西蔵寺にゅーす』68 〜継続中（2020.03-）。
- 庄司淳一　「大村西崖と彫塑会・无声会　附・大村西崖著作目録（明治 27-35 年）　──明治 30 年代の「自然主義」[2]──」『宮城県美術館研究紀要』3（1988）。
- 庄司淳一　「无声会再考　──明治 30 年代の「自然主義」〔1〕──」『宮城県美術館研究紀要』1（1986）。
- 石井元章編　『近代彫刻の先駆者長沼守敬：史料と研究』東京：中央公論美術　2022。
- 佐々久監修　河北町誌編纂委員会編　「須田速人」『河北町誌　下巻』山形：河北町　1979。
- 朱家瑩　「台灣日治時期的公共彫塑」『彫塑研究』7（2012.03）。
- 李瑞宗、宍倉香里訳　『フォリー神父』臺北：行政院農業委員會林業試験所　2017。
- 後藤良、亀谷了編　『目黒不動尊仁王像の出来るまで──後藤良回顧録──』目黒不動復興奉賛会　1961。
- 森永卓郎監修　『明治・大正・昭和・平成　物価の文化史事典』東京：展望社　2008。
- 新海竹蔵撰　新島保雄編集責任　『新海竹太郎伝』新海堯、新海竹介　1981。
- 新藤淳責任編集　『山形で考える西洋美術｜高岡で考える西洋美術──〈ここ〉と〈遠く〉が触れるとき』展覧会図録〔会場：山形美術館、高岡市美術館〕東京：国立西洋美術館　2021。

‧ 鈴木惠可 「日本統治期における台湾近代彫刻史研究」 東京：東京大学大学院総合文化研究科博士論文 2021。
‧ 稲場紀久雄 「バルトン先生復元胸像除幕式典 ──特に彫塑家・須田速人と蒲浩明を中心に──」前・後篇 『水道公論』57.8-9（2021.08-09）。

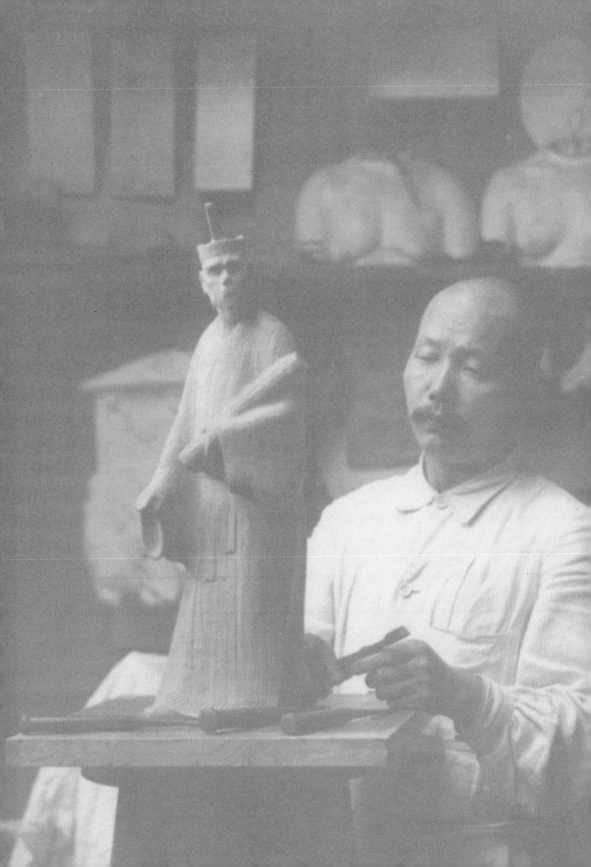

附 錄

作者簡歷

「臺灣近現代雕塑的黎明」學術研討會議程

作者簡歷

白適銘 ｜ 國立臺灣師範大學美術學系教授兼師大美術館籌備處主任

日本京都大學藝術史博士、國立臺灣大學藝術史研究所碩士，曾任臺灣藝術史研究學會理事長，目前兼任國立臺灣師範大學臺灣藝術史研究中心主任。研究領域主要聚焦於臺灣美術史、中國美術史、東西文化交流、當代策展與評論。過去曾出版：《政治與暴力：臺灣戰後人權美術論談集》（2022，編著）、《臺灣美術通史（中英文版）》（2021，編著）、《春望‧遠航‧秦松》（2019）、《臺灣美術團體發展史料彙編1：日治時期美術團體（1895-1945）》（2019，編著）、《世外遺音：木下靜涯舊藏畫稿作品資料研究》（2017，編著）、《日盛‧雨後‧木下靜涯》（2017）等專書；並發表〈雕塑的「公共化」：臺灣現代雕塑的社會性轉化〉、〈臺灣近現代美術中的「世界」觀與現代文化論述〉、〈走向自由體制的文化內視：談八〇年代臺灣美術的脫體制現象及街頭精神〉、〈記憶、被記憶與再記憶化的視覺形構：臺灣現當代攝影的歷史物質性與影像敘事〉等研究。

廖新田｜國立臺灣藝術大學藝術管理與文化政策研究所教授

中英格蘭大學藝術史博士，國立臺灣大學社會學博士。曾任國立歷史博物館館長，現為國立臺灣藝術大學藝術管理與文化政策研究所教授、臺灣藝術史研究學會創會理事長、教育廣播電臺寶島美術館節目主持人。研究領域包含臺灣美術與文化認同、風景畫論、後殖民視覺文化論述、藝術與文化社會學、視覺文化、藝術批評研究等。曾獲榮譽有：澳洲國家大學榮譽教授、第56屆廣播金鐘獎（藝術文化節目主持人）、臺北西區扶輪社第64屆臺灣文化獎、中國畫學會金爵獎。重要著作包含《化蛹成蝶──國立歷史博物館第十四任館長廖新田文集》（2022）、《前瞻·文墨·黃光男》（2020）、《現代·後現代：藝術與視覺文化理論》（2021）、規劃《臺灣美術史辭典1.0》（2020）、《線形·本位·李錫奇》（2017）、《痕紋·印紀·周瑛》（2018）、《臺灣美術新思路：框架、批評、美學》（2017）、《符號·跨域·廖修平》（2016）、《臺灣美術四論──蠻荒／文明，自然／文化，認同／差異，純粹／混雜》（2008）等。

李欽賢 | 臺灣美術史學者、藝術家

國立藝術專科學校（今國立臺灣藝術大學）畢業。身兼藝術家、作家、美術史研究者等多重身分。藝術作品多以寫實紀錄的方式，記錄臺灣在地風景，特別以「鐵路」相關景緻為代表，有「鐵道畫家」之稱。自1980年代出版藝術史論著，包含《臺灣美術歷程》、《日本美術史話》、《日本美術的近代光譜》、《浮世繪大場景：江戶市井生活十帖》等書。1990年代先後出版對黃土水專論研究《黃土水傳》、《大地‧牧歌‧黃土水》等，至今亦持續針對臺灣近代前輩藝術家發表研究、著述。

薛燕玲 | 國立臺灣美術館研究員

日本大學藝術學部大學院藝術學碩士。研究領域為臺灣近現代美術史、博物館藝術典藏及保存管理、博物館典藏政策。曾任國立臺灣美術館典藏組組長，近年策劃「臺灣土‧自由水：黃土水藝術生命的復活」（2023）、「畫筆下的真實──李梅樹120歲藝術紀念展」（2022）、「花之禮讚──四大美術館聯合大展」（2018，協同策展）等重要展覽。重要著作包含〈許鴻源順天收藏與臺灣美術及畫廊發展關係探析 (1970-1980年代)〉、〈繁花燎原：「花卉」作為現當代藝術表現的多重性〉、〈國立臺灣美術館藏品保存與管理的特色〉等。

林振莖｜國立臺灣美術館研究發展組副研究員

現任國立臺灣美術館研究發展組副研究員、《雕塑研究》半年刊主編。曾任朱銘美術館研究部主任、臺灣藝術史研究學會常務理事、東海大學美術系兼任講師。主要研究領域為臺灣美術史、美術贊助者及雕塑家朱銘。曾獲100年度國立歷史博物館「林玉山先生美術研究獎」。已出版專書《進步時代——臺中文協百年的美術力》、《探索與發掘——微觀臺灣美術史》、《「破」與「立」——五行雕塑小集》等，以及學術論文多篇。並曾於北美館、國美館、鳳甲美術館、朱銘美術館、桃園市政府文化局、靜宜大學藝術中心等地擔任策展人策劃展覽。

張元鳳｜國立臺灣師範大學美術學系教授兼文物保存維護研究發展中心主任

東京藝術大學文化財保存科學博士。研究領域為繪畫保存維護科技、繪畫材料技法與病變問題、文物檢視登錄、裝裱材料技法、文化資產保存維護倫理原則。近年主持「110、111年度順天美術館捐贈東方繪畫媒材類作品保存修護計畫」、中央研究院居延漢簡「額濟納河流域考古出土帛書及紙質文物」雙方共同調查研案、「佐渡市『山本悌二郎』胸像（黃土水作品）修復翻模計畫」、「光——臺灣文化的啟蒙與自覺展 陳進絹本膠彩作品保存修護委託案」、「國立歷史博物館典藏『張大千墨荷、八德園系列』作品保存修護計畫」等重要作品修護案計畫。近年研究論述包含〈技術、美學與文化性的探討——以陳澄波作品保存修復為例〉、〈全色的可逆行與可辨識性之探討——以陳宜讓作品七面鳥保存修復為例〉、〈絹本繪畫的保存修復與科技研發〉、"An application of hyper-spectral color technique in finding proper color pigment for painting conservation"、〈絵画修復と人材育成の発展〉等。

岡田靖｜東京藝術大學大學院美術研究科文化財保存學
　　　　專攻保存修復雕刻研究室副教授

東京藝術大學大學院美術研究科博士、碩士（文化財）。研究領域為木製雕刻文化財的保存修復。曾多次著手佛像、基督教雕刻、古代埃及木製品等保存修復案。同時，致力於地方文化財的保護活動，並於日本各地執行地方文化財調查、現場的臨床保護和修復活動、防災與受損文化財產的保護和修復活動。著作包含〈〔事例報告〕JICA大埃及博物館合同博物館修復計畫〉（《文化財保存修復學會誌》65，2022）、〈江戶時代至明治期在京的佛雕師與地方佛雕師〉（《國立歷史民俗博物館研究報告》230，2022）、〈近世、近代木雕佛像的施彩技法與色材──山形縣下安置之諸尊像為例〉（《國立歷史民俗博物館研究報告》230，2021）。

村上敬｜東京藝術大學大學美術館副教授

東京大學大學院博士課程單位修得期滿。曾任香川縣文化會館及靜岡縣立美術館學藝員，2021年10月起任職東京藝術大學大學美術館。研究領域為日本近代美術史、文化資源學。主要論述包含〈商工省工藝指導所與竹工藝──關於1930-1950年代的產業工藝〉（東京大學碩士論文，2011）、〈作為「留守文樣」的歷史畫──川村清雄《建國》相關〉（《美學》248號，2016）、〈川村清雄《遺留於海底的日清勇士髑髏》考〉（《靜岡縣立美術館紀要》34號，2019）等。主要籌劃的展覽包含「『雕刻』與『工藝』──近代日本的技術與美」（2019）、「森鷗外與美術」（2006）、「機器人與美術　機械×身體的視覺形象」（2010）、「維新的西畫家　川村清雄」（2013）、「夏目漱石的美術世界」（2013）、「美少女的美術史」（2014）、「再發現！日本的立體」（2016）、「帶著眼鏡去旅行之美術展」（2018）、「富野由悠季的世界」（2020）等。

熊澤弘 ｜ 東京藝術大學大學美術館副教授

東京藝術大學美術學部藝術學科畢業，東京藝術大學大學院美術研究科（西洋美術史）修畢。曾任東京藝術大學美術學部藝術學科助理，東京藝術大學美術館助理、助教，武藏野音樂大學音樂學部環境運營學科專任講師。2017年4月起任職東京藝術大學美術館副教授至今。研究領域為以荷蘭為中心的西洋美術史、博物館學，並參與日本國內外美術展。主要策劃之展覽會包含：「奇蹟的艾雪展」（2018，上野森美術館）、"Japans Liebe zum Impressionismus"〔日本所鍾愛的印象派〕（2015，德國藝術展覽大廳）、「大師之作：阿姆斯特丹歷史博物館的素描與版畫展」（2008，大學美術館）等。著作包含：《從大腦看美術館藝術培育人》（與中野信子共著，2020）、《林布蘭　光影的寫實》（2011）等多篇著作。

田中修二 ｜ 大分大學教育學部教授

成城大學大學院文學研究科美學·美術史專攻博士（文學）。研究專門為近現代日本美術史，特別是雕刻與京都繪畫領域。主要出版書籍包含《近代日本雕刻史》（2018）、《彫刻家·新海竹太郎論》（2002）、《近代日本最初的雕刻家》（1994）。共同論著有 *A Study of Modern Japanese Sculpture*（2015）、*Since Meiji: Perspectives on the Japanese visual arts, 1868-2000*（2012）、《偉人的面貌：銅像寫真集》（2009）、《漂洋過海跨越世紀　竹內栖鳳與其弟子們》（2002）、《日本近現代美術史事典》（1989）等。論述包含〈京都日本畫與佛教的「空間」〉（《近代畫説》24號，2015）、〈像與雕刻：明治雕刻史序説〉（《國華》120卷，2014）、〈水曜會與其「黎明」：明治三十年後辦的京都日本畫動向〉（《近代畫説》21號，2012）。編著的《近代日本雕刻集成》（共3卷，2010-2013）獲得第26回倫雅美術獎勵賞。

「臺灣近現代雕塑的黎明」學術研討會

會議簡介

臺灣雕塑譜系受到地理環境影響，易於接觸與吸收來自域外的藝術風格與文化。在20世紀初期，隨著近代化的發展，「雕塑」被納入當時的新式教育制度與官方美術展覽體系中。當時一批有志於發展雕塑藝術的臺灣青年，如黃土水、陳夏雨、蒲添生、林坤明等人，他們立足於臺灣的文化底蘊，吸納新時代的氛圍，以熱情投入雕塑創作，著實為臺灣雕塑的藝術發展開啟一個重要時代。

為深究探討此時期雕塑藝術家的貢獻，國立臺灣美術館於「臺灣土‧自由水：黃土水藝術生命的復活」展覽期間舉辦「臺灣近現代雕塑的黎明」學術研討會，集結國內外相關領域之專家學者，以臺灣雕塑美術發展為主軸，討論相關議題並進行交流。

臺灣近代的雕塑藝術家們，或經由正規的美術學校教育，或前往異地留學，或進入雕塑家的私塾，或透過自學研究，接受不同藝術思潮洗禮，在官方展覽或雕塑相關社團展覽中大放異彩。他們不僅在這些展覽會上展現自我才華，更期許以美術專業，透過作品喚醒臺灣文化精神。這些藝術家亦在後續的創作發展中，逐步建構臺灣雕塑藝術的多元面貌。

本研討會將以此為核心，邀請十位臺灣及日本學者共同討論臺灣近現代雕塑藝術的幾個重要議題。內容涵蓋「近現代臺灣雕塑風格與觀念的流變」、「近當代的雕塑保存與修復」、「臺灣近代雕塑家的師承與學習歷程」、「臺日雕塑家的交會」、「臺灣近代雕塑的收藏與贊助」等面向。同時邀請兩位重要臺灣藝術史學者李欽賢教授、顏娟英教授，分別針對黃土水的創作歷程，以及臺灣美術研究的近期新發現進行專題演講。希望經由此次的討論，激發更多學者投入臺灣雕塑藝術的研究，帶來更多具有深度的思考與視野。

議題一：「近現代臺灣雕塑風格與觀念的流變」、「臺灣近代雕塑的收藏與贊助」

　　自19世紀末至20世紀初，臺灣雕塑藝術的發展除了在地雕塑系統的延續外，亦接受域外藝術的視覺文化的碰撞與衝擊。此外，除美術官方展覽會的設置外，社會的中上階級也開始委託雕塑家製作人像，藉此表達對臺灣藝術家的支持。戰後，部分藝術家或進入省展系統擔任評審，或於藝術專科學校擔任教職。不同群體的藝術觀念如何激盪並影響此時藝術家的創作，而藝術家又如何藉此彰顯臺灣主體性，皆為本研討會討論的議題。

議題二：「臺灣近代雕塑家的師承與學習歷程」、「臺日雕塑家的交會」

　　雕塑藝術於戰前的臺灣，並未納入於學校教育體制中。有志於此的青年多前往日本就學，並自主地依據個人意志選擇進入美術學校或是私塾體系。希望藉由本議題的討論，瞭解不同的師承與學習歷程，如何影響著藝術家的個人風格與發展，以及臺灣學子如何將留學時期吸納的藝術思潮，反映在自我的創作之中。

議題三：「近當代的雕塑保存與修復」

　　保存修復的功能，在於期許能相對完整的呈現藝術作品的原貌，或是停損藝術作品的持續損壞。針對雕塑作品保存修復的概念，隨著科技的日新月異而有所轉變。本議題欲討論包含：近代與當代的修復技法如何傳承與變遷、如何透過修復進一步地提供作品研究資訊給相關領域的學者等。

「臺灣近現代雕塑的黎明」學術研討會議程

2023 / 3 / 25

時間	議題	主持人	講者	題目
09:00-09:40	報到時間			
09:40-09:50	致詞			
09:50-10:50	專題講座一	廖仁義 國立臺灣美術館館長	李欽賢 臺灣美術史研究者	艋舺‧大稻埕‧高砂寮 ——黃土水藝術旅路
10:50-12:10 場次一	近現代臺灣雕塑 風格與觀念的流變	蕭瓊瑞 國立成功大學 名譽教授	廖新田 國立臺灣藝術大學 藝術管理與文化政策 研究所教授	「現代雕塑」、「中國雕塑」與「中 國現代雕塑」 ——戰後臺灣雕塑觀念的重整
			白適銘 國立臺灣師範大學 美術學系 教授兼主任	「身體」的雕塑史: 臺灣百年雕塑的主體擴編
12:10-13:10	午休時間			
13:10-14:30 場次二	近當代的雕塑 保存與修復	宋璽德 國立臺灣藝術大學 雕塑學系教授 兼教務長	岡田靖 東京藝術大學大學院 美術研究科 文化財保存學 專攻保存修復雕刻研究室 副教授	從古物的學習與保存修復、 到嶄新的雕刻表現
			張元鳳 國立臺灣師範大學 美術系教授 兼文物保存維護研究 發展中心主任	黃土水雕塑作品修護的 基本準則與技法
14:30-	「臺灣土‧自由水　黃土水藝術生命的復活」展覽開幕式			

2023 / 3 / 26

時間	議題方向	主持人	講者	題目
09:30-10:00	報到時間			
10:00-11:00	專題講座二	廖仁義 國立臺灣美術館館長	顏娟英 中央研究院歷史語言 研究所兼任研究員	臺灣美術史的研究困境與 近期發展
11:00-12:20 場次三	臺灣近代雕塑家的 師承與學習歷程	林曼麗 國立臺北教育大學 名譽教授	熊澤弘 東京藝術大學 大學美術館副教授	東京美術學校之東亞留學生相 關基礎研究諸相 ——以東京藝術大學收藏之美術 作品及史料為中心
			村上敬 東京藝術大學 大學美術館副教授	留學雕塑家是在何種環境下 學習？ —— 20世紀初葉之東京文化 動向
12:20-13:30	午休時間			
13: 30-14:50 場次四	臺日雕塑家的交會	林保堯 國立臺北藝術大學 名譽教授	田中修二 大分大學教育學部 教授	近代日本雕塑家與臺灣 ——以新海竹太郎和渡邊長男 為中心
			鈴木惠可 中央研究院 歷史語言研究所 博士後研究員	日臺近代雕塑史的交錯： 1930-1940年代臺灣青年雕塑 家之日本留學、美術聯展
14:50-15:10	休息時間			
15:10-16:30 場次五	臺灣近代雕塑的 收藏與贊助	黃冬富 國立屏東大學 視覺藝術系講座教授	薛燕玲 國立臺灣美術館 研究員	黃土水求學及創作歷程與 後援網絡再考
			林振莖 國立臺灣美術館 副研究員	生存之道 ——黃土水與藝術贊助者
16:30-17:30	綜合座談	廖仁義 國立臺灣美術館館長	所有與會學者	

國家圖書館出版品預行編目（CIP）資料

曙光的輪廓：20世紀初臺灣雕塑的發展 =
Contours of a burgeoning dawn : the de-
velopment of sculpture in early 20th centu-
ry Taiwan / 田中修二，白適銘，村上敬，李欽
賢，岡田靖，林振莖，張元鳳，廖新田，熊澤弘，
薛燕玲作. -- 初版. -- 臺中市 : 國立臺灣美術館，
2024.04
384 面；17×23 公分
ISBN 978-626-395-005-4（精裝）

1.CST: 雕塑史　2.CST: 藝術評論　3.CST: 文集
4.CST: 臺灣

930.933　　　　　　　　　　　113002310

曙光的輪廓
── 20世紀初臺灣雕塑的發展

Contours of a Burgeoning Dawn:
The Development of Sculpture in Early 20th Century Taiwan

發 行 人｜陳貺怡
出 版 者｜國立臺灣美術館
地　　址｜403 臺中市西區五權西路一段 2 號
電　　話｜(04) 2372-3552
網　　址｜www.ntmofa.gov.tw
作　　者｜白適銘、廖新田、李欽賢、薛燕玲、林振莖
　　　　　張元鳳、岡田靖、村上敬、熊澤弘、田中修二
策　　劃｜蔡昭儀、何政廣
執　　行｜郭黼萱、王思晴
翻　　譯｜池田リリィ
翻譯審訂｜鈴木惠可

編輯製作｜藝術家出版社
　　　　　臺北市金山南路（藝術家路）二段 165 號 6 樓
　　　　　電話：(02) 2388-6715、2388-6716
　　　　　傳真：(02) 2396-5708
編務總監｜王庭玫
文圖編採｜許懷方、王晴、徐靖雯
美術編輯｜王孝媺、郭秀佩
行銷總監｜黃淑瑛
行政經理｜陳慧蘭
企劃專員｜朱惠慈

總 經 銷｜時報文化出版企業股份有限公司
倉　　庫｜桃園市龜山區萬壽路二段 351 號
電　　話｜(02) 2306-6842

製版印刷｜鴻展彩色印刷股份有限公司
裝　　訂｜聿成裝訂股份有限公司
初　　版｜2024 年 4 月
定　　價｜新臺幣 750 元

統一編號｜GPN: 1011300260
I S B N｜978-626-395-005-4（精裝）

國立台灣美術館 策劃

藝術家 出版社 執行

法律顧問｜蕭雄淋
版權所有‧未經許可禁止翻印或轉載
行政院新聞局出版事業登記證局版臺業字第 1749 號